Tiãozinho da Mocidade
e os bambas de Padre Miguel

Luiz Ricardo Leitão

Tiãozinho da Mocidade
e os bambas de Padre Miguel

EDITORA OUTRAS EXPRESSÕES
MÓRULA EDITORIAL

Rio de Janeiro - 2022

CRÉDITOS

Projeto gráfico e capa
Alexandre Machado

Revisão
Renato Cascardo

Fotografias
George Magaraia

Impressão e acabamento
Gráfica Paym

UNIVERSIDADE DO ESTADO DO RIO DE JANEIRO - UERJ

Reitor
Mario Sergio Alves Carneiro

Diretora da Comuns
Ana Cláudia Theme

Diretora do CTE
Sonia Maria Wanderley

CATALOGAÇÃO NA FONTE
UERJ / REDE SIRIUS / NPROTEC

M688 Leitão, Luiz Ricardo, 1960-.
 Tiãozinho da Mocidade e os bambas de Padre Miguel / Luiz Ricardo Leitão. - Rio de Janeiro : Morula Editorial; São Paulo : Outras Expressões, 2022.
 336 p. + 1 CD-ROM – (Acervo Universitário do Samba ; v.5)

 ISBN 978-65-81315-15-3
 ISBN 978-65-87389-26-4

 1. Mocidade, Tiãozinho da, 1949-. 2. Compositores – Brasil – Biografia. 3. Sambistas – Brasil - Biografia. I. Título. II. Série.

 CDU 929:78.071(81)

Bibliotecário: Rinaldo C.Magallon CRB-7/5016

Editora Outras Expressões

Rua Abolição, 201 – Bela Vista
CEP O1319-010 – São Paulo – SP
editora.expressaopopular.com.br
livraria@expressaopopular.com.br
www.facebook.com/ed.expressaopopular

Mórula Editorial

Rua Teotônio Regadas, 26 / sala 904 – Lapa
CEP 20021-360 – Rio de Janeiro – RJ
www.morula.com.br
contato@morula.com.br
https://pt-br.facebook.com/morulaeditorial/

1ª edição: agosto de 2022

Copyright, 2022 by Luiz Ricardo Leitão. Todos os direitos reservados.
Nenhuma parte deste livro pode ser utilizada ou reproduzida sem a autorização das editoras.

Coordenação
Andressa Lacerda

Supervisão editorial
Luiz Ricardo Leitão

Equipe
Marcelo Braz
Susana Padrão
Thiago Mendes

Assistente de Produção
Tatiana Agra

Visite nossa página no *Instagram:*

 @acervodosambauerj

TÍTULOS JÁ PUBLICADOS

Volume 1
Aluísio Machado: sambista de fato, rebelde por direito

Volume 2
Zé Katimba: antes de tudo um forte

Volume 3
Noca: da Portela e de todos os sambas

Volume 4
Rosa Magalhães: a moça prosa da avenida

Volume 5
Tiaõzinho da Mocidade e os bambas de Padre Miguel

PRÓXIMO LANÇAMENTO:
A "Kizomba" da Vila Isabel: festa da negritude e do samba na terra de Noel

Nota dos Editores

A despeito da grave crise política e socioeconômica do país, que se acirrou em meio ao desconcerto causado pela pandemia da Covid-19 na vida pública brasileira, é com muita honra e orgulho que apresentamos aos amantes da arte popular de nossa terra mais uma publicação do *Acervo Universitário do Samba* (@acervodosambauerj) – o livro-CD intitulado *Tiãozinho da Mocidade e os bambas de Padre Miguel*, escrito pelo Prof. Luiz Ricardo Leitão. A obra exalta a fértil produção musical do território que se estende pelas margens da linha férrea na Zona Oeste do Rio, desde a estação de Magalhães Bastos até a de Senador Camará, prestando uma dupla homenagem ao GRES **Mocidade Independente de Padre Miguel** e aos artistas que ali se forjaram – uma autêntica viagem cultural cujo guia veio a ser o carismático compositor e cantor *Tiãozinho da Mocidade*.

A criatividade, o talento e a resiliência dos personagens locais que aqui são evocados (entre eles, figuras do naipe de *Elza Soares*, *Wilson Moreira*, *Gibi*, *Toco da Mocidade*, *Mestre André* e *Robertinho Silva*) infundiram um ânimo extra à nossa equipe. De fato, não obstante o clima de incerteza que se alastrou entre nós desde março de 2020, sob o qual se acentuou o sistemático e deliberado processo de asfixia das verbas destinadas à Educação e à Cultura no Brasil, este ambicioso projeto não entregou os pontos e, mesmo sem dispor de recursos financeiros suficientes para custear as novas publicações, prosseguiu com suas atividades de pesquisa e redação.

Dessa forma, desafiando a penúria e o Coronavírus, planejamos lançar em sequência, entre 2022 e 2023, três novos títulos da série, que, além da presente obra, incluem o vol. VI (*A "Kizomba" da Vila Isabel: festa da negritude e do samba na terra de Noel*", da cineasta Nathalia Sarro e do historiador Vinícius Natal) e o vol. VII, dedicado aos *Acadêmicos do Salgueiro* (com texto do jornalista e escritor Leonardo Bruno e do compositor e pesquisador Nei Lopes). Está claro que tão quixotesca iniciativa não seria possível sem o apoio de vários setores institucionais da UERJ, juntamente com a generosa colaboração de diversos parceiros do mundo do samba, da folia e da cultura popular brasileira.

No âmbito da nossa combativa e resistente Universidade, expressamos profunda gratidão à equipe do **Centro de Tecnologia Educacional** (CTE-UERJ),

dirigido pela Profª Drª Sonia Wanderley (docente do Instituto de Aplicação), em particular às figuras de Cássia Ferreira (TV UERJ), Daniel Barros Luz, Eduardo Sobral e Gledson Augusto (Rádio UERJ), além de Renato Cascardo (revisor desta obra), cuja colaboração com o nosso projeto é inestimável. E, por extensão, devemos agradecer ainda aos pares da **Diretoria de Comunicação Social** da UERJ (Comuns), unidade à qual o *Acervo* se vincula, sobretudo à dileta jornalista Ana Cláudia Theme, sua diretora. Apoio igualmente valioso nos prestou a Diretoria Financeira da UERJ (DAF), dirigida pela colega Márcia Carvalho da Cunha, que subsidiou, uma vez mais, boa parte dos custos de impressão da obra. Por fim, cabe consignar também o esforço extraordinário da própria equipe do projeto, em especial a atuação do fotógrafo George Magaraia (estudante do Instituto de Artes), da assistente de produção Tatiana Agra (responsável pelo CD) e da Profª Drª Andressa Lacerda (atual coordenadora do *Acervo Universitário do Samba*), afora a desprendida colaboração de nossa ex-aluna Juliana Campos e da advogada Lia de Oliveira, duas parceiras luminosas da Zona Oeste.

Na confecção do volume, no que respeita ao acervo iconográfico, além do material obtido com o próprio biografado, contamos com o apoio de diversas instituições públicas, entre elas o Arquivo Geral da Cidade do Rio de Janeiro e o Arquivo Nacional. No âmbito das entidades da sociedade civil, tornamos a agradecer a Fernando Araújo, do Centro de Memória da LIESA, e a Gleide Trancoso, da Edimusa, que nos cederam os fonogramas dos sambas campeões escritos por *Tiãozinho* e seus pares. Não poderíamos tampouco deixar de registrar o apoio cultural da Cor Atual, na figura do amigo Francisco José, além do infalível parceiro Elídio de Souza, que contribuíram em muito para os eventos de lançamento deste volume. E gratidão ainda à pesquisadora cultural Marcia Teles (produtora do artista), a Ricardo de Moraes (produtor de *Toco*), ao Espaço Cultural Márcio Conde e ao Departamento Cultural da **Mocidade**, cujos acervos nos prestaram valiosos subsídios para a pesquisa.

Por fim, compartilhamos uma vez mais com os amigos do selo *Outras Expressões* da **Editora Expressão Popular** (SP), assim como os novos parceiros da **Mórula Editorial** (RJ), que ora se associam ao nosso projeto, o

reconhecimento pelo maravilhoso trabalho gráfico empreendido para a publicação desta série, que já reúne cinco volumes e possui dois novos títulos previstos para 2023. Se todos os entes públicos e privados deste país olhassem para a cultura e os livros com o mesmo zelo, empenho e competência da equipe de Miguel Yoshida e seus pares, em São Paulo, ou a dupla Marianna de Araújo e Vítor Monteiro de Castro, no Rio de Janeiro, nós já estaríamos no patamar mais alto das nações, mesmo inscritos na periferia deste mundo (ultra)neoliberalmente globalizado. Axé, camaradas de todas as latitudes!

UERJ, 16 de fevereiro de 2022
Os Editores

Sumário

Nota dos Editores, 6

Apresentação, 10

A Título de Introdução, 14

Capítulo 1
Os verdes anos do moleque Tião, 23

Capítulo 2
Brilhou uma estrela no céu de Padre Miguel, 47

Capítulo 3
O Ziriguidum da Mocidade faz a festa no espaço sideral, 87

Capítulo 4
Vira, virou: as águas rolaram no mar verde e branco da Sapucaí, 117

Capítulo 5
De asas abertas mundo afora, bem além do céu de Padre Miguel, 141

Capítulo 6
Uma longa e sinuosa história de amores & desamores, 177

Capítulo 7
Do partido-alto ao samba de enredo, samba de terreiro e samba-canção: Wilson Moreira, *Gibi*, *Toco* e os bambas de Padre Miguel, 217

Capítulo 8
As deusas e os griôs da Mocidade navegam pelo novo milênio, 261

Apêndice 1
Referências bibliográficas, 296

Apêndice 2
Notícias biográficas, 306

O Autor e o Apresentador, 316

CD *Tiãozinho da Mocidade e os bambas de Padre Miguel*
Ficha técnica, 318

Fotos & Cartografia Afetiva, 323

Apresentação

Uma escola de samba não se mede pelo número de títulos ou pela quantidade de torcedores. Fazendo jus à denominação dada por Ismael Silva um século atrás (de "escola"), uma agremiação é tão valiosa quanto mais sambistas consegue formar. E, nesse quesito, a Mocidade é uma gigante – é o que nos mostra este *"Tiãozinho da Mocidade e os bambas de Padre Miguel"*.

Percorrer as páginas deste livro é navegar por uma história recheada de craques na arte do canto, da dança, do ritmo, da letra e da melodia, mestres naquilo que nós, brasileiros, sabemos fazer de melhor: o samba. Um desavisado poderia até dizer que a "água de Padre Miguel" tem algum componente mágico, para produzir tantos bambas assim. Mas o texto de Luiz Ricardo Leitão não deixa dúvidas – e eu, frequentador daquele terreiro, atesto e dou fé: o toque de magia da região é a Mocidade.

Poucas escolas conseguiram reunir em suas fileiras um naipe de artistas de ginga tão particular. Os meninos da Zona Oeste cresceram ouvindo as vozes de Ney Vianna, Paulinho Mocidade, Wander Pires e Elza Soares; escutando letras e melodias compostas por Toco, Wilson Moreira e Gibi; sacudindo o esqueleto ao som do ritmo orquestrado por Mestre André; e testemunhando o bailado contagiante de Lucinha Nobre e Babi. Para completar o arrebatamento, os olhos dessas crianças foram fisgados pelas criações de Renato Lage, Arlindo Rodrigues e Fernando Pinto. É desse caldo de cultura carnavalesco que nasce a ardorosa paixão dos moradores da região pela verde e branco. E que jovem não se encanta por um grêmio cujo nome é poesia por si só? Ver uma "mocidade independente" é tudo com o que sempre sonhamos.

Pois é a força dessa Estrela-Guia que salta aos olhos neste livro, especialmente pelo fato de o condutor da viagem ser um nome com estatura suficiente para ser o capitão desse timaço de craques: Tiãozinho da Mocidade. Neuzo, o moleque Tião, é um dos maiores compositores que o carnaval carioca já viu nascer, autor de três sambas que fazem parte da memória afetiva de todo sambista e que até hoje são religiosamente tocados em rodas espalhadas pelo país: *"Ziriguidum 2001"*, *"Vira virou, a Mocidade chegou"* e *"Chuê chuá, as águas vão rolar"*.

É lindo ver, capítulo após capítulo, como a história de Tiãozinho se funde com a da Zona Oeste do Rio de Janeiro e com a da Mocidade Independente. Através dele, conta-se a saga de todo um povo que foi afastado à força do

Centro da cidade, e que ocupou as franjas da cidade para sobreviver. E esta sobrevivência, como é comum ao povo negro que fez morada por aqui, sempre esteve associada ao samba. Era através dele que nossa negritude recuperava seu pertencimento, criava sua arte, se conectava com seus ancestrais, externava sua alegria para curar as feridas que ardiam internamente. E como forma de marcar posição na tão linda quanto desigual geografia carioca, foi o samba que fez esse povo retornar ao Centro, para reocupar a Praça Onze, lugar que é seu de fato e de direito.

Tiãozinho é um desses expoentes, filho da tragédia social brasileira que, com sua arte, ganhou o mundo. Aliás, não só o mundo – ele fez todo o universo sambar. Impossível não fazer uma menção especial a *"Ziriguidum 2001"*, que é sempre a minha resposta quando perguntam qual é meu samba-enredo preferido. Eu tinha apenas quatro anos quando a Mocidade fez seu carnaval no espaço sideral, em 1985, e estes versos eram usados pelos meus pais para me fazer dormir, canção de ninar improvisada, o meu *"Boi da cara preta"* particular. Por isso ficou sempre marcada a ferro e fogo na minha mente como uma canção idílica, que me aproxima dos sonhos, com uma melodia que transcende a beleza estética e traz o ouvinte para um estado de transe – *"a própria vida de alegria se enfeitou"*, nos ensina o samba.

Tiãozinho poderia ter feito apenas *"Ziriguidum 2001"* para entrar na história da cidade, mas fez muito mais. Além do ofício de compositor, é agitador cultural na Zona Oeste e faz parte do Conselho Consultivo do Museu do Samba. Tudo isso fruto de uma vida que poderia render um filme – e Luiz Ricardo Leitão nos conta tudo com riqueza de detalhes, sem deixar escapar nenhuma referência que nos ajuda a contextualizar sua narrativa.

Este livro é uma ode a todos os sambistas que nascem nas favelas da cidade e se tornam grandes personagens da nossa maior arte – e, portanto, vozes de suas comunidades para o mundo. Tiãozinho é representante genuíno do melhor que o Rio de Janeiro pode criar. E a Mocidade é essa instituição apaixonante que há quase setenta anos vem sendo esse polo catalisador de talentos, entidade agregadora fundamental para que a ginga carioca continue dando frutos. No samba, assim como na vida, é a M(m)ocidade que nos faz ter fé no futuro.

Leonardo Bruno
Rio de Janeiro, 18 de março de 2022

*A Elza "Deusa" Soares,
que em 2022 virou uma estrela de luz.
A Gibi, Toco da Mocidade e Wilson Moreira,
três bambas de Padre Miguel.
A Jorge Ricardo Kwasinski,
eterno parceiro dos saraus da Zona Oeste.*

A Título de Introdução

Boa parte desta obra foi escrita entre 2020 e 2021, em pleno período de *isolamento social* imposto pelo combate à propagação do "novo *Coronavírus*", uma epidemia que, assim como as guerras violentas e absurdas do século passado, lacerou corações e mentes, forçando-nos a repensar valores e o modelo de vida vigente no planeta azul. Em verdade, muitas vezes o autor especulou se este livro-CD viria a ser publicado e se haveria recursos suficientes para que nosso pequeno exército de Brancaleone (isto é, o projeto *Acervo Universitário do Samba – UERJ*) continuasse a cumprir sua missão, em meio às crescentes hostilidades que a Ciência, a Cultura e a Educação vêm padecendo em nosso país.

Se já não bastasse o nebuloso clima de incerteza e apreensão, uma dose extra de ironia turvava o cenário aqui retratado, situado na Zona Oeste do Rio, berço da **Mocidade** e de seus artistas mais expressivos. Como era possível que aquele celeiro de *bambas*, legítimo herdeiro da tradição musical que remontava aos tempos do Império, no século XIX, padecesse tantas mazelas e tamanho descaso do poder público? Por que se buscava converter em autêntica "terra arrasada" o solo fértil onde germinaram **Mestre André**, **Elza Soares**, **Wilson Moreira**, **Jorge Aragão**, **Robertinho Silva**, *Gibi*, *Toco* e *Tiãozinho da Mocidade* (nosso guia nesta larga jornada), só para citar alguns nomes mais conhecidos?

O biógrafo tinha, enfim, motivos de sobra para estar aflito e pessimista. Contudo, ao me ocupar da pesquisa, tais preocupações, ainda que incômodas, ficaram em segundo plano diante do rico tesouro que se abria à minha reflexão e fruição estética. Já na primeira visita ao "*Quintal do Tiãozinho*" (novembro de 2017), onde rolava uma roda de samba & chorinho regada a muita cerveja e alentada pela deliciosa feijoada de Marlene Fernandes (companheira do sambista), pude desfrutar de uma tarde musical e gastronômica à altura das mais sublimes tradições cariocas. Só à guisa de "aperitivo", os músicos que tocavam na festa eram todos do grupo de **Hermeto Paschoal**, o arretado artista alagoano que, quando veio para o Rio, foi viver em Senador Camará, no bairro do Jabour, quase vizinho de *Tião*.

Desde aquele encontro, tenho sido agraciado por conexões maravilhosas com seres humanos cuja obra transcende largamente os limites precários de

nossa vida material e social. Poder embrenhar-me na história dos *bambas* de Padre Miguel e travar contato com personagens cuja vida se confunde com a própria história da **Mocidade**, como a fabulosa equipe do **Departamento Cultural** da agremiação, estimulou de vez esta pesquisa e a redação do livro. Assim, enquanto a COVID-19 seguia sua sinistra trilha de infecções e mortes, o biógrafo restabelece dentro de si a convicção de que, tal qual enunciou o filósofo alemão Theodor Adorno, ao divisar o ovo da serpente nazista em sua terra, a **arte** (e, vale acrescentar, a **cultura**) é o último refúgio da **razão emancipadora**, a utopia mor que devemos cultivar neste mundo prenhe de intolerância, violência e desfaçatez.

Os sortilégios do "Sertão Carioca"

A **Zona Oeste** do Rio é uma vasta região de distintas paisagens e territórios. A sua banda mais valorizada é aquela que se espraia pela Planície de Jacarepaguá (*"vale dos jacarés"*, na língua tupi), entre os maciços da Tijuca e da Pedra Branca, desde o Morro do Valqueire, no Campinho, até o litoral, indo da Barra da Tijuca à base do Morro das Piabas (próximo à Serra da Grota Funda, passagem para Guaratiba). Ungida pela mãe natureza, ela ofertou ao homem um torrão ornado de matas, manguezais e um manancial de rios e lagoas, como as de Marapendi e Camorim. Todos esses sítios constituíam o mítico *Sertão Carioca*, de que nos deu notícia o artista e naturalista Magalhães Corrêa[1] nos idos de 1930.

Infelizmente, desde o início do antigo regime colonial, no século XVI, essas terras sofreram uma contínua e impiedosa devastação de seus recursos naturais, sobretudo pelo desmatamento provocado pelos engenhos de cana e, nos idos dos oitocentos, pelos danos ambientais da erosiva lavoura do café. Na década de 1970, com a caótica expansão urbana rumo àquelas paragens (sobretudo a Barra da Tijuca e o Recreio), o *sertão* desfigurou-se por completo. Os tipos humanos originais (cesteiros, oleiros, tamanqueiros, pequenos lavradores e pescadores artesanais) tornaram-se espécies em extinção. Por sua vez, com a destruição de matas e manguezais, a variada fauna e a flora perderam a exuberância, ainda que os jacarés do vale teimem em nadar nos cursos d'água, lagos e canais cada vez mais poluídos e assoreados.

O louvável plano urbanístico de Lúcio Costa para a Baixada de Jacarepaguá, que o governador Negrão de Lima encomendou em 1968, virou peça de ficção, diante do apetite insaciável das imobiliárias pelos terrenos do lugar. Perto das praias, ergueram-se luxuosos condomínios e espigões para a burguesia emergente do Rio. Por sua vez, nas encostas e no cinturão periférico, cresceram as favelas, como atesta a *Cidade de Deus* evocada na prosa de Paulo Lins. O sonho de recuperação ambiental motivado pelos Jogos Olímpicos *Rio 2016* tampouco se consumou: os rios "estão mortos" e as lagoas tomadas por lixo e esgoto, tudo fruto de um verdadeiro "terrorismo ambiental de Estado[2]".

A parte menos valorizada (isto é, totalmente *abandonada*) da imensa **Zona Oeste** é aquela que se estende para o interior, cruzando o maciço da Pedra Branca, no extenso vale situado entre essa cadeia montanhosa e a Serra do Mendanha (no maciço de Gericinó), já na divisa do Rio com Nova Iguaçu. Cortada pela Av. Brasil e por um ramal ferroviário da Supervia, ela abrange sub-regiões bastante populosas, entre elas o bairro de Santa Cruz (estação final da linha férrea), o vasto entorno de Campo Grande e a conexão urbana entre Realengo, Padre Miguel, Bangu e Senador Camará, espaço esse que abriga os principais personagens deste livro e três tradicionais escolas de samba: o GRES **Unidos de Bangu**, o GRES **Unidos de Padre Miguel** e a **Mocidade Independente de Padre Miguel**.

Quando voltei ao lugar onde se iniciou minha carreira no magistério (lecionando Língua Portuguesa na E. M. Getúlio Vargas, em Bangu), a fim de entrevistar *Tiãozinho*, seus parceiros e familiares, além de outras figuras da escola seis vezes campeã do carnaval, muita coisa mudara (não necessariamente para melhor) naquele abafado recanto. Lembro que, na época em que lá trabalhei, entre 1985 e 1990, os bairros surgidos das velhas fazendas imperiais já tinham perdido a feição proletária dos anos 40/50, sobretudo após o fechamento da Fábrica Bangu, ícone da fase áurea da região. Era difícil prever o rumo da mudança socioespacial em curso ao final da década de 80, mas o que eu contemplei trinta anos depois impressionaria qualquer observador.

2 Declaração do biólogo Mario Moscatelli, em palestra na ABL, em agosto de 2016. *Apud* RIBEIRO, Marcus Venício: "Em nome da terra e dos seus habitantes". *In*: CORRÊA, obra citada, p. 27.

Em 1985, último ano da famigerada ditadura, não havia como esconder as sequelas da desordenada expansão urbana da Zona Oeste após 1960, tampouco a influência da contravenção na vida cotidiana do território, amparada pelos laços estreitos do *jogo do bicho* com os porões da ditadura. Se o poder acintoso exibido por *bicheiros* como Castor de Andrade e Anísio Abrahão àquela época já assustava, o que dizer, em 2017, da atuação das *milícias* e dos traficantes, seja na área de Bangu, Padre Miguel e Realengo, ou no cinturão de Santa Cruz, Sepetiba e Guaratiba, os bairros mais distantes e desamparados da cidade?

A despeito de tantas mazelas, este amante da arte popular carioca não se cansa de admirar a tradição rítmica e musical dos homens e mulheres que ali vivem. Artistas de raro talento continuam a brotar nas terras férteis das antigas fazendas que acolhiam as comitivas imperiais em suas viagens a São Paulo com saraus executados pelos próprios escravos. Valendo-se da força de suas raízes, eles resistem às mais adversas circunstâncias sociais e econômicas que afligem a população, agravadas há várias décadas pelo completo descaso do Poder Público, sempre conivente com a atuação dos contraventores na área – hoje também pasto das vorazes *milícias*, que "substituem" os traficantes, extorquindo os moradores pelos "serviços" prestados.

Uma visita ao caldeirão do samba

O que nossa pesquisa realiza, em suma, é uma viagem à **história social e musical** da região, da **Mocidade Independente** e de seus expoentes, elegendo, para fio condutor da narrativa, a vida e a obra de um dos mais expressivos compositores e cantores da verde & branca: *Neuzo Sebastião de Amorim Tavares*, o nosso **Tiãozinho da Mocidade**. Por estar ainda entre nós, cumprindo um ativo papel no registro e difusão da cultura da região e de sua gente, o griô *Tiãozinho* tornou-se, naturalmente, o grande protagonista desta jornada. Guiados por ele, evocamos ainda outros nomes de peso na história do bairro e da escola, entre eles o notável partideiro **Wilson Moreira**, o compositor *Gibi*, o cantor e compositor *Toco da Mocidade*, o lendário *Mestre André* e a prodigiosa cantora **Elza Soares**.

O novelo se abre com os verdes anos do *moleque Tião* na **Vila Vintém** e o caldeirão cultural de que ele desfrutou na comunidade erguida à margem da linha da Central. Ali, o menino conheceu o sincretismo religioso de terreiros e igrejas, os ritmos dos orixás e a cadência do samba, os folguedos cultivados por grupos oriundos de outras partes do país, assim como a turma do time de futebol responsável pela criação do bloco que um dia virou escola. O **Capítulo 1** também relembra a adolescência de *Bastião* no Rio da Prata, em meio a saraus de choro & MPB, festas incrementadas e excursões colegiais que lhe estimulavam o sonho de se tornar um *crooner* de boate, na conturbada época em que o Brasil dos "*anos dourados*" de JK e Jango foi tragado pelos "*anos de chumbo*" da ditadura.

O **Capítulo 2** aborda o surgimento da **Mocidade Independente de Padre Miguel** na mesma Vila Vintém onde também se fundou a **Unidos de Padre Miguel**, recordando a trajetória da escola que, surgida de um bloco e um time de futebol, era vista nos primeiros anos somente como "uma **bateria**", face ao talento prodigioso dos ritmistas regidos por *Mestre André*. Mas ela haveria de transcender esse "estigma", graças a baluartes como **Tio Vivinho, Ivo Lavadeira, Tião Miquimba, Tio Dengo, Tia Bibiana, Tia Nilda** e tantos outros, para não falar de **Elza Soares**, *Gibi*, *Toco da Mocidade* e do próprio *Tiãozinho*.

A paulatina ascensão da agremiação, com a construção da primeira sede ao lado da estação ferroviária e a "profissionalização" do carnaval com a contratação do carnavalesco **Arlindo Rodrigues** nos anos 70, é o mote final desse passo. Nada disso, decerto, ocorre por acaso: a entrada da contravenção na **Mocidade**, encarnada no onipotente advogado-bicheiro **Castor de Andrade**, é outro marco na história do antigo grêmio "*arroz com couve*". Com os recursos do jogo, a escola dita padrões estéticos na avenida e arrebata cinco títulos de 1979 a 1996, tornando-se uma potência no Grupo Especial da folia carioca.

O **Capítulo 3** revisita os anos 80, a primeira década de ouro da **Independente**, quando ela, mesmo só vencendo em 1985 com o estonteante enredo "*Ziriguidum 2001*", se tornou a maior referência do cortejo na Sapucaí. Além de sambas memoráveis e muito balanço na bateria (que já se despedira de Mestre André, morto em 1980), reencontramos nessa travessia a genialidade do carnavalesco **Fernando Pinto**, o artista pernambucano que concebeu alguns dos enredos mais criativos da **Mocidade**, em especial o "*Ziriguidum*" e o tropicalíssimo "*Tupinicópolis*", um dos mais originais desfiles a que lograi assistir.

Já o **Capítulo 4** aborda a vitoriosa década de 90, em que a escola "*arroz com couve*" da Vila Vintém obtém três títulos sob a batuta de **Renato Lage** (junto com **Lilian Rabello** no bicampeonato de 1990-91), os dois primeiros embalados por sambas contagiantes de *Tiãozinho*, *Toco* e Jorginho Medeiros. Ao som de "*Vira, virou, a Mocidade chegou*" e sob o murmurejo do "*Chuê, Chuá*", as águas rolaram na Sapucaí e na vida dos três compositores, que obtiveram uma projeção única naqueles "anos dourados" da Sapucaí. Os meandros da parceria do trio bicampeão são contados nos mínimos detalhes, com direito, inclusive, a uma descrição meticulosa do processo de criação de cada samba.

Por sua vez, o **Capítulo 5** descreve uma virada de rumo na carreira do nosso guia e anfitrião. Ao final do século, em meio a desavenças internas na agremiação (abalada com a morte do "patrono" Castor de Andrade) e a desencontros com Renato Lage, *Tiãozinho* opta por alçar voos Brasil afora e até pelo *Velho Mundo*. Convertido em produto de exportação, o desfile *espetacular* da Passarela difunde-se por todo o país e repercute em vários países da Europa, onde nosso protagonista há de batizar diversas escolas de samba. Nessa via de mão dupla (afinal, o secular carnaval é um cruzamento híbrido de rituais da Mãe África com tradições pagãs do continente europeu), nosso biografado se converte numa espécie de mensageiro das trocas simbólicas que se processam entre o *Velho* e o *Novo Mundo*.

Já o **Capítulo 6** deixa a cena artística em segundo plano e envereda pelas paixões e desventuras amorosas de *Tião*, que nem sempre soube infundir à vida pessoal a mesma harmonia e ritmo presentes em suas obras musicais. O fio de Ariadne é a longa união com Marlene Fernandes, a tinhosa pernambucana com quem ele compartilha há meio século suas grandezas e misérias. O encontro gerou frutos pródigos (que o digam os dois filhos do casal), mas registra também episódios turbulentos, entre eles duas separações provocadas por traições recorrentes do artista (que possui mais dois filhos nascidos de suas relações extraconjugais). O biógrafo ouviu três filhos de *Tiãozinho* (**Volerita, Felipe** e **Júlia**) e três de seus quatro irmãos (**Oswaldo, Neuza** e **Floresval**), além da esposa **Marlene** e de **Maria Cláudia** (mãe de Jorge Antônio, o outro filho de *Tião*), a fim de desenrolar tão embaraçado novelo, tratando de abordar o delicado tema com o máximo de tato e sutileza possível.

O **Capítulo 7** constitui um autêntico "interlúdio musical" no ensaio biográfico que escrevemos. Com a ajuda de *Tiãozinho* e de outras testemunhas oculares dessa história, como o radialista **Adelzon Alves** e os compositores **Nei Lopes** e **Zé Katimba**, buscamos traçar singelos perfis de alguns *bambas* que cintilam na constelação de Padre Miguel. Assim, evocou-se a doce figura de **Wilson Moreira**, o "Alicate", cujos trilhos musicais se iniciam nos terreiros de Realengo e Padre Miguel. E também recordamos o melodioso compositor *Gibi*, que marcou época na **Mocidade** e na **Imperatriz Leopoldinense**. Sem perder o ritmo (e valendo-nos da valiosa ajuda de **Marco Antonio do Espírito Santo**, filho mais velho do artista), rendemos vênia ainda ao admirável *Toco da Mocidade*, compositor e *crooner* cujo seleto repertório reunia pérolas do samba, do *jazz* e da *bossa nova*.

Nosso tributo, decerto, estaria incompleto se acaso não se incluísse o carismático **Mestre André**, regente mor da bateria *mais quente* e criador de um padrão rítmico que projetou a **Mocidade** não apenas na mídia nacional, mas no próprio circuito internacional do samba. Destacamos ainda o nome do baterista **Robertinho Silva**, que compartilhou com *Toco* a mesma paixão pelo samba, o *jazz* e a *bossa nova*, um caldeirão que rendeu iguarias saborosas nos anos 70. E, claro, visitamos também os terreiros, quadras e espaços alternativos da região, conhecendo ilustres *bambas* do partido-alto, do samba de terreiro e do samba de enredo, além de entusiasmados menestréis dos palcos e lonas da Zona Oeste. Esse roteiro pôde ser cumprido com a ajuda de algumas personagens da região, entre elas a venerável **Tia Bibiana**, baiana histórica de Padre Miguel, e a professora e advogada **Lia de Oliveira**, grande incentivadora dos artistas que atuam naquela área.

Por fim, o **Capítulo 8**, última parada de nossa larga viagem, trata de estabelecer elos entre o passado, o presente e o futuro, saudando as iniciativas que mantêm viva a lembrança dos grandes ícones e baluartes da escola e a própria memória sociocultural da região. Não por acaso, começamos por evocar o desfile de 2020, ano em que a agremiação da Vila Vintém homenageou a *deusa* **Elza Soares**, artista de voz potente e rascante que, nascida "no planeta fome", se tornou um dos maiores símbolos do talento e da criatividade dos *bambas* de Padre Miguel, Realengo, Bangu e arredores – até realizar sua passagem em janeiro de 2022, passando a ser mais uma estrela de luz nos céus de Padre Miguel.

Sob as bênçãos de **Elza**, registra-se ainda o louvável papel cumprido por *Tiãozinho da Mocidade* e seus pares no registro e difusão da história da **Mocidade Independente** e do território em que esta se forjou. O sambista, de fato, tem sido um interlocutor ativo das principais trincheiras em defesa da arte popular na Zona Oeste e em todo o Rio de Janeiro, seja no **Departamento Cultural** da agremiação, seja no brioso **Museu do Samba**, cujo Conselho ele preside desde 2018. De certa forma, o livro se encerra contando a história de um compositor que, no decurso das décadas, veio a se tornar mais um griô do samba e da cultura afro-carioca, seguindo o caminho aberto por mestres do quilate de Mano Elói, Paulo da Portela, Candeia, Nélson Sargento, Nei Lopes, Martinho da Vila, Rubem Confete e tantos outros.

Enfim, este tributo a *Tiãozinho da Mocidade* e os *bambas* de Padre Miguel constitui, acima de tudo, uma exaltação ao talento e à resiliência de um povo e de uma comunidade. Essa gente bronzeada de raro valor não apenas logrou superar com sua arte o preconceito e a intolerância estruturais do país da casa-grande & senzala, como também nos ensinou que sonhar, sorrir, cantar e sambar serão sempre uma das formas mais sublimes de resistir, caminhando pelo tempo em busca de dias melhores. André, *Elza*, *Gibi*, *Tião*, *Toco*, Wilson e seus pares nos animam a crer que, afinal, nem tudo está perdido neste Rio de Janeiro que, "apesar de tempos infelizes, / lutou, viveu, morreu e se integrou / sem abandonar suas raízes". *Evoé, Baco! Axé, Tiãozinho! Salve a Mocidade! Salve a Mocidade!*

Luiz Ricardo Leitão
Vila Isabel, 16 de fevereiro de 2022

Se nasce menino,
Traçado destino
É preto? É ladrão
Multando a vida
No meio da vida
Muda sua sina
Moleque Tião

Eh! Moleque...
Moleque, saia daqui
Eta, menino levado
Eta, moleque saci

Crescendo assanhado
Neguinho danado
Na bola e na pipa
Só vive grudado
Em banhos no lago
Em árvore trepado
À noite descalço
Um pique suado

Eh! Moleque...

Avó leva à missa
A mãe à macumba
Avó no domingo
A mãe na segunda
Curimba é ogã
Igreja sacristão
E no culto da esquina
Ele é crente, ergue a mão
Recebe o pretinho
A mistificação

Eh! Moleque...

De bandeira em grupo
Com mais cinco ou seis
Remeda o palhaço
Da folia de reis
Em tamanco a escola
O verbo domina
Domingo no parque
Namora as meninas
Sempre o mais fogueteiro
Nas festas juninas

Eh! Moleque...

Carnaval alegria
Pobre sem fantasia
E no bloco de sujo
De pai João se vestia
Em meio à folia
O neguinho se perdia

Eh! Moleque...

Mas a vida do nego
Não foi só brincadeira
Refresco no campo
Laranja na feira
Vai graxa, doutor?
Era a semana inteira
Pra chegar a ser gente
O neguinho batalhou
E lutando com garra
O moleque é senhor
É poeta no samba, é um compositor

**[Tiãozinho da Mocidade,
"Moleque Saci"]**

01
OS VERDES ANOS
DO MOLEQUE TIÃO

No alto, os pais do "*moleque Tião*": Oswaldo Tavares e Maria Thereza Tavares, no Campo de Santana (centro do Rio). Logo abaixo, a ialorixá Thereza numa saída de santo em um terreiro da Zona Oeste.

(*Fotos: acervo familiar do artista*)

O menino **Neuzo Sebastião de Amorim Tavares**, há décadas conhecido apenas pelo carinhoso apelido de *Tiãozinho da Mocidade*, nasceu em 04 de agosto de 1949, no Hospital dos Servidores do Estado (HSE), na Saúde (bairro da zona portuária, no centro do Rio). Ele era o segundo filho de Maria Thereza Tavares, jovem desde cedo dedicada às "prendas do lar", e do funcionário público Oswaldo Tavares[1], mas logo se iria tornar o 'primogênito' da família, por conta da morte precoce de Maria Aparecida, sua irmã mais velha, que *Tião* nem sequer conheceu. Depois dele, nascidos também no HSE, viriam ainda Oswaldo Filho (o *Dinho*, como todos até hoje o chamam), Neuza Maria e Floresval, quatro irmãos herdeiros de um legado familiar repleto de conflitos e frustrações.

O fio da meada começa na linhagem materna. A avó, Dona Sebastiana Ferreira, era uma briosa cearense natural de Canindé, município localizado no norte do estado, a pouco mais de 100 km da capital Fortaleza. Ela nascera ainda no século XIX, em 04 de agosto de 1875, exatamente o mesmo dia e mês do neto, de quem, não por acaso, viria a cuidar com extremo

1 O sobrenome *Tavares* não constava na certidão de nascimento do pai de *Tiãozinho*. Ele só veio a ser incluído quando Oswaldo, aos 16 anos, precisando trabalhar, fez uma nova carteira de identidade, alterando a data de nascimento em dois anos para ficar maior de idade. O jovem suprimiu o sobrenome herdado do pai (o avô de Sebastião, que perdeu dinheiro na política e se largou no mundo, deixando a esposa, Isabel Cristina, na rua da amargura). O servidor trabalhou como foguista nos trens da Estrada de Ferro Leopoldina e depois se tornou funcionário do antigo Hospital dos Servidores do Estado, hoje integrado à rede federal de Saúde.

carinho e atenção. A história da avó inspira, por linhas tortas, o roteiro que a filha Maria Thereza seguiu desde a flor da adolescência. Sebastiana casou aos doze anos com Raimundo, um sujeito beberrão e agressivo, que ela, assim que pôde, despachou da sua vida. Após a corajosa decisão, porém, sua mãe Isabel, bisavó de *Tião*, obrigou-a a ter um novo marido, escolhido à revelia da jovem. Dessa união forçada, nasceram duas meninas, uma delas Sebastiana, cujo nome o moleque *Bastião* reverencia em sua certidão.

Pois Maria Thereza, neta de Isabel, casou-se aos treze anos com um homem que já tinha 28 primaveras – mais que o dobro da sua idade! O servidor público Oswaldo Tavares por vezes não fugia ao figurino típico dos varões brasileiros de seu tempo, em que a esposa arcava com os 'deveres' da maternidade e as tarefas domésticas diárias, enquanto os prazeres mundanos eram gozados pelo marido longe do lar, com direito a uma ou outra "aventura" extraconjugal. No caso do pai de *Tião*, um episódio gerou polêmica até na pia batismal... Oswaldo tinha um caso firme com uma moça chamada Neuza e, enrabichado pela criatura, cismou de dar ao segundo filho a versão masculina do seu nome: *Neuzo*... É claro que a escolha ultrajante e descabida ofendeu profundamente Thereza, azedando uma relação que já começara amarga e dolorosa.

Outra aparente "vítima" da fixação onomástica do pai é **Neuza Maria**, irmã mais nova de *Tião*, que, certa feita, curiosa pela origem do nome, resolveu perguntar à mãe o motivo da escolha. Em resposta, Thereza contou-lhe que, antes de casar-se, o pai tinha sido noivo de uma *Neuza* e que ele *"era apaixonado por ela"* – mas a história já tinha ido longe demais e, por conta disso, quando o caçula nasceu, veio a ser batizado como Floresval[2]. A menina guardou a história consigo e não tocou mais no assunto, até porque a mãe era enfezada e, se a contrariavam, o castigo podia tardar, mas não falhava... Aliás, a pequena Neuza sentiu isso na carne após uma procissão de *Corpus Christi*, quando quis tomar um sorvete e atazanou Thereza até em casa, chorando e esperneando pela guloseima. Péssimo negócio: ficou sem o sorvete e, no dia seguinte, ainda tomou uma coça de presente.

Na verdade, todos os irmãos provaram na própria pele a austeridade da mãe, que nunca aliviava na hora de castigar. Para o caçula Floresval, a pena por uma travessura era varrer o quintal. Já Oswaldo e Neuza, quase da mesma

idade de Sebastião, temiam a mão pesada de Thereza, mas o mais velho era abusado e a desafiava sempre que possível. *Dinho* lembra que, quando ele e *Tião* estavam na rua batendo bola, soltando pipa ou jogando bola de gude, se ela assoviasse e ninguém voltasse, era bronca na certa. Qualquer gaiatice mais séria, a sentença era bem pesada: a mãe botava o filho nu no portão da casa (que não tinha muro, só uma cerca simples de arame) e o deixava ali, sem poder sair. Envergonhado, Oswaldinho se escondia das pessoas que passavam pela rua; *Tiãozinho*, porém, bem mais safado, fazia pouco caso do corretivo e ficava à vontade, como se nada tivesse acontecido[3].

Era quase inevitável que Maria Thereza fosse uma mulher "linha-dura", bem severa com a prole. Além das falsetas de Oswaldo, ela acumulara ao longo da vida um rosário sem fim de mágoas e desavenças com Sebastiana, que maltratava a filha e sempre a forçou a ocupar-se dos trabalhos caseiros, de sorte que Thereza mal pôde estudar. De resto, as duas mulheres seguiram trilhas diversas em quase tudo, sobretudo na religião. A avó de *Bastião* era católica apostólica romana e frequentava a Paróquia do Sagrado Coração de Jesus, do jovial Padre Paulo, que fora construída em 1945, do outro lado da estação de Padre Miguel. Maria Thereza abraçara o culto dos ancestrais e se tornou uma ativa ialorixá, embora respeitasse profundamente a fé católica e tenha ensinado os filhos a rezar as duas orações básicas (*Pai Nosso* e *Ave Maria*) e a tomar a bênção ao acordar, na hora de sair e às 18h.

A julgar pelos relatos da família, o menino *Tião* veio a se tornar mais um pomo da discórdia entre a mãe e a avó. Sebastiana apegou-se inteiramente ao neto, o único negro a quem aquela senhora branca e assumidamente racista jamais chamou de "*Moleque Saci*"; ela o mimou e protegeu até a idade adulta, saindo da Vila Vintém para levar-lhe lanches e bolos no Rio da Prata. Por sua vez, vingando-se de maneira consciente ou inconsciente de sua mãe, a jovem Thereza tratou de compensar a "vida mansa" que ela dava ao menino, redobrando o rigor na sua educação. Se, por um lado, isso estimulou a animosidade do guri com a mãe, por outro, deu a ele e aos irmãos algo que Sebastiana sempre negara a Maria Thereza: o sagrado direito – e dever – de estudar. Mesmo não

3 Entrevista concedida ao biógrafo por Oswaldo Tavares Filho, na residência do irmão, em 14/03/2020.

sabendo escrever, ela exigiu que todos fossem à escola e, felizmente, todos cumpriram da melhor forma a "obrigação".

Tiãozinho viveu, assim, cindido entre duas mulheres. A primeira lhe dava mimos e doces; a segunda, rigor e disciplina. Uma o carregava à missa no domingo; outra o levava à macumba na segunda. O sincretismo da família, vale frisar, nunca lhe fez dano: o moleque lembra-se com gosto da mescla de curimba, jongo e ladainha que o ensinou a respeitar todas as religiões desde cedo. Mas a tensão permanente entre as duas seria sempre uma batida inquietante no coração do sambista, sobretudo na infância, vivida até os sete anos na casa de Sebastiana na Vila Vintém.

O clima, de fato, só iria desanuviar-se ao final da década de 1940, depois que eles se mudaram para a casa no Rio da Prata, em Bangu, ao pé do Maciço da Pedra Branca. Era um terreno da área loteada pela Fábrica Bangu, com compra restrita aos funcionários, que Oswaldo adquiriu graças à intermediação de um compadre que trabalhava na empresa. Uma nova etapa se prenunciava na história do *moleque*, talvez mais próspera que os anos vividos na Vila Vintém com a avó Sebastiana. Entre o *antes* e o *depois*, porém, existe sempre o *durante* – e não há como apagá-lo nesta singela viagem ao passado de *Tiãozinho*.

1. Lembranças da Barão com a Belizário

__Na Barão com a Belizário__
__Não é lugar de otário__
__[bis]__

Lá tenho muitos amigos
Se estou a perigo, descolo um vintém
Vacilão ganha castigo
Esperto demais e X9 também
Lá um lugar de respeito,
Quem chega com jeito
Problema não tem

*A Barão com a Belizário
Fica na Vila Vintém.*

*E para sua alegria
Temos drogaria, açougue, armazém
Tem um salão de beleza, cachaça da boa
E pão quente também*

*De onda tem jogo de ronda
Sinuca, cerveja, churrasco e pagode
Tem forró, tem baile funk
E a galera dá um sacode*

*Lá também tem poesia
Quando a criançada brinca pra valer
O lugar da malandragem vira área de lazer
Falo com muito orgulho
Com muita alegria e felicidade
Minha esquina é o berço
Da querida Mocidade*
Vai lá... Vai lá...

*Tem missa, tem culto e macumba
Uma graça profunda
Se pode alcançar*
Vai lá... Vai lá...

*Tem muita menina bonita
Te boto na fita
Pra tu se arrumar*
Vai lá... Vai lá...
*Artista, doutor, delegado
E até deputado
Vem nos visitar*
Vai lá... Vai lá...

Chega preto, chega branco
Preconceito é que não há
Vai lá... Vai lá...

Minha esquina é um paraíso
Quem quiser pode chegar...
Vai lá... Vai lá...

(*Tiãozinho da Mocidade*, "Barão com Belizário")

O partideiro tinha razão: a esquina da Rua Barão com a Belizário, lá na Vila Vintém, não era, definitivamente, um lugar de otários. Quem nasceu e viveu no local nos idos dos anos 40/50 até hoje se lembra dos cenários e das personagens lendárias que povoavam o centro nervoso da favela assentada à margem dos trilhos da antiga E. F. Central da Brasil, próximo à estação de Padre Miguel. Ela se expandiria depois de 1939, ano em que ali se construiu a nova parada de trens do ramal (batizada originalmente de *Moça Bonita*, nome que depois iria apelidar a estação de Guilherme da Silveira, onde fica o estádio do Bangu Atlético Clube[4]): os funcionários da ferrovia, para ficar mais perto do serviço, instalaram-se nos terrenos do charco existente entre Realengo e Padre Miguel, impulsionando, assim, a *Vila* em que ninguém valia sequer um *vintém*...

Na verdade, desde o início do século, com a paulatina urbanização da Zona Oeste, o trecho situado entre Deodoro e Bangu povoava-se a olhos vistos. Os novos moradores vinham de vários bairros da cidade e até de outros estados do país, sobretudo de Minas Gerais e do Nordeste. Além do sonho de erguer uma casinha em algum terreno às margens da linha, eles

4 Inaugurada em 1948, a parada de Guilherme da Silveira (cujo nome homenageia um antigo presidente da Cia. Progresso Industrial do Brasil) foi aberta para servir ao público que se deslocava até o estádio do Bangu A. C., situado bem em frente à estação ferroviária. Ela incorporou o apelido de *Moça Bonita* depois que a parada vizinha à Vila Vintém veio a ser rebatizada com o nome do religioso espanhol que reformou a igreja do lugar e morreu em 1947: **Padre Miguel** *de Santa María Mochón Fernandes*.

eram atraídos pelo apelo de algumas indústrias da região, como a renomada *Fábrica de Tecidos Bangu*[5] e a *Fábrica de Cartuchos* da Vila Militar. No tempo do Império, boa parte das terras à direita da via férrea, um amplo latifúndio que se estendia até o sopé do Maciço do Gericinó, pertencia à família Barata, dona da Fazenda da Água Branca. Com o decurso dos anos, elas acabaram sendo desmembradas – e praticamente "retalhadas" após a abertura da Av. Brasil, em 1946.

Ocupada pelos trabalhadores da ferrovia e pelos retirantes mineiros e nordestinos, a Vila Vintém se valorizou, espraiando-se por uma larga faixa à direita do ramal ferroviário que segue entre a Serra de Gericinó e o Maciço da Pedra Branca rumo à velha freguesia de Santa Cruz. Ela congregava pessoas unidas por laços de parentesco ou trabalho, exibindo um clima familiar raro nos dias de hoje. Os vizinhos compartilhavam entre si sonhos e aflições conversando na porta de casa, enquanto o sistema de alto-falantes do *Seu Júlio* prestava informações à comunidade e retransmitia os programas da Rádio Nacional – uma verdadeira febre nos anos 40/50, quando as radionovelas e os números musicais ao vivo seduziam milhares de pessoas não só no Rio, mas em várias cidades do país. Nesse espírito de camaradagem, tudo era organizado de forma coletiva, inclusive a criação da Associação de Moradores da favela, cuja sede, mais tarde, se estabeleceu no galpão em frente à loja do marceneiro maçom Antônio "Invencível" (uma figura mítica do lugar, que muitos juravam ser capaz de virar bode na calada da noite), lá na Rua Belisário.

Não por acaso, além de um time de futebol, a Vila também seria o berço de duas escolas de samba: a **Mocidade Independente** e a **Unidos de Padre**

5 Fundada em 1889 em um sítio essencialmente rural, a *Fábrica Bangu* contribuiu bastante para a mudança da fisionomia espacial de boa parte da Zona Oeste. Ela foi responsável não só pela instalação da rede telefônica (1908), mas também pela iluminação das vias públicas do bairro (1910). Em seu entorno, edificou-se uma vila operária de alto padrão e criou-se a principal agremiação esportiva da região: o Bangu Atlético Clube, campeão carioca de futebol em 1933 e 1966 (e vice-campeão nacional em 1985). Por sua vez, os tecidos produzidos pela marca se tornaram sinônimo de bom-gosto e elegância, aura estimulada pelos badalados desfiles de moda que a fábrica promovia no hotel Copacabana Palace na década de 1950.

Miguel. Isso sem falar nos grandes nomes da arte popular cuja história começa naquelas vielas. *Tiãozinho*, aos sete anos, talvez não soubesse, mas a Belizário de Souza era a mesma rua onde vivia a mãe da cantora **Elza Soares**, homenageada pela Mocidade com pompa e brilho na passarela da Sapucaí no carnaval de 2020. A artista iria inscrever a Vila Vintém no mapa-múndi dos brasileiros no dia em que Ary Barroso a recebeu em seu programa na Rádio Tupi. Ao ver a caloura humilde e franzina diante do microfone, o compositor-apresentador indagou, com escárnio e desdém, de que planeta ela viera... Ary, no entanto, seria surpreendido pela resposta espirituosa e contundente que ele e o público ouviram da artista "alienígena": – *Eu vim do planeta Fome!*

Pois foi ali naquelas quebradas de Elza Soares, *Mestre André*, Jorge Aragão e tantos *bambas*, a poucos metros da casa de sua avó, circulando pelos becos e tendinhas da favela, que o moleque *Tiãozinho* começou a tomar tento com a vida. Sempre vestido de *short* e camisa ("*pobre, mas bem arrumado*", como ele próprio diz), o guri soltava pipa e brincava de pique, bandeirinha, cabra-cega e bola de gude, mas raramente jogava futebol, pois era um autêntico "perna de pau", que preferia assistir às peladas dos colegas e dos adultos cantando... A música, realmente, seria o grande fio condutor do garoto pelo resto da vida, compensando, com sobras, a falta de talento com a pelota. Do velho esporte bretão, sua única herança seria a paixão pelo C. R. Flamengo, que o cativou não pelo brilho de craques e títulos, mas sim por causa do lápis rubro-negro que vinha de brinde no pacote de café vendido nos armazéns da *Vila Vintém* na década de 50.

Bom, vale a pena talvez abrir um parêntese para relatar o divertido *causo* que nos contou *Dinho*, ocorrido no tradicional tira-teima entre *solteiros* e *casados* (um "clássico" do futebol de várzea dos subúrbios cariocas) em que ele e *Tiãozinho* atuaram. Já que o irmão era um "cabeça de bagre" nato e não tinha posição fixa na equipe, Oswaldo mandou-o marcar o craque do outro time durante o jogo inteiro, sem desgrudar da criatura. Dito e feito: lá foi o "perna de pau" atrás do *Pelé* banguense por todas as partes do campo. Após meia hora de marcação cerrada do "carrapato", o técnico rival resolveu dar uma colher de chá ao seu camisa 10 e tirou-o da *pelada*, para dar um descanso à *fera*. Nisso, *Dinho* se deu conta de que o irmão não estava no gramado e quase surtou quando o viu sentado ao lado do 10 no banco de reservas do adversário: "*O que você tá fazendo aí, Tião?*" Na maior calma deste mundo, o tinhoso *Bastião* respondeu:

— Ué, você não falou pra eu colar no cara? Ele saiu, eu vim atrás...

Afora essas estripulias burlescas dos tempos juvenis, à medida que ia crescendo, *Tiãozinho* também tomava gosto pelos projetos arquitetônicos, imaginando até como seria construir a sede do clube de futebol nos lotes capinados da Vila. O moleque, de fato, era idealista e observador, guardando consigo vozes e cenários da vida cotidiana que iriam marcá-lo para sempre. Entre tantos quadros, a imagem da bica d'água onde as mulheres se reuniam para lavar roupa quando o precioso líquido jorrava do cano é talvez a lembrança mais nítida de sua infância. O alarido das lavadeiras e as histórias que elas contavam, entre risos e gritos de espanto, enquanto a roupa quarava ao sol, até hoje latejam nas retinas já calejadas de Sebastião – como tampouco saíram dos becos da memória de Conceição Evaristo as mulheres de sua favela *"que madrugavam os varais com roupas ao sol*[6]*"*.

Nos anos cinquenta, ainda não havia drogaria, nem salão de beleza no lugar, mas já existiam biroscas, vendinhas, açougue e outros negócios. Tião não consegue esquecer, entre outros, o armazém dos pais da graciosa **Verinha**, a inocente paixão do moleque e musa inspiradora de seus primeiros versos. O próspero estabelecimento na Rua Barão era uma espécie de armarinho e carvoaria que abastecia as costureiras e as pretas velhas da Vila, que se valiam do fogão à lenha para cozinhar. Era um espaço amplo, bem asseado e com a tradicional plaquinha de *"Fiado só amanhã"* pendurada na parede atrás do balcão – preceito que os donos nem sempre observavam com absoluto rigor...

Tião também não consegue apagar da memória o botequim da esquina, dobrando em direção à linha do trem, onde a rapaziada da Vila tomava um goró de resposta ao cair da noite e varava a madrugada no jogo de **ronda**, uma verdadeira "instituição" entre os malandros da época. Nunca é demais lembrar que o lendário Mestre André e boa parte da bateria "mais quente" da cidade eram viciados no jogo; antes dos ensaios, por exemplo, havia sempre uma roda de ritmistas que cortavam as cartas no próprio couro dos

6 EVARISTO, Conceição. *Becos da memória*. 3ª ed. Rio de Janeiro: Pallas, 2017, p. 17.

surdos, sempre à vera, com apostas que valiam uma semana de labuta para muito chefe de família.

À turma da jogatina, somava-se ainda a galera do *bagulho*, que vendia maconha escondida em jornal e, ao final do "expediente", guardava a *mercadoria* em um buraco à beira do valão. Dona Sebastiana, a tinhosa avó de *Bastião*, avessa ao tráfico e ciente do artifício dos traficantes para malocar a erva, certa vez esperou que o pessoal da boca fosse embora e, na calada da noite, foi até lá, apanhou o pacote de *Cannabis* e o jogou no meio da vala, cuja corrente o arrastou. No dia seguinte, ao chegar ao local, o *bonde* do fumo ficou bolado – e até hoje ninguém sabe como a maconha evaporou...

Afora o comércio (legal e ilegal...), a movimentada Rua Barão acolhia os festejos populares e recebia os orixás nos terreiros dos cultos de Mãe África. Do lado oposto ao boteco, por exemplo, depois de cruzar a Belizário de Souza, indo para a Estrada da Água Branca, concentrava-se a **folia de reis** do *Seu* Manoel Francisco, que todo ano saía às ruas para render homenagem ao Jesus menino, causando funda impressão no guri, que adorava as coreografias e improvisos dos palhaços de vestes coloridas. Não muito distante, na própria Rua Belizário, rolava ainda um samba da melhor qualidade no barracão próximo a *Seu* Antônio "Invencível". Foi ali que o futuro partideiro aprendeu a riscar o chão e ensaiar os primeiros passos no irresistível bailado da *umbigada* afro-brasileira, dançando o **samba de terreiro**, gênero de maior prestígio entre os *bambas* da área.

A herança africana, de fato, pulsava forte no chão da Vila Vintém. Seguindo em direção à estação, um pouco antes de cruzar os trilhos, via-se o terreiro de Dona Vicentina e *Seu* Oscar, o diretor da Associação – a quem cabia a delicada missão de negociar com o Comando do Exército na região a cessão de novos lotes de terreno para as famílias recém-chegadas ao local. Outro terreiro célebre ficava no extremo oposto da Rua Barão, depois do caminho dos Eucaliptos: sob a guarda da Tia Chica, as giras com tambor de Angola corriam soltas na altura da Rua General Jacques Ouriques. A batida inconfundível daqueles atabaques logo iria criar a identidade percussiva da escola de samba mais famosa da Zona Oeste: a **Mocidade Independente de Padre Miguel**.

O batuque dos orixás não era motivo de inquietude, nem de intolerância na Vila. Antes da voga neopentecostal do final do século XX, a doutrina

protestante arregimentava poucos fiéis na comunidade: tinha missa, tinha macumba, mas os cultos da Assembleia de Deus ou da Igreja Batista estavam longe de despertar o fervor coletivo que as igrejas da terceira onda do movimento (como a Universal, a Mundial do Poder de Deus e a Renascer em Cristo, entre outras) provocam atualmente na Zona Oeste do Rio. O sincrético *Tião* comenta que esteve algumas vezes no templo dos batistas, mas no baú de lembranças do moleque só aparece em cores mais vivas a figura de *Maria Papu*, uma negra evangélica que o povo dizia ser meio pancada das ideias. Ela insistia em pregar a palavra de Deus à sua moda para a vizinhança, àquela época mais devota da Santa Sé ou da Mãe África, mas acabava virando chacota da garotada do lugar, que azucrinava a pobre coitada.

A recordação mais expressiva e cálida do menino de sete anos, porém, está longe de ser alguma das personagens aqui descritas. A imagem mais terna e cálida que Neuzo guarda desse tempo é a da encantadora **Verinha**, uma menina de sete ou oito anos que, contrariando as expectativas da abastada família (que era dona de vários negócios na comunidade), elegeu *Tiãozinho* para ser seu namorado. Aquela paixão infantil atravessou, qual seta de Cupido, o coração do moleque. Como uma criança tão abonada poderia se encantar com aquele pirralho humilde e pobre, que vivia correndo pelas vielas? A mãe de Vera, sem dúvida, também se fazia a mesma pergunta e, sem pestanejar, barrou as pretensões da filha: a menina estava proibida de namorar aquele moleque... A guria, sem dar o braço a torcer, partiu para o contra-ataque e resolveu visitar a "sogra", pedindo-lhe autorização para que os dois pudessem se encontrar.

Não obstante a atitude resoluta de Verinha, a história não teve final feliz. Ela e *Tião* trocaram inocentes juras de amor, mas uma decisão crucial terminou por separar os dois "pombinhos": Maria Thereza e Oswaldo compraram um terreno para construir sua casa em Bangu, bairro não tão distante da Vila, porém quase um abismo para os dois corações. E foi assim que o conto de fadas acabou: a graciosa menina não andou de carruagem, nem se viu aboletada em cima de uma abóbora, e ao *moleque Tião* tampouco restou um mero sapatinho de cristal para tornar a ver sua princesa encantada.

2. Da curimba à sacristia, entre gibis e bancos escolares nas terras do Rio da Prata

A propriedade no Rio da Prata, repleta de plantas e flores, era muito mais ampla que o modesto bangalô da avó na Vila Vintém. Lá os pais logo ergueram uma casa de pau a pique, segundo a velha tradição das zonas rurais, com ripas de madeira fincadas no chão, entrelaçadas com bambus amarrados horizontalmente, com revestimento de barro socado e uma demão de cal, para evitar a infestação de insetos como o terrível barbeiro. Nesses tempos duros, os pais ajeitavam a filharada como era possível: o irmão mais novo dormia na mesma cama do mais velho, ao passo que Neuza e Oswaldo tinham seu próprio canto. Conforme lembra o caçula Floresval, só ao final dos anos 50, quando *Tião*, com quem ele dividia o colchão, tinha cerca de dez anos, a casa de alvenaria finalmente foi construída, com direito a um espaçoso quintal nos fundos[7].

Lá no novo pouso o inquieto *Tiãozinho*, além de iniciar seu ciclo escolar, logrou descobrir, entre violas e atabaques, sua notável vocação musical. De tanto acompanhar a mãe ao terreiro, Neuzo já tocava tambor aos onze anos. Investido da função de ogã em um centro de umbanda, ele puxava os pontos da gira, saudando Maria Padilha, Maria Molambo e até o tão discriminado Exu. O guri tinha talento, mas era abusado: certa feita, numa das giras, brigou com um dos filhos de uma filha de santo e depois, com medo de Thereza, fugiu e se escondeu em cima de uma árvore. A mãe não se alterou: esperou o tempo passar e quando o filho se cansou, enganou-o com a promessa de que não lhe bateria... Mal ele entrou em casa, porém, ela trancou a porta e deu-lhe uma senhora surra de correia.

Maria, justiça seja feita, esmerava-se para o garoto não se desviar do caminho reto. Os riscos não eram os mesmos de hoje, mas já havia muitas armadilhas com que uma mãe devesse se preocupar. O mundo da "*marginalidade*",

7 Entrevista concedida ao biógrafo por Floresval de Amorim Tavares, na residência do irmão, em 14/03/2020.

como se costumava dizer naquele tempo, era uma ameaça concreta. Conforme atesta a história que *Tião* nos contou sobre o *bonde* da erva na Vila, as drogas ilegais, entre elas a maconha, já eram consumidas por jovens e adultos – e os pais morriam de medo que os filhos seguissem a trilha 'tentadora' da *Cannabis*. Se não bastasse, o pai Oswaldo bebia em demasia – e só abandonou o vício depois que Oswaldinho o rejeitou drasticamente: por ironia do destino, depois de crescido, o filho, um corretor de seguros que batia a meta mensal em quinze dias, veio a seguir a sina paterna, padecendo por sete anos das mazelas do alcoolismo.

O melhor remédio que Thereza encontrou para guiar o moleque pelo "caminho do bem" foi investir na sua educação. *Tião* aprendeu as primeiras letras em uma escolinha da vizinhança, onde **Dona Leonor**, uma paciente explicadora, e o rigoroso **Seu Gilberto** (*"sem palmatória, mas danado de brabo"*) recebiam um pequeno grupo de crianças para ensinar-lhes o beabá da escrita e dos números. Depois, estudou na **Escola Dona Paulina**, na Av. Pires Rebelo (então conhecida como a Rua do Valão), atrás da casa dos Tavares, no Rio da Prata. Em seguida, ingressou na **Escola Rural**, em Senador Camará, próximo à Fazenda do Viegas. Adotando uma espécie de jardineira como uniforme, o educandário se propunha a orientar as crianças no trato das atividades agrícolas. Só que boa parte dos pirralhos não queria aprender nada da roça, preferindo apenas zoar tudo e todos – que o diga o jocoso lema que eles criaram para o colégio: "*Escola Rural | Entra burro, sai animal*".

Após esses dois educandários, *Tião* foi matriculado no **Instituto Sagrado Coração**, na esquina da Rua dos Banguenses com a Rua Tibagi, lá no Rio da Prata, onde realizou o curso primário completo (equivalente, hoje, ao 1º segmento do Ensino Fundamental). De posse do "diploma", aos treze anos ele passou para o **Ginásio Cardeal Câmara**, situado na Av. Ministro Ari Franco, bem no centro de Bangu, do outro lado da estação de trens (onde agora se encontra a Igreja de São Lourenço), estabelecimento no qual concluiu a 2ª fase do ciclo básico. Reavaliando a trajetória escolar, *Tiãozinho* confessa que não era um aluno muito aplicado e que, das matérias estudadas, só gostava de Inglês e Desenho, disciplinas ministradas pelas simpáticas irmãs Maria Otília e Marília. A língua do *rock'n roll* e do *twist*, obviamente, seduzia o aspirante a

crooner de algum grupo musical, ao passo que a arte dos pontos e formas atiçava os planos do projetista mirim.

Para desgosto do biógrafo, nosso personagem também admite que não era fã das aulas de Língua Portuguesa, por causa de uma professora bastante *careta* e esnobe que o desencantou. Contudo, isso não o afastou do gosto pela palavra, que ele cultivou desde a infância, seja compondo poemas para a "namorada" Verinha, seja redigindo cartas de amor para reconciliar os namoradinhos na escola. Por outro lado, vivendo em uma sociedade supermachista e homofóbica, ele conta que o Francês era visto com total desconfiança: os garotos o julgavam uma "porta para o homossexualismo", sobretudo por conta do famoso "biquinho" articulado na pronúncia de alguns sons, que lhes soava como um "trejeito *gay*".

Afora os preconceitos indeléveis do Brasil patriarcal da *casa-grande & senzala*, outro acorde fora do compasso na carreira do estudante era o fato de que ele dava muito pouca atenção aos livros. *Tião* lembra que o pai lhe comprou a coleção infantil de Monteiro Lobato, presente que toda criança já alfabetizada do século XX recebia com entusiasmo, mas só leu um ou outro volume das peripécias antológicas de Narizinho, Pedrinho, Dona Benta e Tia Nastácia, afora os inventos mirabolantes de Emília e do Visconde, personagens fabulosas do **Sítio do Pica-pau Amarelo**. Por isso, ele não conheceu os poderes mágicos do famoso *pó de pirlimpimpim*, nem pôde viajar livre no tempo e no espaço, visitando a Grécia mitológica de Hércules, Zeus e o Minotauro, ou a velha Lua ainda distante dos astronautas, aventuras que outras crianças do seu tempo vivenciaram com raro prazer e emoção.

Em compensação, Neuzo adorava os gibis de história em quadrinhos, que enfim lhe permitiram adentrar no reino maravilhoso da leitura. O guri colecionava diversas revistas de heróis nacionais e estrangeiros, entre elas as aventuras do *Fantasma* e as de *Jerônimo, o herói do sertão*, estas também narradas em radionovela, para deleite de jovens e adultos, inclusive a carnavalesca Rosa Magalhães, que nos confessou a atração por *Jerônimo* em sua biografia[8]. Todavia,

8 Cf. LEITÃO, L. R. *Rosa Magalhães: a moça prosa da avenida*. Rio de Janeiro / São Paulo: DECULT-UERJ / Outras Expressões, 2019, p. 63-65.

uma nova rusga com a mãe iria, literalmente, reduzir a cinzas a coleção do garoto: contrariada com a mania do filho, que só queria saber dos quadrinhos, Thereza queimou os gibis, um dos "castigos" mais estúpidos que ela poderia infligir ao garoto.

Para não faltar com a verdade, deve-se ressaltar que *Tião* passou a ler um pouco mais quando se tornou sacristão, após fazer a primeira comunhão, aos catorze anos. Como o próprio compositor declinou em seu partido-alto, o moleque passou da curimba à sacristia num piscar de olhos, sem ao menos cursar o catecismo, valendo-se, para tanto, apenas das aulas de Religião (católica, convém explicitar) que as escolas lhe propiciaram. O jovem coroinha assistia os padres **Eusébio** e **Abílio** (um tipo moderno, combativo, bem-quisto por todos), na **Igreja de São Judas Tadeu**, no Rio da Prata, onde, nos dias de missa, se incumbia de preparar o altar e auxiliava os sacerdotes a celebrar a cerimônia. Lidando com os ritos da liturgia, ele se deu conta de que a cultura letrada era algo que não poderia ser desprezado – e a partir daí sua atenção aos livros enfim se despertou.

Por fim, fechando a vida escolar, *Tiãozinho* cursou o antigo *Científico*, uma das opções do 2º Grau de sua época (o atual Ensino Médio do país), estudando no **Colégio Belisário dos Santos**, em Campo Grande, um dos mais renomados da região, onde ele fez parte da turma de Engenharia[9]. Pode soar até estranho para quem conhece o cantor e compositor, mas, apesar do manifesto talento para a música, seu sonho de adolescência sempre foi tornar-se um projetista profissional. Com o diploma do Colégio Belisário, o jovem poeta da Rua Belisário (com a Barão...) cumpria o primeiro requisito para abraçar a carreira que haveria de se tornar o principal ganha-pão do Sr. Neuzo Sebastião.

9 Na década de 60, quando *Tiãozinho* estudou no Belisário, o **Ensino Médio** dividia-se em *Clássico* (incluindo as carreiras de Ciências Humanas e Sociais, como Letras, História e Comunicação), *Científico* (abrangendo os cursos da área de Tecnologia e de Ciências da Saúde, em especial Engenharia e Medicina) e *Escola Normal* (que habilitava os professores do Primário). Essa estrutura só iria mudar com o surgimento da Lei 5.692/1971, que criou o 1º e o 2º Grau, abolindo a antiga tripartição em Primário, Ginásio e Científico/Clássico.

3. Chorinho, jongo, bossa nova e sons de outras terras no cardápio musical

Contudo, falta ainda revelar aos leitores como veio a se forjar o talentoso artista *Tiãozinho da Mocidade*, sob a guarda de Terpsícore, Polímnia e Euterpe, as musas gregas da "delícia de dançar", da poesia lírica e da música[10]. A veia do compositor despertou ainda na infância. Lembre-se que, aos sete anos, em meio à paixão pueril por Verinha, o menino começou a escrever os primeiros versos de amor. Depois, nos tempos de ginásio, com lápis ou caneta na mão, nosso Cupido juvenil redigia cartas capazes de reatar colegas separados por brigas de amor – arte que também cultivaria nas primeiras firmas onde trabalhou.

O dote precoce para a lírica seria acompanhado de um interesse extraordinário por tudo que se relacionasse à música. Diz-se na família que, pouco antes de *Tião* nascer, a mãe ialorixá estava com uma vontade danada de cantar. Parece que o garoto assumiu o desejo materno, pois desde os tempos da Vila Vintém o guri já dava o ar de sua graça, brincando de cantar pelo serviço de som da Associação de Moradores. A vocação se consolidou anos mais tarde, quando ele estudou no colégio Cardeal Câmara, onde sua maior paixão era o microfone. Nos bailes, enquanto as outras crianças observavam os passos e meneios dos casais que dançavam, o guri ficava grudado na banda, acompanhando os movimentos dos músicos e os trinados do cantor.

Na torrente musical em que Neuzo se banhou, havia de tudo um pouco, desde o *rock twist* de Chubby Checker, furor nos anos 60, e as baladas melosas de *The Platters* (intérpretes de "Only You" e "Smoke Gets in Your Eyes", grandes sucessos da década), até o som dançante de Trini López (consagrado com o estrondoso êxito de "La Bamba") e a voz marcante de Nat King Cole, cujo repertório ia do *jazz* ao bolero. Além de artistas da terra de Tio Sam, *Tião* somou ao seu repertório a força afro-brasileira do jongo e do caxambu, assim como os floreios do velho e insubstituível *chorinho* de Pixinguinha e seus pares, que ele

10 Filhas do todo-poderoso Zeus com Mnemónise (deusa da Memória), as nove figuras mitológicas eram as criaturas capazes de inspirar a criação artística. Elas eram representadas com atributos singelos, como a flauta doce da doadora de prazeres Euterpe, musa da música, e a lira da rodopiante Terpsícore, protetora da dança.

degustava numa animada roda de músicos no Rio da Prata. De ouvidos e olhos bem atentos no grupo regional, ele também se encantou com os grandes mestres da MPB, entre eles Ataulfo Alves, Noel Rosa, Geraldo Pereira, Lupicínio Rodrigues e Carmen Costa.

O caldeirão antropofágico do alquimista era abastecido pelo caderno em que ele anotava as letras de suas músicas favoritas, assim como pelas novidades trazidas pela TV, sobretudo os festivais da TV Record, em que artistas como Elis Regina e Jair Rodrigues (a quem o rapaz adorava imitar) pareciam pular da tela com seu carisma e talento. Entre as várias canções cuidadosamente transcritas à caneta por *Tião*, três gêneros prevaleciam: o **samba**, a ***bossa nova*** e o ***iê-iê-iê***. Quem hoje folheia o precioso caderno tem nas mãos um documento sobre o imaginário musical de parte da juventude carioca dos anos 60, quando Ataulfo, Noel e Lupicínio conviviam em franca harmonia com a turma de Tom e Vinícius, enquanto as guitarras, baixos e teclados de Roberto, Erasmo & Cia. ainda estavam longe de incomodar a crítica com sua versão melosa e pueril do agitado *rock* inglês.

Com essa farta "munição", o rapaz e seus amigos promoviam saraus inesquecíveis nos eventos escolares, como a festa do Dia dos Professores. Certa feita, eles receberam a visita de **Wanderléa**, musa da *Jovem Guarda*, e do grupo ***The Fevers***, sensação nos bailes da década. Inspirado, o jovem Sebastião cantou "Michael (Row the Boat Ashore")", um clássico de Trini López, cujas estrofes são arrematadas pela contrita repetição da interjeição *Hallelujah* (*Aleluia*, em português). Admirada da interpretação do rapaz, a cantora convidou-o a visitá-la em sua casa na Av. Almirante Cochrane, na Tijuca, mas a mãe vetou a ida à residência de Wanderléa: um negro envolvido com uma artista loura certamente daria o que falar em plagas banguenses...

Os bailes dos tempos do ginásio marcam uma metamorfose na vida do adolescente. Lá pelos treze, catorze anos, *Tião* já era um rapazinho vaidoso e sociável, que se arrumava para ir às festas, sempre com traje esporte fino. O pai, servidor do estado e ex-maquinista da Central, também prezava a vida social e via com bons olhos os novos hábitos do garoto. *Seu* Oswaldo gostava de música e reunia amigos no quintal de casa para tocar peças de *jazz* e outros gêneros de moda nos "anos dourados", promovendo saraus animados no Rio da Prata. Para incentivar o filho, ele encomendou a um bom alfaiate

seu primeiro terno de gabardine, peça que se tornou item de destaque no armário do esmerado cantor.

Diga-se de passagem, ainda que a família não fosse rica, desde que as coisas se ajeitaram no Rio da Prata os pais conseguiam dar tudo de bom para os filhos. O salário de cozinheiro de *Seu* Oswaldo na unidade do Hospital dos Servidores em Marechal Hermes[11] não era nenhuma maravilha, mas não havia do que reclamar, já que o pagamento nunca falhava. Mais tarde, ele veio a ser desviado de função, tornando-se porteiro do local, sem receber nada de mais por isso. Contudo, a julgar pelo que contam *Dinho* e Floresval, o pai tinha outra fonte de "renda" sem carteira assinada, que reforçava bastante o orçamento doméstico: o dinheiro ganho no jogo de cartas...

O velho Oswaldo, de fato, adorava o carteado e era um hábil jogador de **ronda**, ganhando de quase todos nas rodas que frequentava. Nos finais de semana, entre sexta e domingo, era comum que ele saísse sem hora para voltar; felizmente, o modesto porteiro de hospital nunca perdeu um salário nessas jornadas, como tantos outros que terminavam sem nada no bolso, pedindo um café com pão e manteiga fiado ao *croupier*. Ao contrário: vinha com a carteira abarrotada de dinheiro, que ajudava a encher a despensa da casa e comprar roupas para os garotos.

"Patrocinado" pelo pai, o rapaz ampliou a sua vida social e o repertório musical. Ele adorava, sobretudo, as canções tocadas nas "festinhas americanas" que frequentava. Junto com as novidades que lhe chegavam aos ouvidos, viriam também as primeiras namoradas ao final do ginásio, outro signo expressivo das mudanças em curso na sua vida. Essa etapa no colégio Cardeal Câmara, em Bangu, propiciou experiências surpreendentes para Neuzo, que se sentia outra pessoa graças à presença luminosa da música. Na escola, curiosamente, era um mestre da Matemática, o Prof. Ivan, quem estimulava a turma a enveredar pelas trilhas fabulosas da arte de Euterpe, ensinando-os a reconhecer as primeiras notas e acordes, os ritmos mais contagiantes e as harmonias mais sedutoras.

11 A unidade médica do HSE em Marechal Hermes é o atual **Hospital Maternidade Alexander Fleming**; vinculado à rede municipal de Saúde, ele está localizado na Rua Jorge Schmidt. O **Hospital dos Servidores**, por sua vez, segue no mesmo endereço, na Rua Sacadura Cabral (Centro), mas sob gestão do governo federal.

Tiãozinho estava tão feliz nessa época, que até sua mãe, com quem vivia às turras, capitulou diante da alegria do rapaz. Thereza, ao ver que a casa tinha virado um "clube", reaproximou-se do filho e tornou-se uma promotora da iniciativa, preparando, inclusive, bebidas para os participantes dos encontros dançantes no Rio da Prata. Nos anos 60, os drinques da moda eram *Cuba Libre* (feito com rum, *Coca-cola* e um toque de limão) e *Calcinha de nylon* (coquetel à base de guaraná, xarope de groselha, leite condensado e cachaça). Para quem já levara surra de correia e tinha visto uma coleção inteira de gibis incinerada pela mãe, era uma grata surpresa e satisfação vê-la tão empenhada no sucesso das festinhas *hi-fi*[12] que animavam a florida "chácara" ao pé da Pedra Branca.

Os dotes musicais do filho de Thereza e Oswaldo abriram-lhe, aos poucos, várias portas e caminhos. Muita gente boa que mais tarde faria sucesso no mundo do samba esteve sábado à noite nas festas de *Tiãozinho* – basta citar o então desconhecido Jorge Aragão, que morava na Rua G, lá no conjunto da *Caixa d'Água*, em Padre Miguel, e bateu ponto no quintal dos Tavares. E os colegas da escola faziam questão de contar com o *crooner* em seus passeios e excursões, bancando-lhe sempre a passagem, só para que ele pudesse animar as viagens de ônibus a locais mais distantes, como o Museu Imperial de Petrópolis, cujas pantufas até hoje deslizam nas lembranças de suas retinas tão fatigadas.

Tião tomou gosto pelo ofício e, quando cursou o Científico no **Colégio Belisário dos Santos**, em Campo Grande, criou o grupo *MUG*, cujo repertório incluía sucessos da nascente *Tropicália* (o movimento que reunia Caetano, Gil, Torquato Neto, Tom Zé, Rita Lee e os *Mutantes*) e de cantores como Wilson Simonal (que se consagrou ao gravar "País Tropical", de Jorge Ben – o atual *Ben Jor*). O irmão *Dinho* não perdia uma apresentação do conjunto e admirava ver o *Bastião* cantando nos bailes da região. Já Neuza achava o irmão "meio besta" com aquela história de virar cantor, mas confessa que as festas no quintal de casa eram inesquecíveis. Não havia como: a cigarra dos Tavares começara a ciciar...

12 *Hi-fi* ou *festa americana* era um encontro festivo de jovens em que os convidados levavam os comes e bebes.

Até mesmo quando prestou o serviço militar, em 1968, um dos anos mais críticos da ditadura (cujo ápice foi a promulgação do AI-5 em 13 de dezembro[13]), *Tião* levou a vida cinzenta da caserna na viola... Servindo no quartel da Fábrica de Realengo, ele nunca parou de cantarolar suas canções preferidas, contando sempre com a cumplicidade do Sargento Nogueira, que adorava *bossa nova*, e do soldado Ismael, que, além de ser famoso pelo tamanho dos pés (calçava sapatos de nº 48!), era um percussionista de mão cheia. Já com dezoito anos nas costas, prestes a completar dezenove, Neuzo Sebastião deixava para trás a infância e a adolescência, encerrando o ciclo que se iniciara quando ele ainda era um moleque de quatro ou cinco anos de idade da Vila Vintém e travou seu primeiro contato com o universo sedutor do carnaval.

A iniciação se deu pelas mãos da avó Sebastiana, que o levava até a praça bem em frente à estação de Padre Miguel (hoje batizada com o nome do saudoso *Mestre André*), para que o menino se esbaldasse nas batalhas de confete, fazendo jus ainda a um lanche caprichado com guaraná e pão com mortadela. O guri logo tomou gosto pelo furdunço e passou a acompanhar os blocos que animavam a folia da Vila, concentrando-se na esquina da Rua Barão com a Belizário. Em geral, ele ia vestido de qualquer jeito; só uma ou outra vez saiu fantasiado, vestindo um **sarongue** (traje tradicional malaio que o carioca adaptou ao folguedo de Momo) ou uma roupa de **morcego**. Aliás, a fantasia que inspirou até super-heróis (*Batman* que o diga!) deu o que falar no ano em que ele e *Dinho* ganharam uma de presente e saíram sem avisar a mãe, passando o dia inteiro na farra. Na volta, Dª Thereza esculachou a dupla e lhe infligiu o pior de todos os castigos: queimou o *morcego*!

Desse jeito, seja brincando no sistema de alto-falantes da Associação, seja cantando nos saraus caseiros e nas viagens com os colegas de escola, o jovem aprendiz de *crooner* e compositor ouviu o primeiro chamado de Terpsícore, Polímnia e Euterpe, sem atinar ainda com o futuro que elas lhe haviam

13 Baixado durante o governo do General Costa e Silva, o Ato Institucional Nº 5 foi a resposta mais dura do regime à onda de protestos de estudantes, artistas e trabalhadores contra a ditadura. Entre várias medidas repressivas e violentas, o AI-5 decretou a suspensão dos direitos políticos de qualquer cidadão, o fechamento imediato do Congresso Nacional (só reaberto em outubro de 1969) e a cassação de onze deputados federais.

reservado. Quais seriam os novos rumos profissionais, artísticos, pessoais e amorosos que se anunciavam para o *moleque Tião*? Nada ainda lhe fora revelado pelas musas da velha Grécia, nem pelos tambores de Angola, mas o jovem sabia que agora a brincadeira era à vera e que ele devia se despedir de alguns ícones dos verdes anos, sem medo do que viria pela frente. *Adeus, Verinha! Adeus, Padre Abílio! Adeus, noites de festa no quintal do Rio da Prata!* A Mocidade, o mundo e as estrelas o aguardavam ali na esquina encantada da Barão com a Belisário..

Ah, vira virou, vira virou
A Mocidade chegou, chegou
Virando nas viradas dessa vida
Um elo, uma canção de amor
[bis]

A luz, oh divina luz
Que me ilumina é uma estrela
Da aurora ao arrebol, arrebol
Eu em paz no verde e esperança
Tive sonhos de criança
Comecei no futebol
Agora, que me tornei realidade
Vou encontrar o meu futuro por ai
Curtindo a minha Mocidade
E a paradinha de outros carnavais
Sei que ninguém pode
Esquecer jamais

Sou independente
Sou raiz também
Sou Padre Miguel
Sou Vila Vintém
[bis]

Apoteose ao samba
Todo povo aplaudiu
Com as bênçãos do divino aconteceu
O descobrimento do Brasil
Quem não se lembra
Do lindo cantar do uirapuru
Quando gorjeava parecia que falava
Como era verde o meu Xingu
Meu Ziriguidum fez brilhar no céu
A estrela-guia de Padre Miguel

(Tiãozinho da Mocidade, Toco e Jorginho Medeiros,
"Vira, virou, a Mocidade chegou")

02
BRILHOU UMA ESTRELA
NO CÉU DE PADRE MIGUEL

No alto, ritmistas da lendária bateria "*não existe mais quente*", símbolo maior da Mocidade entre as décadas de 50 e 70. Logo abaixo, o pioneiro *Mestre André*, fotografado em fevereiro de 1971.

(Fotos: Arquivo Nacional)

O enlace do samba e do carnaval com o futebol é um mote antigo na história do Rio de Janeiro. Cada qual à sua maneira, a **folia** e a **bola** logo se converteram não apenas em formas de diversão e lazer, mas, sobretudo, em instrumentos de socialização e organização das classes populares, que trataram de reinventar em seus territórios duas expressões culturais desfrutadas pelas elites em salões e clubes privados. Por isso, antes de contar aos diletos pares como a estrela-guia da **Mocidade** veio a brilhar no céu constelado de Padre Miguel, vale a pena relembrar os caminhos trilhados por foliões e boleiros até que o sonho da **Independente** virasse realidade.

O gosto do brasileiro – e do carioca, em particular – pelos festejos carnavalescos já se arraigara no espírito de nossa gente desde os tempos do "violento entrudo lisboeta", um herdeiro das *Saturnálias* romanas que cruzou o oceano com os portugueses. Já no séc. XVII, os escravos (e também homens e mulheres livres, porém despossuídos de bens e excluídos do festim do poder) divertiam-se atirando sem dó nas pessoas, em plena via pública, bexigas de água *batizada* com urina, sêmen e outros itens de cabulosa natureza. Nas casas senhoriais, a "*grosseira*" brincadeira revestia-se de caráter mais *cortês*, com damas e cavalheiros lançando entre si com imenso alarde e euforia os famosos "limões de cheiro".

Ainda que o próprio imperador Pedro II prezasse o furdunço, deleitando-se com bisnagas de banho de cheiro na Quinta da Boa Vista, é claro que a Corte buscou "*civilizar* os costumes", patrocinando, com pompa e circunstância, as **grandes sociedades**, cujo desfile inicial ocorre em 1855, com a apresentação do *Congresso das Sumidades Carnavalescas*. Os chamados "préstitos" seriam o

cortejo preferido da alta sociedade do Império, encantando figuras como D. Pedro II e o escritor e senador José de Alencar (célebre autor de *Iracema*), mas não haveriam de domar o ímpeto *"selvagem"* da população. Ao final do século XIX, não obstante a crise econômica e política do país, a multidão continuava a se esbaldar durante o reinado de Momo, saindo às ruas em animados cordões, ranchos e blocos, entre estes os improvisados "blocos de sujos" que sempre agitaram os subúrbios cariocas.

Essa dissonância flagrante entre os costumes dos mais "chiques" e sua reinvenção pela massa urbana também se manifesta sob facetas análogas no **futebol**. A disseminação do singular "esporte bretão" (conforme costumavam chamá-lo os cronistas da imprensa cem anos atrás) na ex-colônia lusitana ao sul do Equador começaria na última década do séc. XIX, quando aqui desembarcou, em 1894, de volta ao país após dez anos de estudos na Inglaterra, o jovem Charles Miller. Paulistano do Brás, mas descendente de ingleses ("com jeito de inglês, hábitos de inglês e até sotaque de inglês[14]"), Charles trouxe na bagagem duas bolas de couro e um uniforme completo do jogo de enorme sucesso entre os colegas britânicos. Sem perder tempo, ele organizou na Várzea do Carmo, em São Paulo, alguns treinos com os amigos, promovendo em seguida, na chácara do estadunidense Charles Dulley, no bairro do Bom Retiro, as primeiras "peladas" de que se tem notícia entre nós.

O esporte se difundiu também entre os operários ingleses e escoceses de empresas têxteis aqui fundadas, como a **Fábrica Bangu**, no Rio, um dos berços da bola no Brasil. Por isso, o futebol teria de início o selo de "produto importado", praticado por membros da elite e também por trabalhadores imigrantes, mas sempre associado à cultura do Império Britânico e da Revolução Industrial. Os jogos auspiciados por Miller, por exemplo,

14 Miller fora estudar na Inglaterra por volta de 1884, ingressando inicialmente na *Banister Court School* e cursando depois vários colégios no condado de Hampshire. Lá, ele aprendeu a jogar futebol e ganhou de presente os dois balões de couro que entraram para os anais do "país do futebol". Ver, a respeito: MÁXIMO, João: "Friedenreich". *In*: CASTRO, Marcos de & MÁXIMO, João. G*igantes do futebol brasileiro*. Rio de Janeiro: Civilização Brasileira, 2011, p. 11.

reuniam tão somente ingleses, filhos de ingleses e os engomados paulistanos sócios do *São Paulo Athletic Club*. Segundo nos conta João Máximo, o novo esporte rapidamente se tornou o passatempo predileto da aristocracia local, superando "o sonolento *cricket*" e "o violento *rugby*", ganhando adeptos entre os alemães do clube Germânia, os gringos das grandes firmas da capital paulista, os estudantes bem abonados do *Mackenzie College* e os jovens grã-finos da terra da garoa[15].

A origem estrangeira, aliás, faria com que o combativo escritor e jornalista Lima Barreto manifestasse grande desapreço pelo "*ludopédio*". O autor do romance *Triste fim de Policarpo Quaresma* (personagem de exacerbado nacionalismo, que pregava a adoção do tupi-guarani como língua oficial do Brasil – quase um *alter ego* de Lima) condenou desde o início a paixão dos conterrâneos pela novidade, a qual, segundo ele, não teria futuro nestas plagas tropicais. Morto em 1922, com apenas 41 anos, Barreto, infelizmente, não pôde viver o bastante para ver que, em sua adaptação ao país da *casa-grande & senzala*, o jogo criado na terra da Rainha não tardaria a ser assimilado pelo caldeirão antropofágico de Bruzundanga, deixando de ser um mero passatempo da elite branca em seus clubes para se propagar nas quebradas da periferia.

Aos poucos, até mesmo as barreiras racistas das equipes dirigidas pelos "cartolas" engomadinhos sucumbiriam diante do talento incontestável de uma gente bronzeada que, segundo escreveu Hélio Pellegrino, após viver séculos driblando capatazes para fugir das fazendas, sabia muito bem como se esquivar dos brutamontes que tentavam conter suas investidas rumo ao gol do adversário. Assim, nas primeiras décadas do século passado, "modestamente, quase em segredo", o que era uma diversão dos ricos se espraiou por diversos territórios que abrigavam operários fabris, ferroviários, servidores públicos, pequenos comerciantes e uma ruma de gente sem ocupação definida: "*o homem do povo, incluindo negros e mulatos, ia imitando ricaços e criando os primeiros times de várzea*[16]".

15 MÁXIMO, João. "Friedenreich". *In*: CASTRO & MÁXIMO, obra citada, p. 12.

16 *Idem, ibidem*, p. 12.

Em última instância, o **futebol brasileiro** despontaria reeditando nossa histórica divisão social. Os *ioiôs* da casa-grande o praticavam nos campos elegantes da burguesia, com bolas e chuteiras importadas, além da servil atenção da imprensa, que reservava em suas páginas generosas linhas para os confrontos dos times de maior prestígio, atraindo uma seleta plateia de damas e varões muito bem trajados às pelejas. Já a galera do batente, "*livre do açoite da senzala, mas presa na miséria da favela*" (salve Jurandir, Hélio Turco e Alvinho!), ou refugiada em cortiços e meias-águas, afora as casas de pau a pique e taperas dos recantos mais distantes, tratava de jogar suas "peladas" em terrenos baldios e nos campinhos dos subúrbios, à beira da linha férrea ou nas paragens agrestes da urbe, onde a paisagem ainda evocava a essência agrária de nossa formação socioespacial.

O fenômeno vivenciado em São Paulo embarcou nos trens da Central do Brasil e veio a eclodir na antiga capital da República. É verdade que a primeira partida oficial (com times uniformizados, bola padronizada e campo com dimensões apropriadas) aconteceu na cidade de Niterói, do outro lado da baía de Guanabara, na sede do *Rio Cricket & Athletic Association*, em 1º de agosto de 1901. No Rio, o esporte foi acolhido em clubes tradicionais da aristocrática Zona Sul, como o Fluminense e o Botafogo (fundados em 1902 e 1904, respectivamente), e ainda em outras áreas, caso do Bangu e do América (criados em 1904) e do São Cristóvão (surgido em 1909 no "bairro imperial"). Ao longo dos trilhos da Central e da Leopoldina, também surgiriam diversas agremiações, como o Madureira, o Campo Grande, o Bonsucesso e o Olaria, que até hoje disputam o Campeonato Carioca.

Em Bangu, as conexões da febre de bola com o DNA britânico são evidentes. Afinal, o bairro abrigava, desde 1889, a *Fábrica de Tecidos Bangu*, que, como qualquer indústria têxtil do país àquela época, possuía operários oriundos da Europa, sobretudo ingleses e escoceses, entre estes o pioneiro Thomas Donohoe, que ali trabalhava e fez do futebol a principal atividade de recreação dos colegas. Coube a eles implantar o esporte na região, estimulando a criação do **Bangu Atlético Clube**, que nasceu em 1904 e já em julho do mesmo ano sediava uma partida histórica contra o *Rio Cricket* de Niterói, que derrotou o anfitrião por 5 a 0. Sob o alento da fábrica e com o irrestrito apoio de trabalhadores e moradores locais, o **Bangu AC** se tornaria

uma equipe respeitada, sagrando-se, inclusive, campeão carioca duas vezes (em 1933 e 1966) e vice-campeão brasileiro em 1985.

O sucesso da iniciativa estimulou a paixão de adultos e crianças pelo esporte. Já nos anos 20, a maioria dos moleques da região batia sua bolinha nos campinhos de terra batida do tórrido vale dividido pela linha férrea. Alguns iniciariam no Bangu sua vitoriosa carreira profissional, como o "Divino Mestre" **Domingos da Guia**, um dos maiores nomes do planeta bola, e seu irmão **Ladislau**, maior artilheiro do time, com 215 gols. **Domingos**, sem dúvida, foi um gênio de sua arte: jogando desde os 16 anos no time banguense, era ainda um adolescente magro e espigado quando foi chamado para a Seleção Brasileira pela primeira vez. O raro talento e seu estilo técnico de atuar chamaram a atenção dos grandes clubes: em 1932, com apenas 19 anos, ele se transferiu para o Vasco. Depois, seguiu para o Nacional de Montevidéu, encantou os argentinos no Boca Juniors de Buenos Aires e, em 1937, foi para o Flamengo, no qual jogou até 1944, selando a fama de *mestre* da pelota.

O sonho de brilhar como Domingos, Ladislau e outros craques suburbanos, como o genial **Leônidas da Silva**, o *"Diamante Negro"* (cuja carreira se inicia no São Cristóvão e no Bonsucesso), seduziria milhares de adolescentes pobres nos campinhos de várzea da Zona Oeste século afora. Contudo, nas décadas seguintes, quem também abrirá passagem nos bairros mais humildes da cidade é o **samba**. Curiosamente, o enlace do esporte com o ritmo e a dança forjados no hibridismo da cultura africana com a matriz europeia há de ser também a semente de outro processo fascinante da cena urbana: a criação dos **blocos** e **escolas de samba** que mantêm viva a chama dos ancestrais nos terreiros da cidade, entre eles a **Mocidade Independente de Padre Miguel**, personagem destacada deste capítulo.

1. Entre os campos dos subúrbios e os terreiros sagrados do samba

Os times de várzea e suas memoráveis batucadas e pagodes são as raízes de várias entidades carnavalescas do Rio, sobretudo depois que o esporte

se popularizou de vez na antiga capital federal, com a construção do gigantesco *Estádio Mário Filho*, o lendário *Maracanã*, em 1950. É verdade que já havia estádios menores em atividade na Zona Sul[17] desde a década de 1910, uma febre que logo iria contagiar a Zona Norte e os subúrbios[18], onde os times que disputavam o Campeonato Carioca sediavam seus jogos, mas é nos anos 50 que a bola e o pandeiro se juntam em grande estilo na vida cotidiana da metrópole.

Não por acaso, lá na bucólica Ilha do Governador, surgiria, em 1953, a charmosa e simpática **União da Ilha**, escola cujos fundadores integravam o *União Futebol Clube*, do qual ela herdou as cores (azul, vermelho e branco) e o próprio nome. A bem da verdade, não são apenas os clubes dos bairros que inspiram os símbolos: até times estrangeiros de renome influenciam os signos dos grêmios recreativos cariocas, conforme ilustra o curioso caso do bloco **Unidos de São Clemente**, cria do *São Clemente FC* (fundado em 1951, na rua homônima de Botafogo), embrião do **GRES São Clemente**. O bloco nasceu com bandeira azul e branca, as mesmas da equipe de futebol, mas a escola adotou os tons de preto e amarelo por sugestão de Ivo da Rocha Gomes, líder dos foliões, que ficara impressionado com o uniforme do Peñarol, time uruguaio que enfrentou o Fluminense em 1952.

No caso da **Mocidade**, o mote já foi glosado por muitos compositores e partideiros de renome, mas vale a pena ouvir a velha história uma vez mais na voz de *Tiãozinho* e seus pares. O marco zero remonta ao dia 02 de março de 1952, quando uma turma de garotos que moravam no *IAPI* de Padre

17 É o caso de *General Severiano*, sede do Botafogo FR (inaugurado em 1913 e demolido ao final dos anos 70), e do tradicional estádio das *Laranjeiras*, do Fluminense FC (inaugurado em 1919 e até hoje de pé).

18 Citam-se, aqui, o *Estádio da Rua Campos Sales*, do América FC (reformado em 1924 e ampliado em 1952); o de *São Januário*, do CR Vasco da Gama (erguido em 1927 em São Cristóvão); o *Estádio Proletário Guilherme da Silveira Filho* (*Moça Bonita*), do Bangu AC (datado de 1947); e o *Antônio Mourão Vieira Filho*, do Olaria (1947).

Miguel[19] resolveu fundar o **Independente Futebol Clube (IFC)**, um time amador que iria disputar jogos e torneios nos campinhos de várzea da Zona Oeste. Neuzo não tinha sequer três anos de idade nessa data, mas conta detalhes do episódio como se fosse uma testemunha ocular da história, evocando os nomes de Ivo *Lavadeira* e seus primos Ipólito e Wandir Trindade (chamados de *Macumba* e *Macumbinha* não por serem da umbanda, mas pela destreza que exibiam equilibrando a bola na cabeça), além de um técnico viciado em jogo de ronda, que não era um craque da pelota, mas batia um bolão com o apito: um tal de José Pereira da Silva, mais tarde conhecido apenas pelo epíteto de *Mestre André*.

Tião conta que Ivo, perna de pau confesso, montou a equipe só para poder jogar. Apaixonado por pipa e futebol, o moleque azucrinava a paciência da mãe, que, certa feita, enfiou-lhe um vestido pelo pescoço e deixou-o de castigo em casa, achando que ele não fugiria usando roupa de mulher. Ledo engano materno: o guri meteu o tecido entre as pernas, pulou a janela do quarto e foi soltar pipa, "fantasiado" de *lavadeira*, para pasmo e deboche dos colegas, que desde então passaram a tratá-lo apenas pelo irreverente apelido. Dava gosto ver a paixão de Ivo por seus papagaios, sempre com uma rabiola caprichada e o desenho de uma estrela estampado no papel de seda. Nos céus de Padre Miguel, ele e sua pipa tiravam onda; no campinho de futebol, porém, o moleque não levava jeito: *Lavadeira* só conseguia ser escalado no IFC porque jogava de goleiro e era o dono da bola...

19 *IAPI* era a sigla popular dos conjuntos residenciais financiados pelo *Instituto de Aposentadoria e Pensões dos Industriários*, órgão criado em 1936 pelo governo de **Getúlio Vargas**, que, após 1945, patrocinou projetos de moradia popular em bairros da Zona Norte e dos subúrbios do Rio (caso do famoso *IAPI* da Penha). O *IAPI* de **Padre Miguel**, também chamado de *Caixa d'Água* (por causa do imenso reservatório localizado na Praça Eurides Nascimento, no centro do conjunto), reúne vários prédios populares construídos ao longo da Rua Guaiacá, que inicialmente abrigavam funcionários da Rede Ferroviária Federal. Há, ainda, na região, o **Conjunto Residencial Cardeal Dom Jaime Câmara**, o maior complexo habitacional da cidade (com 180 blocos e 7.200 apartamentos!), que se estende entre Padre Miguel e Bangu. Inaugurado em 1969, ele foi construído durante o governo de **Carlos Lacerda**, que desalojou milhares de pessoas de favelas da Zona Sul (Lagoa e Leblon) e da Zona Norte (Maracanã), deslocando-as para bairros bem distantes, como Jacarepaguá (onde está a famosa *Cidade de Deus*), Bangu (em que se situa a *Vila Aliança* e a *Vila Kennedy*) e Padre Miguel.

Depois de perder três partidas consecutivas, *Macumbinha* (que chegou a ser atleta profissional do Bangu e do Vasco) se deu conta de que a vaca iria para o brejo se alguma providência não fosse tomada. Ele então convidou **José Pereira da Silva**[20], funcionário da Rede Ferroviária Federal, para ser o "professor" da equipe. Como anotou Bárbara Pereira, a partir daí "Padre Miguel deixou de ser o limite" do glorioso **Independente**, que passou a disputar campeonatos em outros bairros, desde Deodoro e Marechal Hermes, até Campo Grande e Jacarepaguá. O melhor de tudo era a volta para casa, com o samba comendo solto em cima do caminhão alugado e os amigos e familiares à espera de seus "heróis" no *Ponto Chic*. Conforme sentenciou *Mestre André*, não importava o resultado da partida, o melhor de tudo era a festa: "*Aliás, o samba comia mesmo se o time perdesse*[21]".

Com muito batuque, batida de limão e algumas vitórias, o clube cresceu e se dividiu em três categorias: primeiro quadro, segundo quadro e juvenil. A equipe tinha uma camisa com um emblema em que se viam as iniciais **IFC** entrelaçadas, bem parecido com o escudo do Fluminense F. C. (uma das agremiações esportivas mais tradicionais do Rio). E, para arrematar, o técnico José Pereira ainda compôs com Tião Marino o samba que o brioso esquadrão cantava na caçamba do caminhão anunciando sua chegada ao campo dos rivais:

Oh, minha gente, acaba de chegar
O Independente saudando o povo do lugar
Não é marra não, nem é bafo de boca
O Independente chegou
Deixando a moçada com água na boca

20 O carioca José Pereira da Silva nasceu no Engenho de Dentro (subúrbio da Central) em 1932, mas logo se mudou para Padre Miguel. O apelido **Mestre André** veio do programa "André do Sapato Branco": um malandro ao estilo do ritmista. Maior mestre de bateria do país, ele morreu de ataque cardíaco em 14/11/1980.

21 Frase enunciada por *Mestre André* em entrevista concedida a **O Globo**, em 14/02/1973. *Apud*: PEREIRA, Bárbara. *Estrela que me faz sonhar: histórias da Mocidade*. Rio de Janeiro: Verso Brasil Editora, 2013, p. 37.

Com um treinador ritmista e compositor, o clube viria a ser o embrião de um bloco carnavalesco que daria o que falar na Vila Vintém. Com o apoio do guarda municipal Sylvio Trindade, o popular *Vivinho*, tio de *Lavadeira*, e dos irmãos Ipólito e Wandir, fundou-se, no ano seguinte à criação do **IFC** (ou seja, em 1953), a **Mocidade do Independente**. A nova agremiação não perdeu tempo, desfilando já naquele ano com um samba de exaltação ao bairro de origem assinado por Tião Marino, que, além de goleiro titular do time de futebol, era cantor de um grupo de *bossa nova*. À frente da bateria, não vinha o lendário *Mestre André* (que ocupava o posto de mestre-sala, ou *baliza*, protegendo o pavilhão do bloco), mas sim Ivan Bojudo, irmão de Ivo (então encarregado do surdo de primeira), que cortava um dobrado para harmonizar os instrumentos do Independente.

De fato, em face da falta de recursos, as peças de percussão eram bastante simples, revestidas por uma liga de farinha de trigo posta sobre papel de cimento que afrouxava durante a apresentação e precisava ser aquecida por uma fogueira de papel picado feita às pressas no meio da rua. O uso do couro em larga escala só iria ocorrer na década de 70; no início, o mais comum era matar alguns animais para fazer os instrumentos. Segundo anota *Tiãozinho*, a pele do gato era a preferida para o tamborim, a do cabrito se ajustava ao repique e, para o surdão, nada melhor do que o couro de boi (o qual, àquela época, muitos buscavam no Matadouro de Santa Cruz, que só veio a ser desativado na década de 1980).

Mesmo sem qualquer luxo, o desfile do "*arroz com couve*" (alcunha do bloco verde e branco de *Vivinho*) empolgava boa parte dos moradores do bairro, que também acolhia a turma do *boi vermelho* (a **Unidos de Padre Miguel**, que adotara as cores do Bangu AC). A rivalidade com o alvirrubro seria o estopim para o nascimento, em novembro de 1955, do **GRES Mocidade do Independente de Padre Miguel** (cujo nome mais tarde perderia a contração "*do*" que unia os dois primeiros substantivos). Segundo relata o pesquisador Fábio Fabato, tudo começou no desfecho do acirrado concurso de "melhor bloco" de Padre Miguel e arredores. Ao anunciar o resultado, tratando de agradar as torcidas dos dois concorrentes mais populares (a fim de manter seu prestígio na área), o político Waldemar Vianna de Carvalho, de cima de um coreto, agiu como um Salomão eleitoreiro, dividindo o título em dois.

Ele "declarou a **Unidos de Padre Miguel** o melhor **bloco** e a **Mocidade do Independente** a melhor **escola de samba** da região[22]".

Logo após a divulgação da salomônica decisão, a recém-promovida escola, eufórica com o título que lhe fora conferido, voltou a desfilar pelo bairro, apresentando um novo samba de enredo escrito por **Tião Marino**, o mesmo compositor que já havia criado o hino cantado pela agremiação no evento oficial, dedicado ao presidente Getúlio Vargas, figura bastante popular na Zona Oeste. Pronto! Estava lançada a pedra fundamental do samba na Vila Vintém. Se a grana era curta, a recém-criada agremiação contava com uma diretoria diligente e dedicada, que meteu mãos à obra e partiu para o ataque, a fim de conquistar seu espaço no seleto grupo das grandes agremiações do carnaval carioca.

O presidente, é claro, não poderia ser outro que não **Sylvio Trindade**, tio de Ivo *Ladeira*: o dinâmico **Vivinho** tinha livre trânsito nas rodas da Baixada Fluminense e conseguiu arregimentar vários sambistas cascudos para a **Mocidade**, entre eles o compositor **Ari de Lima**, que durante oito anos ocupou o posto de carnavalesco da escola. O cargo de vice-presidente coube a **Renato da Silva**, irmão de José Pereira da Silva (*Mestre André*), e a secretaria geral a **Djalma Rosa**, enquanto a tesouraria foi assumida por **Olímpio Bonifácio**, cujo apelido era *Bronquinha*.

Na galeria dos pioneiros, havia ainda outras figuras dignas de registro, como **Jorge Avelino**, **Orozimbo de Oliveira** (o saudoso *Seu* Orizombo, pai dos mestres Jorjão e Jonas), o próprio *Mestre André* e **Alfredo Briggs**, que também assumiu a função de carnavalesco. Foi essa turma que se encarregou de arrumar os primeiros locais de reunião e ensaio da escola, cuja sede inicial, como era de se prever, seria a casa de *Tio Vivinho*, lá na Rua M, no conjunto de Padre Miguel, onde ele morava com os filhos *Macumba* e *Macumbinha*. À falta de outro lugar, também era ali, no quarto dos irmãos, que as peças da bateria ficavam guardadas durante o ano.

Na verdade, enquanto não se construiu a quadra da Vila Vintém, a **Mocidade** mais parecia um circo ambulante, improvisando suas batucadas em diversos locais, como a casa da quituteira Maria *do Siri*, vendedora do saboroso crustáceo

22 Cf. DINIZ, André; MEDEIROS, Alan; FABATO, Fábio. *As três irmãs: como um trio de penetras "arrombou a festa"*. Rio de Janeiro: NovaTerra, 2012 [grifos nossos].

no *Ponto Chic*. Depois, a escola passou uma temporada no *Meu Cantinho*, um espaço improvisado na Rua Toronto, o qual não comportava nem cinquenta pessoas[23]. E ainda passaram de passagem pelo clube Cajaíba, até se fixar de vez no antigo brejo da Rua Coronel Tamarindo, à margem da linha do trem. Como é que o sonho da rapaziada do **Independente** virou realidade? Eis aí uma história que *Tiãozinho da Mocidade* até hoje rememora com um sorriso radiante no rosto...

2. Brilha no céu uma estrela, embalada por sua bateria

O brilho da nova estrela surgida na Zona Oeste do Rio era fruto, sobretudo, da ação obstinada de seus fundadores, que fizeram de tudo para botar o bloco "*arroz com couve*" na avenida e, ao mesmo tempo, se empenharam dia e noite para levantar a sede definitiva da escola. *Tião* conta que tudo se revestia de uma aura romântica nos primeiros tempos: para bancar os desfiles, a rapaziada enviava cartas aos comerciantes do bairro, solicitando ajuda financeira e material para o evento, além de promover rifas e organizar almoços festivos no *Clube Recreativo e Esportivo dos Industriários de Bangu* (CREIB), quase sempre uma régia feijoada ou peixada preparada pelas *tias* da Vila Vintém.

Nessa toada, com o enredo intitulado "***Apoteose do Samba***" (tema desenvolvido por Ari de Lima e samba composto pela dupla Cleber & *Toco*), a turma do **Independente**, após se apresentar apenas no próprio bairro em 1957, logrou ser a campeã do Grupo 2 do carnaval carioca em 1958, habilitando-se a desfilar pela primeira vez no Grupo 1 em 1959. A autoestima da escola ficara abalada desde 20 de janeiro de 1957, dia em que a madrinha Beija-Flor, por iniciativa de Ari de Lima, visitou Padre Miguel e batizou a caçulinha do samba. Correu tudo bem na festividade, mas um comentário desdenhoso de um membro da coirmã de Nilópolis feriu os brios dos sambistas

23 Quem relembra o périplo da Mocidade nesse período é o octogenário Seu Hermano, em entrevista concedida a Bárbara Pereira. Cf. PEREIRA, obra citada, p. 41.

da Vila Vintém. Ao ver quão acanhado era o *Meu Cantinho* da agremiação, o mordaz visitante disparou:

— *É isso aí que nós vamos batizar?*

Felizmente, o castigo veio a cavalo, ou melhor, de trem. Em 1959, estreando na elite da folia ao lado das grandes campeãs Portela, Mangueira e Império Serrano, a escola faturou o 5º lugar no desfile da Av. Rio Branco, com "**Os vultos que ficaram na História**" (enredo de Ari de Lima dedicado a Carlos Gomes, Olavo Bilac e Rui Barbosa), só perdendo para a consagrada trinca e o já ascendente Salgueiro. Ah, sim, a **Beija-Flor**, com um enredo meia boca sobre "*A Copa do Mundo*" (troféu que o Brasil conquistara pela primeira vez na Suécia, em 1958), terminou na 9ª colocação (atrás da Unidos da Capela, dos Aprendizes de Lucas e da Unidos de Bangu), para delírio da turma da Vila Vintém, ainda engasgada com o desdém do nilopolitano.

A estreia da caloura, porém, esteve muito perto de não acontecer. Conforme se lê na ata da reunião de 28/11/1958, a diretoria temia que a subvenção oficial concedida às escolas não fosse liberada (qualquer semelhança com a Prefeitura de 2017-2020 não é mera coincidência...) e que, por isso, não valeria a pena deslocar-se até o Centro para "*disputar prêmios com escolas mais evidenciadas*" no aspecto financeiro. Mesmo assim, lá foram eles se apresentar, no peito e na raça, na antiga Avenida Central, aonde chegaram com apenas um *vulto* intacto, o do maestro Carlos Gomes (autor da ópera *O Guarani*). Quanto às demais alegorias (Rui Barbosa, o "Águia de Haia", e Olavo Bilac, o "Príncipe dos Poetas"), segundo conta *Seu Hermano*, uma nem saiu de Padre Miguel e a outra quebrou na Penha[24]... A união dos três, afinal, só se deu nos versos dos compositores **Cleber** e ***Toco***:

> *Por intermédio deste samba*
> *Aproveitamos o ensejo para exaltar*
> *Estes vultos de glórias mil*
> *Existentes na história do Brasil*

24 *Apud* PEREIRA, obra citada, p. 44-45.

São três nomes famosos, altaneiros
Que enchem de orgulho
Este torrão brasileiro
Salve o maestro Carlos Gomes
Figura entre os grandes nomes
Do lindo cenário das sete notas musicais
Que recordamos ao som desse estribilho
O eco de uma ária divinal
Da ópera "O Guarani"
Que consagrou o maestro imortal

Brilha a literatura brasileira
E o "Príncipe dos Poetas" Olavo Bilac
Que escreveu o Hino à Bandeira
Finalmente, teve uma vida tão garbosa
O consagrado "Águia de Haia"
Nosso conferencista
O eminente estadista Rui Barbosa[25]

Naquele ano, José Pereira da Silva (o polivalente *Mestre André*) já estava à frente da bateria, cujos ritmistas tinham sido liderados por seu irmão *Renatão*. Como se sabe, *André*, de início, era baliza, ou seja, mestre-sala da **Independente**. Quem lhe sugeriu que comandasse o grupo foi Ari de Lima, o sambista egresso de Nilópolis, organizador do bloco e também carnavalesco da turma do *"arroz com couve"*. Bastante rigoroso e dotado de um ouvido privilegiado (ainda que não dominasse todos os instrumentos), *André* abusava do apito para corrigir as falhas da bateria, como se a regência fosse um treino do time de várzea. Ari reparou no excesso e logo o advertiu, recomendando ao mestre que moderasse com os trilos – daí o comando ao estilo de um mestre-sala.

25 Letra transcrita do portal *Galeria do Samba Rio de Janeiro – GRES Mocidade Independente de Padre Miguel: Carnaval de 1959*. Cf.: http://www.galeriadosamba.com.br/escolas-de-samba/mocidade-independente-de-padre-miguel/1959/ (consulta em 29/02/2020, às 16 h 58).

A partir daí, surgia o grande maestro da maravilhosa orquestra do samba de Padre Miguel. A José Pereira e à sua bateria devem ser creditadas, entre outras proezas, a criação de vários instrumentos de percussão e a invenção da famosa *"paradinha"*, cuja origem até hoje é objeto de debates acalorados entre os bambas da arte popular. Há quem diga que ela nasceu sem querer, por força de um escorregão inesperado de *André* na pista; há quem refute a "casualidade" do artifício, afirmando que a inovação havia sido planejada com antecedência. Não importa como tudo teria realmente acontecido. O fato incontestável é que o mestre sempre soube explorar todo o potencial de seus discípulos, que, em 1959, eram tão somente vinte e sete ritmistas na avenida, ao passo que algumas rivais reuniam mais de cem componentes.

O que fazer para compensar essa enorme diferença em relação às coirmãs mais poderosas? Desde sempre, tal qual ensinou Fernando Pamplona no Salgueiro, era preciso tirar da cabeça o que o bolso (e a inexperiência) não dava. E a necessidade foi realmente mãe para o percussionista *Canhoto*, que adotou três baquetas no tamborim, de sorte que quatro instrumentos faziam o som de doze – um milagre da multiplicação dos decibéis... Graças às "invenções" de *André* e seus pares, a bateria da **Mocidade Independente** não cansava de surpreender o público e o júri todos os anos na passarela.

Não é exagero afirmar que José Pereira era um homem *visionário*, absolutamente conectado com a sua arte, cuja dinâmica ele captou como poucos. A **batida** do samba, em particular, oscilando entre a solenidade de um certame oficial e a pujança das raízes africanas, sempre vivenciou transformações. Nas primeiras décadas, em especial na **Praça XI**, ela ainda soava 'marcial', inspirada no som dos ranchos; depois, a metamorfose se acelera com o ingresso dos ogãs do candomblé nas baterias, quase sempre tocando o surdo de terceira, que passa a incorporar os batuques dos terreiros em sua cadência.

Assim, tanto a **Mocidade** quanto a tradicional coirmã **Portela**, cada qual com suas nuances, passaram a reverenciar Oxóssi (São Sebastião, no sincretismo católico), orixá de proteção das duas escolas; já os tambores do **Salgueiro** batiam para Xangô (São Jerônimo e São Pedro) e os do **Império Serrano** tocam até hoje para Ogum (São Jorge). Nada disso passou despercebido a *Mestre André*, que, vendo Tião Miquimba bater seu tambor com um

toque fiel à linha da nação Angola, não hesitou em adotar o *surdo de terceira* (chamado de *centralizador*, na linguagem do samba), com o famoso **toque invertido**, outro 'acidente' planejado da bateria verde & branca, que Mestre Bereco tão bem descreveu em 2011:

> — *Enquanto nas coirmãs o primeiro surdo de marcação é grave, o nosso é agudo, o segundo (surdo) é grave e o terceiro uma nota acima do primeiro, mais aguda. Na justificativa de um dos jurados, perdemos ponto porque, em vez de voltarmos das paradinhas tocando como as outras escolas, voltamos tocando invertido. O toque invertido é uma característica da escola desde os tempos do mestre André.*[26]

José Pereira era indiscutivelmente um devoto das inovações. Ele não só aprimorou o toque originalíssimo de Miquimba, como ainda tratou de inventar outros instrumentos, entre eles a famosa ***raspadeira***, um reco-reco feito de ferro que imitava o casco ondulado do tatu, tocado com uma baqueta de bambu. Com isso, a *bateria nota 10* de *Mestre André* foi se tornando uma verdadeira lenda na folia carioca, obtendo nota máxima dos jurados até 1975. Aliás, durante muitos anos se disse, com um misto de admiração e escárnio, que a Mocidade era "*a bateria que carrega uma escola*" – o que, longe de incomodar, só serviu para inspirar o samba de exaltação mais antigo da agremiação, composto por Luis Reis:

> *Lá vem a bateria da Mocidade Independente*
> *Não existe mais quente*
> *Não existe mais quente*
> *É o festival do povo*
> *É a alegria da cidade*

26 *Apud* MARIA, Eliane. "Ritmo acelerado das baterias esconde toque para os orixás". *In*: **Extra**, 06/03/2011. Ver, a respeito: https://extra.globo.com/noticias/carnaval/ritmo-acelerado-de-baterias-esconde-toque-para-orixas-1222362.html (consulta em 29/02/2020, 19 h 48).

Salve a Mocidade!
Salve a Mocidade!
[bis]

O Mestre André sempre dizia
"Ninguém segura a nossa bateria"
Padre Miguel é a capital
Da escola de samba
que bate melhor no carnaval!

A turma de Padre Miguel fez bonito em 1959, mas era tudo ainda bastante precário – e o 5º lugar no desfile era incapaz de esconder as carências e problemas da agremiação, que desfilou com apenas um carro alegórico na avenida. Segundo revelou numa entrevista o saudoso compositor **Wilson Moreira**, integrante da Unidos da Água Branca (escola de Realengo que exibia as mesmas cores da Independente), a **Mocidade** teria pedido "reforço humano" às coirmãs da região para encarar o desafio de se exibir na "elite" do carnaval[27]. A estrela-guia, portanto, havia de subir aos poucos, devagar e sempre... E muito samba ainda iria rolar no *Ponto Chic* antes que a turma do *"arroz com couve"* faturasse o primeiro título na Marquês de Sapucaí, vinte anos depois daquela estreia modesta, mas bem-sucedida e promissora, no Grupo Especial da folia carioca.

3. Sobe a estrela-guia nos céus de Padre Miguel

Mostrando a minha identidade
Eu posso provar a verdade a essa gente
Como eu sou da Mocidade Independente

27 *Apud* BÁRBARA, obra citada, p. 44. A entrevista de Moreira foi concedida ao advogado Eduardo Goldenberg e ao historiador Luiz Antonio Simas.

Boa noite, meus senhores
Sambistas e compositores
E até mesmo bacharel
Sambar é o meu ideal
Sou natural de Padre Miguel
Sou do tempo do Distrito Federal
Quando o Rio de Janeiro era capital

Sou carioca da gema, nascido em berço de bamba
Na capital do samba
[bis]

Lalalalalá laiá...
Lalalalalá laiá...
Laiá, laiá, laiá...
Lalalala laiá...

(Jorge Carioca & Djalma Crill, "Carteira de identidade")

O limiar dos anos 60 constitui, inegavelmente, uma fase memorável da vida social e cultural do Rio de Janeiro e do Brasil. Após a euforia dos *anos dourados* de JK, mentor do surto de industrialização que impulsionou nossa experiência periférica de capitalismo e da expansão da fronteira agrícola para o cerrado (selada em abril de 1960 com a fundação de Brasília, a capital projetada na prancheta de Lúcio Costa e Oscar Niemeyer), havia enorme expectativa sobre os rumos do *"país do futuro"*. Não obstante a conquista do bicampeonato de futebol na Copa do Mundo de 1962, no Chile (graças, sobretudo, às atuações magistrais de Garrincha, *"o anjo das pernas tortas"*), nuvens cinzentas pairavam no ar, prenunciando dias agitados na vida pública nacional. Desde a saída do udenista Jânio Quadros do poder, crescia a surda contenda entre João Goulart, o homem das "reformas de base", e as velhas forças conservadoras que, aliadas a segmentos das Forças Armadas, tramam o golpe de 64.

Fervia, também, em fogo nada brando, o caldeirão estético-ideológico das artes e da cultura na antiga capital. Mesmo que o cenário mais badalado ainda fosse a Zona Sul, com a *bossa nova* de Tom Jobim, Vinicius de Moraes, Nara Leão e Carlos Lyra a ecoar pelos bares e praias de Ipanema e Copacabana, o mapa criativo da cidade já acolhia outros ambientes e personagens aptos a mostrar seu valor. Desde o lançamento, em 1955, de ***Rio, 40 graus***, filme dirigido por Nelson Pereira dos Santos (precursor do *Cinema Novo* de Glauber Rocha, Joaquim Pedro de Andrade, Leon Hirszman, Cacá Diegues & Cia.), as favelas e subúrbios cariocas vinham se revelando sob as lentes – e os microfones – dos novos cineastas. Não por acaso, a canção-tema da produção era "A Voz do Morro", de Zé Keti. Ao lado dos vibrantes ritmos nordestinos, o *samba* se destacava na trilha sonora do projeto "nacional-popular" idealizado para o Brasil pelos artistas e intelectuais dos anos 60.

Mudanças bastante significativas se anunciam igualmente nas "passarelas" da Av. Rio Branco e da Candelária, por onde desfilam as escolas de samba na década. O encontro dos profissionais do Teatro Municipal e dos acadêmicos da *Escola Nacional de Belas Artes* com os **Acadêmicos do Salgueiro**, em 1960, marca uma expressiva guinada nos temas e na identidade visual dos cortejos, até então praticamente restritos aos relatos da História oficial. Para quem porventura desconhece esse passado "chapa branca" das agremiações, vale lembrar alguns motes glosados pelas campeãs da década anterior, como "*Sessenta e um anos de República*" e "*Exaltação a Caxias*" (Império, 1951 e 55), ou "*Vultos e Efemérides do Brasil*" e "*Brasil, Panteão de Glórias*" (Portela, 1958 e 59).

Graças a nomes como **Fernando Pamplona**, **Arlindo Rodrigues** e **Marie-Louise Nery**, o folguedo passa a valorizar tudo aquilo que os livros não contavam, concebendo enredos libertários sobre a Mãe-África, a cultura negra no país e a autonomia da mulher, que ensejam desfiles inesquecíveis como "*Quilombo dos Palmares*" (1960), "*Xica da Silva*" (1963) e "*Dona Beja, a feiticeira de Araxá*" (1968). Aliás, como tão bem observou uma das discípulas de Pamplona, a carnavalesca **Rosa Magalhães**, a "*revolução salgueirense*" pode ser vista como "a sementinha que ajudou a erguer

a estátua de Zumbi dos Palmares na Praça XI" e a forjar uma Lei Maria da Penha, algo impensável há mais de cinquenta anos[28].

Ampliava-se, de fato, o horizonte temático dos desfiles de carnaval, mas, até 1975, o seleto clube das campeãs do Grupo 1 não abre espaço a qualquer coirmã. Excetuando-se a presença incidental da **Unidos da Capela** entre as cinco vitoriosas de 1960[29], nos quinze anos subsequentes, de 1961 a 1975, todos os títulos vão para o quarteto hegemônico da folia: seis nas mãos do **Salgueiro** (1963, 1965, 1969, 1971, 1974 e 1975), quatro na conta da **Mangueira** (1961, 1967, 1968 e 1973), mais quatro com a **Portela** (1962, 1964, 1966 e 1970) e somente um com o **Império** (1972). Seria apenas na segunda metade da década de 70 que, conforme a feliz expressão de Diniz, Fabato e Medeiros, um "trio de penetras" (**Beija-Flor**, **Imperatriz** e **Mocidade**) arrombaria a festa do grupo[30].

Nesse período, abstraindo-se a 3ª posição de 1960, com o enredo "*Frases Célebres da História*" (na prática, o 7º posto, já que o título foi dividido entre cinco escolas naquele ano), a turma de Padre Miguel raramente obtém uma colocação superior à das principais rivais. Figurando sempre abaixo do 4º lugar de 1961 a 1969 (mais precisamente: quatro vezes em 7º, outras quatro em 6º e uma única vez em 5º, em 1962), ela só pisará no pódio ao final dos anos 70, sob a batuta de **Arlindo Rodrigues** (o parceiro de Pamplona na "*revolução salgueirense*"): belisca o 3º lugar em duas ocasiões (1976 e 78) e vem a sagrar-se campeã pela primeira vez em 1979, com o enredo "***O Descobrimento do Brasil***", cujo samba é assinado por Djalma Crill e *Toco* (*sempre ele!*).

28 Entrevista da cenógrafa, figurinista e carnavalesca à TV ALERJ (Rio de Janeiro), publicada em 14/09/2016. Disponível em: https://www.youtube.com/watch?v=9u8CXlkA3ao. *Apud*: LEITÃO, L. R. *Rosa Magalhães: a moça prosa da avenida*. Rio de Janeiro/São Paulo: DECULT-UERJ/Outras Expressões, 2019, p. 179.

29 Nesse ano, a aplicação da nova regra de punição das escolas que excedessem o tempo máximo de desfile gerou protestos entre as penalizadas, em especial a Portela do *bicheiro* Natal. A solução, então, foi conceder o título às cinco primeiras colocadas: Portela, Mangueira, Salgueiro, Unidos da Capela e Império Serrano.

30 Alusão à obra anteriormente citada: DINIZ, André; MEDEIROS, Alan; FABATO, Fábio. *As três irmãs: como um trio de penetras "arrombou a festa"*. Rio de Janeiro: NovaTerra, 2012.

Os fundadores da escola do **Independente** não se inquietavam tanto com isso: o essencial, por ora, era que a agremiação não corria risco de cair, o que os deixava mais à vontade para viabilizar o objetivo prioritário da diretoria – erguer uma sede à altura das ambições da verde & branca. O projeto, infelizmente, não pôde ser concretizado na gestão de *Tio Vivinho*, que após cinco anos na presidência (1955-1960), deixou o cargo nas mãos de Ariodantino Vieira, o *Tio Dengo*. Este, dois anos mais tarde, em 1962, foi sucedido por outro personagem histórico do pessoal do "*arroz com couve*": Orozimbo de Oliveira, o *Seu* **Orozimbo**, figura muito respeitada em Padre Miguel e no mundo do samba. Depois dele, quem assumiu a presidência foi ninguém menos do que José Pereira da Silva, o incansável *Mestre André*, que avocou para si a missão de construir a quadra da escola.

E assim se fez. Durante seu mandato, Pereira promoveu uma ambiciosa campanha financeira para arrecadar recursos destinados à aquisição do terreno localizado na Rua Tamarindo, bem próximo à estação ferroviária. A ação empreendida por ele foi colocar à venda cem títulos de sócio proprietário da escola, dos quais, após a intensa mobilização dos independentes, noventa e quatro vieram a ser adquiridos. Com isso, o primeiro passo foi dado: a agremiação finalmente pôde comprar a área onde a quadra seria erguida, para orgulho da nação verde & branca, que perambulava já havia um bom tempo por espaços bastante acanhados e incapazes de acolher a sua legião de integrantes e admiradores.

Por ora, o terreno era apenas um brejo onde a molecada caçava rãs no final de semana, mas quem espera sempre alcança – e não tardaria a ser inaugurada ali a quadra de que tanto se orgulharia a comunidade da Zona Oeste. Afinal, não havia como evitar a projeção das escolas nascidas nas áreas periféricas do Rio, em consonância com os ciclos de expansão urbana da antiga capital, ainda mais com a nova onda de remoções em curso nos anos 60, sob o governo de Carlos Lacerda (UDN), que transferiu para Jacarepaguá (*Cidade de Deus*), Bangu (*Vila Kennedy* e *Vila Aliança*) e bairros da região os desabrigados do Leblon, do morro do Cantagalo, da Favela do Esqueleto (onde hoje fica o Instituto de Química da UERJ, no Maracanã) e de outros pontos do então estado da Guanabara.

Na primeira metade do século XX, com as obras do Prefeito Pereira Passos para a remodelação do Centro da cidade e a construção da atual Av. Rio Branco, além dos fluxos migratórios do Nordeste e de Minas Gerais, o Rio de Janeiro

transfigurou-se. A população trabalhadora expulsa dos cortiços e os imigrantes de outros estados ocuparam inúmeros morros da **Zona Norte** (vale citar Mangueira, Tuiuti, São Carlos, Salgueiro, Borel, Formiga e Macacos). Cresceram também os bairros alinhados às margens da linha férrea, sobretudo no ramal de **Deodoro** (Méier, Cascadura, Madureira e Oswaldo Cruz, entre outros). Nesse circuito, iriam surgir as primeiras escolas de samba da cidade, inclusive a pioneira **Deixa Falar** (atual Estácio de Sá), a **Mangueira** e a **Portela**, todas fundadas na década de 1920.

Entre a era romântica da Praça XI e o apogeu da Candelária, a cartografia do samba esteve concentrada em nichos da *"Pequena África"* e no eixo entre a Tijuca e São Cristóvão, além da festiva Madureira. As escolas se visitavam em *embaixadas* e os sambistas forjados nas lutas sindicais, em especial os estivadores do Porto, como Elói Antero Dias, Aniceto do Império e Paulo da Portela, contribuíram de forma decisiva para a formação de novos grêmios recreativos – uma via de resistência cultural e afirmação da identidade do povo negro da cidade. Por isso, não há razão para estranhar o prestígio de **Mangueira** e **Portela** desde aquela época; muito menos admirar-se da força de **Império Serrano** e **Salgueiro**, que, mesmo mais novas, logo se impuseram entre as coirmãs.

Já no último quartel do século, chega enfim a hora e a vez dos outros trilhos da rede ferroviária. No ramal de **Japeri**, na Baixada Fluminense, a **Beija-Flor de Nilópolis**, criada em 1948, é a primeira *penetra* a entrar na festa da avenida – e o fez com tanta gana, que já arrebatou catorze títulos desde 1976, consagrando nomes como *Joãosinho Trinta* e o diretor de carnaval Laíla. Ainda na Baixada, porém no ramal da **Leopoldina**, funda-se, quatro décadas mais tarde, o GRES **Acadêmicos do Grande Rio**, de Duque de Caxias, uma escola que se firma no Grupo Especial em menos de vinte anos e veio a ser a grande campeã de 2022. Também na Leopoldina, mas cá na capital, surge, em 1959, a **Imperatriz Leopoldinense**, que já amealhou oito vitórias de 1980 a 2022, sete delas sob a batuta de dois artistas extraordinários: o saudoso Arlindo Rodrigues e a decana Rosa Magalhães, pentacampeã pela escola de Ramos.

Por fim, na sofrida Zona Oeste, ao longo do ramal de Santa Cruz, vê-se, além da garbosa **Mocidade**, uma fieira de grêmios bem expressivos: a **Unidos de Padre Miguel** (vizinha da verde & branca na Vila Vintém), a **Unidos de Bangu** (a mais antiga da região, fundada em 1937) e, lá na última parada, a **Acadêmicos**

de Santa Cruz (batizada pela Unidos de Bangu em 1959). Todas elas já desfilaram na elite do carnaval carioca, mas na última década têm transitado apenas entre o Grupo de Acesso e a Série B. Vale dizer: elas atestam a capacidade criativa dos moradores da Zona Oeste, mas também acusam as mazelas políticas, sociais e financeiras que afligem cada vez mais a população da região.

Os pioneiros do *Independente*, lá nos idos dos anos 50, não tinham como imaginar a dimensão do bloco-escola que resolveram fundar. Se acalentassem ao menos uma leve ideia do que representaria a **Mocidade** três décadas mais tarde, talvez a sede tão almejada da Vila Vintém já estivesse erguida no limiar da década de 60. Tampouco poderia sabê-lo o jovem Neuzo Sebastião, que, em 1964 (ano do fatídico golpe cívil-militar que nublou os céus de Padre Miguel e do Brasil), enquanto *Mestre André* e seus pares vendiam dezenas de títulos de sócio proprietário para levantar a grana que pagaria o terreno da quadra, estava prestes a completar 15 anos, sonhando apenas em ser *crooner* nas noites cariocas...

O namoro de *Tiãozinho* com a verde & branca mal começara; na época, ele sequer sonhava em ser compositor da escola, contentando-se em cantar nas festas e passeios com os colegas de colégio, ou até mesmo na caserna, ao servir na Fábrica de Realengo, em 1968 (o ano que, segundo Zuenir, nunca terminou). Lá, em meio à crescente turbulência política do país (com a decretação do AI-5 em dezembro e o fechamento do Congresso até 1969), o bem-humorado *moleque Tião* cantarolava samba e *bossa nova* no "quartel musical", ao lado do jovial Sargento Nogueira e do simpático soldado Ismael, o percussionista de pé 48...

A união oficial do jovem com a agremiação da Vila Vintém só se daria em meados dos anos 70. Quem lhe abriu passagem no mundo do samba foi o cunhado Carlinhos, irmão de Marlene, que considerava o jovem um ótimo cantor. Ele o levou ao *batizado* da bateria do **Grilo de Bangu**, tradicional bloco do Rio da Prata, cujo padrinho era *Mestre André*, o maestro da **Mocidade**. Já afinado com o pessoal do **Grilo**, *Tiãozinho* veio então a ingressar na escola de Padre Miguel, conduzido por Oswaldo Pindorama, sambista oriundo de Vila Isabel e locutor do animado bloco. Antes de ser admitido na seleta **ala dos compositores**, porém, o calouro teve de realizar um duro *vestibular*. Vale a pena recordar essa passagem, já relatada pelo sambista em várias ocasiões...

O intrépido novato foi sabatinado por *Tio Dengo*, um dos fundadores da escola. Ele exigiu que o candidato provasse ser conhecedor da história do grêmio

"*arroz com couve*", cantando os grandes sambas do passado. *Tiãozinho* cumpriu a tarefa com um pé nas costas, desfiando um hino atrás do outro: "*Qual samba, Tio Dengo? Esse? Esse outro aqui? Qual mais?*" O "recital" bastou para convencer o veterano sambista, que aprovou o rapaz com louvor, declarando: "*O menino já sabe tudo!*". A partir daí, o calouro viria a se tornar, sobretudo nos anos 80/90, um dos mais destacados compositores (e intérpretes!) da casa.

Tião se alegrou muito ao receber a tão respeitada carteirinha da ala, aquela mesma imortalizada em um dos mais famosos sambas de exaltação da escola, composto por **Jorge Carioca** e **Djalma Crill** após um singular episódio na quadra da Vila Vintém. O caso já foi narrado por vários cronistas, como Fábio Fabato e o saudoso jornalista Fernando Paulino, mas nunca é demais lembrar a noite em que **Carioca**, depois de sair do ensaio para tomar um *grau* e várias *branquinhas* na birosca em frente à quadra da **Mocidade**, voltou para o samba, já bastante "alto" de tanta birita, e foi barrado por um *armário* que ficava de segurança na portaria.

Meio trôpego, **Jorge** insistiu em passar, mas o impávido cidadão ficou irredutível. Com o impasse, uma roda de curiosos cercou os dois personagens. Houve quem tentasse convencer o *armário* a liberar a entrada, mas a sentinela nem se abalou. Quando **Carioca** repetiu que queria entrar, ele replicou na lata: "*Não, não pode. Quem é você?*" No protocolo da malandragem carioca, essa é a hora da famosa "*carteirada*" – só dada, obviamente, por quem tem algum trunfo na manga. Foi aí que, com uma presença de espírito magistral, o sambista tirou a carteira de membro da **ala de compositores** do bolso e fez uso da sua arte, entoando de bate-pronto para o tinhoso porteiro e o público ao seu redor:

> *Mostrando a minha identidade*
> *Eu posso provar a verdade a essa gente*
> *Como eu sou da Mocidade Independente...*[31]

31 A letra depois ganhou uma 2ª parte, escrita por **Djalma Crill**, e tornou-se o bordão de abertura dos sambas de enredo da **Mocidade Independente** desde o final do século passado. Ver, a respeito, FABATO, Fábio. "Mostrando a minha identidade". Cama de Gato. **Galeria do Samba**, 27/10/2008; e PAULINO, Fernando. *Da bola de couro ao batuque nota 10: seis décadas de uma eterna Mocidade*. Obra inédita.

4. Os novos 'patronos' das escolas: um selo de legalidade nos "anos de chumbo"

Quem ainda não consumara seu casamento com a **Independente** e olhava então à distância para a escola "*arroz com couve*" era um advogado recém-formado pela Faculdade Nacional de Direito (UFRJ), que nunca exerceu a profissão, optando por dedicar-se desde os vinte anos aos "negócios" da família. Ele se chamava **Castor** Gonçalves **de Andrade** Silva; era filho de Eusébio Gonçalves de Andrade Silva, o *Seu Zizinho*, um ex-maquinista da Central que se envolveu com o *jogo do bicho* após se casar com Carmen Medeiros da Silva, cuja mãe, Dona Eurídice (a avó de Castor), já era apontadora de apostas no início do século XX. Depois que *Zizinho* deixou as bancas de Bangu para cuidar dos bois que criava (sua maior paixão), Carmen chamou o filho mais velho e mandou-o tomar conta dos pontos, "antes que a família perdesse o controle[32]".

O bacharel se incumbiu do serviço prontamente, valendo-se, para tanto, de todos os meios possíveis, inclusive a retaliação violenta aos rivais que se intrometessem em sua área. Como recordam os jornalistas Aloy Jupiara e Chico Otavio, a vasta lista de crimes atribuída ao *capo* em defesa do seu "território" remonta a 1963, ano em que Pedro Viana de Melo teria sido morto por policiais a serviço de Castor, após ser torturado para revelar o paradeiro de Joel Marinho de Oliveira, o *Joinha* (cuja cabeça fora posta a prêmio por assaltar pontos de Andrade). O rol de vítimas do vingativo advogado seguiria crescendo, incluindo-se entre elas Almir Rangel (que foi achado estrangulado em Senador Camará); Acir Leão Correia, o *Chu* (executado a tiros e jogado no Rio das Tintas, em Nilópolis); Jorge Salomão, o *Bilica* (asfixiado e crivado de balas, com o corpo deixado em Nilópolis); e José Severino, o *Dico* (também encontrado em Nilópolis)[33].

32 O relato aparece na entrevista dada por Castor à revista **Veja**, edição 1365, nov/1994, pp. 7, 8 e 10.

33 JUPIARA & OTAVIO. *Os porões da ditadura: jogo do bicho e ditadura militar – a história da aliança que profissionalizou o crime organizado*. Rio de Janeiro: Record, 2015, p. 132.

Já em outubro de 1968, seria imputada ao contraventor e mais dois sócios a morte de Denilson Claudio Brás, o *Zé Pequeno*, sobrinho de Natalino José do Nascimento (o *Natal* da Portela, *banqueiro* do jogo em Madureira), que já estivera preso por dez anos, condenado pela morte de três funcionários de Castor. Olheiro de *Natal, Pequeno* assaltara pontos da família Andrade e, por isso, foi sequestrado em Honório Gurgel (subúrbio do Rio), sendo encontrado crivado de balas em Itaguaí. Como nada foi provado, o advogado saiu impune da acusação[34]. Teria sido igualmente por ordem sua que dois policiais sequestraram, em 1973, o *bicheiro* Vicente Paula da Silva, funcionário de Castor, que brigara com o chefe e o chamara de ladrão em público, algo imperdoável para o *capo*. Crivado de balas e com a mão esquerda cortada, o corpo foi achado na rodovia Rio–Magé.

Era extensa a relação de crimes não esclarecidos pela Polícia em que figuravam os nomes de Castor e do policial Osman Pereira Leite, futuro presidente da **Mocidade**. A impunidade do filho de *Seu Zizinho* & Dona Carmen se devia não só às ameaças que ele fazia contra os amigos e familiares das vítimas, mas também aos serviços que passara a prestar ao regime ao final dos anos 70. Ele se tornaria o maior cabo eleitoral da ARENA[35] e do PDS (herdeiro da *Aliança Renovadora* na reforma partidária[36] do General Figueiredo em 1979) na Zona Oeste carioca. De Guadalupe até Bangu e bairros vizinhos, quase todos os candidatos do partido do "*Sim!*" e seus cabos eleitorais eram monitorados por Castor, que controlava, inclusive, os fiscais de apuração dos votos "depositados" nas urnas da região.

34 A acusação a Castor foi feita pelo próprio *Natal*. Cf. **Diário de Notícias**, 17/10/1968, p. 7. *Apud*: JUPIARA & OTAVIO, obra citada, p. 105.

35 Em 1965, por meio do **Ato Institucional nº 2**, o governo dissolveu os treze partidos políticos existentes no país e impôs o bipartidarismo. Criou-se, então, a *Aliança Renovadora Nacional* (ARENA), força de sustentação do regime, e o *Movimento Democrático Brasileiro* (MDB), agremiação de oposição – os quais seriam chamados de forma irônica pela população de "partido do *Sim*" e "partido do *Sim, Senhor*"

36 Com a ARENA e o MDB extintos, cinco partidos concorreram às eleições para governador, senador, deputado federal e estadual em 1982: **PDS** (situação), **PDT** (trabalhista de oposição, liderado por Leonel Brizola), **PMDB** (herdeiro do MDB, de oposição), **PT** (partido de oposição criado por Lula) e **PTB** (trabalhista aliado ao poder).

O ingresso do *bicheiro* na política "institucional" não alterou seu *modus operandi* na vida pública diária. Na eleição de 1982, a primeira realizada sob o novo quadro partidário do país (que vivia os tempos de "distensão lenta e gradual" do regime), os seguranças do *banqueiro* não hesitaram em pendurar um repórter da TV Globo de cabeça para baixo do lado de fora da janela do 2º andar do Guadalupe Country Clube (local de contagem dos votos da 23ª Zona Eleitoral), na Avenida Brasil, só porque o jornalista fizera uma matéria considerada ofensiva a Castor. Como se vê, vivia-se um clima de "abertura" típico do Brasil dos generais: *aos amigos, tudo; aos inimigos, a lei e o porrete*.

O verniz de educação do jovem que estudou no Colégio de São Bento e no Colégio Pedro II, graduando-se depois em Direito pela UFRJ, nunca evitou as reações truculentas e impetuosas do personagem. Investido do cargo de dirigente do Bangu (clube presidido por seu pai de 1963 a 1968), o "cartola" já dera mostras de destempero em várias ocasiões, inclusive em pleno gramado do Maracanã, que ele invadiu, de arma em punho, no jogo América x Bangu, para ameaçar o árbitro que apitara um pênalti contra o seu time. Contido pelos jogadores, só a muito custo ele foi retirado de campo pelo major Hélio Vieira, chefe do policiamento, que lhe recolheu a arma[37]. Ao fim da partida, sentado ao lado do técnico, Castor ainda viu o juiz apitar outro pênalti, desta vez a favor do Bangu, que venceu por 3 a 2. Na decisão, a equipe ganhou de 3 a 0 do Flamengo e sagrou-se campeã carioca de 1966.

Mal habituado, o *bicheiro* julgava-se acima de tudo e todos, mas não soube avaliar a nova conjuntura do país e acabou passando "férias" forçadas no presídio da Ilha Grande (ao sul do estado). Após o anúncio do funesto **AI-5**, em 13 de dezembro de 1968, o general Luís de França Oliveira, secretário estadual de Segurança Pública, iniciou uma ferrenha cruzada contra o *bicho*, prendendo vários *banqueiros* acusados de enriquecimento ilícito, entre eles Castor de Andrade, *Natal da Portela* e José Caruzzo Escafura, o *Piruinha*, dono de inúmeros pontos do jogo nos subúrbios da Zona Norte. Preso três dias depois do AI-5, em 16 de dezembro, Castor e os pares ficaram detidos no DOPS por mais de uma semana, até serem transferidos para a Penitenciária Cândido Mendes, na

37 A crônica da partida aparece em **O Globo**, 28/11/1966, Caderno de Esportes, p. 3. *Apud*: JUPIARA & OTAVIO, obra citada, p. 104.

Ilha Grande, onde o *doutor* contraventor desembarcou logo após o Natal, no dia 27 de dezembro.

A temporada no cárcere não seria nada desagradável. O canudo de advogado lhe dava direito a prisão especial e Castor veio a ser alojado em uma casa fora do presídio, uma "cela" mobiliada com oito quartos e quintal, reformada completamente pelo próprio preso, que ainda contratou quatro empregados e um mordomo[38]. Lá, além de instalar um salão de jogos e cinema, ele promovia apresentações das escolas de samba e recebia a qualquer hora diversas visitas vindas de lancha do litoral (entre elas, a mulher Vilma e os filhos Paulo e Carmen Lúcia, que só uma ou outra vez apareciam no "retiro"). De quebra, ainda passeava pelos arredores da "cela" com o temido Zaqueu, chefe dos guardas da velha Colônia Penal situada junto à praia de Dois Rios, uma das mais belas da face sul da ilha.

O ilustre "hóspede" só deixou a "pousada" em 16 de abril de 1969, ano em que o governo dos generais endureceu ainda mais a caçada aos opositores políticos e a qualquer outra figura ou grupo que contrariasse seus interesses. Nesse dia, Castor embarcou em um helicóptero do governo estadual e desceu no Rio, em Manguinhos, junto à antiga refinaria. Ele acreditou que ficaria livre, mas enganou-se uma vez mais: acusado de contrabando, foi preso por seis agentes do CENIMAR (o serviço secreto da Marinha) e enviado à Ilha das Flores (situada na baía de Guanabara, à altura do bairro de Neves, em São Gonçalo), onde permaneceu em total isolamento. Disposto a proteger a indústria nacional, o regime agora se voltava contra os *muambeiros*; e o *bicheiro*, suspeito de montar uma rede de receptação de produtos clandestinos no Rio e na Bahia[39], era um de seus principais alvos.

O *doutor*, então, se deu conta de que era preciso mudar de estratégia, a fim de defender seus "negócios". A família Andrade não havia sido tão astuta quanto a de Aniz Abraão David, o **Anísio** da Beija-Flor, primo do médico Jorge Sessim David (que se elegeu deputado estadual pela UDN no antigo estado do

38 A descrição é do próprio Castor de Andrade, em entrevista concedida ao **Pasquim**, edição 599, dezembro de 1980, pp. 12-21.

39 Ver, a respeito, JUPIARA & OTAVIO, obra citada, p. 111.

Rio em 1962) e do professor Simão Sessim, também udenista. Vislumbrando no apoio à ditadura o meio mais eficaz de ampliar seu poder em Nilópolis e na Baixada Fluminense, eles aderiram desde a primeira hora ao golpe de 1964, filiando-se à ARENA, partido pelo qual Simão se elegeria prefeito do município. Ali se prenunciava a história da sinistra aliança entre a contravenção e os porões da repressão, iniciada com a troca de favores entre a família David (Jorge municiava o SNI com delações – verídicas ou não – sobre os "subversivos" da área, incluindo entre seus alvos os desafetos do clã) e o regime, de cujas masmorras saem quadros de proteção aos chefões do *bicho*.

Essa não era a única tática dos *banqueiros* para livrar-se da incômoda perseguição que vinham sofrendo do governo. Ampliando cada vez mais suas operações ilícitas, mas ainda inseguros pelas prisões ao final da década de 60, eles buscam a todo custo legitimar-se na sociedade. Nos anos 70, a melhor opção seria instalar-se ruidosamente nas escolas de samba, um dos equipamentos culturais mais relevantes da cidade e da Baixada. E, como *bicheiro* não joga para perder, a fim de limpar a própria imagem, os chefões logo cuidaram de "caprichar" na embalagem do novo produto administrado, contratando a peso de ouro os artífices do cortejo, sobretudo o naipe acadêmico que reunia os talentosos discípulos e discípulas dos mestres **Fernando Pamplona** e **Arlindo Rodrigues**[40].

Chegava ao fim a fase amadora do desfile e se impunha a era dita "profissional" das *Superescolas de Samba S/A*. É assim que o próprio **Arlindo**, por iniciativa de Castor, vai comandar o barracão da Padre Miguel em 1973, levando-a a obter o 3º lugar em 1976 e 1978, para, logo em seguida, coroar sua trajetória na verde & branca com o título de 1979, o primeiro na história da **Mocidade Independente**. Depois, a convite de Luiz Drummond, ele ainda conquistaria o bicampeonato inédito da **Imperatriz Leopoldinense** em 1980-81, selando uma carreira de oito desfiles vitoriosos na avenida. Por sua vez, o maranhense *Joãosinho Trinta*, aprendiz de Pamplona no Teatro Municipal e no Salgueiro, torna-se personagem chave da ascensão da **Beija-Flor**, cujo 'patrono' era o poderoso *Anísio*.

40 Ver, a respeito, LEITÃO, L. R. *Rosa Magalhães: a moça prosa da avenida*. Rio de Janeiro / São Paulo: DECULT-UERJ / Outras Expressões, 2019, p. 16-17.

5. A era Arlindo Rodrigues: entre a contravenção e o "Brasil Grande"

Nascido em 1931, o cenógrafo e figurinista **Arlindo Rodrigues** tinha então 42 anos e já era um nome consagrado na cena teatral, na TV e no carnaval. Ao lado de Pamplona, ele delineara no **Salgueiro** a revolução visual e temática dos desfiles, conquistando cinco títulos entre 1960 e 1971. Egresso do Teatro Municipal, o artista de raro talento era um "professor" de estilo clássico. *Tiãozinho*, que nunca privou de contato estreito com o carnavalesco, descreve-o como uma figura meio distante, bastante reservado e pouco comunicativo. Seu temperamento, porém, não estava em pauta quando Castor o procurou: o investimento em Arlindo visava, essencialmente, a fazer da **Mocidade** uma protagonista da badalada festa, trazendo ao 'mecenas', de bônus, o tão almejado reconhecimento social.

A chegada de **Arlindo** foi uma cartada chave para o ingresso da agremiação na elite da folia carioca. Raros profissionais se igualaram a ele na árdua tarefa de delinear a identidade visual de uma escola de samba, desafio que Rodrigues superou no **Salgueiro**, na **Mocidade** e na **Imperatriz**. A construção do enredo, a articulação das alas, a harmonia do conjunto plástico – tudo isso é fruto da lucidez e competência do carnavalesco. Segundo anota Pereira, além de trazer consigo um invejável cabedal, ele assume o posto "ditando regras de escola grande, como escolher o samba que representaria sua obra na Avenida" e proibir o acesso da imprensa ao barracão, para evitar a exposição prévia de seu trabalho[41].

Já o enlace entre Castor de Andrade e a **Mocidade** teria sido iniciativa de Olímpio Corrêa, o *Gaúcho*, que presidiu a verde & branca entre 1966 e 1970. Ele temia que a falta de recursos viesse a rebaixar a escola, sobretudo depois do pífio desfile de 1971, quando a turma da Vila Vintém terminou em último lugar, só evitando a degola graças a um acordo firmado pelo próprio *Gaúcho* com o secretário de Turismo do Rio. Por isso, Corrêa julgou oportuno contar com a presença do contraventor na direção. O bacharel aceitou o convite, mas

41 PEREIRA, obra citada, p. 55.

declinou de assumir a presidência; por precaução, preferiu indicar uma pessoa de sua inteira confiança para a tarefa: o policial **Osman Leite**, que ocupa o cargo de 1973 a 1979.

As "relações perigosas" com o clã Andrade marcariam para sempre a história da **Independente**, que até hoje ainda vive à mercê de seus inúmeros conflitos e caprichos. Os momentos gloriosos e os mais trágicos da escola, desde então, possuem conexão direta ou indireta com as trilhas tortuosas de Castor e dos Andrades, inclusive após sua morte, em abril de 1997. Já no primeiro carnaval sob o 'patrocínio' do *banqueiro*, em **1974**, cujo enredo era "*A Festa do Divino*", as duas faces opostas da moeda se evidenciam. A positiva seria vista na avenida, graças à maestria de Arlindo – criador dos vistosos figurinos e das alegorias muito bem acabadas – e ao samba da parceria de Campo Grande, Nezinho e Tatu, interpretado pela carismática **Elza Soares** (cria da Vila Vintém) e pelo estreante **Ney Vianna**, que encantou o público na avenida. Vale a pena relembrar os versos do trio:

> *Delira meu povo*
> *Nesse festejo colossal*
> *Vindo de terra distante*
> *Tornou-se importante, tradicional*
>
> **Bate tambor, toca viola**
> **A bandeira do Divino vem pedir a sua esmola**
> **[bis]**
>
> *O badalar do sino anuncia*
> *A coroação do menino*
> *Batuqueiro, violeiro e cantador*
> *Alegram o cortejo do pequeno imperador*
> *Leiloeiro faz graça com a prenda na mão*
> *A banda toca com animação*
> *Oh, que beleza*
> *"A Festa do Divino"*
> *Cores, músicas e danças*
> *E fogos explodindo*

Roda gira, gira roda
Roda grande vai queimar
Para a glória do Divino
Vamos todos festejar
[bis]

Essa era a face luminosa da moeda. Na contraface, a presença do policial Osman e do *bicheiro* Castor à frente da escola inscrevia a **Mocidade** no mapa da violenta disputa travada no submundo da contravenção. O primeiro sinal de alerta foi o incêndio no ateliê da Vila Hípica, às vésperas do desfile, que acarretou a destruição de centenas de fantasias de várias alas da agremiação. Havia muito dinheiro investido pelo "patrono" na audaciosa aposta que fizera para legitimar-se perante as autoridades: com um orçamento abaixo de Cr$ 100 mil nos anos anteriores (quantia que não pagava sequer três fusquinhas 1300 na época[42]), a escola gastou cerca de meio milhão de cruzeiros em 1974, segundo revelou Osman Leite à imprensa. Por conta disso, afirmava o exaltado presidente, tinha gente "com medo de dar Padre Miguel *na cabeça*[43]".

Criminoso ou não, o incêndio que atingiu o ateliê no início de fevereiro, a menos de três semanas do evento (que naquele ano, por força das obras do metrô que interditaram várias vias do Centro, se realizou no dia 24/2, na Av. Presidente Antônio Carlos), provocou um enorme prejuízo. Entre as fantasias queimadas, havia 300 baianas, 150 trajes de carregadores de alegorias e inúmeras vestimentas de doze alas com cerca de quarenta a sessenta integrantes cada uma – afora oito máquinas de costura e uma larga metragem de tecido ainda não utilizado. Para refazer o serviço em tempo hábil, o *cartola* Castor acertou a liberação do campo do **Bangu**, em Guilherme da Silveira, para a **Mocidade**, transferindo para lá todo o material necessário ao serviço das

42 Em 1974, com o lançamento do novo Volkswagen 1600S (o famoso "*besourão*"), o preço da versão básica **1300** (equivalente ao modelo 1.0 de hoje) despencou, com o veículo 0 km custando, em média, **R$ 38.751,00**. Cf.: https://motortudo.com/volkswagen-fusca-1300-1974-ano-em-que-o-preco-despencou/ .

43 Cf. **Jornal do Brasil**, 07/02/1974, p. 22. *Apud* JUPIARA & OTAVIO, obra citada, p. 129.

costureiras, que trabalharam dia e noite sob a proteção de vários seguranças contratados para evitar "novos transtornos[44]".

Apesar de tantos contratempos, "*A Festa do Divino*" somou **90** pontos na planilha dos jurados e acabou arrebatando o 5º lugar em um desfile cujo grande vencedor seria o **Salgueiro** de *Joãosinho Trinta* e Maria Augusta, com o mirabolante tema "*O Rei de França na Ilha da Assombração*" (uma invenção onírica de João acerca das fantasias imaginadas pelo Rei Luís XIII de França sobre a Ilha de São Luís do Maranhão), cuja nota final foi 94. De qualquer forma, a Mocidade e seu "patrono" já tinham dado o seu recado às coirmãs: a turma tinhosa do "*arroz com couve*" estava com fome de título e agora, além dos ritmistas de *Mestre André*, tinha também um carnavalesco tarimbado com dinheiro para gastar...

Infelizmente, o troféu não viria em **1975**, com "*O mundo fantástico do Uirapuru*" (cujo samba uma vez mais foi assinado por Campo Grande, Nezinho e Tatu), que obteve o 4º lugar, nem em **1976**, com o enredo "*Mãe Menininha do Gantois*" (e samba de autoria de Djalma Crill e do "pé quente" *Toco*), que bateu na trave, com uma inédita 3ª colocação após duas décadas de carnaval dos *bambas* do Independente. O desfile dedicado à famosa ialorixá baiana merece, sem dúvida, um breve parêntese. Desde o final de 1975, coisas estranhas aconteceram no barracão – e outras tantas sucederiam no dia 29 de fevereiro (data por si só insólita!), quando, pela primeira vez na história, a bateria de *Mestre André* não faturou nota 10, o que fez a escola cair para o 3º lugar no desempate com a Mangueira.

Quem contou os causos incríveis daquele ano foi o incansável *Chiquinho do Pastel*, depois rebatizado como *Chiquinho do Babado* (dono da rede de lojas *Babado da Folia*, especializada em roupas e artigos de carnaval). Convocado às pressas por Osman Leite para pôr ordem no barracão da escola, que era um salseiro só, o "capitão" do time se deparou com um cenário desolador. Profissionais brigavam, o dinheiro minguava e o diretor de carnaval, *Carlinhos Cabeção*, quase ia à loucura com tamanha confusão – tudo por causa das promessas não cumpridas que o pessoal de Padre Miguel tinha feito à mãe de santo em sua viagem à Bahia, diziam os mais (e até os menos) supersticiosos...

44 **Jornal do Brasil**, matéria citada, 07/02/1974, p. 22.

Como escreveu Bárbara Pereira, para "quem entende de **curimba**, os pedidos eram realmente sérios". Primeiro, os ritmistas deveriam vestir-se como **ogãs** dos terreiros; por isso, rapariam as cabeças antes do desfile e enviariam seus cabelos para *Mãe Menininha*, em Salvador. Depois, um **pó** entregue por ela à diretoria seria posto em um **arco**, o qual cruzaria a avenida antecedendo a escola. A última missão seria fazer um **ebó** seguindo as recomendações da mãe de santo. Nada disso se concretizou: o encarregado de levar os cabelos à Bahia, Jorginho Bracinho, sofreu um acidente na viagem; o pó sagrado foi para o espaço e o trabalho solicitado por *Menininha* tampouco se realizou[45].

O único pedido pleiteado e atendido foi a criação de um carro alegórico com um vistoso cavalo, esculpido por um cenógrafo da TV Globo (cedido por José Bonifácio de Oliveira, o *Boni*, fã ardoroso da Mocidade). Segundo relata *Chiquinho*, o bicho ficou tão bem feito, que parecia vivo – e até assustava o pessoal do barracão, que fugia do canto onde estava a escultura. Não houve problema com a alegoria na pista, mas o carro de Xangô, em compensação, só veio a dar dor de cabeça desde a montagem até o desfile: com as rodas travadas, emperrou no trajeto de Padre Miguel ao Centro e, na hora H, não entrou de jeito nenhum na Sapucaí. Daí em diante, "*a escola nunca mais fez acordos com os orixás*[46]", só voltando a abordar um tema afro quase meio século mais tarde, em 2022, com o enredo "**Batuque ao Caçador**" (dedicado a Oxóssi, o orixá da bateria da verde & branca).

De qualquer modo, ainda que a turma da Vila Vintém não tenha sido bafejada pelas entidades, em 1976 a primeira "penetra" arrombou a festa de Momo e derrotou as quatro grandes. A proeza coube à emergente **Beija-Flor**, que, sob a batuta do recém-contratado *Joãosinho Trinta*, encantou a todos com o inventivo enredo "*Sonhar com rei dá leão*" e brindou o título inédito à agremiação de Nilópolis, para alegria do povo da Baixada e da família David, cujos laços com a ditadura (e seus porões) se estreitavam ano após ano. Em Padre Miguel, também se sonhava (e como!) com o título; no entanto, em **1977**, Arlindo

45 PEREIRA, obra citada, p. 58.

46 *Idem, ibidem*, p. 59.

Rodrigues ausentou-se da Independente, que caiu para a 8ª posição com o tema "*Samba, marca registrada*", desenvolvido por Augusto Henrique (o "Gugu").

No ano seguinte, porém, **Arlindo** voltou para **Mocidade**, com a sua "***Brasiliana***", e de novo obteve o 3º lugar. A esperança se acendeu em verde & branco na Zona Oeste: será que, após a falseta dos orixás em 76, os tambores de Oxóssi ecoariam em 1979 na Avenida Marquês de Sapucaí, a nova passarela do samba carioca, vizinha da mítica Praça XI? Ainda não fora possível desbancar a rival **Beija-Flor**, que faturou o tricampeonato em **1978** com mais um desfile esfuziante de João Trinta ("*A criação do mundo na tradição nagô*"), mas as quatro grandes, já fustigadas pela azul & branca de Nilópolis, não perdiam por esperar.

A tarde caía feito um viaduto, mas os ventos da esperança pareciam soprar a favor do Brasil e da **Mocidade** em **1979**, ano em que o país vivenciou a campanha pela "*anistia ampla, geral e irrestrita*", cantando com João Bosco & Aldir Blanc pela volta do irmão do Henfil e tanta gente que partira. Dançávamos na corda bamba de sombrinha, enquanto o general que preferia o cheiro de cavalo ao de povo assumia o comando do país em março. Antes disso, porém, a **Mocidade Independente** adentrou o asfalto da Sapucaí para fazer história. Veio todo mundo na caravela de Padre Miguel: *Mestre André*, Arlindo Rodrigues, *Chiquinho do Babado*, Ney Vianna, *Toco* & Djalma Crill – e também Castor, Osman & Cia.

O enredo intitulado "***O Descobrimento do Brasil***" (em realidade uma releitura do tema que Arlindo concebera no Salgueiro em 1962) soava anacrônico e ufanista, como um capítulo de livro de História da escola primária. A julgar só pela letra do samba de *Toco* (*ele de novo!*) e Crill, era realmente um mote batido, em clima de "Brasil Grande", tão em voga nos anos 70, cujo tom patriótico ("*Brasil, Brasil, avante meu Brasil*") se acentua no primeiro refrão ("*De peito aberto é que eu falo / Ao mundo inteiro / Eu me orgulho de ser brasileiro*") e nos dois últimos versos do estribilho final ("*E depois se transformou / Nesse gigante que hoje se chama Brasil*"). Quem quiser conferir, eis a canção, cujos versos (muitos desconhecem a história) foram passados a limpo em letra de fôrma pelo projetista profissional *Tiãozinho*, para que os autores pudessem inscrevê-lo na disputa:

A musa do poeta
E a lira do compositor
Estão aqui de novo
Convocando o povo
Para entoar um poema de amor
Brasil, Brasil, avante meu Brasil
Vem participar do festival
Que a Mocidade Independente
Apresenta nesse carnaval

De peito aberto é que eu falo
Ao mundo inteiro
Eu me orgulho de ser brasileiro
[bis]

Partiu de Portugal com destino às Índias
Cabral comandando as caravelas
Ia fazer a transação
Com o cravo e a canela
Mas de repente o mar
Transformou-se em calmaria
Mas deus Netuno apareceu
Dando aquele toque de magia
E uma nova terra Cabral descobria

Vera Cruz, Santa Cruz
Aquele navegante descobriu (descobriu!)
E depois se transformou
Nesse gigante que hoje se chama Brasil
[bis]

Tinha tudo para a frota naufragar nos recifes do júri – só que não. Para início de conversa, o tema já era bem conhecido do carnavalesco desde o desfile do Salgueiro de 1962, que fora inspirado no bailado homônimo de

Villa-Lobos encenado no Municipal em 1960. Nos anos 70, o Teatro realizou novas montagens do balé, com cenografia assinada pelo traquejado artista, que, por isso, tinha toda a concepção plástica do desfile na cabeça. Não por acaso, houve entre os críticos quem julgasse a apresentação da turma do *"arroz com couve"* por demais *sofisticada*; muitos, aliás, ficaram de queixo caído com o desfile dito "rico e monumental" (estilo que Arlindo aprimorou na Imperatriz em 1980 e 81). Na passarela, viam-se grandiosas esculturas de elefantes simbolizando a rota traçada até as Índias e luxuosas baianas vestidas de branco e prata, adornadas com pequenas caravelas na cabeça, tudo composto com extrema minúcia e inegável bom gosto pelo cenógrafo, figurinista e carnavalesco contratado seis anos antes pelo "mecenas" Castor.

Na apuração, finalmente deu **Mocidade** na cabeça. A campeã totalizou **163** pontos, deixando para trás a rival **Beija-Flor**, cujo enredo *"O paraíso da loucura"* ficou dois pontos abaixo, e a **Portela**, que somou 160 com o mote *"Incrível, fantástico, extraordinário"*. Se o público e o júri gostaram da exibição, o regime também apreciou o que viu: a escola foi convidada pela Liga de Defesa Nacional e pela Confederação Brasileira das Escolas de Samba a se apresentar em Brasília durante a festa da posse do general Figueiredo, o novo presidente-ditador eleito por voto indireto para o Planalto[47]. Assim, enquanto estudantes e trabalhadores levavam jatos d'água no Centro do Rio, quatrocentos sambistas seguiam de ônibus para a capital federal – quiçá o novo caminho brasileiro para as Índias...

47 Cf. **O Globo**, 14/03/1979, p. 6.

Quero ser a pioneira
A erguer minha bandeira
E plantar minha raiz

Desse mundo louco, de tudo um pouco
Eu vou levar pra 2001...
Avançar no tempo e nas estrelas
Fazer meu ziriguidum (Meu ziriguidum!)
Nos meus devaneios quero viajar
Sou a Mocidade, sou Independente
Vou a qualquer lugar

Vou à lua, vou ao sol
Vai a nave ao som do samba
Caminhando pelo tempo
Em busca de outros bambas
[bis]

Quero ver no céu minha estrela brilhar
Escrever meus versos na luz do luar
Vou fazer todo o universo sambar
Até os astros irradiam mais fulgor
A própria vida de alegria se enfeitou
Está em festa o espaço sideral
Vibra o universo, oi, é carnaval

(*Tiãozinho da Mocidade, Arsênio & Gibi*,
"Ziriguidum 2001")

03
O ZIRIGUIDUM DA MOCIDADE FAZ A FESTA NO ESPAÇO SIDERAL

Em 1985, a estrela de Padre Miguel brilhou com o "*Ziriguidum 2001*", enredo do genial artista Fernando Pinto (no alto). Acima, o carnavalesco aparece ao lado da alegoria das "baianas espaciais".

(Fotos: Facebook + acervo pessoal de Tiãozinho da Mocidade)

Arlindo trouxe o título para Padre Miguel e zarpou para Ramos, onde faria a nau da Imperatriz navegar rumo à vitória. Quem o substituiu foi um artista que mal completara 34 anos, o pernambucano Luis **Fernando Pinto**, que nascera na buliçosa Olinda em 06 de maio de 1945. De 1950 a 1967, ele viveu no Recife, mas aos 22 anos embarcou para o Rio, iniciando sua carreira de cenógrafo e ator no teatro. Em 1971, estreou como carnavalesco pelo **Império Serrano**, a escola do coração, com um enredo em homenagem à região de origem: "*Nordeste: seu povo, seu canto, sua glória*". Um ano depois, com "*Alô, alô, taí, Carmen Miranda*", sagrou-se campeão na escola da Serrinha, promovendo um fascinante cortejo *tropicalista* na avenida, com direito a muitos balangandãs e frutas tropicais, ao som do samba envolvente de Heitor, Maneco e Wilson Diabo, que cativou até Elis Regina[48]:

Uma pequena notável
Cantou muitos sambas
É motivo de carnaval
Pandeiro, camisa listrada
Tornou a baiana internacional

48 A maior cantora de sua época interpretou o samba do **Império Serrano** no LP *Os maiores sambas-enredo de todos os tempos* – vol. 2, lançado pela gravadora Philips em 1972. A música era a faixa 1 do disco que incluía, entre outras, "Mangueira, minha querida madrinha", de Zuzuca (Salgueiro, 1972), na voz de Jair Rodrigues; "Os cinco bailes da história do Rio", de Silas de Oliveira, Dona Ivone Lara e Bacalhau (Império, 1965); "Ilu Ayê, Terra da Vida", de Cabana e Norival Reis (Portela, 1972); e "Sublime Pergaminho" (Unidos de Lucas, 1968).

Seu nome corria chão
Na boca de toda gente

Que grilo é esse
Vou embarcar nessa onda
É o Império Serrano que canta
Dando uma de Carmen Miranda
[bis]

Cai, cai, cai, cai, quem mandou escorregar
Cai, cai, cai, cai, eu não vou te levantar
[bis]

Após o título, o artista seguiu no **Império Serrano** até 1976, sem obter nenhuma outra vitória, mas com enredos sempre marcantes e afinados com seu imaginário: "*Viagem encantada Pindorama adentro*" (vice-campeão em 73); "*Dona Santa, Rainha do Maracatu*" (3º lugar em 74); "*Zaquia Jorge, a vedete do subúrbio, estrela de Madureira*" (3º em 1975, mais lembrado pelo samba de Acyr Pimentel e Cardoso, que perdeu a final na quadra); e "*A lenda das sereias, rainhas do mar*" (7º lugar em 76, sempre evocado pelo samba de Dinoel, Arlindo Velloso e Vicente Mattos). Em 1977, Pinto afastou-se da Serrinha, mas voltou em 1978 com "*Oscarito, carnaval e samba: uma chanchada no asfalto*", decerto sua maior decepção na folia, já que o Império foi rebaixado e ele deixou de vez a escola do coração.

Para *Tiãozinho*, que sempre o admirou profundamente, a chegada de Fernando ao barracão da **Mocidade** foi uma bênção para Padre Miguel. Ele era um autêntico "artista popular": um *tropicalista* irreverente e criativo, mas bastante acessível, que tratava a todos com o mesmo carinho e consideração. Por outro lado, era um profissional extremamente sério, que não hesitava em brigar com os dirigentes para concretizar o que ele julgava ser o melhor para a escola. Aliás, não faltava quem implicasse com o carnavalesco na família Andrade, em especial a caprichosa Beth, mulher de Paulo (filho adotivo de Castor), que interferia demais no trabalho do pernambucano, irritando-o constantemente.

Com Neuzo Sebastião, contudo, a conversa seria outra. Os dois se tornaram amigos diletos no decurso dos anos 80, durante as idas e vindas de Pinto na **Mocidade**. A parceria, aliás, estendeu-se à esfera musical: juntos, eles compuseram dezesseis músicas, uma delas incluída no disco gravado por Fernando – cujo estilo, mesclando a batida sincopada do **samba** ao ritmo sedutor da **ciranda**, acusava a influência da terra natal sobre o artista. De quebra, a dupla ainda iria à França em 1983, ano em que a verde & branca fez um giro pela Europa (visitando, ainda, Suíça, Espanha e Mônaco) e participou da "Batalha de Flores", em Nice (na Riviera Francesa), um dos eventos carnavalescos que alegram as ruas da cidade no frio inverno europeu. Como se vê, o destino da nave de Padre Miguel era viajar "ao som do samba" e "avançar no tempo", até um dia fazer nas estrelas seu *ziriguidum*...

1. Abre-se a era Fernando Pinto: a Tropicália modernista e o Xingu indianista

Totalmente identificado com o movimento artístico[49] que surpreendera o Brasil ao final da década de 60, **Fernando Pinto** desenvolveu como enredo em **1980** a "***Tropicália Maravilha***", uma esfuziante festa antropofágica que daria o que falar em Padre Miguel. Assim, se o mano baiano Caetano, em plena efervescência política e cultural de 68, rimara a *bossa* de Noel com a *palhoça*, ou a *Banda* de Chico Buarque com as miçangas de *Carmen Miranda*, por que não reunir *frutas tropicais*, a opulência da nossa *flora* e a prodigalidade das *aves* desta terra no desfile? Como ele mesmo diria, numa das sinopses escritas para os três setores do desfile: "*A gente valoriza muito mais o aspecto popular da margarida do que aquela monarquia da rosa*[50]".

49 No caldeirão iconoclasta e antropofágico da ***Tropicália***, destaca-se a música de Caetano Veloso, Gilberto Gil, Tom Zé, Torquato Neto, Mutantes & Cia. (que mistura *rock*, *pop*, brega, samba e baião), o teatro de José Celso Martinez Corrêa, que monta *O Rei da Vela*, de Oswald Andrade, e o *Cinema Novo* de Glauber Rocha (*Terra em Transe*) e Joaquim Pedro de Andrade (*Macunaíma*).

50 Entrevista concedida por Fernando Pinto à TV Globo. *Apud* PEREIRA, obra citada, p. 67.

É claro que algumas ideias *tropicalistas* do artista em 80 não foram bem acolhidas pelos integrantes da agremiação, sobretudo a ala masculina, que não desejava sair vestida de abacaxi, banana ou qualquer outra fruta emblemática dos trópicos. Com personalidade de sobra, Fernando Pinto não esmoreceu diante do preconceito de alguns integrantes, cujo machismo era não somente uma herança viva da cultura patriarcal do país, mas também um índice cabal do moralismo hipócrita vigente sob o regime de exceção. Homossexual assumido e sem papas na língua, ele mandou seu recado em uma entrevista concedida ao jornal **Folha de São Paulo**: "*Não é o hábito que faz o monge. O fato de vestir uma melancia na Avenida não vai diminuir a masculinidade de ninguém*[51]".

Quem assistiu ao carnaval de 1980 lembra que, afora as invenções visuais, houve várias outras surpresas no desfile da **Mocidade**. No último ano de *Mestre André* entre nós, os componentes da bateria *nota 10* vieram fantasiados de "índios emancipados", exibindo óculos *Ray-Ban*, relógios falsificados da famosa grife francesa *Cartier* (cujas peças originais custam dezenas de milhares de reais) e camisas com desenhos havaianos. Por mais que os *caretas* de plantão censurassem o artista por essas e outras soluções plásticas, o público aplaudiu a criatividade de Fernando, que, abusando das cores e dos motes antropofágicos, começava a criar uma **identidade visual** para a turma do "*arroz com couve*". E os jurados também gostaram do que viram: com **88 pontos**, a escola sagrou-se **vice-campeã** em um desfile atípico, cujo título se dividiu entre três coirmãs (**Beija-Flor**, **Imperatriz** e **Portela**, com nota 93) e o 2º lugar também (**Mocidade**, **União da Ilha** e **Vila Isabel**).

A própria indumentária do carnavalesco, que adorava usar um macacão *jeans* sem camisa no barracão, retratava fielmente seus laços espirituais com a escola: "*Ele era a cara da* **Mocidade** *e da mocidade de sua* época". Quem cantou essa pedra de primeira foi *Tião*, que, em **1980**, gostara tanto do enredo proposto por Pinto que escreveu sozinho um samba para a disputa na quadra da Rua Tamarindo, mas foi cortado antes da final. Após a frustração pela derrota, o novato reconheceu as debilidades de sua obra e aprimorou-se

51 Entrevista de Fernando Pinto à **Folha de São Paulo**, em 08/02/1980. *Apud* PEREIRA, obra citada, p. 68.

na árdua tarefa de compor um samba de enredo. Todavia, teria de esperar três anos para elaborar a "trilha sonora" de um tema do carnavalesco, que se ausentou da agremiação nos desfiles de 1981 e 1982 (ano da breve passagem pela Mangueira).

Nesse ínterim, uma nota triste se abateu sobre a turma da **Independente**: o surdo que batia cadenciado no peito de **José Pereira da Silva**, o inigualável *Mestre André*, parou de tocar em 4 de novembro de 1980, quando ele ainda estava com 48 anos e mal começara a colher os louros pelo trabalho com a bateria da **Mocidade**. Desde 1976, ano do insólito desfile dedicado a "*Mãe Menininha do Gantois*" (quando *André* enlouqueceu a avenida com a *paradinha* antes do refrão do samba, entoado apenas por **Elza Soares** ao microfone, e voltou logo depois sem atravessar), o maestro passara a ser uma atração internacional, regendo seus ritmistas em grandes eventos, como o *Balé de Stuttgart* e o *Festival de Jazz* do Rio de Janeiro, no ginásio do Maracanãzinho, além de viajar à Europa, à China e ao Japão.

A despedida precoce do baluarte, vítima de parada cardíaca, atraiu centenas de pessoas ao velório na quadra da agremiação, de onde, na manhã do dia seguinte, o cortejo fúnebre saiu, cruzando as ruas de Padre Miguel em direção ao Cemitério do Murundu, em Realengo. Mais de cinco mil pessoas se reuniram no adeus a *André*, entoando em uníssono os versos de "Salve a Mocidade", o samba de exaltação da escola, na descida do caixão à sepultura (cujo número, 5476, seria o milhar anotado aquela tarde em centenas de apostas do *jogo do bicho*). Além da multidão, cerca de 250 integrantes da bateria "*não existe mais quente*" renderam homenagem ao maestro, executando a última *paradinha* em memória de **José Pereira** e marcando a cerimônia com o toque respeitoso do surdo.

Seria difícil, em 1981 e 82, com *Mestre André* ausente e **Fernando Pinto** afastado, realizar um desfile vencedor. Em **1983**, porém, o pernambucano voltou em grande estilo, criando o fascinante enredo "***Como era verde meu Xingu***", que seduziu a Sapucaí com outra faceta estética do artista: após a "*Tropicália*" moderníssima, vinha à tona seu veio *romântico-indianista*. O mote encantou *Tiãozinho*, não só pelo conteúdo lírico, mas também pela contundente denúncia sobre um tema tabu da ditadura: o cruel genocídio dos povos nativos do Brasil. "*Fernando era tão atual, que até hoje se fala na questão do Xingu e*

*no desmatamento da floresta da **Amazônia**[52]*", faz questão de frisar o sambista, sem esconder a admiração pela sagacidade do pernambucano. Entusiasmado, ele se animou a participar da escolha do 'hino' de 1983, compondo um samba a quatro mãos com **Adil, Dico da Viola** e **Paulinho Mocidade**.

A parceria consagrou *Tiãozinho*, que tinha então 33 anos e jamais vencera a disputa na quadra da escola. Agora, depois de perder em 1980, o traquejo dos pares seria imprescindível. Analista de sistema da Caixa, **Adil** possuía grande conhecimento musical; ele exercia o papel de "adido cultural" (divulgador) da entidade e já escrevera o samba de 1982 ("*O Velho Chico*"), de versos bem melodiosos ("*No meu tempo de criança | Dei de beber, ouvi cantar os passarinhos | Dei cambalhota pela casca d'anta | Atravessando o sertão com alegria*"). **Dico** também era um sambista inspirado e lapidou com *Tião* o belo refrão de exaltação a *Morena* (a ilha arenosa do Xingu onde viviam os deuses indígenas no rio). E **Paulinho**, por sua vez, jogava nas onze: além de compositor nos anos 80, ele se tornaria intérprete da casa na gloriosa década de 90.

A vitória do quarteto foi mais do que merecida. Em tempos de ocupação ilegal das terras indígenas e desmatamento implacável da **Amazônia**, assolada pela ganância das madeireiras, mineradoras e fazendas de gado (estamos falando dos anos 80, mas qualquer semelhança com o Brasil de 2022 não é mera coincidência...), o samba fez jus ao conteúdo nativista e social do tema, soando como um manifesto em defesa das tribos do **Xingu**. Como esquecer os versos invocando *Morena*, "*o Paraíso onde a vida continua*", cujo tom dolente e melancólico até hoje ecoa como um grito de revolta e comoção – e não por acaso foram celebrados por **Beth Carvalho**, em plena quadra da escola, como a estrofe mais admirável dos poetas da **Mocidade**. Isso sem falar no estribilho final, quase um *manifesto* da causa indígena: "*Deixe a nossa mata sempre verde | Deixe nosso índio ter seu chão*".

Vale a pena, portanto, relembrar o 'hino' dedicado ao verde Xingu, que, conjugado ao espetáculo visual concebido por Fernando Pinto, concorreu para que a **Independente** recebesse o troféu *Estandarte de Ouro* de melhor comunicação com o público:

52 Entrevista concedida ao biógrafo pelo compositor, em sua residência, em 08/06/2019. Grifos nossos.

Emoldurado em poesias
Como era verde o meu Xingu
Sua fauna, que beleza
Onde encantava o Uirapuru

Palmeiras, carnaúbas, seringais
Cerrados, florestas e matagais
[bis]

Oh, sublime natureza
Abençoada pelo nosso criador
Quando o verde era mais verde
E o índio era o senhor
Kaiamurá, kalapalo e kajuru
Cantavam os deuses livres do verde Xingu

Oh, Morena
Morada do sol e da lua
Oh, Morena
O Paraíso onde a vida continua
[bis]

Quando o homem branco aqui chegou
Trazendo a cruel destruição
A felicidade sucumbiu
Em nome da civilização
Mas mãe natureza
Revoltada com a invasão
Os seus camaleões guerreiros
Com seus raios justiceiros
Os caraíbas expulsarão

Deixe nossa mata sempre verde
Deixe o nosso índio ter seu chão
[bis]

A gravidade e a relevância do enredo, porém, não impediram Fernando Pinto de conceber mais uma exuberante explosão de cores na avenida, já sob a luz do sol, na manhã da segunda-feira, dia 14 de fevereiro. Penúltima das doze escolas a desfilar no domingo, a **Mocidade** *tropicalista* do artista pernambucano não fez por menos, com fantasias e carros alegóricos que retratavam a odisseia dos verdadeiros senhores da selva, cuja felicidade sucumbiu "em nome da civilização". Para retratar a pujança das nações nativas, ele dispôs sobre uma alegoria quarenta mulheres negras pintadas e ornadas da cabeça aos pés – e com os seios desnudos, o que, no ocaso dos *"anos de chumbo"*, ainda soava como uma provocação acintosa ao leite podre dos *caretas*.

2. Da Vila Vintém ao espaço sideral: muambeiros-batuqueiros no "Ziriguidum 2001"

O título não veio naquele ano (a **Beija-Flor**, somando 204 pontos, venceu mais um desfile, com *"A grande constelação das estrelas negras"*, homenagem a Clementina de Jesus, Grande Otelo, Ganga Zumba e outros ícones da negritude): com nota **193**, coube à turma de Padre Miguel um singelo 6º lugar. Tampouco veio em **1984**, ano de inauguração do *Sambódromo* projetado por Oscar Niemeyer a pedido de Darcy Ribeiro, quando o desfile se deu em duas etapas: a primeira realizada no domingo e na segunda-feira (dias 03 e 04 de março), com as vencedoras disputando um *Supercampeonato* no domingo seguinte. A escola da Vila Vintém levou para a avenida mais uma criação genial de Pinto (*"**Mamãe, eu quero Manaus**"*), sendo vice-campeã na segunda-feira e obtendo o 3º lugar na *superfinal* do dia 10, vencida pela **Mangueira** com o tema *"**Yes, nós temos Braguinha**"*.

Vale a pena abrir novo parêntese para digredir sobre mais uma saga *tropicalista* de Fernando. Com um enredo oficialmente dedicado à Zona Franca de Manaus, Pinto realizou um verdadeiro elogio da **muamba**, este ícone dos *"descaminhos"* recorrentes no país dos impostos, quintos, dízimos e tantas taxas e tributos que não implicam benefícios concretos para a maioria da população. Na verdade, ele exaltou o espírito tenaz e aventureiro dos *muambeiros* e *batuqueiros* que, tal qual o bisavô, a avó e o tio, navegam em um *"mar negro de astúcia"*, tratando de assegurar sua sobrevivência neste mundo regido pelo

poder das mercadorias. Não há melhor ilustração para o mote do que o samba composto por Edson *Show* e Romildo:

> *Me leva, mamãe*
> *Me leva, nessa viagem tão legal*
> *Eu quero, mamãe, eu quero*
> *Mamãe, eu quero Manaus*
> *Muamba, Zona Franca e Carnaval*
> *Viajando país afora caminhei (caminhei)*
> *Num mar negro de astúcia*
> *Eu naveguei*
> *Caí num mundo de aventuras*
> *Meu dom de muambeiro despertei*
>
> **Tem muamba, cordão de ouro,**
> **Chapéu, anel de bamba**
> **Bagulho bom é no terreiro do meu samba**
> **[bis]**
>
> *Meu bisavô é quem fazia*
> *A cabeça do freguês (do freguês)*
> *Coisas que vovó gostava*
> *Tapete persa e azulejo português*
> *E na banca do meu tio*
> *Havia o puro uísque escocês*
> *E o cheirinho da titia era francês*
>
> **Paga um, leva dois, alô quem vai**
> **Tô baseado na ideia do papai**
> **[bis]**
>
> **Sou muambeiro**
> **Meu tabuleiro tem tabaco e tem bebida**
> **E no carnaval sou batuqueiro**
> **Com a Mocidade na avenida**
> **[bis]**

Tiãozinho decerto gostaria de ter escrito esse samba, mas ele não podia reclamar da vida, porque, afinal de contas, graças à interveniência do dinâmico diretor *Chiquinho do Babado*, naquele desfile ele saiu pela primeira vez no carro de som da **Mocidade**, cantando ao lado de Edson *Show* e do lendário **Aroldo Melodia**, a voz inconfundível da avenida, que marcara época na **União da Ilha** com seus divertidos bordões ("*Segura a marimba!*"). Na verdade, em 1984, *Tião* fora "esquecido" pelos antigos parceiros e concorreu sozinho nas eliminatórias, saindo nas semifinais, mas chamando a atenção de *Gibi*, que regressava à escola após longa temporada na **Imperatriz**, e logo o convidaria para uma nova parceria.

Nada como um ano após o outro... Em **1985**, ele acertou na cabeça e estourou a banca, compondo, desta vez com **Arsênio** e *Gibi*, outro samba memorável, à altura do mote *sui generis* que **Fernando Pinto** havia concebido para o desfile da verde & branca. O multifacetado artista, que já havia incursionado pela *Tropicália* e pela veia *indianista* do nosso Modernismo, sacava então da cartola um enredo mirabolante e futurista, reunindo, em seu caldeirão antropofágico, o **carnaval** e a **ficção científica** – numa alusão explícita a Stanley Kubrick e seu pioneiro filme *2001, uma odisseia no espaço*[53].

A ideia original de Pinto era sair de Padre Miguel numa nave espacial, "*ao som do samba*", e levar nossa vibrante festa para cada planeta e cada estrela da galáxia, a fim de "*fazer todo o universo sambar*" – em suma, semear a folia no espaço sideral. Ora, para tão arrojada proposta, só cabia escrever uma "trilha sonora" mais audaciosa ainda, tarefa que contaria com a ajuda decisiva de *Gibi*, que chamou *Tião* para dar a volta por cima em 85. Na hora de compor, eles mudam a estrutura melódica da música, causando espanto nos demais compositores. *Tiãozinho* "levantou" o samba, com total apoio do parceiro, que era ousado e topou fazer o diferencial.

Não se pense que a missão foi fácil. *Gibi* enfrentava sérios problemas: bebia muito, tornara-se dependente do álcool e vivia largado, dormindo sozinho na

53 Lançado em 1968, o filme de Kubrick é um marco da ficção científica nas telas, com efeitos especiais notáveis para a época, trilha sonora grandiosa e cenas antológicas, como a inicial, em que o osso jogado por um primata gira no ar e ressurge milênios depois na figura de uma nave espacial.

quadra seguidas noites. O parceiro **Arsênio** era a sua tábua de salvação, o escudeiro infalível que protegia o amigo sempre que possível. Este, porém, tampouco era figura fácil: tinhoso e turrão, ele provocou a saída de mestre **Wilson Moreira** de Padre Miguel, uma perda irreparável para a ala de *bambas* da escola. Apesar dos pesares, no entanto, na acirrada final do 'hino' de 85, *Tiãozinho* defendeu o samba de versos escritos "à luz do luar" e eles carimbaram seu nome numa das páginas mais felizes da **Mocidade**. Relembremos a obra-prima do trio:

Quero ser a pioneira
A erguer minha bandeira
E plantar minha raiz
[bis]

Desse mundo louco, de tudo um pouco
Eu vou levar pra 2001...
Avançar no tempo e nas estrelas
Fazer meu ziriguidum (Meu ziriguidum!)
Nos meus devaneios quero viajar
Sou a Mocidade, sou Independente
Vou a qualquer lugar

Vou à lua, vou ao sol
Vai a nave ao som do samba
Caminhando pelo tempo
Em busca de outros bambas
[bis]

Quero ver no céu minha estrela brilhar
Escrever meus versos na luz do luar
Vou fazer todo o universo sambar
Até os astros irradiam mais fulgor
A própria vida de alegria se enfeitou
Está em festa o espaço sideral
Vibra o universo, oi, é carnaval

O sol já havia raiado na manhã de segunda-feira, dia 17 de fevereiro de 1985. Com a bateria *nota 10* sacudindo as arquibancadas de cimento do novo Sambódromo, o público que lotava o Setor 03 da Sapucaí (entre eles, o escriba que lhes presta este testemunho) não parecia acreditar no que seus olhos viam... Em lugar dos *bambas* da *Velha Guarda* que abriam os cortejos de outras épocas, surgia uma **comissão de frente** formada por catorze *robôs-astronautas*, que se deslocavam de um lado para o outro da pista como uma réplica *carnavalizada* do robô B9 de *Perdidos no Espaço* (série televisiva aqui exibida nos anos 60) ou do famoso R2-D2 de *Guerra nas Estrelas* (a famosa franquia de cinema que estreou no Brasil em 1977), agitando uma bandeirola brasileira na mão direita.

Aquele era somente o aperitivo do carnavalesco. Logo em seguida, invadiriam a passarela os seres espaciais criados por **Fernando Pinto**, alegorias prateadas retratando animais de outros mundos, a começar pelo carro **abre-alas**, um garboso **pássaro** à frente de um alegre *corso* nos mares da Lua. Além da ave, via-se uma **mosca**, uma **formiga** e uma **aranha**, atiçando o imaginário da massa um ano antes da estreia nos cinemas de *A Mosca* (a assustadora película de terror e ficção científica dirigida por David Cronenberg). Isso sem falar na **lagosta** gigante e no **boi de três cabeças** que encenava o *bumba-meu-boi* sideral, de chifres prateados e corpo laranja flamejante, outro delírio de Fernando. Havia ainda um **dragão *cospe-fogo***, que não pôde desfilar na segunda, por problemas no carro alegórico, mas deu o ar da graça no desfile das campeãs, no sábado seguinte.

Era uma galáxia repleta de tons argênteos, com fantasias luxuosas que cintilavam no limiar do novo dia, atestando que dinheiro não faltara no barracão. Aliás, para agradar a vaidosa Beth Andrade, nora do "patrono", Pinto colocou-a em destaque no alto do carro "*A Primavera de Vênus*", envolta em uma fantasia de exuberante plumagem branca e rosa. Bela e reluzente era também a ala das **baianas**, as quais rodopiavam graciosamente com suas saias prateadas, ostentando na cabeça um capacete desenhado à feição de um inseto espacial. E o que dizer de Soninha e Roxinho, o deslumbrante casal de **porta-bandeira** e **mestre-sala**, cuja roupa (composta por losangos pretos e brancos e adornada por vários pompons giratórios matizados em verde & amarelo) evocava, em meio àquele cenário de ficção científica, a nostalgia dos antigos carnavais celebrados por pierrôs e colombinas?

Por sua vez, sob o comando de mestre Bira, a **bateria** *nota 10* da **Mocidade** evoluiu com um vistoso traje futurista de cor dourada, destacando-se em meio ao rastro prateado do cortejo na Sapucaí. Ela era o verdadeiro "combustível" da **nave mãe** que encerrava o desfile, outra alegoria *sui generis* de Fernando: uma frota de *discos voadores* (de formato similar aos dos OVNI do cinema) que exibia todos os segmentos básicos de uma **escola de samba**, constituindo uma síntese da viagem "cósmica" da pioneira[54]. Cioso de sua cultura natal, Pinto, porém, não deixaria de tecer em sua narrativa um contraponto aos ícones de *Hollywood*. Valendo-se do folclore de Pernambuco, ele criou o **maracatu solar**, tema da alegoria dourada aberta por leões alados e rematada por um sol radiante, à frente do qual se postava, com sua plumagem amarela, a glamorosa figura de Marlene Paiva.

O desfile de **1985** não traduzia um "*delírio do carnavalesco*", mas o próprio "***delírio do carnaval***", diria Fernando ao extasiado repórter da TV Manchete que o entrevistava na pista da Sapucaí. De fato, o enredo inusitado e ambicioso cumpria a promessa mágica dos versos de *Tiãozinho*, Arsênio e *Gibi* – e fazia "*todo o universo sambar*", inclusive o público da Sapucaí, que ainda hoje não esquece o que presenciou naquela manhã luminosa do dia 17 de fevereiro. E, pelo visto, os jurados do desfile também se deram conta de que até os astros irradiavam mais fulgor e a própria vida de alegria se enfeitara diante do *ziriguidum* irresistível da **Mocidade**: na apuração, ela obteve nota total **228** (só perdendo um ponto em Evolução e outro em Conjunto), seis pontos acima da **Beija-Flor** (vice-campeã com o tema "*A Lapa de Adão e Eva*") e onze da **Vila Isabel** (3º lugar com "*Parece que foi ontem*").

Depois do primeiro título com Arlindo, em 1979, a estrela-guia de **Padre Miguel** voltava a brilhar no céu da Sapucaí, sob a batuta do inigualável Fernando Pinto, de mestre Bira, de Soninha & Roxinho e outros *bambas*. E, desta vez, com *Tiãozinho* e os parceiros na cabeça, para alegria de Marlene, Volerita e toda a família Tavares, que estava em Muriqui e saiu correndo da praia para assistir em casa pela TV ao cortejo delirante do "*Ziriguidum 2001*". O universo,

54 Ver, a respeito, os comentários tecidos no vídeo-resenha **Mocidade 1985 | Um carnaval nas estrelas #ResenhaRJ64 | #GeraçãoCarnaval**. Disponível em: https://www.youtube.com/watch?v=8YeI9bLzCok .

sem dúvida, vibrava: era carnaval no coração de Thereza & Oswaldo, lá no Rio da Prata, e da vó Sebastiana, que sonhava todas as noites com o moleque *Bastião* na Vila Vintém...

3. Após o delírio do "2001" e sem Fernando, "Bruxarias e histórias do arco da velha"

A vitória em 1985 estreitou definitivamente os laços entre o compositor e o artista pernambucano, cuja amizade, como já foi dito na abertura deste capítulo, rendeu uma boa safra de frutos musicais, inclusive um samba gravado por Fernando em seu disco *Estrelas*, lançado em 1986. Os dois participaram da badalada excursão que a agremiação campeã realizou pela Europa, com direito a uma fascinante escala em Nice, onde se celebrava a "Batalha das Flores", célebre festa promovida pelos franceses desde o século XIX[55]. Ali se iniciava a carreira de *Tião* como "embaixador do samba" no *Velho Mundo*, que resultou na criação de diversas escolas em distintas cidades do continente – tarefa que, aliás, o faria se tornar um falante fluente da língua de Charles Aznavour e Edith Piaf.

De volta ao Brasil, após a bem-sucedida viagem do *Ziriguidum* à França e a outros países vizinhos, a dupla não pôde seguir lado a lado na campeã, por conta das desavenças de **Fernando Pinto** com alguns membros do clã Andrade (sobretudo Beth, cuja ingerência no trabalho do carnavalesco se tornava cada vez mais insuportável) e da ausência de Castor. Naquele ano, o "patrono" afastou-se da escola, para dedicar-se ao time de futebol do **Bangu A. C.**, que se sagraria vice-campeão do *Brasileirão*. Sem contar com o artista pernambucano, o filho Paulo teria organizado um desfile só "para passar na avenida", sem

55 O tradicional evento remonta ao ano de 1876, quando os habitantes de **Nice** passaram a trocar flores na "*Promenade des Anglais*" (o "Passeio dos Ingleses", espécie de calçadão símbolo da cidade situada na Riviera francesa, quase na fronteira com a Itália), a fim de divertir os turistas que visitavam o balneário à beira do Mediterrâneo. No século XX, o ritual se converteu num autêntico espetáculo patrocinado pelos floricultores da região, que produzem milhares de plantas belíssimas para a festiva efeméride.

pensar em título. Na verdade, a história de **1986** não foi bem assim: a julgar pelas cifras divulgadas pela imprensa, não teria faltado dinheiro à turma de Padre Miguel, que investiu mais uma fortuna no carnaval daquele ano.

Com efeito, para compensar a saída do criador do *Ziriguidum*, a **Mocidade** não fez por menos e contratou **Edmundo Braga** e **Paulino Espírito Santo**, a experiente dupla que já estivera no barracão da verde & branca e de outras coirmãs de peso. Aliás, na saída de Pinto, em **1981**, foram eles que assinaram, junto com Ecila Cirne, o enredo "***Abram alas para a folia, aí vem a Mocidade***", que terminou em 6º lugar na Sapucaí. Nos três anos seguintes, à frente da **Portela**, conquistaram três vezes o 2º lugar na Série 1A, com "*Meu Brasil brasileiro*" (**1982**), "*A ressurreição das coroas*" (**1983**) e "*Contos de Areia*" (**1984**), um dos mais belos desfiles da escola de Oswaldo Cruz na década de 80, que encantou o recém-inaugurado *Sambódromo* no desfile de domingo, antes de disputar com a Mangueira o *supercampeonato* daquele ano.

Edmundo e Paulino deram um giro de 180°, saindo do espaço sideral para o mundo fantástico da magia e feitiçaria, além das crendices e tabus do imaginário popular. Assim, com "***Bruxarias e histórias do arco da velha***", eles abordaram mitos de todos os tempos e lugares. No *Velho Mundo* e nas antigas culturas, viu-se o *vudu* africano, a Esfinge de Tebas (monstro alado com corpo de mulher e leão), devoradora de homens, e Lúcifer, o deus das trevas. No Brasil, isto é, nas "bruxarias do *Novo Mundo*", as lendas do São Francisco (a serpente emplumada) e do Maranhão (o touro negro), além de lobisomens e mulas-sem-cabeça. Para tanto, criaram vistosas fantasias e alegorias, abrindo o desfile com a **serpente marinha**, signo presente em várias eras (na Bíblia, na cabeça dos faraós egípcios e nos astecas) e encerrando-o com o **cometa Halley**, um símbolo de paz e esperança no futuro.

Reunir tantas referências em um único samba era uma missão quase impossível para os compositores, em particular para a nova parceria de *Tiãozinho*, que já não estava mais ao lado de *Gibi*, coautor do "hino" vitorioso de 85. Para falar das "*bruxarias*", ele se uniu a Dudu e Jorginho Medeiros, dois personagens que conjugavam o samba a ocupações por vezes nada "poéticas": o primeiro era médico e o outro, corretor da Bolsa de Valores do Rio de Janeiro (!). Peculiaridades profissionais à parte, o trio formado com o projetista Sebastião mandou o seu recado, sintetizando o amplo tema em 23 versos de "esconjuro":

Pode rogar praga em minha sorte
Meu santo é forte e ninguém vai me derrubar
Sou mandingueiro, sei fazer feitiçaria
E bruxaria de todo lugar
Padre Miguel, sua estrela minha guia
Mocidade manifesta na cidade
Os encantos da magia

Esconjuro, pé de pato
Mangalô três vezes
Sai pra lá com esse gato
Sexta-feira treze
[bis]

Tantos mistérios ao redor
E medo das histórias da vovó (da vovó)
Esse futuro quem se atreve a perguntar
Agora o meu destino o que será?
Um novo tempo despertou
E vem trazendo amor
Ave sonhada, cristalizada
Raça adorada numa era de amor

O luar clareia
Clareia, deixa clarear (clarear)
Meia-noite, lua cheia
Oi, tem magia no seu jeito de olhar
[bis]

Vencer as eliminatórias não seria tarefa fácil. Em uma etapa antes da final, na hora de *Tiãozinho* cantar, os adversários tentaram sabotar sua apresentação, apagando a luz da quadra. Ainda assim, mesmo no escuro, todos cantaram o samba e isso acabou ajudando a parceria a vencer a disputa. Na avenida, porém, a feitiçaria do trio e dos carnavalescos não surtiu o efeito

desejado. Findas as duas noites do desfile, ocorrido em 09 e 10 de fevereiro, já se sabia que a *bruxaria* de Padre Miguel não empolgara a avenida, nem os jurados, tal qual ocorrera no ano anterior. A escola perdeu décimos preciosos em diversos quesitos, somou apenas **201** pontos e terminou em 7º lugar, posição que sequer lhe permitiu participar do prestigioso desfile das campeãs no sábado seguinte. Valera a pena deixar o mago Fernando Pinto de fora da festa depois do título de 85?

A campeã de **1986** seria, uma vez mais, a **Estação Primeira de Mangueira**, que, com o belo enredo "*Caymmi Mostra ao Mundo o que a Bahia e a Mangueira Têm*", amealhou nota final **214**, provando, com *treze pontos* acima da rival (mera coincidência ou sortilégio dos orixás?), que a *mandinga* baiana era, indiscutivelmente, muito superior à *bruxaria* da Vila Vintém... De resto, a **Beija-Flor**, cantando que "*O mundo é uma bola*", sagrou-se vice-campeão com 211 pontos, enquanto o **Império Serrano**, com o engajado mote "*Eu Quero*", ficou em 3º lugar com 209. O resultado caiu como um raio em Padre Miguel, obrigando a agremiação a refletir sobre os graves erros cometidos... Será que no ano seguinte os ventos voltariam a impulsionar as naus da verde & branca? Já para *Tiãozinho*, o consolo seria ouvir seu samba cantado, uma vez mais, em dias de grandes jogos, nas arquibancadas do Maracanã, tal qual já acontecia com o vitorioso *Ziriguidum* desde 1985.

3. "Tupinicópolis", uma "ficção científica retrô-futurista pós-indígena" na Sapucaí

O primeiro sinal positivo para a redenção da **Mocidade** em **1987** seria a volta de **Fernando Pinto** à escola. Ainda jovem e cheio de energia (nascido em 1945, ele acabara de completar 41 outonos em maio de 1986), o cenógrafo e figurinista de larga e fecunda atuação no teatro e na TV já era também bastante experiente nas lides do carnaval. Afinal, a carreira de *carnavalesco* iniciara-se quinze anos antes, no limiar da década de 70, quando ele assumiu o barracão do **Império Serrano**, substituindo a dupla Acir Pimentel e Swayne Moreira Gomes, incumbindo-se de arquitetar o desfile de 1971 com um tema bem à feição do pernambucano: "*Nordeste: seu povo, seu canto, sua gente*" (3º lugar na apuração oficial).

O artista revelara-se um profissional bastante inquieto e criativo nas distintas faces de seu trabalho. Nos palcos, Pinto tinha sido diretor corporal do elenco do musical *A ópera do malandro* (peça de Chico Buarque dirigida por Luís Antônio Martinez Corrêa), em 1978, cujas canções ainda hoje ecoam no imaginário nacional (basta citar a provocante "Geni e o Zepelim"). Ele integrara também a 2ª geração dos **Dzi Croquettes**, grupo de teatro e dança criado em 1972, que, por causa da androginia e exuberância visual, logo iria ser censurado pela ditadura. De sua lavra eram ainda cenários e figurinos concebidos para o grupo vocal feminino **As Frenéticas**, (surgido no Rio em 1976, no auge da febre das discotecas), assim como os cantores **Ney Matogrosso** e **Elba Ramalho**, além do humorista **Chico Anysio**.

Já nas avenidas da folia carioca, Fernando exibiria o mesmo espírito *tropicalista* de *vanguarda*, mantendo, porém, uma característica singular para quem, em vários aspectos da vida pessoal, mostrava-se efervescente e plural: sua fidelidade absoluta às duas escolas de pavilhão verde & branco pelas quais se sagrou campeão. De fato, dos catorze desfiles por ele assinados de 1971 a 1988, sete se deram no **Império Serrano** e seis, na **Mocidade** (a exceção seria a incidental passagem pela Mangueira em 1982). Como se sabe, o grêmio da Serrinha era o amor do coração; e a turma de Padre Miguel, a paixão conturbada à qual ele se entregou com todas as suas forças na década de 80.

Os orixás talvez não tenham sido muito generosos com esse *Macunaíma* do Recife, menino negro que crescera como caboclo na terra do frevo e do maracatu, sem desprezar jamais a cultura acadêmica das elites brancas da *casa grande*. Com efeito, não obstante o brilho inegável de seus desfiles, os deuses da folia lhe sorriram tão somente duas vezes na carreira: a primeira no **Império**, em 1972 ("*Alô, alô, taí Carmen Miranda*"); a segunda na **Mocidade**, em 1985 (o decantado "*Ziriguidum 2001*"). Para quem se guia pelo número de títulos, os dois troféus do pernambucano podem valer muito pouco, *"mas quem disse que isso é capaz de mensurar o papel do artista na história do nosso cortejo popular*[56]"?

56 Cf. LEITÃO, L. R, *Rosa Magalhães: a moça prosa da avenida*. Rio / São Paulo: DECULT-UERJ / Outras Expressões, 2019, p. 311.

O carnaval de **1987** é a ilustração cabal desse fato. De volta ao barracão de Padre Miguel, **Fernando Pinto** idealizou o inesquecível cortejo de *"Tupinicópolis"*, um dos três melhores de sua vida – e, decerto, um dos maiores da década, ao lado da *"Kizomba, a festa da raça"* (histórica folgança da **Vila Isabel** de Ruça e Martinho em **88**), de *"Ratos e urubus, larguem minha fantasia"* (a invenção delirante e iconoclasta de *Joãosinho* na **Beija-Flor**, em **89**), do *"Yes, nós temos Braguinha"* (cortejo *supercampeão* da **Mangueira** em **84**) e do próprio *"Ziriguidum 2001"*, o mote genial de **1985**.

Segundo declarou o arretado nordestino à imprensa, o que o público iria ver em 87 era uma *"ficção científica tupiniquim retrô-futurista pós-indígena"* dedicada à metrópole nativa que, mesmo estruturada sob um regime capitalista, crescera pelos próprios meios, industrializando e comercializando recursos das terras demarcadas, sua fonte básica de subsistência – um contraponto bem criativo à loucura urbana gerada pela caótica evolução socioespacial do Brasil. E o artista cumpriu a promessa, quando a escola, última a desfilar na segunda noite de desfiles, pisou a pista da Sapucaí, já na manhã de terça-feira (dia 03 de março), fazendo jus à tradição de sempre realizar grandes exibições sob a luz do sol.

Para criar mais um *"banho de ousadia e brasilidade"*, ele não hesitou em se servir de todos os artifícios ao seu alcance, a começar pela exuberância dos corpos (masculinos e femininos) expostos na avenida, algo já visto no *"Xingu"* de 1983, que, ao final da ditadura, ainda causava eventual pasmo ou *frisson* em tantas pessoas. Era o caso de Monique Evens, *madrinha* da bateria *nota 10*, que, logo à frente dos ritmistas vestidos de fraque e cocar, vinha fantasiada de **Iracema II**. A versão *tropicalista* da heroína de José de Alencar era uma índia pós-moderna de plumagem verde e branca, colar, pulseira e botas de couro, que exibia os seios sem nenhum pudor, tal como as nativas descritas por Pero Vaz de Caminha em sua famosa *Carta a El Rei Dom Manuel*.

Atrações midiáticas à parte, o espetáculo encantou pela sagaz ironia, originalidade e grandiloquência do tema e das alegorias que compunham a narrativa visual na Sapucaí. O **carro abre-alas**, por exemplo, intitulado "A Taba de Pedra", glosava, já no nome, a *selva de pedra* forjada na urbanização alucinada de nossa experiência periférica de capitalismo. Para construir a *"Taba"* monumental, ele montou uma enorme alegoria com cinco chassis acoplados,

recriando a "*Nave Mãe*" do "*Ziriguidum*" de 1985. Os espigões indígenas, como o luxuoso *Tupiniquim Palace Hotel*, eram uma caricatura bem-humorada da metamorfose narrada: afinal, como cantou a letra do samba de Chico Cabeleira, *Gibi*, J. Muinhos e Nino Batera, "*a oca virou taba, a taba virou metrópole, eis aqui a grande Tupinicópolis*".

Desde a **comissão de frente**, formada por altivos caciques de óculos escuros, terno e mala de couro, tudo se mostrava bastante *sui generis* naquela cidade ficcional. Além da citação à **Zona Franca de Manaus**, com descolados indígenas ao lado de suas potentes motocicletas, havia **indígenas operários** da empresa Tupi S/A, dançando com uma chave inglesa na mão, e **camponeses** a evocar a origem agrária da Taba. Viam-se ainda **centros comerciais** prósperos, entre eles as *Casas da Onça* (versão tupi da rede de supermercados *Casas da Banha*) e o concorrido *Shopping Boitatá*; **locais de entretenimento** badalados, com destaque para a *Boate Saci* e o *Cine Marajoara*; e, claro, vários **executivos** trajados de terno e gravata, mas sem calça, porque, afinal, estavam em *Tupinicópolis*...

A plateia, maravilhada, não se cansava de degustar as surpresas que o inventivo carnavalesco entremeara na multidão de quase cinco mil indígenas reunidos em 29 alas na avenida. Quem por acaso olhasse para o *Shopping Center*, uma alegoria povoada de nativos que sambavam pelas escadarias do prédio, com uma fonte d'água bem *kitsch* a jorrar, encontraria lojas de calçados, redes de eletrodomésticos, casas de material escolar e muito mais... Com uma indústria forte e um comércio próspero, a cidade possuía uma poderosa economia, de sorte que a moeda local estava supervalorizada: na cotação da folia, **um *guarani*** valia **quinhentos *cruzados*** – sem dúvida, uma projeção nada fantasiosa da **inflação** de **1.764,86%** que se acumularia ao final do (des)governo Sarney, em 1990.

Outra área pródiga da metrópole eram os **serviços profissionais**, com destaque para os ***tupis-terapeutas***, dublês de pajés e médicos que promoviam uma pródiga fusão de conhecimentos da **cultura indígena** com a **ciência** do mundo dito *civilizado*. Quanto ao **lazer**, destinado a todas as idades, o enredo concedia uma atenção especial à **juventude** rebelde tupi, que usava óculos escuros e andava de patins, como os pares urbanoides do Ocidente pós-moderno. E os **esportes**, por certo, não podiam faltar, com expressa menção aos *Jogos Olímpicos*

da Taba e às glórias do **futebol** local, representado pelos atletas do Tupinambá E. C., que, agitavam suas bandeiras e exibiam orgulhosamente a Taça *Jules Rimet* (símbolo do tricampeonato do Brasil na Copa do México de 1970).

O carnavalesco não deixaria tampouco de registrar a face encoberta da metrópole, inclusive aquela tachada de "obscena" e "imoral", como o **Bordel da Uiara** (alusão à sereia devoradora de homens no folclore da Amazônia) e o **Motel Karajás**, cuja existência não parecia ferir o pudor e o decoro da população local... Ele lembrou-se ainda de retratar a **prisão** da cidade, cujos presos vestiam uniforme listrado com o estigmatizado *171* (nº do artigo que, no Código Penal brasileiro, enquadra os estelionatários). E, claro, já que a verde & branca era patrocinada por um *banqueiro* do *bicho*, as apostas rolaram no **Cassino Eldorado**, com direito a teatro de revista, roletas, jogos de azar indígenas e muito mais...

Descrevendo os poderes de *Tupinicópolis*, o artista abriria espaço para as **Forças Armadas**, com uma tropa de amazonas dirigindo o tanque *Tatu Guerreiro* do Exército, uma tripulação de marujas a bordo do *Marreco Bélico* e arrojadas aviadoras no *Gaviavião* da Aeronáutica tupi. Em meio a essa enxurrada de signos, o que dizer, afinal, do sociólogo-antropólogo Fernando Pinto e sua cidade inventada? Para o pesquisador Leonardo Antan, do Instituto de Artes da UERJ, a *"junção de símbolos tão díspares, num misto de crítica social e celebração, pautaria um desfile dúbio e com forte herança do movimento tropicalista*[57]*"*.

Difícil seria descrever essa ficção nos versos de um samba de enredo. Naquele ano, *Tiãozinho da Mocidade* e *Gibi* haviam se desentendido e formaram parcerias rivais, que disputaram acirradamente a preferência dos componentes. Contando com a simpatia de Fernando, o samba de *Tião* era forte candidato nos ensaios na quadra. **Gibi**, porém, valeu-se de vários expedientes para derrotar o antigo parceiro, buscando, inclusive, o apoio de Beth Andrade (eterna inimiga do pernambucano), um trunfo decisivo para a sua vitória na final. Sem entrar no mérito da obra, cuja letra foi parcialmente alterada a pedido de Pinto, transcrevemos abaixo o "hino" de 1987:

57 ANTAN, Leonardo. "Do Setor 1 à Apoteose: Tupinicópolis - Mocidade Independente 1987". Disponível em: http://www.carnavalize.com/2019/07/do-setor-1-apoteose-tupinicopolis.html. Consultado em 20/03/2020.

Vejam
Quanta alegria vem aí
É uma cidade a sorrir
Parece que estou sonhando
Com tanta felicidade
Vendo a Mocidade desfilando
Contagiando a cidade

E a oca virou taba
A taba virou metrópole
Eis aqui e grande Tupinicópolis
[bis]

Boate Saci
Shopping Boitatá
Chá do Raoni
Pó de guaraná
[bis]

No comércio e na indústria
No trabalho e na diversão
É Tupi amando este chão
(É Tupi amando este chão!)
Até o lixo é um luxo
Quando é real
Tupi Cacique
Poder geral
Minha cidade
Minha vida
Minha canção
Faz mais verde meu coração

Laiá, laiá, laiá, laiá
Lá, lá laiá, lá, laiá, lá
[bis]

Beth não poderia imaginar que, com boa dose de fel e ironia, seria justamente por causa do **samba** que o terceiro título já esperado pela comunidade de Padre Miguel desde a manhã de terça-feira não iria para a escola "*arroz com couve*". Vale lembrar que, já ao final da transmissão do desfile pela TV Globo, o renomado sambista Paulinho da Viola louvou todo o carnaval da **Mocidade**, mas fez uma aguda ressalva:

> — *Eu acho que, dentro do enredo, as fantasias são fantásticas, são muito bonitas, as alegorias também, a vibração, com todos cantando. Me parece apenas que este samba tenta explicar o enredo, mas me parece que ele não tem muito a ver com esse enredo, não sei por quê. Acho que isso prejudicou muito a apresentação dela [da escola]. Acho que o samba talvez não esteja à altura, não tenha a irreverência necessária para estar à altura de um enredo como esse.*

Na apreciação oficiosa do "júri" da Rede Globo, o jornalista Luiz Lobo endossou a opinião de Paulinho, observando que, se não fosse pelo samba, a **Mocidade** seria a favorita ao título. Parece até que os jurados da Liga ouviram a advertência dos comentaristas: quando se abriram os envelopes com as notas, viu-se que a escola havia tirado **10** em todos os quesitos, menos no tão controverso samba-enredo. Com isso, para decepção de vários amantes da folia (inclusive deste biógrafo, que presenciara estupefato a passagem da agremiação na pista da Sapucaí), a insólita "*Tupinicópolis*" ficou em 2º lugar, com nota total **223**, um ponto abaixo da **Mangueira** (sempre ela!), que, com o enredo "No Reino das Palavras: Carlos Drummond de Andrade", somou **224** e sagrou-se a campeã de **1987**.

Quando soube do resultado, Fernando não hesitou em responsabilizar a arquirrival Beth Andrade pela derrota, dizendo-lhe em alto e bom som: — *Eu ganhei... Você perdeu!*

O desabafo lavou a autoestima, mas não desfez a decepção pelo vice-campeonato. Ainda assim, era hora de tocar pra frente! O ano mal havia começado e diversos projetos animavam o artista, desde a concepção do enredo para o desfile de **1988** até a gravação de um novo disco, em que entraria o samba composto com *Tiãozinho*. O destino, porém, escreveu outra sinopse para o *Macunaíma* pernambucano, mensageiro da esperança e da paz (não por acaso as cores da

Mocidade e da Serrinha, a primeira paixão do artista), que, ao final daquele ano, foi morar no infinito e brilhar no carnaval de uma galáxia distante.

5. "Beijim Beijim, Bye Bye Brasil": o Macunaíma pernambucano virou constelação

A passagem para o espaço sideral se deu após uma grande festa promovida pela verde & branca em Padre Miguel, no dia 28 de novembro, em meio aos preparativos para o desfile de 1988 (***Beijim Beijim, Bye Bye Brasil***). Conforme relembra o amigo *Tiãozinho*, que esteve na quadra da Vila Vintém naquela data, Fernando parecia viver uma jornada especial. Ele chegou à escola vestindo uma blusa cuja estampa imitava um lápis e se esbaldou no animado evento. Descontraído e jovial, bebeu todas, sem se preocupar com o volante, pois nunca dirigia, optando por contratar um motorista para o serviço. Na volta pra casa, já na madrugada do dia 29, o artista pegou o carro e seguiu em direção à Avenida Brasil, onde, lamentavelmente, ocorreria o acidente fatal: o chofer bateu em um poste e este caiu sobre o veículo, atingindo o banco do carona.

Quando a notícia chegou à quadra, a consternação foi geral. Com seu jeito afetuoso e espontâneo de ser, Fernando era muito querido pela comunidade, que não podia crer na morte tão precoce do extraordinário carnavalesco. E a dor não se abateu apenas sobre os corações de Padre Miguel; em todo o Rio de Janeiro, sobretudo lá no Morro da Serrinha, muita gente *bamba* lamentou a perda do artista. No **Império Serrano**, de fato, Pinto havia sido uma figura luminosa, que, mesmo jovem e nada convencional, ralando no barracão de macacão e sem camisa, contava com o respeito e a admiração do pessoal da *Velha Guarda*. Aliás, era digno de nota ver figuras do calibre de **Tia Eulália,** saudosa fundadora da escola e sua *carnavalesca* durante anos (ainda na fase dita "amadora" da função), chamando o despojado artista de "*professor*", como relembra a emérita imperiana **Rachel Valença**[58].

58 Entrevista concedida ao biógrafo pela pesquisadora Rachel Valença, em sua residência, em 17/10/2018.

O apreço e carinho dos *bambas* da Serrinha não era só fruto do suor e da empatia. O talento de Fernando Pinto seduzira-os desde o desfile de 1972, quando ele realizou um verdadeiro "milagre" na avenida, transformando os esqueletos dos carros alegóricos em ricas paisagens que ajudaram a escola a quebrar um jejum de quase doze anos sem título. A cena quase lendária merece breve evocação: quando chegou à concentração, onde todos estavam bastante desanimados e apreensivos, o carnavalesco, como num passe de mágica, começou a retirar de sacos plásticos folhagens, frutas e animais, com os quais se povoaram as alegorias até então praticamente nuas, para alegria e surpresa dos componentes, que logo depois entrariam na avenida com rara energia, louvando Carmen Miranda, a *"pequena notável"*. E, não satisfeito, ainda presenteou o público com uma seleção de oito mulheres a representar Carmen na pista, entre elas as atrizes **Leila Diniz** e **Marília Pêra**[59].

Mas não eram apenas a **Mocidade** e o **Império** que choravam a morte do artista. A Prof*ª* **Maria Augusta**, afamada discípula de mestre Pamplona, declarou ao jornal **O Globo** que Fernando era *"o mais brasileiro dos carnavalescos, na cor, na alegria, na brincadeira"* e que suas críticas eram muito sérias, *"apesar da gozação"*. **Rosa Magalhães**, outra pupila do decano da EBA que se consagrou no carnaval, salientou a originalidade de Fernando: *"Será muito difícil alguém dar continuidade ao trabalho dele, que era muito pessoal, muito criativo*[60]*"*. Já o jornalista **José Carlos Rego** ressaltou seu papel na história do cortejo, inserindo-o junto aos herdeiros de Pamplona no rol dos grandes *revolucionários* da folia:

> *O **tropicalismo** perde um defensor no carnaval. Um dos reinventores do visual do samba, Fernando Pinto disputava nos últimos anos um torneio à parte com outros artistas plásticos no grande painel em que se transformou, nas últimas décadas, o*

59 Ver PONSO, Fabio. "Após sucesso no teatro, Fernando Pinto faz história no Império e na Mocidade". **O Globo**, *Cultura*, 22/11/2017. Disponível em: https://acervo.oglobo.globo.com/em-destaque/apos-sucesso-no-teatro-fernando-pinto-faz-historia-no-imperio-na-mocidade-22098870. Consultado em 22/03/2020, às 22 h 40.

60 Cf. "O Adeus dos Carnavalescos – Para os amigos, é o fim da fantasia". *In*: GODINHO, Iran & TENAN, Ana Lúcia. "Fernando Pinto se despede do carnaval". **O Globo**, *Segundo Caderno*, 30/11/1987, p. 1

desfile das escolas. Ele, Arlindo Rodrigues, Fernando Pamplona, Joãosinho Trinta e Rosa Magalhães moldaram o estilo do carnaval que está em uso em todo o Brasil.[61]

Três décadas depois, em 2017, ao revisitar a obra do "*tropicalista* lírico e futurista", uma nova matéria de **O Globo**, escrita por Fabio Ponso, destacava que **Fernando Pinto** ajudara a consolidar de vez a **identidade discursiva e visual** da escola de Padre Miguel. O articulista o incluía na galeria dos maiores ícones da agremiação, ao lado do "barroco" **Arlindo Rodrigues** (carnavalesco do primeiro título, em 1979) e do "*high-tech*" **Renato Lage** (campeão em 1990, 1991 e 1996), tratando de frisar que Pinto vivera na **Mocidade** a fase mais madura de sua curta carreira na avenida. Por fim, aludia ao estilo personalíssimo do artista e apontava os traços estéticos que o distinguiam dos demais pares responsáveis por moldar o carnaval "em uso" no país nos anos 70/80, os quais Rego, em 1987, reunira em um grupo único e relativamente homogêneo, a despeito de suas particularidades:

> *Logo de início, percebia-se que Fernando não se encaixava na escola de carnavalescos que se destacavam até então, com um saber acadêmico oriundo das Belas Artes. Tanto os pioneiros Fernando Pamplona e Arlindo Rodrigues, quanto seus discípulos Joãosinho Trinta, Max Lopes, Renato Lage e Rosa Magalhães, cada um com suas características, beberam na mesma fonte. Já ele, ao juntar a natureza brasileira, o regionalismo nordestino e as culturas negra e indígena – suas principais referências – a um discurso tropicalista, debochado, irreverente e repleto de elementos da cultura pop e das novas tecnologias, trazia para o carnaval uma estética pioneira e também única, uma vez que não teve sucessores.*[62]

61 REGO, José Carlos. "Tropicalista, surpreendente, lírico e cósmico". *In*: GODINHO & TENAN, matéria citada, **O Globo**, *Segundo Caderno*, 30/11/1987, p. 1. [Grifo nosso.]

62 PONSO, artigo citado. **O Globo**, *Cultura*, 22/11/2017. Consultado em 22/03/2020, às 22 h 40.

Sim, quem o conheceu não esquecerá jamais. **Fernando** era, definitivamente, uma estrela de máxima grandeza. Não sabemos se foi o Pai do Mutum que teve dó do moço e fez uma feitiçaria para ele virar uma constelação nova, tal qual sucedera a Macunaíma ao final de sua epopeia. É verdade que o moço do Recife não era um herói capenga, nem penava aborrecido nestas plagas de pouca saúde e muita saúva. Por isso, nunca banzaria solitário no campo vasto do céu, como o "herói sem nenhum caráter" que nasceu no fundo do mato-virgem, ao som do murmurejo do Uraricoera, e desde cedo "fez coisas de sarapantar[63]". Na verdade, como profetizara o samba da **Mocidade** no desfile imortal do "***Ziriguidum***", ao receber o emissário da esperança e da paz, até os astros irradiavam mais fulgor: vibrava o universo e estava em festa o espaço sideral, saudando o mago do carnaval.

Evoé, Baco! Axé, Fernando! A nossa arte, minha gente, é isso aí...

63 Parafraseamos neste parágrafo duas passagens de *Macunaíma*, o texto antológico do modernista Mário de Andrade. A primeira constitui o episódio final da narrativa, em que o herói, já falecido, procura o feiticeiro Pauí-Pódole para se unir à constelação do Cruzeiro, pedido que não pode ser atendido; condoído do indígena descendente de jaboti, Pauí então o transforma na constelação da Ursa Maior. A segunda retoma o capítulo inicial, em que se relata o nascimento do personagem. Cf.: ANDRADE, Mário. *Macunaíma: o herói sem nenhum caráter*. 22ª ed. Belo Horizonte: Editora Itatiaia, 1986, p. 132-133 e p. 9, respectivamente.

Naveguei no afã de encontrar
Um jeito novo de fazer meu povo delirar
Uma overdose de alegria
Num dilúvio de felicidade
Iluminado mergulhei
No verde branco mar da Mocidade

Aieieu mamãe Oxum
Iemanjá mamãe sereia
Salve as águas de Oxalá
Uma estrela me clareia
[bis]

É no Chuê, Chuê
É no Chuê, Chuá
Não quero nem saber
As águas vão rolar

É no Chuê, Chuê
É no Chuê, Chuá
Pois a tristeza já deixei pra lá!

Da vida sou a fonte de alegria
Sou chuva, cachoeira, rio e mar
Sou gota de orvalho, sou encanto
E qualquer sede posso saciar
Quem dera!
Um mar de rosas esta vida
Lavando as mentes poluídas
Taí o nosso carnaval!

Eu tô em todas, tô no ar, eu tô aí
Eu tô até na liquidez do abacaxi
[bis]

(*Tiãozinho da Mocidade*, *Toco* e *Jorginho Medeiros*,
"Chuê, Chuá... As águas vão rolar...")

04

VIRA, VIROU: AS ÁGUAS
ROLARAM NO MAR VERDE E
BRANCO DA SAPUCAÍ

E A MOCIDADE CHEGOU

De Ziriguidum a Vira virou

Tiãozinho, um dos maiores compositores da escola de Padre Miguel, conta sua trajetória de bamba

WILSON MENDES
wilson.mendes@extra.inf.br

■ Da esquina da Barão com a Belizário, não poderia sair malandro melhor. Nascido na confluência das ruas que são o berço do samba da Vila Vintém, em Padre Miguel, em agosto de 1949, Tiãozinho da Mocidade, nome que adotou mais tarde, é sambista tricampeão.

São dele Ziriguidum 2001 (1985); Vira virou, a Mocidade chegou (1990); e Chuê chuá, as águas vão rolar (1991). Três dos sambas mais marcantes da Mocidade Independente de Padre Miguel.

Mas como diria o malandro, ninguém nasce grande:
— Ali perto das ruas ficava a biquinha onde todo mundo pegava água. Gente de todo o país que vinha trabalhar na fábrica Bangu ou na Vila Militar convivia. Da bica, ele bebeu um pouco de cada ritmo.

— As pessoas vinham e traziam o calango, o forró, o coco e o jongo e criança aprende tudo rápido. Dessa mistura saiu a Mocidade.

O contato com o samba foi inevitável. Em uma época em que os cantores cobravam para cantar o samba de outros compositores, ele se propôs a fazer de graça, para melhorar, e rapidamente se enturmou no grupo de bambas da escola.

Hoje na Velha guarda, ele não pretende sair da Mocidade, apesar de até ter fundado escolas na Europa, como a francesa Sambatuc.
— Eu sou de uma geração onde nem apanhando você deixa a escola. E é assim mesmo. Já teve caso de cantora atravessar o samba e ser obrigada a beber uísque quente. E é fiel à escola até hoje. Somos de uma geração assim.

> *Traziam o jongo. Criança aprende rápido*
> Tiãozinho da Mocidade, Compositor

extraonline.com.br
▶ Veja a entrevista com Tiãozinho da Mocidade

TIÃOZINHO DA MOCIDADE: três sambas, três títulos

Tiãozinho e sua escola vivem anos memoráveis entre 1985 e 1991. Coautor de "Ziriguidum 2001", ele assina com Jorginho Medeiros e Toco "Vira, virou, a Mocidade chegou" (1990) e "Chuê, chuá, as águas vão rolar" (1991), um "tsunami de alegria" na Sapucaí.

(Imagens: **Extra** / **O Globo** *– Zona Oeste, 18/02/2012 + Wikimedia Commons / Fernando Maia)*

Como escreveu o filósofo alemão Walter Benjamin em um de seus ensaios mais agudos, "*a morte é a sanção de tudo o que o narrador pode contar*[64]", ou seja, é ela que lhe confere uma rara e inequívoca autoridade. A **Mocidade** não ignorava o significado do que acontecera no ocaso de 1987. Aquela perda tão precoce e irreparável abalaria a história da escola, que talvez carecesse de algum tempo para se reequilibrar na cena do carnaval, mas não significava que o brilho da estrela-guia iria se extinguir. Por certo, não seria simples, no primeiro ano, superar a ausência de **Fernando**: era bem provável que não se lograsse reeditar o sucesso dos últimos desfiles, mas, após quase 35 anos de avenida, por que não acreditar que uma nova e bem-sucedida etapa não estava prestes a despontar nos anais da agremiação?

E assim foi... Em **1988**, para levar o "***Beijim Beijim, Bye Bye Brasil***" à Sapucaí, a diretoria convocou às pressas o primeiro assistente de Fernando, o jovem **Cláudio** Amaral **Peixoto**, e confiou-lhe a tarefa de finalizar o desfile, que, mantendo o espírito irreverente e crítico de Pinto, abordava a delicada conjuntura política e econômica do país. Aquele seria, aliás, o ano da promulgação da nova Carta Magna, a Constituição "*cidadã e democrática*" elaborada pela ***Assembleia Nacional Constituinte*** de 1987-88, que prometia ampliar os direitos e garantias individuais, assim como evitar retrocessos institucionais em um país que acabara de sair de uma funesta ditadura de 21 anos (1964-1985).

[64] BENJAMIN, Walter. "O Narrador. Considerações sobre a obra de Nikolai Leskov". *In*: *Magia e Técnica, Arte e Política. Obras escolhidas*. Vol. 1. 3ª ed. São Paulo: Brasiliense, 1987, p. 208.

De resto, para cúmulo dos dissabores de um povo que jamais conhecera rupturas efetivas da injusta ordem político-social, sendo sistematicamente excluído da vida pública nacional, o novo presidente, o maranhense José Sarney (antigo serviçal do regime militar), assumiu o posto após a morte do senador Tancredo Neves (PMDB), cabeça da chapa eleita em votação indireta pelo Congresso em 1985. Era duro suportar as desventuras do país tropical supostamente abençoado por Deus. Por isso, como cantou o samba de Ferreira, J. Muinhos e João das Rosas, talvez fosse melhor dizer: "*Tchau, cruzado, inflação / Violência, marajás, corrupção / Adeus à dengue, hiena, leão*".

O **exílio voluntário** significava deixar tudo para trás, desde as mazelas do país até os encantos da terra natal: a ilusória era nuclear de Angra dos Reis, Itapuã, Iracema, as "*iguarias de Itamaracá*" e o "*bate-bate de maracujá*[65]", as pedras preciosas e as mulatas, além do "*vinho enlatado e o gado revoltado*". A inquietude não era para menos: à época, as medidas fracassadas do Ministro Dílson Funaro (que congelara a arroba da carne bovina a Cz$ 15,00 e, com o desabastecimento, fora caçar boi no pasto com a PM e a Polícia Federal em 1986) já viravam galhofa na avenida. Que o diga a **Estácio de Sá** de Rosa Magalhães, com o irônico tema "*O boi dá bode*", que também debochava dos briosos "*fiscais do Sarney*", "*de broches pregados no peito, vigiando os preços nos supermercados, mais um capítulo tragicômico da história contemporânea do Brasil*[66]"

Infelizmente, o trem da **Mocidade** não foi tão longe em **88**. Com nota total **207**, a escola empatou em 8º lugar com a festiva **Caprichosos de Pilares** e a novata **Tradição** – e sequer pôde voltar à avenida para participar do "desfile das campeãs". Ela ficou dezessete pontos atrás da **Vila Isabel**, a grande vitoriosa com "*Kizomba, a festa da raça*", um dos cortejos mais emocionantes da Sapucaí (eternizado no samba de Rodolpho, Jonas e Luiz Carlos da Vila), e dezesseis abaixo da **Mangueira**, que também arrepiou a avenida com "***100 anos***

65 O "bate-bate de maracujá" é uma batida artesanal de Pernambuco, preparada por figuras como *Tia Joaquina*, tradicional foliã do Recife, cuja receita inclui meia garrafa de cachaça de boa qualidade, um copo de suco de maracujá concentrado (feito da própria fruta) e meio copo de mel de engenho. É tiro e queda!

66 Cf.: LEITÃO, L. R. *Rosa Magalhães: a moça prosa da avenida*. Rio de Janeiro / São Paulo: DECULT-UERJ / Outras Expressões, 2019, p. 233.

de liberdade, realidade ou ilusão", tema até hoje lembrado pela composição magistral de Alvinho, Hélio Turco e Jurandir.

Em **1989**, a turma de Padre Miguel decidiu render homenagem a uma das maiores artistas do país, a gaúcha **Elis Regina**, que, infelizmente, aos 36 anos, nos deixara ao início da década, falecendo em 19 de janeiro de 1982. Surgia assim o enredo *"Elis, um trem de emoções"*, dos carnavalescos Ely Perón e Rogério Figueiredo, com samba de Cadinho, Dico da Viola e Paulinho Mocidade. O trio optou por fazer uma "colagem" dos grandes sucessos da extraordinária cantora, entre eles "Trem Azul" (Borges & Bastos), "Travessia" (Milton & Brant), "O Bêbado e o Equilibrista" (Bosco & Blanc) e "Fascinação" (Louzada & Marchetti). Não era o melhor hino dos anos 80, mas contou com um trunfo extra na Sapucaí: o apito de **Mestre Jorjão**, que, após cinco anos como segundo regente da bateria *"não existe mais quente"*, assumiu a batuta em grande estilo, obtendo *nota 10* de todos os jurados.

Além das paradinhas mirabolantes de **Jorjão**, o desfile contou com outras atrações, como a presença do jovem **João Marcello Bôscoli**, de apenas 18 anos, filho de Elis com o produtor Ronaldo Bôscoli, que veio de São Paulo com os amigos para participar do tributo à sua mãe. Tinha tudo para ser um carnaval inesquecível, mas não foi exatamente assim, ao menos na apreciação do júri oficial, que deixou a **Mocidade** em 7º lugar, com nota final **193**, sete pontos abaixo da campeã **Imperatriz**, com seu enredo *chapa-branca* sobre o centenário da República (*"Liberdade, liberdade, abre as asas sobre nós"*), e da vice-campeã **Beija-Flor**, com mais uma criação onírica e libertária do imprevisível *Joãosinho Trinta* (*"Ratos e urubus, larguem a minha fantasia"*).

De fato, a estrela de Padre Miguel e a estrela de Elis se apagaram diante do brilho das coirmãs, sobretudo da escola de Nilópolis, que, após ser proibida de exibir a figura do Cristo em andrajos, cercado de mendigos, erguida no carro abre-alas, decidiu desafiar a censura. Assim, por decisão de João, Laíla e seus pares, a **Beija-Flor** cobriu a escultura com uma lona preta, sapecou uma faixa de protesto com uma mensagem ao Redentor (*"Mesmo proibido, olhai por nós"*) e aprontou a maior surpresa do ano. No meio do desfile, alguns componentes subiram na alegoria e arrancaram o plástico e a faixa, para delírio do público e do comentarista **Fernando Pamplona**, que, da cabine da TV Manchete, bradava:

— *Entra agora, polícia, entra agora essa Justiça fajuta. Entrem no meio do povo se tiverem coragem. Impeçam se tiverem coragem. Entrem lá, que eu quero ver! Eu vou pra cadeia com o João!*[67]

Em uma sociedade efervescente, que esconjurava duas décadas de ditadura com a campanha eleitoral de 1989, quando o país elegeu por voto direto seu presidente após 29 anos de um árido "jejum" eleitoral (com um 2º turno eletrizante entre *Collor*, o "caçador de marajás" do PRN, e o líder metalúrgico *Lula*, do PT), era de se esperar que os temas políticos e sociais viessem a povoar a avenida-divã em 1990. A **Mocidade**, porém, não bancou essa aposta e preferiu contar a própria história, evocando suas raízes a fim de projetar o futuro de glórias da escola. Era uma jogada ousada, mas parece que a estrela-guia de Padre Miguel acolheu de bom grado a ideia e iluminou como nunca a Sapucaí, não só em 1990, mas ao longo daquele que seria o decênio mais vitorioso da agremiação.

1. Prelúdio a uma década dourada da Mocidade verde e branca

Os anos áureos da agremiação da Zona Oeste abrem-se com a contratação do casal de carnavalescos **Lilian Rabello** e **Renato Lage**[68], que, em 1988 e 1989, haviam assumido o barracão do GRES **Caprichosos de Pilares**, cuja marca registrada era a leveza, o espírito crítico e o bom humor. Esse estilo mordaz e brejeiro da simpática escola se delineara já em 1982, com o enredo "*Moça bonita não paga*", uma crônica espirituosa sobre a feira livre e o mercado popular, narrada

67 *Apud* LEMOS, Renato. *Os inventores do carnaval*. Rio de Janeiro: Verso Brasil Editora, 2015, p. 156-157.

68 O carioca **Renato** Rui de Souza **Lage** nasceu em 1949. Cenógrafo profissional, ele iniciou a carreira na folia em 1978, no **Salgueiro**, auxiliando o mestre Fernando Pamplona. Depois, assumiu a **Unidos da Tijuca** e o **Império Serrano**, além de **Mocidade**, **Salgueiro** e **Portela**, somando quatro títulos no Grupo Especial do Rio.

com versos picarescos por Ratinho e sob a batuta visual de **Luiz Fernando Reis**, que também criou outros motes cativantes, como "*E por falar em saudade*" (1985), evocação irreverente e nostálgica do que se perdera no país, e "*Brasil com 'Z', não seremos jamais, ou seremos?*" (1986), um libelo pela soberania nacional.

Recém-chegada à Zona Oeste, **Lilian** era uma talentosa cenógrafa que enveredara pelo universo do carnaval ao lado do companheiro Renato. Ela o conhecera na *Escola de Artes Visuais* do Parque Lage, ao final dos anos 70, e o acompanhou nos barracões de 1980 (ano em que a **Unidos da Tijuca** vence o Grupo de Acesso com um enredo dedicado ao industrial cearense **Delmiro Gouveia**) até 1992, na fase áurea da dupla. De início, era tão somente uma assistente do titular; mais tarde, os dois passam a assinar juntos os desfiles, como ocorreu no **Salgueiro** em 1987 (com o mote "*E por que não?*") e na **Caprichosos**.

Lage também era um cenógrafo tarimbado, que iniciara sua jornada na folia na década de 70, trabalhando com Fernando Pamplona no **Salgueiro**, na função de auxiliar de barracão e chefe de alegorias. Depois, viveu um intenso aprendizado na **Unidos da Tijuca**, de 1980 a 1982, antes de assumir o **Império Serrano**, por indicação de mestre Pamplona. Na agremiação da Serrinha, **Renato** substituiu **Rosa Magalhães** e **Lícia Lacerda**, artífices do contagiante "*Bumbum Paticumbum Prugurundum*" (desfile vitorioso de 1982), que, inexplicavelmente, haviam sido dispensadas do posto pelo presidente Jamil *Cheiroso*.

O episódio gerou largo bafafá no mundo da folia, pois não era aceitável que a dupla campeã fosse demitida pela diretoria da escola. O que teria motivado aquela decisão tão controversa? Alguns insinuaram que Pamplona teve ciúmes do êxito das pupilas; outros afirmam que foi puro ressentimento do explosivo tutor, contrariado com a mudança do título do enredo por Rosa (que não gostou do trocadilho "*Marquês de Sapecaí*" e optou pela onomatopeia de Ismael Silva). Não há, porém, como abonar qualquer hipótese, até porque os dois responsáveis pela decisão (Fernando e o presidente Jamil) já não estão mais entre nós para revelar detalhes do imbróglio.

Especulações à parte, o incidente seria decerto o prólogo do espetacular **duelo artístico** que os dois pupilos de Pamplona travam na Sapucaí ao longo dos anos 90. A acirrada "*peleja estética*" entre **Rosa Magalhães** e **Renato Lage** (que, entre 1990 e 1999, arrebatam **seis** dos **dez** títulos em jogo na Sapucaí – três para cada artista) é uma atração a mais nessa década de ouro do carnaval

carioca. Sobre o tema, este autor, em seu ensaio sobre Rosa, subscreve as anotações do pesquisador Leonardo Bora:

> *Os comentaristas diziam que era o duelo entre a artista "barroca" e o "high-tech", mas a antinomia deve ser relativizada, até mesmo pelas declarações que ambos prestaram sobre a própria obra. O que não se podia negar é que havia claros traços distintivos entre os artistas.* **Renato** *preferia enredos* **temáticos** *sem minúcias históricas (tais como a água, os sonhos, os astros ou o circo), de cronologia indefinida, com tendência à abstração. Já* **Rosa** *privilegiava enredos* **históricos** *(o Novo Mundo abaixo do Equador, o enlace de Pedro I e Leopoldina, a vida de Chiquinha Gonzaga), com cronologia demarcada e densa pesquisa para embasar a narrativa visual e a verbal*[69].

Lilian e **Renato** seriam os arquitetos dos desfiles com os quais a **Mocidade** obteve seu primeiro e único (ao menos até 2022) bicampeonato na Sapucaí. Mas eles não estavam sozinhos nessa jornada, já que a verde & branca reunia ainda outros personagens de peso na passarela. Na bateria, grande motor da folia, **Mestre Jorjão** seguia soberano, regendo a afinada orquestra que embalou os sambas compostos por **Jorginho Medeiros**, *Tiãozinho* **da Mocidade** e **Toco**, cuja interpretação, face à morte de Ney Vianna, coube ao versátil **Paulinho Mocidade**. Bailando com o pavilhão sagrado da estrela-guia, via-se o ágil casal de porta-bandeira e mestre-sala, formado por **Babi** e **Alexandre**. E, na retaguarda, estava "tudo como dantes no quartel de Abrantes", com o eterno presidente *Gaúcho* já na terceira temporada à frente da escola e o incansável **Chiquinho do Babado** na direção de carnaval.

Para *Tiãozinho*, era uma honra estar a bordo da nave de **Padre Miguel** nessa épica jornada, ao lado de figuras que ele já prezava há anos, ou só então iria conhecer e admirar. Entre os velhos tripulantes, o sambista respeitava, sobretudo, *Antonio Correia do Espírito Santo*, o **Toco da Mocidade** (cuja história será contada no

69 Cf. LEITÃO, Luiz Ricardo. *Rosa Magalhães: a moça prosa da avenida*. Rio / São Paulo: DECULT-UERJ / Outras Expressões, 2019, p. 287; e BORA, Leonardo. *A Antropofagia de Rosa Magalhães*. Rio de Janeiro: Rico Produções Artísticas, 2019, p. 13.

Cap. 7), um dos fundadores da escola e o maior vencedor das disputas travadas na quadra da Vila Vintém. Em parceria com **Cleber**, o pioneiro assinara o samba do primeiro desfile da **Independente** no Grupo 2, em **1957** ("*O baile das rosas*"), e o hino do vitorioso cortejo de **1958** ("*Apoteose do samba*"), que fez a **Independente** subir da série de acesso para a elite do carnaval carioca. E, para coroar a tríade, a dupla também compôs os versos de "*Os três vultos que ficaram na história*", em **1959**, ano de estreia da turma do "*arroz com couve*" no Grupo 1.

Por sua vez, entre os novos argonautas da nave sideral do samba, outro nome iria cativar o moleque *Tião*: a carnavalesca **Lilian Rabello**. Nascida no mesmo dia do sambista (04 de agosto), a leonina intrépida e carismática acreditava que o **carnaval** era uma obra de pura **ousadia** e que seus criadores não deviam jamais se acomodar. A audácia da artista se manifestaria de forma patente no último enredo ao lado de Renato Lage, "*Sonhar não custa nada, ou quase nada*" (1992), quando ela pôs em destaque, em uma das alegorias do desfile, um *pênis com camisinha* – verdadeira "heresia" para os hipócritas e os ignorantes, mas um alerta imprescindível em face da expansão da *AIDS* no país na década de 90.

Renato, por sua vez, segundo a descrição de *Tião*, era um artesão mais "técnico" e menos arrojado que a companheira, porém bastante competente em seu ofício. A relação do sambista com o mago da tecnologia no carnaval começou sem qualquer sobressalto, mas iria enfrentar alguns atritos mais sérios ao longo da década, em particular no carnaval de 2000, quando, por decisão do carnavalesco, o samba de *Tiãozinho* e Dudu foi precoce e injustamente eliminado dos ensaios na quadra da Vila Vintém. Por ora, no entanto, o trio de compositores e a dupla do barracão sentiam apenas a "*divina luz*" do astro a iluminá-los, inspirando-os a viver, "*nas viradas dessa vida*", os sonhos mais venturosos da estrela-guia do céu de Padre Miguel.

2. "Vira, virou, a Mocidade chegou": a consagração de Lilian, Renato, Tiãozinho e Cia.

No desfile de **1990**, intitulado "*Vira, virou, a Mocidade chegou*", a ideia de **Lillian** e **Renato**, como eles próprios anotaram na sinopse entregue à imprensa, era recapitular, na **virada** da última década do milênio, os cortejos do passado,

evocando desfiles notáveis para projetar a folia do futuro. "*O tempo passa, o homem evolui, mas existe uma essência que não muda nunca*" – e ela se encontra nas raízes da agremiação nas biroscas, vielas e campinhos da Vila Vintém e do IAPI de Padre Miguel. Lá, o samba germinara nas alegres tardes de futebol da rapaziada treinada por *Mestre André* e floresceu no bloco que agitava o carnaval do *Ponto Chic*, cujo fruto seria o grêmio "*arroz com couve*" da Rua Tamarindo.

Não há dúvida de que, para *Tiãozinho* e seus parceiros, criar um samba sobre a história da escola era o mesmo que compor uma autobiografia. Afinal, desde que **Tião Marino** escrevera um samba de exaltação ao time do **Independente F. C.**, em meados da década de 50, o desejo de fundar um grêmio carnavalesco igual à **Portela** pulsou cada dia mais forte no peito dos sambistas do bairro. Quem assistia aos jogos da equipe, como o moleque *Tião*, então apenas um pirralho de apenas seis anos, ou o "*pipa avoada*" **Toco**, que mal completara a maioridade, sabia que o **futebol** era o prelúdio do **samba**. Da mesma forma, nas memórias de ambos, ainda pulavam as rãs que os garotos pegavam no brejo perto da estação antes que ali se erguesse a quadra da **Mocidade**, o maior orgulho da comunidade assentada nas cercanias da linha do trem.

Por isso, quando os três sentaram para alinhavar a letra e a melodia do hino de 1990, já estava tudo pronto, dentro das mentes e no fundo dos corações. Logo na primeira estrofe, os versos brotaram com muita naturalidade e emoção: os "*sonhos de criança*", as origens no futebol e o sucesso impressionante da "*paradinha de outros carnavais*", que "*ninguém pode esquecer jamais*". Lembremos a primeira parte do samba:

> **Ah, vira virou, vira virou**
> **A Mocidade chegou, chegou**
> **Virando nas viradas dessa vida**
> **Um elo, uma canção de amor**
> **[bis]**
>
> *A luz, ó divina luz,*
> *Que me ilumina é uma estrela*
> *Da aurora ao arrebol, arrebol*
> *Eu em paz no verde e esperança*

Tive sonhos de criança
Comecei no futebol
Agora, que me tornei realidade
Vou encontrar o meu futuro por ai
Curtindo a minha Mocidade
E a paradinha de outros carnavais
Sei que ninguém pode
Esquecer jamais

É claro que, em sendo um samba assinado por *Toco*, não poderia faltar a invocação a um ente abstrato inspirador ("*A luz, ó divina luz*"), que ilumina o poeta e o conduz em sua missão estética, recurso de que ele já se valera no samba de 1971, a "*Rapsódia da Saudade*" ("*Ó, divina música / Tua magia nos envolve a alma*"). Tampouco se deve estranhar a seleção lexical de quem começara a compor nos anos 50 e colecionava em seus versos termos de uso bem restrito, como a forma "***célicas***" (presente no sintagma "*obras célicas*", do hino de 71, um adjetivo sinônimo de "*celestiais*") e, aqui, a expressão "*Da aurora ao **arrebol***" (isto é, "da aurora ao *crepúsculo*", cujo tom avermelhado é designado por esse substantivo).

O mais curioso em qualquer parceria, por sinal, é que a mescla de linguagens e estilos do trio nos enseja uma mistura singular de registros linguísticos, em que o padrão *culto* do idioma escrito convive com gírias mais atuais, próprias da oralidade, fato bastante trivial na subnorma brasileira da velha língua surgida em Portugal ("*a última flor do Lácio, inculta e bela*"). Aliás, o gosto pelo *coloquial* era perfeitamente adequado para traduzir o tom efusivo do samba, que pretendia celebrar em "alto astral", bem ao estilo de *Tiãozinho*, a trajetória da estrela-guia. Assim, não há razão para estranhar o uso do verbo "*curtir*" ("***Curtindo** a minha Mocidade*") na mesma estrofe da palavra "***arrebol***": afinal de contas, como cantou o sábio imperiano Aluísio Machado, "*o nosso samba, minha gente, é isso aí...*"

Já na segunda parte, a tarefa dos autores tornou-se ainda mais pessoal, já que, remetendo-se às raízes e à história da agremiação, o enredo citava alguns dos desfiles mais significativos da turma do "*arroz com couve*". Nossos atentos leitores certamente hão de reconhecer cada uma dessas referências ao lerem a última estrofe, enunciada logo após o segundo refrão:

Sou independente
Sou raiz também
Sou Padre Miguel
Sou Vila Vintém
[bis]

Apoteose ao samba
Todo povo aplaudiu
Com as bênçãos do divino aconteceu
O descobrimento do Brasil
Quem não se lembra
Do lindo cantar do uirapuru
Quando gorjeava parecia que falava
Como era verde o meu Xingu
Meu Ziriguidum fez brilhar no céu
A estrela-guia de Padre Miguel

Sim, o primeiro cortejo citado é o histórico "***Apoteose ao samba***", de 1958, quando a escola vence o Grupo 2 e sobe para a elite do carnaval, com samba de Cleber e **Toco**. Depois, as "*bênçãos do divino*" aludem à "***Festa do Divino***", enredo de **Arlindo Rodrigues** (1974), com música de Campo Grande, Nezinho e Tatu. Já "***O descobrimento do Brasil***" é o tema campeão de 1979, com **Arlindo** no barracão e samba de Djalma Crill e **Toco**. Por sua vez, o "*lindo cantar*" da ave tropical é de 1975, com "***O mundo fantástico do uirapuru***", de **Arlindo** (e hino da mesma parceria de 74), prenúncio da ode aos povos nativos da selva, em "***Como era verde o meu Xingu***" (1983), desfile de **Fernando Pinto** com samba de Adil, Dico da Viola, Paulinho Mocidade e **Tiãozinho**. Por fim, o "*Ziriguidum*" que "*fez brilhar no céu / A estrela-guia de Padre Miguel*" é o apoteótico "***Ziriguidum 2001***", campeão de 1985, também sob a batuta de **Fernando** e com o contagiante hino de Arsênio, *Gibi* e **Tiãozinho**.

Com esse "roteiro" impecável e a narrativa visual muito bem costurada por **Lilian** & **Renato**, a **Mocidade** entrou na avenida com pinta de campeã. A única

nota dissonante antes do desfile de **1990** tinha sido a morte de **Ney Vianna**[70], o intérprete de voz e bordão inconfundíveis (*"Alô, meu povão de Padre Miguel!"*) que ajudou a criar a identidade da agremiação na pista desde 1974. Naquele ano, ele estreou no carro de som ao lado da *deusa* **Elza Soares**, dupla que encantou a avenida com o tema *"A Festa do Divino"*. Os dois ainda cantariam juntos em 1975 e 76, ano em que **Elza** deixou o posto, ao passo que **Ney** seguiria na escola até 1989.

Por um capricho dos deuses da folia, **Vianna** morrera de infarto fulminante em plena quadra da Vila Vintém, na noite da finalíssima do samba, no exato momento em que interpretava o hino composto por *Tiãozinho*, *Toco* e *Jorginho* – que já contava, aliás, com ampla torcida entre os componentes. Em lugar de **Ney**, quem comandou o microfone na Sapucaí foi **Paulinho Mocidade**, cria da escola e do bairro de Bangu, acompanhado por outros cantores no carro de som. No grupo de apoio, por sinal, despontava um barbudo *Tiãozinho*, que muita gente boa confundia com o cantor Jorginho do Império, tamanha a semelhança física entre os dois.

O ciclo da vida, porém, se renovaria naquela noite mágica que se abriu na segunda-feira, dia 26 de fevereiro, e invadiu a madrugada de terça. Na pista, **Lillian**, grávida de sete meses, exibia orgulhosamente a barriga já bem dilatada, acompanhada por **Renato**. Via-se pelo sorriso de ambos que a escola vinha para "arrebentar", como já prenunciava o **abre-alas**, cuja estrela-guia prateada, cintilando sobre faixas de luz neon, girava sem parar, com Beth Andrade de destaque no alto da alegoria e as duas filhas a ladeá-la logo abaixo.

Mais adiante, o carro dedicado à **Vila Vintém** (que trazia barracos com teto de zinco, pipas presas na rede elétrica e até um vagão de trem) exaltava as raízes da escola que se originou de um time de futebol e de um bloco. À frente da alegoria, viam-se vários ritmistas e passistas que, regidos por *Andrezinho*, filho de **Mestre André**, 'soltaram o bicho' na Sapucaí. Essa "*1ª virada*" do cortejo homenageava o celeiro de *bambas* em que nascera a *estrela*, reunindo, na década de 50,

70 O carioca José da Rocha Vianna, em artes **Ney Vianna**, sobrinho do genial **Pixinguinha** (Alfredo da Rocha Vianna Filho), nasceu em 1942. Após defender o GRES **Em Cima da Hora** na avenida, **Ney** foi contratado pela **Mocidade**, escola em que atuou de 1974 a 1983 e de 1985 até 1989. Ele morreu no dia 15/10/1989.

figuras como *Tio Vivinho, Seu Orozimbo, Tio Dengo, Tião Miquimba, José Pereira da Silva (André)* e os demais fundadores do *"arroz com couve"*. Infelizmente, por uma veleidade da influente família Trindade, omitiu-se o nome de *Ivo Lavadeira*, o fundador do time de futebol que deu origem à agremiação

Depois, o enredo acompanhou os principais passos da **Independente**, com ênfase nos anos **70** ("a *2ª virada*") e **80** ("a *3ª virada*"), em que ela arrebatou os primeiros títulos graças a dois craques dos barracões: **Arlindo Rodrigues**, o *"notável artista"* que *"encenou a História"*; e **Fernando Pinto**, o pernambucano cuja irreverência *"delira a plateia"*. Aquele surgiu na alegoria de tons dourados que simbolizava seu estilo *"barroco luxuoso"* de fazer carnaval; este veio em um carro *tropicalista*, multicolorido, repleto de frutas, flores e animais – personificado por uma escultura cujo braço parecia acenar para o público (em realidade, não era efeito especial, apenas uma falha mecânica da peça desarticulada).

A atenção concedida a ambos reiterava o elo entre **passado** e **futuro**, mote central da dupla de carnavalescos, expresso já na abertura do cortejo pela **comissão de frente**, formada por negros africanos e seres espaciais, ou seja, uma conexão entre suas raízes e o porvir, com que os pioneiros de Padre Miguel sempre sonharam. Não por acaso, os dois títulos conquistados em 79 e 85 traçavam exatamente essa ponte entre *"O descobrimento do Brasil"* e o *"Ziriguidum 2001"* (retratado no carro com um dos insetos intergalácticos imaginados por Pinto) – mera coincidência ou absoluta epifania de duas antenas da maior festa popular do planeta?

O desfecho da festa era um ousado desafio do casal **Lillian** & **Renato**: uma alegoria grandiosa formulando uma interrogação sobre os carnavais dos anos **90**. Ao menos pelos elementos visuais ali reunidos, a década seria a **síntese** de todos os cortejos: *aquele que passou, o que então se encenava e o que estava por vir*. Em êxtase, a galera da Sapucaí ditou sua sentença: a escola de Padre Miguel era a legítima campeã do carnaval – para alegria de uma jovem aniversariante de 15 anos, a eufórica *Tita*, filha de *Tiãozinho*, que debutava na avenida e ganhava de presente do pai e seus parceiros uma apoteose em verde & branco.

Pelo visto, os jurados subscreveram integralmente a voz do povo: na apuração oficial, a **Mocidade Independente de Padre Miguel** obteve nota final

565. Logo a seguir, apenas um ponto abaixo da grande vitoriosa, vieram duas rivais de alto nível: a madrinha **Beija-Flor**, vice-campeã com o tema *"Todo mundo nasceu nu"* (outra invenção *sui generis* de *Joãosinho Trinta*), e os **Acadêmicos do Salgueiro**, que ficaram em 3º lugar pelo critério de desempate com *"Sou amigo do rei"* (enredo de Rosa Magalhães agraciado com o troféu *Estandarte de Ouro*). *Vira, virou, a Vila Vintém ganhou*... E prometia reeditar a dose no ano seguinte, quando uma torrente de água iria inundar a Sapucaí com muita emoção e uma dose extra de tecnologia.

3. "Chuê, chuá... As águas vão rolar": lavando a alma com risos e lágrimas na Sapucaí

Se a nau da **Mocidade** seguia de vento em popa na *virada* da nova década, o Brasil de *Fernando Collor* navegava por mares turbulentos e traiçoeiros. O *"caçador de marajás"* de Alagoas elegera-se ao final de 1989 em acirrada disputa com Luiz Inácio *Lula* da Silva (PT), prometendo mudar radicalmente a sociedade e a economia do país. Mera conversa para boi-eleitor dormir... Mal o governo tomou posse, a nova ministra da Fazenda, **Zélia Cardoso de Mello**, decretou feriado bancário e tratou de confiscar os depósitos em conta corrente, poupança e aplicações noturnas acima de **Cz$ 50 mil** (cinquenta mil cruzados novos, hoje equivalentes a R$ 8,5 mil), alegando que o doloroso "remédio" seria a única forma de conter a hiperinflação da era **Sarney**, que já ultrapassara a taxa de 80% ao mês.

Da noite para o dia, milhões de brasileiros viram naufragar, ao menos por dezoito meses, seus planos de comprar um imóvel, montar um negócio próprio ou até ajudar filhos e parentes mais necessitados, para os quais aquele "pé de meia" guardado no banco era a tábua de salvação. Perplexos, frustrados e revoltados, eles viveram um autêntico pesadelo em cadeia nacional, assistindo à entrevista coletiva do dia 16 de março de 90, em que Zélia anunciou o quarto "pacote" econômico em quatro anos: o funesto **Plano Collor**, que, após três iniciativas malogradas (*Plano Cruzado*, em 86; *Plano Bresser*, em 87; e *Plano Verão*, em 89), buscaria o milagre de salvar a economia nacional (ao menos na retórica oficial...).

Entre "infartos, falências e suicídios", como registrou um jornalista três décadas depois[71], o país se alvoroçou. O clima de pasmo e desalento dessa época pode ser sentido em *Terra Estrangeira* (1995), filme dirigido por Daniela Thomas e Walter Salles, em que um dos protagonistas (Fernando Alves Pinto) deixa o país e vai para Portugal, onde viverá uma história tortuosa com outra brasileira (Fernanda Torres), fugindo para a Espanha. E também na telinha, já em 1990, na Rede Globo, com a novela *Rainha da Sucata*, escrita por Sílvio de Abreu. Assim como o cinema e a TV, a parceria de **Tiãozinho**, **Toco** e **Jorginho** não perdeu a chance de alfinetar o "pacote", com toda a sutileza de um bom sambista, como se verá nos versos de "***Chuê, chuá... As águas vão rolar...***", o singular enredo que **Lilian Rabello** e **Renato Lage** idealizaram para o desfile de **1991**.

Segundo o casal, o mote singraria "mares, rios, formas e circunstâncias" nos quais a água seria "*o elo de ligação entre a realidade e a onda de nossa imaginação*[72]." O tema era aparentemente abstrato, alheio a qualquer viés histórico (em princípio, o oposto do que Rosa Magalhães estava fazendo naquele ano no Salgueiro, com seu enredo sobre a "*Rua do Ouvidor*"), mas a dupla do barracão não se esqueceu de arrolar, nos tópicos visuais da encenação, alguns itens nada etéreos. Na sinopse original[73], em meio a devaneios líricos sobre o precioso líquido ("*A dança das águas*", "*A magia das águas*", "*Água na mitologia*", "*Água e alegria*"), também se incluíam, nas "ondas de criatividade e alegria" da folia, itens como "*O perigo da **poluição das águas***", "*A **pesca predatória***" e até a inusitada "***liquidez do abacaxi***", uma bem-humorada crítica ao absurdo **pacote econômico** de Zélia e Collor.

Para *Tiãozinho*, aquele eclético "*encontro das águas*" lhe caiu muito bem. Enquanto fontes, chuvas e cachoeiras se misturavam a gotas de orvalho e a um

71 BERNARDO, André. "Entre infartos, falências e suicídios: os 30 anos do confisco da poupança". **BBC News Brasil**, 17/03/2020, 09 h 41. Disponível em: https://economia.uol.com.br/noticias/bbc/2020/03/17/entre-infartos-falencias-e-suicidios--os-30-anos-do-confisco-da-poupanca.htm . Consultado em 13/04/2020.

72 LAGE, Renato & RABELLO, Lilian. "*Chuê, chuá… As águas vão rolar...*" Sinopse do enredo (desfile 1991). GRES Mocidade Independente de Padre Miguel, 1990.

73 LAGE & RABELLO. "*Chuê, chuá… As águas vão rolar...*" *Idem, ibidem.*

mar de rosas na narrativa visual do enredo, ele vislumbrou no mote um meio de lavar "*as mentes poluídas*" e valorizar a **questão ambiental** (hoje totalmente excluída da agenda governamental). Conforme o próprio compositor declarou três décadas depois, os **sambistas** "*têm de estar sempre atentos à realidade*", alertando e conscientizando as pessoas por meio de suas letras[74]. Por certo, isso não significava abdicar da **alegria**, traço peculiar do artista e seus pares – e um ingrediente básico do samba que ele, *Toco* e Jorginho criariam para 1991.

O trio se reuniu pela primeira vez para trocar ideias sobre o tema no apartamento de *Tião*, lá em Senador Camará, onde o compositor vivia com a mulher Marlene e os dois filhos, Volerita e Felipe Luan. Era uma "parceria interativa", como gosta de dizer o artista, com todos participando ativamente da gestação da obra. Segundo recorda *Tiãozinho*, na engenharia poética do "***Chuê, Chuá***", cada trecho da letra tem seu DNA próprio, mas eles só puderam se tornar uma canção graça à química existente na parceria. Vejamos como se deu essa alquimia musical logo na abertura do hino:

> *Naveguei no afã de encontrar*
> *Um jeito novo de fazer meu povo delirar*
> *Uma overdose de alegria*
> *Num dilúvio de felicidade*
> *Iluminado mergulhei*
> *No verde branco mar da Mocidade*
>
> **Aieieu mamãe Oxum**
> **Iemanjá mamãe sereia**
> **Salve as águas de Oxalá**
> **Uma estrela me clareia**
> **[bis]**

74 GALLACI, Fábio. "Natureza e Carnaval: quando a união dá samba e vitórias na avenida". *In*: **Terra da Gente**, 04/03/2019. Cf.: https://g1.globo.com/sp/campinas-regiao/terra-da-gente/noticia/2019/03/04/natureza-e-carnaval-quando-a-uniao-da-samba-e-vitorias-na-avenida.ghtml. Consultado em 08/03/2019.

A primeira estrofe foi aberta e rematada por *Toco*, com os versos de entremeio a cargo de *Tiãozinho*. Já o refrão inicial, uma homenagem aos **orixás** que regem as águas, seria criado por *Toco* e **Jorginho**, um fiel admirador das curimbas da região. As entidades citadas eram, de fato, figuras de relevo no imaginário sincrético da comunidade da Vila Vintém e dos próprios compositores (que o diga o *moleque Tião*, criado entre terreiros e sacristias). Por isso, não podia faltar a saudação a "*mamãe Oxum*" (a deusa das águas doces de rios, cachoeiras e lagos, signo de fertilidade), a "*Iemanjá mamãe sereia*" (rainha dos mares e oceanos, associada à maternidade e à fecundidade) e *Oxalá* (deus da criação, que fez o homem surgir na Terra, senhor do céu e dos ares, além de rios e montanhas). *Tiãozinho* lembra que **Renato Lage** não pretendia incluir as entidades no desfile, mas, face à força do samba, acabou submetendo a plástica à cadência sincopada da canção.

Nessa toada, o samba chega à sua 2ª parte, com um estribilho deveras envolvente, mais uma vez iniciado por *Toco*, que, para lá de inspirado, soube explorar a onomatopeia que traduzia o tema um tanto ou quanto abstrato e genérico do carnavalesco, fazendo com que o *chuê, chuá* grudasse no ouvido da massa. O achado foi meio inesperado, durante um encontro no apartamento de *Tião*: matutando sobre aquela ideia de água, o traquejado sambista de repente cantarolou o mote ("*É no Chuê, Chuê | É no Chuê, Chuá*") que logo veio a ser glosado por **Jorginho** e *Tiãozinho* ("*Não quero nem saber | As águas vão rolar*"). Sem perder o embalo, o trio ainda repetiu a dose com um bis no mesmo diapasão:

> *É no Chuê, Chuê*
> *É no Chuê, Chuá*
> *Não quero nem saber*
> *As águas vão rolar*
>
> *É no Chuê, Chuê*
> *É no Chuê, Chuá*
> *Pois a tristeza já deixei pra lá!*

Quem ouve os versos e a melodia do trio que sacudira a avenida em 1990, com o empolgante "***Vira, Virou***", certamente se pergunta como era possível

manter, durante dois anos seguidos, tamanho alto astral nos sambas da **Mocidade**. *Tiãozinho* revela que, para não deixar o ritmo cair, havia um nome chave: **Jorginho Medeiros**. Compositor de rara energia, ele ajudou a subir o tom para a corrente do "***Chuê, chuá***" arrastar a multidão na quadra da Vila Vintém. Assim, as águas iriam rolar em verde & branco na pista da Sapucaí, banhando de alegria a passarela, pois, como filosofou o iluminado *moleque Tião*, o **samba** "é realmente como água, se mistura com tudo e com todos." Eis o final da letra:

Da vida sou a fonte de alegria
Sou chuva, cachoeira, rio e mar
Sou gota de orvalho, sou encanto
E qualquer sede posso saciar
Quem dera!
Um mar de rosas esta vida
Lavando as mentes poluídas
Taí o nosso carnaval!

Eu tô em todas, tô no ar, eu tô aí
Eu tô até na liquidez do abacaxi
[bis]

Para arrematar a pegada vibrante do samba, o trio ainda reservou uma boa dose de ironia para o **pacote econômico** de Zélia & Collor, simbolizado pelo mote da "*liquidez do abacaxi*". Houve quem não entendesse de imediato a expressão, mas a alegoria sugerida pelo enredo (e devidamente expressa na letra) era uma alusão explícita à justificativa da ministra para o famigerado *Plano Brasil Novo* (leia-se **Plano Collor**), que, segundo a voz geral e a própria dupla do barracão, era "*um abacaxi para o povo*".

Vale a pena retomar o polêmico episódio, já citado no início desta seção, pedindo perdão aos leitores pelo uso eventual do *economês*... A fim de conter a **hiperinflação**, os economistas do governo optaram por adotar três medidas básicas: **desindexar os preços, cortar o déficit público** (isto é, os gastos exorbitantes do Estado) e **reduzir o excesso de liquidez** (ou seja, diminuir o dinheiro em circulação, suposto vilão da crescente inflação). Para isso, meteram

a mão na poupança popular, deixando um país inteiro "desidratado". A julgar pelos transtornos causados pelo **pacote**, não é difícil imaginar a que se associava, na opinião pública, aquela cruzada contra a "*liquidez*" promovida por tamanho "*abacaxi*"...

O hino composto pelos três conquistou a quadra e chegou com tudo à avenida na segunda-feira, 11 de fevereiro, segundo dia de desfile do Grupo Especial. A **Independente** era a quinta escola a se apresentar, logo após a poderosa **Portela**, e veio mais uma vez com pose de campeã (ou melhor, de *bicampeã*). Chovera um pouco mais cedo, mas já havia estiado, um ótimo presságio para a turma de Padre Miguel. Ouvido pela TV Manchete na concentração, o presidente *Gaúcho* não perdeu a deixa: "*O enredo não é sobre as águas? Pois então, São Pedro lavou a avenida para a Mocidade...*"

À uma hora da manhã, já na terça-feira, vestidos como *mergulhadores* (de máscara, roupa verde e cilindros prateados de O_2 às costas), os 280 ritmistas da bateria *nota 10* de **Mestre Jorjão** adentraram a pista e se exibiram para o **Setor 1**, um inesquecível *esquenta* que já anunciava o que estava por vir. Depois, **Paulinho Mocidade**, auxiliado por cinco intérpretes (Wander Pires, Betinho, Geraldinho, Nino Batera e *Tiãozinho*), soltou o gogó, incendiando as arquibancadas com o balanço empolgante do "*Chuê, chuá...*" O samba era tão sedutor, que até a saudosa *madrinha* **Beth Carvalho**, lá na cabine da TV Manchete, cantarolou os versos com sua voz aveludada, fazendo questão de elogiar os compositores.

A partir daí, as águas rolaram de forma avassaladora pela Sapucaí, a começar pela inesquecível **comissão de frente**, sob a batuta de **Jerônimo da Portela**, que reuniu um grupo de **escafandristas** de 1,90 m de altura, de capacete e traje de lamê forrado de espuma, deslizando no asfalto em câmera lenta, como se caminhassem pelo fundo do mar. A **Independente** não cansava de surpreender o público na avenida. A cena inicial evocava a abertura de outro cortejo fantástico, o "*Ziriguidum 2001*", campeão de 85, com os robôs espaciais de **Fernando Pinto** marchando em passo mecânico à frente da escola, na viagem pioneira pelas galáxias. Eram cenários bem distintos, mas de idêntico impacto visual – dois mundos inexplorados que se tornavam realidade na linguagem visual dos carnavalescos.

A seguir, o carro **abre-alas** ("*A dança das águas submarinas*") trazia outro achado precioso da dupla: em lugar da estrela-guia celeste, via-se em destaque

à frente da alegoria uma belíssima *estrela do mar* de cinco pontas. O segundo carro ("*Terra – Planeta Água*") lembrava que a água unia as **terras** do globo: na fabulação visual, ela era o feto no útero do planeta (representado por um globo terrestre de superfície azulada semitransparente), a força motriz da *vida* que pulsava entre os continentes e os mares.

Depois, a ciência cedia vez à narrativa bíblica na alegoria do "*Dilúvio – arca de Noé*", a terrível tormenta divina de quarenta dias e quarenta noites que castigou a humanidade e lavou o mundo para a sua reconstrução. A bordo da nau, viam-se os pares de animais que iriam repovoar a Terra, desde camelos e elefantes, até girafas, antílopes e zebras. Na pista, várias alas também apareciam fantasiadas com os bichos mais exóticos, em especial as girafas, cujo pescoço era um adereço sobre a cabeça, e as zebras, de listras tão chamativas.

Da simbologia cristã, passava-se à "*Magia das águas*", uma homenagem aos cultos afro-brasileiros, cujo grande destaque era **Iemanjá**, a deusa dos oceanos, representada por uma sereia cuja cauda possuía sete metros de comprimento. O mote das "*Senhoras das águas*" seria também glosado pela deslumbrante **ala das baianas**, regidas pela venerável **Tia Nilda**, todas elas luxuosamente ataviadas de verde & prata, para deleite do público e dos comentaristas de TV, como a *madrinha* **Beth**, que considerou a ala uma das mais belas de todos os tempos. Após a "*Magia*", via-se a "*Mitologia das águas*", tratando dos mares e suas lendas, com um mergulho na cidade perdida de **Atlântida**. A alegoria exibia nas laterais imensos cavalos-marinhos de cor verde, além de peixes e crustáceos (lagostas e camarões, em especial), que também compunham as alas próximas ao carro.

Em seguida, uma "*Traineira Monstro*" denunciava a **pesca predatória**, com uma indefesa baleia atingida pelo arpão de uma canhoneira instalada na proa do sinistro barco. Esse libelo **ambientalista** conferia um significado mais amplo ao cortejo, numa década em que a cartilha neoliberal pregava a livre exploração pelo capital das reservas naturais do planeta, ignorando os ditames dos organismos internacionais e a soberania das nações. Não por acaso, outro tesouro da Terra, a água em estado sólido, era o motivo do carro das "*Geleiras Árticas*", que exibia animais do Polo Norte (o urso polar, a morsa, a foca), alguns em risco de extinção. Era ou não uma oportuna prévia da conferência **Eco-92**, ocorrida um ano depois no Rio de Janeiro, que reuniu 178 nações com

o objetivo de delinear formas eficazes de reduzir a ***degradação ambiental*** e garantir a existência de outras gerações?

De um lado, a natureza, sempre ameaçada. Do outro, a voraz sociedade industrial do mundo neoliberalmente globalizado, em sua busca insaciável por riquezas guardadas em terras e mares (espécies animais e vegetais, aquíferos, jazidas minerais, petróleo...). Ela sabe que, até para viabilizar a ***produção*** de bens, a água é uma fonte essencial de energia, movendo as **usinas hidroelétricas** que geram *eletricidade* para as indústrias e os centros urbanos, outra alegoria do desfile ("*A Luz que vem das águas*"). No carro seguinte, via-se a "Água no dia a dia", jorrando de torneiras e chuveiros, ícone do refrescante banho que algumas jovens (só com a peça inferior do biquíni) tomaram do início ao fim do desfile.

O setor final do cortejo apresentou ainda a "*Água no lazer*", destacando os esportes aquáticos, com surfistas, velejadores e aqualoucos entre pranchas, velas e trampolins. A grande sensação, porém, foi a alegoria "Águas de março", que estampava o caos provocado pelas **enchentes urbanas**, com veículos praticamente submersos nas pistas inundadas da **Avenida Brasil**, a principal via de ligação do centro do Rio com as rodovias interestaduais e a Zona Oeste da cidade – um percurso (e um drama) mais do que conhecido pela turma de Padre Miguel, Bangu e bairros vizinhos...

Por fim, coroando aquele *tsunami* sonoro e visual de alegria, a **Mocidade** fechava o "***Chuê, chuá***" com a debochada imagem do ***abacaxi***, decerto o melhor chiste alegórico de 91. Na **Praça da Apoteose**, a empatia com a massa que lotava as arquibancadas suscitou, literalmente, uma catarse poucas vezes vista na Sapucaí. O público cantava a todo vapor o samba eletrizante de **Tiãozinho**, **Toco** e **Jorginho**, entremeado pelo coro de "*Bicampeã!*", para delírio dos componentes, entre eles a jovem **Tita**, filha de *Tião*, que depois de assistir lá de cima ao título de 1990, finalmente pisava com "pé quente" na avenida para se sagrar uma legítima bicampeã.

A euforia do público, uma vez mais, parece ter ecoado sobre os jurados. Com nota total **297**, a **Independente** lacrou as urnas e sagrou-se pela quarta vez campeã do Grupo Especial. O 2º lugar coube ao **Salgueiro** de **Rosa Magalhães**, com 295,5 (um ponto e meio abaixo da rival), cujo enredo ("*Me masso se não passo pela Rua do Ouvidor*"), pelo segundo ano seguido,

conquistou o troféu *Estandarte de Ouro*. E a 3ª posição coube à **Imperatriz**, a verde & branca da Leopoldina, que obteve 293,5 pontos com o mote "*O que é que a baiana tem?*", encenado pelo notável cenógrafo **Viriato Ferreira**, um dos maiores nomes da folia carioca. Carece de dizer como foi a festa na Vila Vintém naquela noite em que a *estrela-guia* bordou mais uma insígnia prateada no céu de Padre Miguel?

Rudá
A união vem coroar
O deus do amor, a luz do sonho
Que a luz do sonho fez brilhar
Era o ódio, a flecha
Na floresta a imperar
O homem e a mulher não se entendiam
Pela harmonia
Deus Tupã criou Rudá

Vem, linda guerreira
Vem me dar prazer
Ó cunhã, você bem sabe
Que eu não vivo sem você
[bis]

Assim
Pro amor vencer a guerra
Deus Tupã pediu na Terra
Sacrifício de Yaçanã
E para o céu levou seus filhos
Reinando a paz
No coração do amanhã

Catiti é lua nova... Vem brilhar
Cairê é lua cheia... Ó luar
Mocidade apaixonada
Faz do amor o seu cantar
[bis]

(Tiãozinho da Mocidade, "Rudá, Amor & Paz")

05

DE ASAS ABERTAS MUNDO
AFORA, BEM ALÉM DO CÉU
DE PADRE MIGUEL

Tiãozinho e os *bambas* da Mocidade abriram as asas pelo mundo. No alto, ele e o saudoso intérprete Ney Vianna participam da célebre "Batalha das Flores", em Nice (14/7/1987). Acima, o afetuoso cartão postal da turma da escola de samba *Sambatuc* (Paris) para *Tião*, fundador da agremiação.

(Imagens: acervo pessoal do artista)

Com três hinos campeões na Sapucaí, todos eles compostos com nomes de peso da **Mocidade** e do mundo do samba (como esquecer o saudoso *Toco*, parceiro em 1990-91, e *Gibi*, coautor do "*Ziriguidum 2001*"?), *Tiãozinho* atingia nos anos 90 um novo patamar na carreira. Àquela época, o dinheiro arrecadado com os direitos autorais das músicas ainda chegava com relativa pontualidade às mãos dos sambistas. Não era lá uma *fortuna*; porém, dava para fazer um *pé de meia*... Que o diga o projetista Sebastião Tavares, já pai de dois filhos, que comprou não apenas um, mas dois apartamentos em um prédio de Senador Camará (primeira parada do trem rumo a Santa Cruz após a estação de Bangu). Ali ele morava com a família e recebia os amigos para fazer um som e compor seus sambas na biblioteca-escritório, que também abrigava os instrumentos de sua banda.

Tião gozava de certo prestígio junto a alguns nomes da cúpula da escola, sobretudo com o "patrono" **Castor de Andrade**, que gostava de contar com o sambista nos eventos festivos promovidos em sua casa, na Barra da Tijuca. Segundo relembra Floresval Tavares, irmão caçula do artista, Paulo Andrade, filho do presidente de honra da agremiação, ligava para o apartamento de *Tiãozinho* e lhe perguntava se ele estava ocupado. Caso a resposta fosse negativa, combinava com o co mpositor, a pedido de Castor, que reunisse um grupo de músicos e passistas e fossem todos para a Barra, organizando uma roda de samba em sua residência. "– *Junta aí e vem pra cá!*", dizia o anfitrião do outro lado da linha.

Curiosamente, por uma conjunção nada favorável de fatores, o compositor de tanto sucesso entre 1983 e 1991 jamais voltou a vencer a disputa de samba de enredo na quadra da **Independente**. Como se verá mais adiante, ele ainda concorreu até o carnaval de **2002** ("*O Grande Circo Místico*"), quando terminou em 2º lugar e, cansado de bater na trave, decidiu afastar-se do desgastante ritual, só voltando a participar em **2020**, seduzido pelo enredo dedicado a **Elza Soares**. *Tiãozinho* confessa que alguns atritos com certas figuras da agremiação contribuíram para que ele se tornasse carta fora do baralho no certame, o que ficou bem evidente nas eliminatórias de 2000, em que o samba escrito com o parceiro **Dudu** (o Dr. Eduardo da *Clínica Jabour*) foi cortado logo nas primeiras rodadas.

1. Após a consagração na Sapucaí, o sambista abre as asas pelo Brasil...

"*O que não tem remédio... remediado está*". Se não dava para ganhar dentro de casa, a solução era correr chão pelo Brasil e voar mundo afora, o que ele cansou de fazer nos anos 80 e 90. Nas andanças pelo país, um destino recorrente do artista veio a ser **Manaus**, a capital do Amazonas, onde *Tiãozinho* e outros *bambas* de Padre Miguel se envolveram de corpo e alma com o **GRES Mocidade Independente do Coroado**. Surgida de um bloco de enredo fundado em 1988 no bairro do Coroado (Zona Leste da cidade), a escola desfilou pela primeira vez no grupo de acesso em **1996**, com o enredo "***Rudá! Amor e Paz***", cujo samba foi composto e cantado pelo próprio *Tião*.

O sambista estreou com "pé quente" na pista, ajudando a caçula da folia manauara a obter o primeiro título de sua história. Vestido de *blazer* dourado e calça branca, com mais dois cantores do **Coroado** ao seu lado, ele desfiou a história de ***Rudá***, o deus do amor na mitologia tupi-guarani, que abranda o coração das índias guerreiras com suas flechas (tal qual *Eros* na cultura helênica), para que elas se iniciem nas lides amorosas. Mensageiro de **Tupã** (o som do trovão que representa a entidade máxima dos

tupis-guaranis[75]), *Rudá* se ocupa de congraçar o *homem* e a *mulher*, ensejando a paz e a harmonia na Terra. Logo na primeira parte da letra, o sambista narrou como se deu a criação do personagem:

> *Rudá*
> *A união vem coroar*
> *O deus do amor, a luz do sonho*
> *Que a luz do sonho fez brilhar*
> *Era o ódio, a flecha*
> *Na floresta a imperar*
> *O homem e a mulher não se entendiam*
> *Pela harmonia*
> *Deus Tupã criou Rudá*
>
> **Vem, linda guerreira**
> **Vem me dar prazer**
> **Ó cunhã, você bem sabe**
> **Que eu não vivo sem você**
> **[bis]**

Vivendo nas nuvens, **Rudá** é também o regente das chuvas e dos ventos, elementos naturais imprescindíveis à agricultura dos indígenas. E, segundo a crença nativa, coube-lhe ainda regular as duas fases opostas de **Jaci**, a deusa da **Lua**, ou seja, **Cairê** (*a lua cheia*) e **Catiti** (*a lua nova*). Essa missão da divindade inspira o refrão final do samba do Coroado:

> *Assim*
> *Pro amor vencer a guerra*
> *Deus Tupã pediu na Terra*
> *Sacrifício de Yaçanã*

75 Na língua tupi, **Tupã** (*Tu-pã* / *Tu-pana*) significa "golpe estrondoso". Assim, o termo não designa exatamente a entidade máxima dos povos indígenas, mas sim a sua voz (ou seja, ele seria o *mensageiro* do deus supremo).

E para o céu levou seus filhos
Reinando a paz
No coração do amanhã

Catiti é lua nova... Vem brilhar
Cairê é lua cheia... Ó luar
Mocidade apaixonada
Faz do amor o seu cantar
[bis]

No ano seguinte, ainda no **Grupo 2** (no desfile de Manaus, era preciso vencer três vezes a série de Acesso para ascender ao Grupo 1), o feito de *Tiãozinho* se repetiu. Com o mote "*Força e arte de uma raça*" (e mais um samba escrito e interpretado pelo artista carioca na passarela), a turma do **Coroado** sagrou-se bicampeã em **1997**. Na verdade, com essa nova vitória, o andarilho do samba tornava-se tricampeão na capital da selva, já que em **95** ele iniciara sua carreira no Amazonas assinando o hino da **Mocidade do Ipixuna**, cujo tema era "*Yanomami: a milenar convivência do homem com a natureza*".

Embora não seja o trabalho mais primoroso do compositor, a exaltação à cultura *Yanomami* atesta a acentuada veia **ambientalista** e **nativista** do *moleque Tião*, já expressa na **Mocidade Independente** em 1983, com os pungentes versos de "*Como era verde o meu Xingu*", e reiterado em 1991, com a ode à água, fonte da vida, em "*Chuê, chuá*". Eis a letra do hino da escola do **Ipixuna**:

Na lenda um xapuri contava
Sobre o universo
Como tudo aconteceu
Chuva de luz brilhou no céu
Foi uma estrela que desceu
Daí a Terra apareceu

Veio o índio, a natureza
Matizando esse chão
[bis]

Ipixuna que beleza
Verde e branco na canção

Mutum Paari
Abrindo as asas,
Todo o céu escureceu
Deixando a nação Yanomami
Sem roça, sem pesca, sem caça
Yaori, bravo guerreiro
O enorme pássaro flechou
Devolvendo a paz
A luz resplandeceu
E a felicidade se espalhou

Yanomami
Da vida tanta história pra contar
Yanomami
Ensina-me o teu jeito de amar
Você vai ver, vai se envolver
Vai se ligar
[bis]

A cultura desse povo
É uma arte milenar
[bis]

Zelando pela causa da mãe natureza e dos povos nativos da floresta, o peregrino da folia não sossegava. Somente na região Norte, ele também veio a criar sambas vitoriosos em Macapá (AP), na década seguinte, com a turma dos **Piratas da Batucada**, e em Palmas (capital de Tocantins), escrevendo para o **GRES Ecologia**. E, segundo nos relatou o próprio *Tiãozinho*, ainda compôs (embora não tenha assinado) o hino da **Gaviões da Fiel** para o desfile paulistano de 1999 ("*O príncipe encoberto ou a busca de São Sebastião na Ilha de São Luiz do Maranhão*"), em parceria com José Rifai, Alemão do Cavaco e Ernesto Teixeira.

O audaz Sebastião Tavares talvez não atinasse com o fato, mas, desde a década de 1980, ele cumpria com raro afinco e talento o papel de autêntico "embaixador" do samba e da nossa folia. Conforme anotou uma estudiosa do tema, durante a voga do *nacionalismo cultural* dos anos 30, em plena era Vargas, o desfile das escolas de samba já ocupava "lugar estratégico na simbolização do carnaval brasileiro e, por extensão, da singularidade cultural brasileira"[76]. A chancela maior ao evento viria nos anos 60, com a gradual adesão das classes médias urbanas aos ensaios, além da participação entusiasmada nos desfiles, não só como espectadoras, mas também como artífices do espetáculo. Afora isso, a difusão pela TV selaria de vez a aceitação da ópera popular do carnaval pela burguesia nacional.

Não resta dúvida de que o padrão carioca se irradiava pelo país, assumindo, porém, traços peculiares nos diversos espaços urbanos onde o cortejo se consolidou. Há variados registros sobre o surgimento de escolas de samba em várias capitais do Norte e Nordeste em meados do séc. XX, não obstante a reação de grupos locais mais tradicionais e hostis às influências externas. Em Belém do Pará, por exemplo, o desfile integrou-se ao calendário oficial da cidade em 1957; em São Luís do Maranhão, nos anos 40, a imprensa já noticiava a existência de conjuntos rítmicos bem distintos dos cordões que saíam às ruas durante o reinado de Momo. E no Recife, terra do frevo e do maracatu, as escolas de samba já atraíam expressivo público para suas apresentações na década de 1930[77].

No Sul e no Sudeste, o processo também data da primeira metade do século XX. Em São Paulo, as **batucadas** que embalavam os desfiles dos cordões se convertem, entre 1935 e 1972, nas atuais **escolas de samba**, como a **Vai-vai** e

76 CAVALCANTI, M. L. Viveiros de Castro. "As escolas de samba e suas artes mundo afora". *In*: CAVALCANTI, M. L. Viveiros de Castro & GONÇALVES, Renata Sá (org.). *Carnaval sem fronteiras: as escolas de samba e suas artes mundo afora*. Rio de Janeiro: Mauad X, 1990, p. 19.

77 CAVALCANTI, artigo citado. *In*: CAVALCANTI & GONÇALVES, *op. cit.*, p. 22-23. *Apud* OLIVEIRA, Alfredo. *Carnaval paraense*. Belém: Secretaria de Cultura, 2006; ARAÚJO, Eugenio. *Não deixa o samba morrer*. São Luís: Universidade Federal do Maranhão, 2001; e MENEZES NETO, Hugo. *Tem samba na terra do frevo*. Tese (Doutorado em Antropologia). UFRJ, Rio de Janeiro, 2014.

a **Camisa Verde e Branco**. Todas elas ganham novo alento com a inauguração do *Sambódromo* do Anhembi, em 1991, tornando-se até hoje uma das maiores atrações do reinado de Momo na terra da garoa. Já em Porto Alegre (RS), segundo anotam os estudiosos do carnaval gaúcho, as agremiações remontam à década de 1940, surgindo nos bairros e territórios populares, onde era mais expressiva a presença da população negra na capital[78], que resistia ao implacável processo de exclusão dos grupos afrodescendentes e indígenas da história do Rio Grande do Sul.

Por outro lado, é essencial frisar que os fenômenos culturais nunca são uma via de mão única, tanto no Brasil como em qualquer outra parte do mundo. O enlace entre os criadores do desfile carioca e os artistas de Parintins (AM) é um exemplo cabal do fato. Estudando os intercâmbios firmados entre os barracões das escolas de samba do Rio de Janeiro e os artífices do *Festival Folclórico dos Bois-Bumbás*, no Amazonas, um pesquisador observa que a circulação de técnicas e saberes "representa um movimento de fluxo e refluxo de contribuições estéticas e culturais", com uma efetiva interação entre as duas linguagens. Favorecidos pelo fato de que o evento amazonense se realiza na última semana de junho, os profissionais do boi-bumbá têm acorrido em peso à *Cidade do Samba*, na Zona Portuária do Rio, contribuindo com sua arte e destreza para o sucesso da folia[79].

De fato, eles são mestres na construção de estruturas articuladas que compõem as alegorias dos **bois** que duelam na ilha de Parintins: o **Garantido** (o *azul*) e o **Caprichoso** (o *encarnado*). O festival no interior do Amazonas, quase na divisa com o Pará, tornou-se uma atração *espetacular* ao final do século XX. A hipertrofia dos módulos alegóricos exigiu novas técnicas de movimentação das esculturas exibidas no *Bumbódromo*, impondo uma rara integração dos

78 Ver, a respeito: GUTERRES, Liliane Stanisçuaski. "*Sou Imperador até morrer...*" Dissertação de Mestrado. PPG em Antropologia Social da UFRS. Porto Alegre: UFRS, 1996. SILVA, Josiane. *Bambas da orgia*. Dissertação de Mestrado. PPG em Antropologia Social da UFRS. Porto Alegre: UFRS, 1992.

79 Cf. SOUSA, João Gustavo Martins Melo de. "Carnaval e boi-bumbá: entrecruzamentos alegóricos". *In*: CAVALCANTI & GONÇALVES, *op. cit.*, p. 217.

valores culturais regionais com os novos recursos tecnológicos da atualidade[80]. Por conta disso, seu diálogo com os desfiles da Passarela do Samba no Rio se deu de forma quase natural, propiciando entre as duas manifestações populares regionais uma fecunda abertura para a diversidade de linguagens.

Só à guisa de ilustração, vale citar o projeto da águia da **Portela** no desfile de 2002, cujo enredo era justamente "*Amazonas, esse desconhecido: delírios e verdades do Eldorado Verde*" (a cargo de Alexandre Louzada). Criada pelo artista Jair Mendes, a ave pousava no chão, levantava e carregava a *cunhã-poranga* (símbolo da força, garra e beleza da mulher indígena) de um lado para o outro. A anatomia das esculturas também se aprimorou com a participação da turma de Parintins, sobretudo no que se refere às proporções das figuras, conforme revelou o carnavalesco Edson Pereira, da **Vila Isabel**, em 2018, quando a escola elaborava a alegoria "Paraíso Coroado" (2º carro do enredo de 2019: "*Em nome do pai, do filho e dos santos: a Vila canta a cidade de Pedro*"), uma produção conjunta de profissionais das duas cidades, graças a uma interação que segue se estreitando nas últimas décadas[81].

2. E pelo mundo afora...

O mais formidável, porém, eram as jornadas que *Tiãozinho* e a turma da **Mocidade** realizavam pelo *Velho Mundo* em sua verdadeira 'cruzada' de difusão do **samba** dentro do continente em que os festejos de Momo surgiram há séculos. Ele sabia que, bem antes de sua reinvenção ao sul do Equador com o tempero do nosso *ziriguidum*, o **carnaval** já era uma festa pagã cultivada por diversos povos europeus, tanto na Antiguidade, quanto na Idade Média. Celebrando a fertilidade da primavera, ou seja, saudando o fim do inverno e o advento do verão, o ritual representava uma autêntica "inversão de papéis sociais", em que o mundo ficava de ponta-cabeça e os submissos servos se convertiam em senhores.

80 SOUSA, artigo citado. *In*: CAVALCANTI & GONÇALVES, *op. cit.*, p. 223.

81 *Idem,ibidem*, p. 228.

As visitas começaram nos anos 80, quando o sambista participou com **Fernando Pinto** e vários bambas da **Independente** dos festejos de **Nice** (França) e de outras cidades europeias. Não resta dúvida de que a presença de *Tiãozinho* e da comitiva da escola *"arroz com couve"* no festivo evento da Riviera Francesa foi uma experiência inesquecível na vida do compositor. Ele e o saudoso intérprete **Ney Vianna**, junto com os ritmistas da bateria *"não existe mais quente"*, animaram a famosa "batalha das flores", cantando os sambas da **Mocidade** no carnaval de **Nice**, cujos belos e coloridos desfiles causaram funda impressão nos sambistas cariocas. Tal qual ocorre no Rio, o cortejo da Riviera possui sempre um tema previamente definido (o sambista recorda as homenagens à "Torre Eiffel" e aos "Teatros Famosos"), apresentando diversos carros alegóricos criados pelos artistas locais, além de vistosos bonecos produzidos em papel machê.

Não satisfeito, o bamba da Vila Vintém ainda se tornou compositor e fundador da École de Samba **Sambatuc**, criada em 1997 em Paris por um grupo de percussionistas, passistas e músicos brasileiros, que até hoje segue em atividade na "Cidade Luz". Aliás, de tanto flanar pela França, o descolado artista logo aprendeu a falar a língua de Édith Piaf e Mbappé com extrema fluência e desenvoltura. E *Tiãozinho* não parava: ele ainda escreveu obras para a **Escola de Samba Unidos de Ludivika** (uma pequena cidade da Suécia), em 1987, e para a **Escola de Samba União da Roseira** (situada em Tampere, no interior da Finlândia), em 1999. Nos dois países, o reinado de Momo sofre visível influência da nossa folia, como atestam os nomes das agremiações finlandesas ("Carioca", "Maracanã", "Samba Tropical"...) e a presença constante de figuras dos desfiles do Rio de Janeiro nos eventos suecos, entre as quais a passista **Cris Alves**, em 2014 (quando ela era musa do **Salgueiro** e rainha de bateria da **Cubango**), e, em 2019, **Camila Silva** (à época, rainha da **Mocidade** e da **Vai-Vai**), que ostentaram a coroa de *Rainha do Carnaval de Estocolmo*[82].

82 Cf.: "Musa do Salgueiro é eleita rainha do carnaval na Suécia". *In*: **Extra** online, 18/03/2014. Disponível em: https://extra.globo.com/noticias/rio/musa-do-salgueiro-eleita-rainha-do-carnaval-na-suecia-11911204.html E, ainda, WALLIN, Claudia. "Brasileira é coroada rainha do Carnaval da Suécia". *In*: UOL Notícias, 16/03/2019. Disponível em: https://noticias.uol.com.br/ultimas-noticias/rfi/2019/03/16/brasileira-e-coroada-rainha-do-carnaval-da-suecia.htm

O caminho aberto pelos pioneiros de Padre Miguel tornou-se uma trilha bastante fértil nas décadas seguintes, tanto na Europa quanto nos países latino-americanos. Lá no *Velho Mundo*, as escolas fundadas por imigrantes brasileiros têm sido não só um espaço de **entretenimento**, mas também de **educação**, oferecendo, entre outras atividades, cursos regulares de dança e de percussão abertos ao público. A mais antiga de todas é uma velha conhecida de *Tiãozinho*: fundada em 1984 na capital da Inglaterra, a **London School of Samba** também registra no pavilhão verde & branco (as mesmas cores da **Mocidade**!) o nome de batismo em português: **GRES Unidos de Londres**[83]. Segundo anotam Cavalcanti e Gonçalves, ela e suas coirmãs (como a **Quilombo do Samba** e a **Paraíso Samba School**) buscaram integrar-se aos eventos festivos dos imigrantes caribenhos em Londres, cujas paradas serviam para comemorar suas tradições carnavalescas e musicais[84].

Mas não é só na Europa que a força do carnaval brasileiro e do samba se manifesta. Aqui na América Latina, a festa reinventada pelo povo negro do Rio, da Bahia e de outras regiões do país também inspira os folguedos de vários *hermanos*. É claro que há nações hispânicas, como a Colômbia, em que a folia possui feição própria, fundindo elementos das culturas ibérica, africana e indígena. Na cidade de Barranquilla, os grupos carnavalescos desfilam para milhares de pessoas, animados por orquestras de tambores, flautas e outros instrumentos. Os conjuntos exibem belas alegorias, como a "Carruagem da Rainha" (que, à feição de Nice, joga flores sobre o público), além de coloridas fantasias e máscaras, entre elas as famosas *marimondas* (um capuz com um longo nariz e enormes orelhas). Enfim, uma tradição que mantém vivo o singular hibridismo cultural do *Novo Mundo*, recebendo em 2003, da UNESCO, o merecido título de "Patrimônio Cultural Imaterial da Humanidade" e sendo considerada por muitos o segundo maior carnaval do planeta.

83 O **GRES Unidos de Londres** atualmente é presidido por Mestre Fred, um parceiro dileto de *Tiãozinho*. O compositor, por sinal, celebrou à distância, com os amigos de Londres, em 2019, seus 70 anos de vida e o 35º aniversário da escola fundada pelos brazucas na Inglaterra.

84 CAVALCANTI & GONÇALVES, "As escolas de samba e suas artes mundo afora". *Idem, ibidem*, p. 25.

Já na área do MERCOSUL, em especial na zona da tríplice fronteira (Brasil, Uruguai e Argentina), a folia de tempero verde & amarelo prosperou bastante. Estimulado pela programação musical de nossas rádios, o intercâmbio cultural entre cidades vizinhas como **Uruguaiana**, **Artigas** e **Paso de los Libres** cresceu na segunda metade do século XX. Ali se consagrou o *"Carnaval de Fronteira e de Imigração"*, com um circuito de desfiles de caráter multicultural, em que a matriz afro-brasileira se mescla às tradições locais de raiz guarani, espanhola e africana. Em **Paso de los Libres**, o orgulhoso *"Berço do Carnaval Argentino"*, construiu-se, inclusive, um *Sambódromo*, onde em 2020 se exibiram oito escolas, entre elas a **Carumbé** (a mais antiga agremiação do país, fundada em 1948), a **Zum-Zum** (de 1955) e a **ACSDC Catamarca** (de 1986).

O exemplo da província de Corrientes ecoou em outras cidades platinas, como é o caso de **San Luis**, no centro-oeste do país. Lá, desde 2010, quase dois mil integrantes de diversas escolas de samba cariocas, com apoio do governo local, agrupam-se em duas agremiações, realizando, no mês de março, em escala menor, um desfile similar ao do Grupo Especial do Rio. Os brasileiros viajam mais de 2.200 km em uma caravana de ônibus fretados, para se apresentar no autódromo da cidade em duas noites, contando com a presença de ilustres figuras de nossa folia, entre elas a dançarina **Quitéria Chagas** (eleita em 2020 a "eterna rainha" do Império Serrano) e **Viviane Araújo** (rainha de bateria do Salgueiro), além do intérprete **Igor Sorriso**, o ritmista **Serginho do Pandeiro** e a dileta **Tia Nilda**, decana da ala das baianas da **Mocidade Independente**, entre outros nomes.

Miro Ribeiro, radialista que comanda o programa *"Vai dar Samba"* na Rádio 94 FM, conta que o sucesso da iniciativa tem sido notável. Ele diz que tudo é fruto de uma estreita colaboração entre os anfitriões e seus parceiros: as alegorias, por exemplo, são criadas em **San Luis** com apoio da AMEBRAS e sob supervisão dos experientes carnavalescos Milton Cunha e Jorge Caribé, a partir de um tema proposta pela Prefeitura da cidade (em 2012, o mote era a água[85]). Nos dias do evento, os foliões do **Rio** e de **San Luis** se exibem em clima de paz e harmonia, provando que o **samba**, como toda expressão cultural de peso,

85 Cf. *Carnaval Rio em San Luis – Miro Ribeiro*. Documentário do Cultne Acervo, exibido em 09/04/2012 pelo YouTube: https://www.youtube.com/watch?v=HuhB7lPvlBs Acesso em 21/02/2021.

serve, acima de tudo, para congraçar as pessoas, sem qualquer distinção de nacionalidade, muito menos de gênero, raça, credo ou convicções políticas, como prega a Carta Magna.

É claro que, com a insólita pandemia da Covid-19, os desfiles presenciais foram suspensos em 2021, aqui no Rio e nas demais cidades do país e do exterior. Contudo, como os súditos de Momo sempre encontram uma forma de expressar sua paixão pela festa, multiplicam-se nas páginas virtuais da Internet e até mesmo em espaços públicos outros meios de render tributo ao **samba** e ao **carnaval**. É o caso do **Gambiarra Samba Social Club** (@sambagambiarra), grupo fundado pelo cantor Iuri Andrade no bairro de Palermo, em **Buenos Aires**, que reúne dezenas de argentinos e brasileiros, organizando concorridas feijoadas e rodas de samba. E do **Centro Cultural Terreiro** (@ccterreiro), em **Valparaíso** (Chile), mais uma trincheira cultural dedicada ao estudo, desenvolvimento e preservação de nossa **arte popular** (em especial, o **samba** e o **chorinho**) e do **carnaval**[86]. Isso sem falar na terra do Tio Sam, com eventos marcantes em **Nova Orleans** e **Nova York**[87].

3. Sonhando um sonho real, a Mocidade segue sua trilha vitoriosa nos anos 90

Apesar de tantos giros pelo planeta, o reinado supremo de Momo ainda estava ao sul do Equador, onde a escola da Vila Vintém continuava a brilhar na

86 Em face da relevância e amplitude do fenômeno, caberia citar aqui outras páginas sul-americanas, como a da argentina **Maria Sambamba** (@sambambaok), uma apaixonada pela história do gênero que estuda a interação dos argentinos com os sambistas do Rio, em especial os bambas do Salgueiro.

87 O tradicional *Mardi Gras* ("terça-feira gorda", em francês) é um ícone de **Nova Orleans**, berço do "jazz" nos EUA. A festa atrai milhares de pessoas, que desfrutam de desfiles coloridos e animados, com belos carros alegóricos e muita música tocada pelas célebres bandas da cidade. Em **Nova York**, vale destacar o trabalho do **Brazilian Council On Samba** (@braziliancouncilonsamba), entidade criada por brasileiros e estadunidenses com o objetivo de difundir e patrocinar atividades do samba e do carnaval na grande metrópole dos EUA.

década de 90, mesmo sem desfilar com sambas da lavra de *Tiãozinho* a partir de **1992**. Nesse ano, o casal **Lilian & Renato** criou, com engenho e arte, seu último enredo a quatro mãos para a **Mocidade**: "***Sonhar não custa nada, ou quase nada***", cuja "trilha sonora" seria assinada por **Dico da Viola, Moleque Silveira** e **Paulinho Mocidade**. Sonhando com o tri, a escola de Padre Miguel reuniu, com leveza e bom humor, os anseios individuais e os universais, desde as singelas fantasias infantis até o sonho coletivo de uma sociedade mais justa e um mundo livre de conflitos e destruição.

Além de abrir espaço para os ideais de **amor** e **paz**, a dupla, assim como ocorrera em 1991, acertou outra vez em cheio ao revestir um mote por si próprio deveras abstrato com uma dose extra de **esperança**, sentimento que a população cultivava após a profunda desilusão com o governo *Collor*, que lhe confiscou os sonhos e a prata. Envolto em grave escândalo de corrupção, o fajuto "*caçador de marajás*" renunciaria ao cargo de Presidente em 29 de dezembro de 1992, depois da aprovação, por larga margem (**441** votos a favor, **38** contra e **uma** abstenção), do seu processo de *impeachment* na Câmara dos Deputados.

Seja pelo tema abordado, seja pelo tom contagiante da melodia, o samba de 92 caiu nas graças do povo, antes, durante e depois do carnaval. Até a equipe brasileira de vôlei masculino o adotou em sua vitoriosa campanha nas **Olimpíadas de Barcelona** (primeira medalha de ouro do país em um esporte coletivo). É óbvio que um convite para desfrutar de algo agradável e sem custo cativa qualquer um; imagine, então, viver um "*delírio sensual*", um "*arco-íris de prazer*", até "*anoitecer*" a pessoa amada. Como diria uma ardilosa propaganda, "*não tem preço...*" Por isso, ainda que os jurados não tenham subscrito o gosto popular (na apuração, o samba recebeu notas **10**, **9** e **9,5**), vale citar os versos sonhadores:

> *Sonhar não custa nada*
> *E o meu sonho é tão real*
> *Mergulhei nessa magia*
> *Era tudo o que eu queria*
> *Para esse carnaval*
> *Deixe a sua mente vagar*
> *Não custa nada sonhar*

Viajar nos braços do infinito
Onde tudo é mais bonito
Nesse mundo de ilusão
Transformar o sonho em realidade
E sonhar com a mocidade
É sonhar com o pé no chão

Estrela de luz
Que me conduz
Estrela que me faz sonhar
[bis]

Ai, amor
Amor, sonhe com os anjos
Não se paga pra sonhar
Eu sou a noite mais bela
Que encanta o teu sonho
Te alucina por te amar
Vem nas estrelas do céu
Vem na lua-de-mel
Vem me querer

Delírio sensual
Arco-íris de prazer
Amor, eu vou te anoitecer
[bis]

Eu vejo a Lua no céu
A Mocidade a sorrir
De verde e branco na Sapucaí
[bis]

Quinta escola a desfilar na segunda-feira de carnaval, dia 02 de março, a **Mocidade** entrou na avenida já na madrugada da terça-feira, abrindo o cortejo

com os "*Guardiões do Sonho*", a **comissão de frente** formada por *príncipes negros* vestidos como anjos de asas estreladas e espadas prateadas. A seguir, surgia o luxuoso **abre-alas**, "*A noite infinita dos sonhos*", cujos motivos alegóricos (lua, estrelas, planetas) e os destaques conjugavam tons negros, brancos e prateados, sem dispensar a luz neon, marca registrada de **Lage**.

Depois, na "*Viagem ao mundo dos sonhos*", giravam os tripulantes da "*cama nave voadora*", deitados em leitos horizontais móveis. Como disse José Carlos Rego na cabine da TV Manchete, a alegoria parecia uma obra de ficção científica, com os braços de um piloto espacial a enlaçá-la e corpos submersos nas profundezas do **sono**, todos protegidos por capacetes, como nos cenários dos filmes de Hollywood[88]. Depois da ficção, vinha a **ciência** real, com o "*Inconsciente da mente*", reunindo os neurônios do **sonho** e a mente onírica, representada por três esculturas de rostos que revelavam sensações de *serenidade*, *tensão* e *desespero*, além de engrenagens mecânicas a mover-se dentro dos crânios descobertos.

Após o segmento "*Delírio do sonho colorido*", sobrevinha ainda o "*sonho dourado*", alusão ao desejo de ganhar na **loteria** (anseio natural de quem sofre com constantes crises econômicas), comprar um iate ou, então, um carro esporte caríssimo (sonho de consumo do novo-rico), ambições que retratavam as distintas classes sociais do país. O desfile ainda abriu espaço para o doce "*Sonho Infantil*", com um **circo** completo e suas atrações na pista, incluindo vistosos palhaços e ágeis artistas exibindo-se em pernas de pau. Por sua vez, o **delírio sensual** se traduziu no carro do "*Sonho Erótico*", uma alegoria com imensas pernas femininas dobradas para cima, todas elas vestidas com meias-calças pretas, como se fosse o bordel de *Eros* (deus grego do amor), cujo nome aparecia escrito em um letreiro de neon.

Além de **amor** e **sexo**, não se podia ignorar a **insônia**, caracterizada pelos insetos que perturbam o sono, a começar pelos mosquitos gigantes que abriam suas asas à frente do veículo. Já o **compromisso social** se impôs ao fim do cortejo: era o "*Eco-pesadelo*", com fantasias em vermelho vivo, símbolo

88 O comentário do jornalista se deu na transmissão do desfile das campeãs, em 07/03/1992. Disponível em: https://www.youtube.com/watch?v=M59FlMpQiGI

das **queimadas** e do **desmatamento** que aniquilam o sonho de proteger a **natureza**, devastada pela ação criminosa das madeireiras ilegais e o avanço do agronegócio sobre a Amazônia. Tal qual ocorrera em 91, com a denúncia sobre a **poluição das águas**, a escola de Padre Miguel voltava a abraçar a causa **ambientalista**, cuja gravidade, infelizmente, só tem crescido ano após ano neste país continental.

Tinha sido um desfile e tanto, encerrado pela tradicional **ala das baianas** vestida de dourado e amarelo, simbolizando o *"Despertar de um novo dia"*, que trazia consigo o *"Sonho de Justiça"*. A **Mocidade** poderia muito bem ter se sagrado tricampeã, mas perdeu décimos preciosos em evolução, harmonia e samba-enredo, obtendo **297** pontos, o que lhe valeu o 2º lugar. A campeã seria a **Estácio de Sá**, com sua *"Pauliceia Desvairada – 70 anos de Modernismo"*, de **Chico Spinoza**, um cortejo que, sem dúvida, encantou o público e os jurados, somando **298,5**. E, no 3º posto, com nota **295,5**, viria a **Imperatriz**, no retorno de **Rosa Magalhães** a Ramos, sob o mote *"Não existe pecado do lado de baixo do Equador"*, um prenúncio da saudável contenda que ela e **Lage** travariam no decurso da década.

O fato mais expressivo daquele ano, no entanto, não seria a perda do tri, mas sim a separação do casal **Lillian & Renato**, os quais seguiriam rumos distintos na vida pessoal e profissional a partir de **1993**. Após um triênio admirável na escola, o bicampeão passaria três anos sem faturar novo título, só voltando a vencer em 1996, com o enredo *"Criador e Criatura"*. Nesse intervalo, ele assina os seguintes desfiles da **Mocidade**: *"Marraio, feridô sou rei"* (1993); *"Avenida Brasil – tudo passa, quem não viu?"* (1994); e *"Padre Miguel, olhai por nós"* (1995).

Nenhum deles logrou ir além do 4º lugar na apuração oficial do certame. Nesses três anos, os vencedores seriam o **Salgueiro**, com a explosão do *"Peguei um Ita no Norte"* (1993), enredo de Mário Borriello (imortalizado pelo refrão *"Explode, coração / Na maior felicidade..."*), e a bicampeã **Imperatriz**, com *"Catarina de Médicis na corte dos Tupinambôs e Tabajères"* (1994) e *"Mais vale um jegue que me carregue que um camelo que me derrube, lá no Ceará..."* (1995), duas fabulações delirantes de **Rosa Magalhães**.

Batizado com a expressão entoada pelas crianças brasileiras antes de começar sua divertida brincadeira das *bolas de gude*, o desfile de **1993**, *"Marraio, feridô sou rei"*, tratou do rico universo dos **jogos** entre adultos e menores,

desde as *Olimpíadas* da Grécia antiga até os traiçoeiros **jogos de azar** (roleta, baralho, etc.). Fazendo jus à preferência de **Lage** por motes mais amplos e metafóricos, "*Marraio*" ainda abriu alas para o estratégico *jogo da vida*, associado aos movimentos do *xadrez*, além do provocante *jogo da sedução*, cujo signo mais expressivo é o *feitiço do olhar*.

Por sua vez, em **1994**, o carnavalesco optou por um tema mais prosaico, inscrito no cotidiano do carioca, retratando a mais extensa via pública do Rio, a "***Avenida Brasil***", que parte do marco zero da cidade, na Rodoviária (junto à região portuária), e segue até o distante bairro de Santa Cruz, na Zona Oeste, cruzando áreas militares, galpões industriais e comerciais, a praia de Ramos e uma série de favelas ao longo de 60 km de asfalto. E, por cortar uma metrópole extremamente desigual, a questão da **justiça social** também veio à tona, como atestam os versos de **Dico da Viola**, **Jefinho** e **Gannen**, que diziam:

> *Do importado à carroça*
> *O contraste social*
> *Nesse rio de asfalto*
> *O dinheiro fala alto*
> *É a filosofia nacional*

Pelo visto, o mundo real perdeu longe para o reino dos sonhos: a "*Avenida Brasil*" obteve tão somente o 8º lugar, pior resultado da **Mocidade** na era **Renato Lage**. A solução para **1995**, então, foi rezar para o santo da casa: "***Padre Miguel, olhai por nós***". O enredo era dedicado às manifestações religiosas do país e seu **sincretismo**, revisitando as três matrizes da **brasilidade** e a profusão de **festas da fé** (*reisado, bandeira do divino, lavagem do Bonfim* e *cavalhada*, entre outras). Era a turma de **Padre Miguel**, "devota de paixão", cantando em louvor a seu padroeiro. Parece que este, bem indulgente, olhou pela escola, que conquistou a 4º posição no desfile de 95, recobrando a autoestima e esquentando os tamborins para um novo título na Sapucaí...

A comunidade da Vila Vintém não se importava muito com a "*peleja estética*", mas a imprensa e os acadêmicos estavam atentos ao surdo duelo travado por **Renato** e **Rosa**, a qual, com o bi da **Imperatriz Leopoldinense** (1994-95), se igualava ao colega na década. Pupilos de **Pamplona**, os dois

cabiam como luva no enredo criado pela **Mocidade** para **1996**, o binômio clássico *"Criador e criatura"* – mas só um seria o discípulo vitorioso do mestre no desfile daquele ano...

O tema partia do mote bíblico do *Gênesis*: *"no princípio era o **caos**"*, isto é, o mundo inexistente, a matéria *"em estado bruto, sem forma e sem sentido"*. Após a **criação da vida** e do **homem**, este, *"movido pela astúcia e pela ousadia"*, deixa de ser mera **criatura** obediente e torna-se **criador**, dominando o fogo e fabricando ferramentas *"para facilitar a vida ou causar a morte"*. A partir daí, suas **invenções** não têm limites: da alavanca aos guindastes, da roda ao avião supersônico, do parafuso à imprensa. Hoje, ele paga o preço por ultrapassar limites, mexendo com energias que não logra deter. Para evitar o **apocalipse**, afortunadamente, *"a mão que faz a bomba faz o **samba**"*, a fim de driblar os terríveis cavaleiros da morte e *"reinventar o mundo"*, com saudades do Paraíso[89].

Fiéis ao roteiro do carnavalesco, **Beto Corrêa**, **Dico da Viola**, **Jefinho** e **Joãozinho** compuseram o samba de 1996, buscando manter a tradição musical da turma de Padre Miguel. Esse propósito se evidencia, aliás, no refrão final, em que o quarteto brinca com a imagem da sinopse, frisando que *"a bomba que explode nesse carnaval / é a **Mocidade** levantando seu astral"*. Eis a letra completa do hino campeão na quadra e na Sapucaí:

> *Cheio de amor*
> *O Criador*
> *Findou sua divina solidão*
> *Fez surgir a natureza*
> *Universo de fascinação*
> *Luz, terra e mar*
> *No firmamento astros a bailar*
> *E numa luminosa inspiração*
> *Fez o homem a mais sublime criação*

[89] As imagens do parágrafo são todas baseadas na sinopse original de Renato Lage para o carnaval de 1996.

Assim, o homem com sua ousadia
Avança o sinal no jardim do amor
Deu um salto, dominou a terra
Terra de Nosso Senhor

Olha pra mim, diga quem sou
Eu sou o espelho, sou o próprio Criador
[bis]

Gênios, artistas e inventores
Fazem um mundo diferente
Mexem com a vida da gente
Dando asas à imaginação
Em uma nova era
A gente não sabe o que nos espera
Vem nessa, amor, pra um novo dia
Brincar no paraíso da folia

A mão que faz a bomba faz o samba
Deus faz gente bamba
A bomba que explode neste carnaval
É a Mocidade levantando o seu astral
[bis]

Oitava escola a desfilar no domingo de carnaval, dia 18 de fevereiro, a **Mocidade** deveria iniciar seu cortejo na pista da Sapucaí antes das três horas da manhã de segunda-feira. No entanto, por força de problemas com outras escolas, só pôde entrar na avenida às 05 h 15, em plena madrugada, para indignação de **Renato Lage**, que havia planejado um evento realizado sob luz artificial, com diversos efeitos especiais e farta iluminação. Sem papas na língua, o carnavalesco, receoso de perder pontos pela iminência do dia claro, "descascou" indignado ao microfone das emissoras de TV:

> — A gente gasta um dinheiro para trabalhar de noite, porque tem iluminação, uma série de coisas... Onde está a seriedade, aí? A **Mocidade** trabalhou sério para este carnaval, mas o horário é um absurdo. Não sei se vai prejudicar a escola, mas eu estava preparado para a noite...[90]

Ainda estava escuro quando a fantástica **comissão de frente**, de novo formada por um grupo imponente de negros bastante altos, abriu a festa fantasiada de *Frankenstein*, o personagem fictício do romance de Mary Shelley, batizado com o nome de seu criador, o Dr. Victor Frankenstein, um dos maiores mitos da literatura do século XIX. O médico também desfilava à frente do conjunto, que impressionava pela indumentária (com direito a máscaras do *monstro* importadas dos EUA). Logo atrás, vinha o **abre-alas**, uma alegoria da **criação da Terra** (*"E se fez o mundo"*), uma ampla estrutura metálica que, assim como em 1991, abrigava, um globo terrestre modelado pelas mãos do **Criador** (ou seja, *Deus*).

A história do *Gênesis* desdobrava-se nas cores das alas, que iam dos tons negros (as *trevas*) até os mais claros (a *luz*). Os elementos da **natureza** vinham logo adiante, no carro com as plantas e os animais criados por Deus – uma evocação, talvez, da *Arca de Noé* de 1991, com onças, zebras, araras, tucanos e muito mais. Depois, a alegoria sobre o *pecado original* (signo da desobediência e ousadia do ser humano) trazia *Adão & Eva* no Paraíso, dançando à frente de uma maçã mordida, com uma enorme cobra a espreitá-los logo atrás.

As obras da **Criatura**, isto é, as **invenções humanas** se projetavam desde a época da **Renascença**, com ênfase maior à figura de **Leonardo da Vinci**, o gênio italiano da arte e da ciência. Por certo, não faltou tampouco a alegoria dedicada ao físico **Einstein**, talvez o maior cientista do século XX. Esse longo setor sobre o brilho intelectual da espécie teria como arremate a primorosa exibição do casal de **porta-bandeira** e **mestre-sala**, **Lucinha Nobre** e **Rogerinho**, que rendeu homenagem ao falecido presidente *Gaúcho*.

[90] *Mocidade 1996. "Criador e Criatura"*. Rio de Janeiro: #ResenhaRJ84 | #GeraçãoCarnaval. Disponível em: https://www.youtube.com/watch?v=EGK0TaMGQvk.

Renato Lage não deixou de abordar, ainda, a vida artificialmente concebida, mote do carro "*A criação de laboratório*", que aludia aos métodos da **engenharia genética** para criar vida fora do útero materno (o famoso *bebê de proveta* que assombrou a humanidade ao final do século passado). Por sua vez, o risco de a invenção se voltar contra o criador era o tema da alegoria "*Criaturas x máquinas*", que trazia um operário com uma chave de fenda na mão, sentado à frente de um galpão repleto de engrenagens. Era uma citação do carro do sono de 1992, mas com uma explícita remissão aos *Tempos modernos*, de Chaplin, que denunciava a alienação do trabalhador manual no espaço fabril – não por acaso, a figura em destaque no alto da alegoria vinha trajada de "*Revolução Industrial*".

No setor final, o carnavalesco abordava a **conquista do espaço**, no carro em que se viam dois astronautas, um projetado para fora da alegoria e outro uma recriação de **Neil Armstrong** (membro da missão *Apolo 11*, da NASA) pisando a superfície da Lua e fincando o pavilhão verde & branco da **Mocidade** na superfície lunar. Mais adiante, a **cibernética** e a **robótica** ganhavam destaque, em mais uma alegoria colossal da agremiação, saturada de luz neon, assim como a ameaça da **guerra nuclear**, exposta em uma escultura da **bomba H**, o *cogumelo atômico* que aterrorizou o mundo em Hiroshima e Nagasaki.

Não foi, decerto, o desfile mais sedutor de **Lage** e da própria escola na década, mas, curiosamente, arrebatou mais um título para a **Mocidade**, que totalizou **300 pontos** nas planilhas dos jurados (ou seja, nota máxima) e desbancou a favorita **Imperatriz** por cinco décimos – com o enredo "*Imperatriz Leopoldinense Honrosamente Apresenta: Leopoldina, A Imperatriz do Brasil*", a escola da Leopoldina, bicampeã em 1994-95, seria a vice-campeã. Em 3º lugar, veio a **Beija-Flor**, que, com a sua "*Aurora do povo brasileiro*", do carnavalesco **Milton Cunha**, somou 299 pontos.

Depois do bi de Rosa Magalhães, **Renato** dava o troco na Sapucaí. Com o terceiro troféu na década, o discípulo de Pamplona desempatava, ao menos por ora, sua contenda à parte com a outra pupila do mestre. Mas a disputa pessoal da dupla era o de menos para o povo da Vila Vintém, que bordava mais uma estrela no céu de **Padre Miguel** e festejava o quinto campeonato como se não houvesse amanhã... E quem celebrou com rara alegria o título na pista da Sapucaí, desfilando na belíssima **ala das baianas**, foi D. **Maria Thereza**, mãe de *Tiãozinho*, que passava o último carnaval de sua vida com a

família, acompanhada do *moleque Tião* e das netas *Tita* e Luciana. Descanse em paz, mãe Thereza!

4. Epílogos na virada do milênio: a morte de Castor e a despedida de Renato Lage

O título de **1996** seria o último de **Lage** em sua longa temporada na **Mocidade**, que se iniciara em 1990, ao lado de **Lilian Rabello**, e terminaria em 2002, em companhia de **Márcia Lávia**, sua nova companheira. Não obstante o brilho de alguns desfiles nessa etapa final da jornada, como atesta o vice-campeonato em **1997**, com o enredo *"De corpo e alma na avenida"* (uma viagem pelo corpo humano para desvelar a "máquina da vida"), a escola não iria além do 4º lugar nos carnavais seguintes. Não se deve dizer que o desfecho da década soava melancólico para a turma da Vila Vintém, mas ela virou o milênio com o mesmo sentimento do nosso povo: apreensiva com o presente e receosa de seu futuro.

Alguns fatores cruciais iriam concorrer para essa fase menos gloriosa da *estrela-guia* de **Padre Miguel**, sobretudo os reveses sofridos pelo patrono **Castor de Andrade**, que morreu de infarto fulminante em abril de 97, jogando cartas na casa de um amigo no Leblon. Como revelou a imprensa mais tarde, o *bicheiro* jamais abandonara suas relações com a turma dos porões da finada ditadura, tendo inclusive montado, junto com **Anísio Abrahão**, um paiol clandestino para uso "em atividades descaracterizadas" do Batalhão de Forças Especiais, tropa de elite do Exército[91]. Do local, aliás, vieram os explosivos que derrubaram, em 1989, um dia após a inauguração, o monumento erigido em memória dos três operários da CSN mortos pelos militares durante a greve na siderúrgica em 1988.

Os dois *bicheiros* sairiam sem arranhões do episódio, que provocou grandes dores de cabeça ao governo **Sarney**, já que a intenção dos golpistas

91 A denúncia foi feita pelo Coronel Dalton Roberto de Melo Franco, membro do Batalhão, em entrevista ao **Jornal do Brasil**, em 14/03/1999. O militar se recusou a cumprir a ordem dada por seus superiores para a destruição do monumento projetado pelo arquiteto Oscar Niemeyer. *Apud* JUPIARA & OTAVIO, pp. 207-209.

era criar um clima de caos em 1989, ano da primeira **eleição direta** para **presidente** desde 1960, um evento crucial para a nossa frágil **democracia**. Mas a cúpula do jogo não logrou escapar às acusações de envolvimento em crimes de **corrupção** e **homicídio**: em 21 de maio de 1993, catorze contraventores foram condenados pela juíza **Denise Frossard**, da 14ª Vara Criminal do Rio, a seis anos de prisão por *formação de quadrilha armada*[92]. Além de **Anísio**, **Castor** e seu filho **Paulo Andrade**, a sentença puniu outras figuras de proa na *Liga Independente das Escolas de Samba do Rio* (*LIESA*), entre elas **Capitão Guimarães** e **Luiz Drummond**.

Castor passou algum tempo foragido, mas foi preso em outubro de 1994, quando visitava o *Salão do Automóvel*, em São Paulo, disfarçado com uma peruca preta e bigode postiço. Recolhido à Polinter, no Rio, ele reeditou a mesma política adotada no presídio da Ilha Grande, transformando as celas do órgão em suítes de luxo e financiando reformas nas instalações do prédio, além de realizar lautas festas regadas a champanhe e caviar. O advogado, porém, não passou muito tempo na prisão. Por problemas cardíacos, obteve o direito de cumprir a sentença em regime de "*prisão domiciliar*" – pena mais do que branda para quem vivia em uma confortável residência na Barra da Tijuca, um dos ícones da burguesia emergente do Rio de Janeiro.

Nesse ínterim, o "patrono" ainda viu a **Mocidade** arrebatar o quinto título de sua história, todos sob sua influência direta (1979, 1985, 1990-91 e 1996). Todavia, após sua morte, numa noite de carteado no Leblon (a 20 km da "*prisão domiciliar*" na Barra...), a violenta disputa pelo espólio do patriarca dividiu o clã e afetou a própria escola. Embora **Andrade** tivesse determinado que o filho **Paulo** cuidaria dos pontos de *jogo do bicho* e o genro **Fernando Ignácio** se ocuparia das máquinas de caça-níqueis e videopôquer[93], mal acabou o luto pela perda do patriarca, deflagrou-se uma verdadeira guerra de quadrilhas desde a região de Bangu até a Barra, ao velho estilo da máfia

92 Cf. JUPIARA & OTAVIO, obra citada, p. 207.

93 Cf. "Entenda a guerra da família Castor de Andrade". *O Globo online*, 12/10/2006. Disponível em: https://oglobo.globo.com/rio/entenda-guerra-da-familia--castor-de-andrade-4556575.

italiana, com assassinatos brutais, tiroteios e até mesmo a explosão de um carro de luxo nas ruas da Zona Oeste[94].

Afora o clima de tensão e incerteza nos bastidores da agremiação de Padre Miguel, a conjuntura nacional também gerava apreensão e insegurança acerca dos rumos do país. Depois de estancar a sangria da inflação com o *Plano Real* em 1994, ampliando o poder de compra das classes populares, **Fernando Henrique Cardoso** (PSDB), ministro da Fazenda do governo Itamar Franco (sucessor do malsinado **Collor** em 1992), elegeu-se presidente da República já no 1º turno e procurou garantir a estabilidade de preços até o final de seu primeiro mandato. Todavia, sua adesão às medidas do sinistro **pacote neoliberal** ditado pelo *Consenso de Washington* para a América Latina enfrentou forte resistência no país[95].

A onda frenética de **privatizações** iniciada por **Collor** e fomentada por **FHC** teria arrecadado, segundo cálculos extraoficiais, quase US$ 80 bilhões para o Tesouro nacional, mas, além de levantar suspeitas de corrupção, não conseguiu frear o crescimento da dívida pública. Por sua vez, o **congelamento de salários** dos servidores públicos gerou enorme insatisfação no setor, erodindo uma parcela significativa da base social do governo. Afora isso, com as crises financeiras do México (1994), da Ásia (1997) e da Rússia (1998), o **real** desvalorizou-se, abalando a estabilidade econômica. **FHC** tentou reverter o baque, mas a maionese de Washington desandou e sua popularidade se esvaiu na nova década, em meio à onda de *apagões* causados pela falta de investimentos no setor de **energia elétrica**.

94 "Herança explosiva". **Isto É**, ed. 2109, 14/04/2010. Cf. https://istoe.com.br/64124_HERANCA+EXPLOSIVA/ Consultada em 25/04/2020. Em novembro de 2020, registrou-se mais um episódio sangrento na disputa pelo espólio de Castor: **Ignácio** foi assassinado a tiros no Rio, a mando de **Rogério Andrade**, sobrinho do *bicheiro*.

95 O chamado *Consenso de Washington* designa um conjunto de medidas formulado em 1989 por instituições financeiras reunidas na capital estadunidense (FMI, Banco Mundial e Departamento de Tesouro dos EUA). O **pacote** incluía dez *regras* básicas, entre elas a *redução dos gastos públicos*, a *privatização das estatais*, a *abertura comercial*, o *fim das restrições ao capital estrangeiro* e a *reforma tributária*. Na América Latina, a adesão ao *Consenso* gerou grave crise na Argentina, cobaia nº 1 da operação, que foi à bancarrota em 2002.

Não era, decerto, um quadro muito auspicioso o que nos aguardava no carnaval de **2000**, quando todas as escolas de samba do Rio, convocadas pela Liga, decidiram atender a uma solicitação das autoridades oficiais, exortando-as a participar dos festejos alusivos aos tão famigerados "*500 anos do descobrimento do Brasil*". O mote, verdadeiro eufemismo para a ocupação colonial do país, já era por si só deveras polêmico: como alguém podia "*descobrir*" e se apropriar do que já tinha dono havia milhares de anos? Entretanto, como as entidades podiam escolher o tema de sua preferência, evitando a coincidência de motes entre as coirmãs, a ideia veio a se concretizar sem maiores controvérsias.

Houve quem optasse por falar do próprio carnaval (caso da **Grande Rio**), de Dom Obá II, o príncipe do povo negro da "*Pequena África*" no século XIX (enredo da **Mangueira**) e até sobre a era *Getúlio Vargas*, o "pai dos pobres" no século XX (tema da **Portela**). Já Rosa Magalhães, carnavalesca da **Imperatriz Leopoldinense**, campeã de 99, optou por falar do próprio *descobrimento*, ainda que sob um prisma antropofágico (inspirado na marchinha de Lamartine Babo), com o mote "*Quem descobriu o Brasil foi seu Cabral, no dia 22 de abril, dois meses depois do carnaval*", sua debochada versão do evento histórico[96].

Por sua vez, **Lage**, em busca do título que não conquistava desde 1996, houve por bem repensar nossa terra com o enredo "***Verde, amarelo, azul-anil, colorem o Brasil no ano 2000***". Era a oportunidade que o carnavalesco teria para voltar a figurar no lugar mais alto do pódio, após dois desfiles que, apesar da beleza plástica, não beliscaram sequer o 3º lugar. Em **1998**, ano em que a **Estação Primeira** deitou e rolou com "*Chico Buarque da Mangueira*", o enredo "***Brilha no céu a estrela que me faz sonhar***" (uma exaltação aos astros e seu papel no curso da humanidade) só obteve a 6ª posição. E, em **1999**, com "***Villa Lobos e a Apoteose Brasileira***" (homenagem ao maestro ícone da **brasilidade**), acabou na 4ª colocação, vendo a **Imperatriz** de **Rosa** ser campeã pela terceira vez na década.

O que o artista pretendia naquele carnaval, às vésperas da tão famigerada festa de 500 anos da chegada das naus lusitanas ao Brasil, era promover, em meio à euforia das celebrações, um processo de **reflexão**. Conforme ele próprio escreveu na sinopse oficial do desfile, era tempo de abrir um espaço para o

96 Ver, a respeito, LEITÃO, L. R. *Rosa Magalhães: a moça prosa da avenida*. Rio de Janeiro / São Paulo: DECULT-UERJ / Outras Expressões, 2019, p. 292.

olhar e *"investigar o passado, o presente e o futuro deste país ainda em formação"*. Essa visão crítica caberia aos *"aborígenes do futuro"*, os nativos da *terra brasilis* que deixaram seu rincão em 1500 e se refugiaram em um sítio desconhecido do espaço sideral. Quando regressam, em 2000, exibindo maior sabedoria e dispondo de avançadas tecnologias, eles ainda cultivam um *"sentimento de carinho e amor"* pelo berço invadido pelos portugueses.

Com esses elementos de ficção histórica e científica, ao melhor estilo da **Mocidade** de **Fernando Pinto** (o visionário criador de *"Ziriguidum 2001"* e *"Tupinicópolis"*), **Renato Lage**, assistido por **Márcia Lávia**, se propôs a elaborar uma mensagem de *mudança*, de *afirmação*, do *respeito* e *estima* pelo torrão natal. Seria uma *"viagem de reconhecimento"* pelo imenso território, cruzando as mais distantes paisagens e mergulhando nas cores que formam esta aquarela chamada **Brasil**: o *verde mistério*, o *ouro de uma nova alquimia*, o *azul dos espaços do desejo* e as *vozes do branco*. Os nativos do futuro nos revelariam por meio dessas cores tão familiares que a **vontade** é capaz de transformar tudo e que não existe valor maior do que a nossa *singularidade* como povo e nação[97].

Na paleta das fabulações de **Renato**, o *verde* era o tesouro inexplorado das matas, cujas plantas guardam a cura para tantos males. Ele é o *porvir* da humanidade, a *esperança* de que tudo pode crescer e gerar frutos. Já o ***amarelo*** simbolizava o novo ouro: a riqueza do nosso *conhecimento* aliado ao *patrimônio cultural*; e um apelo a que cavemos as "minas do coração" de um povo que tem muito para somar ao planeta. O ***azul*** correspondia ao espaço dos *desejos*: alçar voos pelos céus do país e mergulhar em seu mar, *"o roteiro de onde salta a poesia"*, a vitória do *sonho* sobre o *real*. Por fim, o ***branco*** enseja a *paz*, a opção pelo caminho ético do *bem*, uma nova dimensão do *sagrado* e a explosão de nossa *arte*.

Com esse "plano de voo" nas mãos, os compositores da **Independente** cortaram um dobrado para traduzir em versos as expectativas do carnavalesco. O enredo com as cores da bandeira podia soar, em um momento de crise econômica

[97] Os tópicos da sinopse e as cores descritas pelo carnavalesco são citações do próprio carnavalesco. Cf. LAGE, Renato. *"Verde, amarelo, branco, anil, colorem o Brasil no ano 2000"*. Sinopse do enredo (desfile 2000). GRES Mocidade Independente de Padre Miguel, 1999.

flagrante e inevitável desgaste do governo **FHC**, como uma xaropada *ufanista* da verde & branca. É claro que **Lage** estava a anos-luz do *chauvinismo* "chapa-branca" de que se valeram tantas escolas nos tempos obscuros da ditadura, mas o risco existia. Daí o artifício da viagem espacial, um traço distintivo da pioneira de Padre Miguel, que revestia o mote de uma aura ficcional.

As eliminatórias para a escolha do samba no final de 2000 dariam o que falar. A decisão de **Renato** em cortar o samba de *Tiãozinho* e Dudu ainda no início dos ensaios desagradou a muita gente da casa. O incidente será relatado logo adiante, em detalhes; por ora, preferimos recordar a obra escolhida, da parceria de **Dico da Viola** e **Jefinho** (dupla já consagrada pelo título de 1996), desta vez com **Marquinho Índio** e **Marquinho PQD**, cuja letra dizia assim:

> *O coração do mundo está em festa*
> *E bate forte nesse carnaval*
> *Mas a saudade de uma forma iluminada*
> *Vem trazendo visitantes do espaço sideral*
> *É bom recordar o que já passou*
> *Também vou mostrar como estou*
> *Eu quero aprender um pouco mais a caminhar*
> *Com os índios do futuro viajar*
>
> **E mergulhar nessa paixão**
> **Com as cores da bandeira no meu coração**
> **[bis]**
> *Oh! Meu Brasil, esperança que pode curar*
> *Encantos mil e um segredo pra se desvendar*
> *Riqueza que desperta o avanço cultural*
> *Reflete muito mais que o brilho do metal*
> *Oh! Meu Brasil, o infinito quando toca o mar*
> *Num beijo anil, um cenário que me faz sonhar*
> *Que o amor pode guiar o novo amanhecer*
> *E a gente ensinar o que é viver*
> *Viver em paz, pra ser feliz*
> *É só amar nosso país*

É preservar o que se tem
Seguir a Deus, plantar o bem
É abraçar o nosso irmão
Ao inimigo só perdão
A nossa estrela vai brilhar
E a luz da paz eternizar

Desejando que sua estrela brilhasse para ser feliz na Sapucaí, a **Mocidade** desfilou no domingo, dia 05 de março. Penúltima escola da primeira noite do evento, ela só cruzou a avenida na madrugada de segunda-feira, exibindo, como sempre, um arsenal de atrações para o público, a começar pela **comissão de frente**, que representava "*As constelações do Brasil*", formada por artistas que andavam com pernas de pau, vestidos com as cores da bandeira nacional. Logo atrás, via-se o tripé "*Anjos: guardiões da esperança*", com três figuras angelicais prateadas gigantes a proteger a escola no início do cortejo.

Já o **abre-alas** conjugava o gosto de **Lage** pelas grandes estruturas metálicas com a nova tendência ditada por Paulo Barros, o uso de alegorias humanas, ainda que estas não fossem exatamente dramáticas, mas sim circenses, com equilibristas, engolidores de fogo, contorcionistas e outros artistas do picadeiro. Um mar de *branco* e *verde* espraiou-se pelo primeiro setor da escola, onde a **mata atlântica**, a **Amazônia** e os **nativos** eram realçados nas alas e nos exuberantes carros da "*Terra Brasilis*" e da "*Terra sem mal*". A pródiga natureza tropical, aliás, também aparecia nas fantasias, sobretudo a **flora** e a **fauna**, como o exótico *tatu-canastra*, o raro *pica-pau de coleira* e a nossa conhecida *jaguatirica*.

O setor *amarelo* abria-se com **Nira** e **Rog**ério, o vistoso casal de **porta-bandeira** e **mestre-sala**, elegantemente trajado em tons de dourado e creme, cores similares às da **bateria** – os "*meninos de ouro*" de **mestre Coé**. Era, literalmente, um segmento luminoso, com o *sol* e a imagem figurada do *ouro do coração* em destaque; o carnavalesco, porém, não resistiu ao apelo **ufanista** e reuniu no carro alegórico do *triunfo dourado* os grandes campeões esportivos do país, com atletas do vôlei e do basquete, jogadores de futebol, fundistas, judocas e um solitário Ayrton Senna de capacete e bandeira auriverde à frente da festa "patriótica".

Em seguida, o *azul* irrompeu com o tripé da "Água de beber", mote de que **Renato** já se valera no carnaval campeão de 1991 ("*Chuê, chuá...*"). As cores

do **mar** sobressaíam-se no setor, com o carro alegórico exibindo enormes tartarugas na parte frontal e belos cavalos marinhos nas laterais, além de peixes e outras criaturas do oceano. Por fim, **Daniel** e **Verônica**, o segundo casal de **mestre-sala** e **porta-bandeira**, surgiam na passarela, com a **ala das baianas** de **Tia Nilda** logo atrás, todos vestidos com um *branco* resplandecente, compondo com o carro alegórico "*Esotérico*" o desfecho do cortejo.

Tinha sido um desfile correto, de belo impacto visual, que arrancou aplausos da plateia, mas sem provocar uma catarse semelhante àquela de 1991, ano em que as águas rolaram em profusão pela Sapucaí. Os jurados talvez tenham avaliado no mesmo diapasão, concedendo nota final **297,5** à **Mocidade**, que obteve o 4º lugar no certame. A agremiação perdeu 0,5 em cinco quesitos: *alegorias e adereços, enredo, harmonia, mestre-sala e porta-bandeira* e *samba de enredo*. O resultado, é claro, não agradou à comunidade; vivia-se um clima nada auspicioso nos bastidores da **Independente**, com ressentimentos à flor da pele e insatisfação crescente entre os integrantes. A maionese voltara a desandar e, pelo visto, tão cedo a *estrela-guia* tornaria a brilhar – que o diga o frustrante 7º lugar no ano seguinte.

Em **2000**, o título coube à **Imperatriz Leopoldinense**, bicampeã da passarela com **299,5 pontos**, mais uma vitória da fértil fabulação histórica de **Rosa**, desta vez inspirada em Lamartine Babo. A vice-campeã foi a **Beija-Flor**, com "*Brasil, um coração que pulsa forte. Terra de todos ou de ninguém?*", que somou só meio ponto a menos (**299**), enquanto a **Viradouro**, com o enredo "*Brasil: visões de paraísos e infernos*", terminou na 3ª posição, totalizando nota **298**. Com a coirmã da Leopoldina dando as cartas na Sapucaí (hegemonia que muitos atribuíam à presença de **Luiz Drummond** no comando da LIESA), cabia então indagar: como os *bambas* de Padre Miguel reagiriam na nova década?

5. Desgostos, mágoas e o até logo de Tiãozinho

Muitos sambistas saíram bastante ressentidos do carnaval de 2000, mas *Tiãozinho da Mocidade* e o Dr. Eduardo Gomes (o *Dudu*), parceiros de um dos sambas concorrentes daquele ano, padeceriam, talvez, uma decepção ainda mais daninha e corrosiva, por conta da precoce eliminação na quadra da Vila Vintém. Os dois haviam se dedicado como nunca à composição do

hino, seduzidos pela ideia de um indígena chegar ao Brasil voando em uma nave sideral, fruto de um devaneio de **Márcia Lávia**, assistente de **Lage**, que, certa noite, pensando no enredo do futuro desfile, se lembrou dos versos de uma provocante canção de **Caetano Veloso**, gravada no final da década de 70:

> *Um índio descerá de uma estrela colorida, brilhante*
> *De uma estrela que virá numa velocidade estonteante*
> *E pousará no coração do hemisfério Sul*
> *Na América, num claro instante*
> *Depois de exterminada a última nação indígena*
> *E o espírito dos pássaros das fontes de água límpida*
> *Mais avançado que a mais avançada das mais avançadas*
> *das tecnologias*[98]

Na fabulação de **Márcia**, os indígenas tinham deixado a Terra e regressavam ao planeta cinco séculos depois, buscando reencontrar a terra nativa, pincelada na paleta de **Renato** pelas cores vivas que identificam nosso país[99]. O mote encantou a dupla *Dudu & Tiãozinho*, que se reuniu durante várias noites no consultório do médico, em Senador Camará, para escrever e lapidar o samba de 2000. Eles já tinham vencido a escolha do hino de 1986 ("*Bruxarias e histórias do arco da velha*"), em parceria com Jorginho Medeiros; e, apesar dos inevitáveis atritos que todo processo criativo enseja, se entendiam muito bem na hora de sentar lado a lado com a caneta e o caderno na mesa, ajustando os versos e a melodia da composição.

Na imaginação dos dois, o "gancho" seria conectar a viagem de retorno da tribo oriunda de uma galáxia distante em 2000 à expedição lusitana de 1500. Para tanto, eles optaram por reunir elementos do fato histórico à

98 "Um índio", de Caetano Veloso, música incluída no LP *Bicho*, lançado pela gravadora Philips em 1977.

99 Cf. *Ensaio Geral. Mocidade Independente 1999/2000*. Parte I. Direção: Arthur Fontes. Rio de Janeiro: Globosat, 2000. Disponível em https://www.youtube.com/watch?v=ijFRdGRRniM&app=desktop

ficção carnavalesca, descrevendo a nova frota em dois versos de pura fantasia: "*Do mar, chegaram navegando treze naus / Em uma nave do espaço sideral*[100]". Além disso, a picardia dos autores ainda fez questão de frisar o momento "oportuno" do regresso, em plena folia de Momo, decerto um cenário mais que propício à propagação das "cores da harmonia". Eis aqui as estrofes sobre o tópico:

> *Voltei (eu voltei!)*
> *Trazendo as cores da harmonia*
> *Gostei (eu gostei!)*
> *Cheguei na hora da folia*
> *Andei pelo universo e não vi*
> *Lugar mais lindo do que a terra em que nasci*
>
> *O branco, a paz, a lua*
> *A doçura azul do céu e o mar*
> *O verde, a esperança*
> *A certeza de recomeçar*

No dia da ida ao estúdio, à noite, um imprevisto desagradável os aguardava: a luz tinha sido cortada pela Light por falta de pagamento, o que impediu a gravação do samba composto. Foi preciso improvisar, comprando uma fita K-7 e registrando a música em um escritório no centro de Bangu, com *Tiãozinho* no vocal, mais um cavaquinho e um tambor. Depois de um autêntico parto para entregar a obra à escola, a dupla partiu para a disputa na quadra, onde dezoito sambas se apresentavam e apenas quatro iriam ser cortados pela comissão julgadora da escola.

100 Como se sabe, após a passagem do navegador espanhol Vicente Yáñez Pinzón pelo cabo de **Santo Agostinho** (**PE**), em 26/1/1500, considerada por muitos a mais antiga viagem documentada ao Brasil, o rei português **D. Manuel I** decidiu consolidar o caminho marítimo para as Índias, aberto por **Vasco da Gama** em 1497-99, com o envio de uma frota maior, com dez naus, três caravelas, uma naveta de mantimentos e mil homens, sob o comando de **Pedro Álvares Cabral**. Segundo a narrativa oficial, desviada de seu curso, ela aportou na Bahia.

O entusiasmo dos compositores, registrado em um documentário sobre o desfile da Mocidade produzido por uma equipe de TV fechada[101], parecia vir de outra constelação. Quando a apresentação a cargo de Vanderlei, *Tião* e *Dudu* chegou ao final, com o refrão repetido a todo vapor sob o impulso da bateria (*"Vai, uma onda de luz vai chegar / Violentamente do céu / E vai clarear..."*), os autores estavam banhados de suor. Não fora a exibição mais aplaudida pelo público, que se dividia em animadas torcidas, como a da parceria de Beto Correia, mas deveria classificar-se sem sustos. Ao final, porém, na hora em que o locutor anunciou os catorze sambas escolhidos da noite, veio a maior surpresa de todas: a dupla *Dudu* e *Tiãozinho* tinha sido eliminada da disputa...

Temperamental e incisivo, Dr. Eduardo jamais aceitou o resultado. Em entrevista concedida logo após o episódio, bastante aborrecido, ele revelou seu profundo desgosto com a decisão da agremiação e anunciou uma drástica decisão:

> — *Nunca fiz nada contra a escola. Sempre atendi todo mundo de lá, sempre tratei todo mundo bem. É uma agressão. E a única pessoa que poderia fazer isso era o Renato Lage. O Renato é como o Vanderlei [Luxemburgo] e vários outros técnicos que estiveram na Seleção Brasileira: eles têm de ser o ponto alto de tudo que está acontecendo.*[102]

Em resposta à contundente declaração de *Dudu*, o próprio **Renato Lage** tratou de se manifestar sobre o tema: —*Acho que Tiãozinho pensou em outro enredo. Ele é até bom compositor, já fez samba com a gente. [...] Mas ele começou com sete naus, não sei o quê – a gente não tem nada disso*[103].

A réplica de Lage nunca foi digerida pelos dois parceiros. Vale observar que, na sinopse entregue aos sambistas, Márcia e Renato tinham dado uma

101 Cf. *Ensaio Geral. Mocidade Independente 1999/2000*. Parte I. Vídeo citado. Rio: Globosat, 2000.

102 Cf. *Ensaio Geral. Mocidade Independente 1999/2000*. Parte I. Vídeo citado. Rio: Globosat, 2000.

103 Documentário citado. *Idem, ibidem*.

verdadeira "carta branca" para a criatividade dos poetas, recomendando-lhes, expressamente, que dessem asas à sua imaginação: "*Viajem nas sugestões, criem e inspirem-se no que há de mais belo e criativo dentro de vocês porque, afinal de contas, são parte desse contexto maravilhoso*". A réplica do carnavalesco, portanto, contrapunha-se à própria prescrição que ele firmara no papel – e essa seria, talvez, a gota d'água para a indignação de *Dudu* e *Tiãozinho*.

Enfim, *o que não tem remédio – remediado está*... O pentacampeão da quadra, após duas décadas de intensa participação na vida da **Mocidade**, começava a distanciar-se da escola, dedicando-se ao trabalho de projetista e a outras atividades no mundo do samba. Afora isso, ele também precisava acertar a vida doméstica, pois suas recorrentes pisadas na bola com Marlene já tinham provocado duas separações do casal – e, se o roteiro não se alterasse, *Tiãozinho* não teria talvez uma nova chance de se reconciliar com a companheira que sempre estivera ao seu lado nos piores e nos melhores momentos do artista. Esse, no entanto, é um capítulo à parte em nossa obra, que apresentamos logo a seguir aos leitores, com uma pitada de melodrama e, quem sabe, aquele final feliz que redima o aventureiro...

Como vou viver
Longe de você, amor, me diz
Não, não pode ser
Uma flor sem ter raiz
Meu amor, não vai embora
Preciso de você agora
Deixa eu te dar meu coração
Deixa meu amor minha paixão

Como te esquecer
Se do meu sofrer és cicatriz
Sem o teu querer
É melhor morrer
Coração sofrer, não quis
Pois você é tudo que eu mais quero
Volta, meu amor, espero
Deixa eu te dar meu coração
Deixa, meu amor, minha paixão

Fica e me faz feliz
Fica e me faz feliz

(**Tiãozinho da Mocidade**, "Longe de Você")

06
UMA LONGA E SINUOSA HISTÓRIA DE AMORES & DESAMORES

No alto, *Tiãozinho* e a companheira Marlene, nos anos 70, quando se casaram pela primeira vez. Acima, *Tiãozinho* e Marlene na sua atual casa, em 2020; atrás, as netas (de pé, nas duas pontas), seus filhos Volerita (à esquerda) e Felipe (ao centro), além de Júlia, filha de *Tião* e Alexandra.

(Fotos: acervo pessoal do artista + George Magaraia)

A história de um personagem nunca segue uma estrada reta e plana, algo que só se vê nos mapas escolares. Há sempre uma curva traiçoeira no meio do caminho, ou barreiras que deslizam à sua frente e provocam inesperados desvios de rota que podem mudar de vez o curso de várias vidas. Seja no terreno artístico, seja na esfera pessoal, Tiãozinho da Mocidade não pôde fugir a esse preceito do mundo real. Ele enfrentou diversos reveses na carreira de sambista, além de perdas precoces e dolorosas de amigos fabulosos (entre eles, o carnavalesco Fernando Pinto, evocado no cap. 3 desta obra). Todavia, foi certamente na vida amorosa que o artista cruzou suas veredas mais tortuosas, cuja crônica nada sumária nos cabe agora narrar, após ouvir alguns entes muito queridos de Sebastião, aos quais ele deu múltiplas alegrias e, também, aflições ao longo dos últimos cinquenta anos.

É claro que quem se depara com aquele sorriso bonachão e cativante de *Tiãozinho*, sentado com a família no sofá da varanda ou deitado na rede com os filhos a beijá-lo (como o *Acervo do Samba* pôde registrar em um sábado à tarde antes do carnaval de 2020), não tem como imaginar o desassossego da figura em outros passos de sua jornada. Felizmente, a intensidade do carinho e do amor que ele dedica aos seres mais próximos serviu para atenuar as feridas que estes sofreram por conta dos atalhos que o viajante quis pegar, deixando a trilha original de lado. Sim, parece até que hoje, na paz do varandão, uma voz lhe esteja a sussurrar o conselho de Ibrahim Ferrer imortalizado na canção gravada pelo *Buena Vista Social Club* ("¡Óigame, compay! / No deje el camino por coger la vereda"), cuja

sábia resposta se ouve em dois outros versos da mesma trova: *"Compay, yo no dejo el trillo / Para meterme en cañada..."*[104]

Realmente, uma estranha alquimia aconteceu naquele rincão da Zona Oeste, onde o neto da carola Sebastiana, filho da ialorixá Thereza e do seresteiro Oswaldo, se reconciliou com a professora **Marlene**, sua companheira de meio século, e começou a aparar as duras arestas que ele próprio cultivou no curso enviesado da vida com os filhos. **Volerita**, **Jorge Antônio**, **Felipe Luan** e **Júlia Romana** nunca estiveram reunidos sob o mesmo teto, muito menos suas mães, que jamais conheceram momentos de mútua compreensão e harmonia. É verdade que a situação já foi bem mais tensa em outras épocas e que vários fatores têm concorrido para desanuviar o clima entre eles, em especial a relação cada vez mais estreita da caçula Júlia com *Tita* e Felipe, sob a chancela da afetuosa prima Domênica.

Oxalá os tempos de bonança tenham chegado e a caravana da vida não passe por nenhum outro atoleiro fora do curso traçado. Oxalá o riso largo de *Tião* continue a refletir-se no sorriso radiante dos filhos e das netas, espraiando-se pelos irmãos e cunhados. E oxalá também ilumine sem nenhuma sombra o rosto de Marlene, a incansável guerreira que compartilha esta viagem há meio século com o impulsivo argonauta Neuzo Sebastião.

1. Marlene e Sebastião, parte 1: depois daquele baile no Cassino Bangu

A pernambucana **Marlene** Fernandes Ferreira nasceu no bairro de Casa Amarela, no Recife, em 28 de outubro de 1953. Ela era filha de Maria Fernandes Ferreira, a quem os parentes só chamavam de *Dona Lourdes* (como a própria mãe se batizara), uma mulher de muita fibra, que não trabalhava

104　Citamos, neste trecho, versos da composição "De Camino a la Vereda", do trovador cubano Ibrahim Ferrer (1927-2005), cuja gravação mais famosa aparece no CD *Buena Vista Social Club* (Nonesuch Records / Warner Music Brasil, 1997). Eis aqui a tradução livre deste autor: *"Ouça-me, compadre / Não deixe o caminho para pegar um atalho"* e *"Compadre, eu não saio da trilha / Para meter-me em um atoleiro"*.

fora, mas cortava um dobrado para manter a família unida. Já o pai, Severino Francisco Ferreira, vivia de fornecer banana para os feirantes da região, mas iria se tornar pedreiro após deixar a terra de origem. O casal teve doze filhos, porém apenas oito sobreviveram – quatro irmãos morreram precocemente na primeira infância.

Marlene passou somente cinco anos na cidade natal. Ela guarda alguma lembrança do bairro onde viveu, um dos mais populosos da região norte do Recife, onde uma ruma de gente circulava ruidosamente, perambulando pelo mercado e pela feira-livre do lugar. Em tempos de outrora, ali residira Joaquim dos Santos Oliveira, um português abastado que se mudou para o local a fim de se tratar da tuberculose de que padecia e construiu a famosa "*casa amarela*" onde o bonde fazia ponto final. Ela mal se recorda desses detalhes, mas sabe que os pais se ajeitavam bem naquela época, garantindo a sobrevivência da prole.

A vida dos Fernandes Ferreira começou a mudar em 1958, quando, por insistência da tia que morava no Rio de Janeiro, eles deixaram o berço e seguiram para a velha capital da República, em plenos "*anos dourados*" do governo JK, cuja trilha sonora era a *bossa nova* de Tom, Vinícius e João Gilberto que ecoava pela Zona Sul carioca[105]. Havia um surto de otimismo no "país do futuro", com o tal *Plano de Metas* ("*50 anos em cinco*") do presidente Juscelino em marcha e a entrada de grandes empresas estrangeiras no Brasil, sobretudo na indústria automotiva (em 1959, a Volkswagen instalaria sua primeira fábrica em São Paulo). E, para estimular ainda mais a autoestima nacional, a seleção de Garrincha, Didi, Pelé, Nilton Santos & Cia. faturava em junho nossa primeira Copa do Mundo na Suécia.

Tinha tudo para ser um conto de fadas – só que não... Sem ter onde morar, Marlene, os irmãos e os pais tiveram de se alojar na casa da tia em Bangu, onde mal havia espaço para uma família. Com Severino desempregado, o parco dinheiro não dava para alimentar os filhos, de sorte que eles passaram muita fome depois de chegar à "*Cidade Maravilhosa*". Premido pelas circunstâncias,

[105] Vale registrar que, justamente em 1958, a *divina* **Elizeth Cardoso** gravou "Chega de Saudade", de Tom Jobim & Vinicius de Moraes, com o violão de João Gilberto ao fundo. A canção é o marco inicial do gênero no Brasil.

o pai viu-se forçado a abraçar o primeiro serviço que lhe apareceu pela frente e foi trabalhar de auxiliar de pedreiro. Ele passou cinco anos ralando no ofício, até dispor de algum dinheiro para alugar um imóvel e reunir os Fernandes Ferreira debaixo do próprio teto.

A dura experiência educou solidamente o espírito de Marlene. Conhecendo a fome de perto, ela adquiriu plena consciência sobre a dimensão da miséria em nossa sociedade. A lição, porém, só seria posta em prática anos depois, quando a moça assumisse o cargo de professora e diretora na rede municipal de ensino, em que até hoje se esforça para mitigar os percalços e carências dos alunos. Por ora, sempre inquieta e agitada, a garota queria mais era brincar com os colegas, entretendo-se com vários jogos e aprontando inúmeras travessuras. Franzina, mas com muita fibra, ela soltava pipa, jogava pião, bafo-bafo e tudo quanto era "brincadeira de menino", o que também lhe infundiu uma força interior que a ensinou a nunca abaixar a cabeça diante de qualquer adversidade.

É óbvio que, nas vezes em que a menina abusava, a mãe lhe sapecava uma surra. Contudo, quando o cerco apertava, ela corria para a casa da avó paterna e se escondia sob a barra da saia de Dona Júlia, sua protetora incondicional. Ah, que saudade daquela doce figura, que hoje a inspira no trato com as duas netas, para as quais prepara com carinho e esmero saborosos cachorros-quentes nos dias em que as filhas de Volerita a visitam. E quantas recordações adoráveis também do avô, *Seu* Bernardinho, homem elegante e vaidoso, um dançarino e matemático nato, que lhe fomentou a curiosidade intelectual e o gosto pela leitura.

Nada disso, porém, apaga o sabor amargo da infância espinhosa que ela enfrentou. Para ir à escola, em especial, foi preciso muito sacrifício e humilhação – sua e dos pais. Sem dinheiro para comprar uniforme, Marlene vestia a roupa dos outros, servindo-se das peças reformadas que *Dona Lourdes*, costureira de mão cheia, recebia de vizinhos e pessoas caridosas. O material escolar também era um *Deus nos acuda!* Certa feita, na calada da noite, ela ouviu o pai conversando em voz baixa com seu tio, pedindo-lhe dinheiro para comprar lápis, cadernos e livros listados pelo colégio; em resposta, Severino ouviu um *Não* do cunhado, o que o deixou ainda mais desamparado.

Curiosamente, a reação seca e fria do tio, para o qual era irrelevante que a sobrinha fosse à escola, surtiu efeito oposto na humilde colegial, incutindo-lhe

uma vontade férrea de estudar. A partir daí, a garota, bastante determinada e sagaz, dedicou-se ainda mais aos estudos e, aos quinze anos, ao iniciar o curso secundário, pensou com os seus botões: *Por que não sonhar com a faculdade?* Marlene sempre desejou fazer Engenharia Elétrica, mas essa não era uma carreira "para pobre". Com o passar do tempo, ela desistiu da pretensão e, na hora H, inscreveu-se para *Ciências*, licenciatura que habilitava ao ensino de Física, Matemática, Química e Biologia.

A pernambucana diz que prestou o vestibular *"sem compromisso"* e que soube na praia, por acaso, que tinha passado, ao ler um jornal que veio voando pela areia e lhe caiu nas mãos. Acreditem, se quiserem, caros leitores! Quando botou os olhos na relação dos aprovados divulgada na edição extra do periódico, lá estava o nome da candidata: Marlene Fernandes Ferreira, a mais nova caloura da Licenciatura em Ciências da UFRJ. Abria-se, assim, uma nova etapa na vida da tinhosa criatura, que haveria de cumprir uma brilhante trajetória no magistério. Mas isso é história para mais adiante; por ora, é melhor contar onde, quando e como ela se deparou com o jovem Sebastião Tavares, personagem com o qual escreveria outro folhetim ainda mais surpreendente nos anos que estavam por vir...

Marlene e *Tiãozinho* se conheceram em um baile de carnaval do *Cassino Bangu*, o mais tradicional do bairro. Ele era amigo de **Marluce**, irmã mais velha da *Colombina* que, sentada numa das mesas no jirau do clube, chamou a atenção do nosso *Arlequim*. Ao som das alegres marchinhas e entre goles de rum *Montilla* e guaraná, o trio pulou a noite toda no animado salão. Ainda assim, o tímido folião só se arriscou a sapecar um beijo furtivo no rosto da sua *Dulcineia*; ao final da festa, porém, para compensar, não perdeu a chance de provar seu cavalheirismo, oferecendo-se para levar as duas até em casa.

Depois, o persistente rapaz se convidou para sair com a magnética personagem, por quem se sentiu atraído desde a primeira hora. Para falar a verdade, a filha de *Dona Lourdes* e de *Seu* Severino não estava muito a fim de namorar e, segundo relatou o próprio *Tiãozinho*, achava que o pretendente "não tinha esse encanto todo..." Ele, porém, era perseverante e quebrou sua resistência, favorecido por uma circunstância providencial: um *bolo* imperdoável do namorado "meia-boca" de Marlene, que, sem nada avisar, faltou a um encontro marcado com a pernambucana. Aborrecida com o *furão*, ela acabou cedendo

à insistência do rapaz, para surpresa até de Marluce, que sabia o quanto a irmã era avessa a uma relação mais *careta* ou formal.

Neuzo Sebastião iria aprender muito com aquela companheira. "Rato de igreja", ele possuía hábitos bem comedidos, quase inverossímeis para um rapaz que sonhava em ser cantor e compositor no mundo do samba e da MPB. Quando os dois saíam e sentavam à mesa de um bar, uma cena invariavelmente se repetia: o casal pedia um suco e um chope ao garçom, que, ao voltar, entregava a bebida sem álcool a Marlene e a outra a *Tião*. Os dois sempre se entreolhavam com um sorriso e logo tratavam de trocar o copo e a tulipa: afinal, quem gostava de tomar um *chopinho* era ela, a guria arretada da Casa Amarela.

A namorada não se importava com a *carolice* do moço: afinal, ele era cria do Padre Abílio, um religioso nada convencional, que andava de moto pra lá e pra cá, lutando com muita fé e coragem pelas causas das comunidades da região. Cá entre nós, em plenos *"anos de chumbo"*, como não admirar um pastor que, zelando incansavelmente por suas ovelhas, subia nos postes de luz da via pública para surrupiar algumas lâmpadas e doá-las aos fiéis mais humildes da paróquia? De qualquer forma, com o passar do tempo, *Tiãozinho* foi se equilibrando em sua fé, conciliando as preces aos santos com os batuques aos orixás, assimilando a seu modo o sincretismo secular cultivado ao sul do Equador – lição iniciada dentro de casa com a avó Sebastiana e a mãe Thereza.

Cinco anos se passaram desde aquele baile carnavalesco no *Cassino Bangu*. Já não dava mais para ficar no chope e no suco, mas o noivo ainda não tivera a iniciativa de "pedir a mão" da noiva em casamento. Nos subúrbios e até mesmo nos bairros da Zona Norte do Rio, nas décadas de 60/70, não era raro que um namoro se arrastasse por quase dez anos, com o casal fazendo o seu enxoval interminavelmente, até que o cidadão tomasse coragem (ou, então, vergonha...) e marcasse a cerimônia tão esperada pelos familiares. A resoluta decisão, contudo, partiria uma vez mais de Marlene, que, cansada do lenga-lenga, botou as cartas na mesa:

— *Chega, Tião! Vamos casar...*

Já trabalhando como projetista de uma grande empresa[106], o noivo se convenceu de que não havia como recusar a intimação. Era agora ou nunca. O casório então aconteceu em 20 de novembro de 1973, no Cartório de Registro Civil de Bangu, do outro lado da via férrea. O casal foi morar em uma casa na esquina da Rua Cairo com a Rua Banguense, no mesmo bairro, tocando a vida como podia. No início da nova fase, a vinda de uma criança não estava nos planos de Marlene. Miúda e franzina, ela temia, com razão, que uma eventual gravidez lhe custasse muito trabalho; por isso, descartou a ideia, ao menos nos primeiros anos de casada. O destino, porém, frustrou-lhe as expectativas, presenteando-a com uma notícia absolutamente imprevista, que abalou sua rotina e lhe gerou sérios transtornos.

Sim, a gestação da querida **Volerita** foi uma epopeia para a jovem mãe, que soube que estava grávida em 1974, com apenas 21 anos de idade. A moça esguia, de somente 45 kg, engordou 22 kg (praticamente a metade de seu peso) e padeceu terríveis problemas de obesidade, que exigiram a adoção imediata de novos hábitos para manter a saúde estável. Por recomendação médica, Marlene precisou caminhar diariamente durante a gravidez, sempre acompanhada de *Tião*, que chegava do trabalho e saía com a mulher pelas ruas da vizinhança. O sacrifício, ao final, valeu a pena: em março de 1975, vinha à luz a pequena *Tita*, que, pelo resto da vida, seria uma das mais fiéis amigas que o casal encontrou.

Nem tudo, porém, eram flores. Algumas decepções dolorosas aguardavam a jovem em um futuro próximo, enquanto ela e *Tião* lutavam arduamente para construir a vida a dois. Por uma, duas e três vezes, o marido iria magoá-la a fundo, deixando-a desarvorada e perplexa com suas "aventuras" extraconjugais. Saltemos, contudo, por ora, estas páginas de nossa crônica e tratemos de sumariar a vida de outra mulher de rara fibra e enorme coração, que desembarcou neste mundo para trazer paz e esperança a quem ela rodeia – e, em particular, aos pais, a quem até hoje ama de paixão.

106 O jovem desenhista-projetista iniciou sua carreira no **Serpro**, ganhando **Cr$ 850,00** (sete vezes o salário-mínimo da época, fixado em Cr$ 120,00). Depois, trabalhou na **Lista Telefônica**, **Eletrobrás** e **Eletrosul**, entre outras, recebendo R$ 1.300,00. Por fim, atuou na Engefix e na CEPEL, pela qual se aposentou.

2. Volerita

A carioca **Volerita** Fernandes Tavares de Oliveira, carinhosamente apelidada de *Tita*, nasceu em 26 de fevereiro de 1975, na Rua Tibagi, em Bangu. O prenome raro da primeira filha do casal Marlene e Neuzo foi escolha de *Tiãozinho*, que sempre desejou dar ao primogênito (ou primogênita) um nome oriundo da língua de Cervantes: se fosse menino, a criança se chamaria *Pablo*; se fosse menina, seria *Volerita*, tal qual uma colega de trabalho da Eletrosul. A sonoridade da insólita palavra lembrava ao pai o termo *bolero*[107], gênero musical dançante espanhol muito em voga na América Latina (sobretudo em Cuba e no México) e que vários brasileiros, como o próprio *Tião* (admirador confesso de Trini López e outros cantores dos anos 60/70), cultuavam com fervor.

A "banguense de raiz", como ela gosta de dizer, foi criada entre o bairro natal e o de Senador Camará, onde até hoje vivem as tias maternas. Volerita era uma criança tranquila, que nunca fez qualquer estripulia mais grave, a não ser quebrar a antena da televisão de casa, quando tentava ajustá-la para assistir a um programa infantil, travessura que só lhe rendeu uma bronca memorável de Marlene. Ela lembra que nunca apanhou dos pais: a mãe, um pouco mais rígida, às vezes ralhava e lhe chamava a atenção por um descuido como o da TV, mas jamais lhe levantou a mão; já o pai, sempre ocupado com a agenda abarrotada de compositor e cantor, era mais complacente, preocupando-se em agradá-la com mimos e sorvetes para compensar as ausências do lar.

Dos tempos de infância, porém, a lembrança mais marcante é, por certo, a odisseia que os pais enfrentaram para tratá-la da escoliose, o grave desvio de coluna que Volerita apresentou desde o primeiro dia de vida. A acentuada curvatura das vértebras fazia com que a cabeça e o pescoço da criança ficassem praticamente colados no ombro direito, uma tribulação que não apenas lhe prejudicava os movimentos, mas também pesava no coração de Marlene e Neuzo, que se condoíam da situação da filha. A solução, então, foi procurar o Hospital Municipal Menino Jesus, situado ao final da Rua Oito de Dezembro, em Vila Isabel (Zona Norte do Rio), um centro

107 O vocábulo *volerita*, oficialmente, não existe no léxico castelhano. *Tião* adotou, na realidade, uma corruptela do termo *bolero*, grafado com "*v*" e acrescido do sufixo diminutivo "*-ita*", que possui aqui evidente valor afetivo.

pediátrico especializado em más-formações congênitas que recebia pacientes de todos os pontos da cidade e de outros cantos do estado, os quais eram atendidos gratuitamente pela ótima equipe médica da instituição.

Marlene e *Tião* faziam parte da imensa legião de pais que saltavam na parada de Mangueira (hoje desativada com a abertura da nova estação de trens do Maracanã) e, após subir e descer a passarela sobre a linha férrea, atravessavam a Av. Radial Oeste e a Rua São Francisco Xavier para pegar a Rua Oito de Dezembro, seguindo até o Hospital. Por vezes, antes de enfrentar a ladeira no final da via, depois do quartel dos Bombeiros, na esquina da Rua Jorge Rudge, eles paravam na padaria do *Seu* João, um português bonachão que vendia café e pão com manteiga àquela romaria de gente cansada e aflita que, de segunda a sexta, cumpria a eterna *via crucis* com os filhos. O desfile comovia qualquer um que visse tantas mães e pais carregando crianças vítimas de distintos males, como as incômodas fissuras labiopalatais (apelidadas de *lábio leporino*), o insólito *Pectus Carinatum* (o popular *peito de pombo*, causado pela projeção do osso esterno no tórax) e a penosa hidrocefalia (acúmulo de líquido no crânio que provoca dilatação da cabeça e atrofia do cérebro).

Era sem dúvida um sacrifício para o trio, mas *Tita* não guarda lembranças amargas daquelas jornadas. Graças às artimanhas do pai, até mesmo a ida ao Menino Jesus lhe proporcionava momentos de alegria e contentamento. Na volta para casa, na hora de descer a rua para pegar o trem na estação de Mangueira, *Tiãozinho* erguia a filha sobre a cabeça, enganchava-lhe as pernas no pescoço e, segurando-a pelas mãos, marchava em ritmo acelerado ladeira abaixo até a esquina do Corpo de Bombeiros, para encanto da menina, que até hoje recorda com um sorriso o "embalo" na *cacunda* do pai. Afora esse "passeio" semanal até o hospital, outra memória agradável dos verdes anos eram as audições da *Rádio Perereca Voz do Brejo*, gravadas em K-7 e reproduzidas no toca-fitas doméstico, mais uma invenção do pai que ela e as primas ouviam com raro prazer.

E assim se passou quase uma década, sem que os desacertos do casal nublassem o céu azul de Volerita. Contudo, entre o final de 1983 e o início de 84, após diversas "pisadas na bola" do marido, Marlene deu-lhe um basta e pediu o divórcio. Já desiludida pela traição, ela soube que a relação de Tião com Maria Cláudia resultara no nascimento do pequeno Jorge Antônio, que, frágil e inocente, havia sido a "gota d'água" de uma separação mais do que

anunciada. O mundo de Tita, então com nove anos, veio abaixo: primeiro, o baque de não ter mais ao seu lado o ser tão querido; a caçula gostava tanto do pai, que chegou a separar um garfo e uma faca na gaveta da cozinha para que ele não ficasse sem talheres no recanto em que iria se instalar. Depois, se não bastasse aquela 'novidade' tão nefasta, a garota ainda veio a descobrir, com dois anos de atraso, que tinha um irmão oito anos mais novo que ela, fruto do envolvimento amoroso do pai com outra mulher.

A primeira reação da primogênita foi a mais natural do mundo: ela se recusou a conhecer aquele menino que era um signo involuntário do sofrimento de Marlene. Quando Jorge nasceu, Volerita se lembra de ter ouvido a tensa e abafada conversa dos pais no meio da madrugada, sem entender muito bem o porquê do bafafá. Ela também notou o quanto a mãe ficou abatida naquela época – era preciso ligar o "piloto automático" para cumprir as tarefas do dia a dia e ainda levar a filha às consultas no Menino Jesus. O coração e a razão, porém, aos poucos se impuseram e a irmã finalmente se dispôs a visitá-lo, uma experiência absolutamente inesperada em sua vida. Quando viu o pequeno Antônio pela primeira vez, em 1986, *Tita* o abraçou com ternura e chorou copiosamente. Ela não sabia que ele era autista e, portanto, incapaz de comunicar-se pelas mesmas vias de que as demais pessoas costumam se valer.

A impressão lhe calou tão fundo, que até mesmo seu futuro profissional viria a ser influenciado por aquela "epifania". Em lugar de seguir um dos ofícios do pai (projetista e cantor/compositor) ou da mãe (professora de Matemática), Volerita abraçou a carreira de Nutrição, tornando-se uma profissional bastante respeitada na área. É claro que as lições de Aritmética de Marlene e os cálculos de Tião lhe abriram as portas da Química, disciplina chave na sua formação acadêmica. No entanto, conviver com uma criança autista desde cedo despertou dentro de *Tita* o interesse por diversas ciências da Saúde, entre elas a Psicologia e a Microbiologia (curso almejado durante o Ensino Médio), o que terminou por selar sua paixão pelo universo fascinante da Nutrição.

O tempo passou e, não obstante a assinatura do divórcio pelos pais em 1986, os dois se reconciliaram um ano depois e *Tiãozinho*, para alegria de *Tita*, voltou a viver com a mulher e a filha sob o mesmo teto. A menina sabia que o pai andava ruminando o regresso, pois ele fazia questão de sair com Volerita nos finais de semana, comprando-lhe sorvetes e guloseimas, ou seja, adoçando

a boca da filha para agradar Marlene – para lá de ressabiada e desconfiada com o maganão. Ainda assim, a tática da ovelha desgarrada parece ter sensibilizado a esposa e esta acabou lhe dando o sinal verde, para alegria da primogênita, que morria de saudades de *Tião*.

A volta parece ter reacendido a paixão asfixiada do casal: Marlene engravidou já no segundo semestre de 1987 e em março de 1988 nasceu o menino Felipe Luan, o segundo pisciano da prole, treze anos mais novo que a irmã. Reinando absoluta no coração dos pais, Volerita, a princípio, não gostou nem um pouco de ver a mãe grávida, ocupada com o novo rebento que viria ao mundo. Ela confessa que teve ciúmes de ver a barriga da mãe crescendo, mas o sentimento egoísta logo se desvaneceu quando tomou o bebê nos braços e pressentiu, com inteira razão, que seria bem mais do que uma irmã para ele: com tamanha diferença de idade, a carinhosa *Tita* se tornou rapidamente a segunda mãe do menino, por quem até hoje zela com extrema ternura e atenção.

Volerita era ainda muito jovem para se dar conta de que o folhetim amoroso do pai mal se iniciara. Nos anos 90, *Tião* iria acalentar uma paixão avassaladora por Alexandra Romana, mulher dinâmica e empreendedora que ele conheceu em Padre Miguel. A tórrida relação entre os dois veio à tona ao final de 1995, quando Alexandra engravidou da menina Júlia, que nasceria em junho de 1996 – sendo, portanto, vinte e um anos mais nova que *Tita*. Após a turbulenta história de *Tiãozinho* com Claudia, que culminou com o nascimento de Jorge Antônio em 1984, não era mais possível suportar outro golpe como aquele – e o casal se separou pela segunda vez.

Mesmo escaldada pelo que acontecera doze anos atrás, Volerita, que já era maior de idade e fazia Nutrição na UNIRIO, sentiu profundamente a ausência do pai. Ah, como era doloroso ver o armário sem as roupas de *Tião*... Bem que ela tentou, com a ajuda de Felipe, esconder a mala cinza do andarilho (que acabava de voltar de uma viagem a Manaus, onde disputava a escolha de samba do GRES Mocidade Independente do Coroado) dentro do velho *freezer*, julgando, ingenuamente, que isso pudesse ao menos adiar sua partida. Mera ilusão da criança que ainda se escondia dentro de seu coração. *Tiãozinho* se foi e a filha amorosa sofreu muito pela sua ausência, a ponto de emagrecer três quilos e chamar a atenção das colegas de Faculdade.

Soava, sem dúvida, como uma profunda ironia para a jovem aquele afastamento em 1996, após um dos períodos mais felizes na vida da família, sobretudo pelas conquistas do pai e da Mocidade na Sapucaí, quando, sob o comando dos carnavalescos Renato Lage e Lilian Rabello, a escola da Vila Vintém arrebatou um bicampeonato memorável no Grupo Especial das escolas de samba do Rio. Como esquecer, em especial, o desfile de 1990, com o enredo "*Vira, virou, a Mocidade chegou*"? Volerita estava na quadra, na final do samba, quando a composição de *Tiãozinho*, *Toco* e Jorge Medeiros foi escolhida para ser o hino da verde & branca na avenida. Depois, bem no dia do seu aniversário, em 26 de fevereiro de 1990, quando completava nada menos do que quinze anos, ela *debutou* na arquibancada, presenciando de olhos arregalados "o maior espetáculo da Terra" – e, três dias depois, quase desmaiou ao saber da vitória e assistir, pela TV, que o pai lhe dedicava, ao vivo e em cores, o título tão cobiçado.

Volerita se lembra até hoje do carro da **favela**, com o boneco de **Fernando Pinto**, o grande gênio criativo da Mocidade, "acenando" para a multidão, por conta de uma conexão solta no mecanismo da alegoria, que oscilava com os solavancos do carro e provocava essa impressão na plateia. A garota ia aos desfiles com sua companheira inseparável, a prima Luciana, filha do tio Oswaldinho (na intimidade, o *Dinho*), um dos irmãos de Neuzo, que se encarregava de levá-las ao Sambódromo. A avó Thereza, sempre brincalhona, dizia que as duas eram a dupla "*Cocota e Ranheta*", mas elas nem ligavam, porque o cortejo no asfalto sagrado da avenida era um rito de passagem e uma catarse sem igual.

Para arrematar, em 1991, com o animado desfile "*Chuê, chuá, as águas vão rolar*" (outro enredo de Lilian Rabello e Renato Lage, novamente ao som do samba da parceria de *Tiãozinho* com Jorge Medeiros e *Toco*), a escola de Padre Miguel sagrou-se mais uma vez campeã. Desta vez, *Tita* não se satisfez em apenas assistir das arquibancadas e fez questão de provar que também era "filha de *peixe*" na pista da Sapucaí. E *Tião*, reconciliando-se definitivamente com a mãe, ofertou o bicampeonato a Dona Thereza, que há muito se tornara a maior fã do filho. Era ou não uma redenção?

De fato, o **samba** logrou unir aquela família marcada por tantos ressentimentos e desencontros. **Maria Thereza**, a filha a quem Sebastiana maltratara e desprezara (e com quem ela teve de disputar o afeto de *Tião*, xodó confesso da avó materna), tornou-se com o tempo o grande esteio dos Fernandes Tavares,

acolhendo em sua casa os filhos, os netos e a nora Marlene, da qual se convertera em fiel parceira e confidente. Volerita e Felipe, assim como as primas Luciana, Flávia, Domênica e o primo Júnior (além de Eduardo e Lázaro, filhos do tio Floresval), adoravam visitá-la, ávidos por desfrutar do tempero da cozinheira de mão cheia. E a avó nunca os desapontava: sempre pronta a servir um batalhão de parentes, ela passava horas preparando, em grande estilo, uma lauta feijoada com farofa, couve e carnes à vontade; ou, então, nos dias mais corridos, tratava de cozinhar o melhor macarrão com linguiça do planeta, que *Tita* até hoje recorda com (muita) água na boca.

O samba uniu e curou aquelas almas feridas por graves dissabores e frustrações. *Tita* faz questão de frisar que a úlcera que o pai cultivou durante anos tinha surgido da incompreensão de *Tiãozinho* sobre a tensa relação mantida por **Thereza** e **Sebastiana**. Branca, racista e autoritária, a avó do *moleque Tião* só tinha olhos para o menino, seu xodó assumido – e o único negro a quem ela jamais discriminou durante toda a vida. Por isso, tratou de concorrer desde cedo pela exclusividade do seu afeto, valendo-se até de certos artifícios escusos para afastá-lo da mãe – que, imatura e rebelde, não soube cativá-lo nos verdes anos da infância. Os netos, porém, aos poucos se deram conta do caráter duvidoso da matriarca e, por isso, se distanciaram de Sebastiana, sequer se dignando a comparecer ao seu velório – que, por suprema ironia do destino, se realizou em pleno carnaval, quando a turma da Vila Vintém aquecia os tamborins para mais um desfile na Sapucaí.

Com Sebastiana enterrada, Thereza assumiu definitivamente o papel de grande matriarca do clã. Volerita lembra que era ela quem benzia a neta quando a menina ficava doente e, assustada com os poderes mágicos da curandeira, durante muito tempo sentiu um medo velado da avó ialorixá. Mais tarde, porém, *Tita* percebeu que todas as suas iniciativas visavam exclusivamente ao bem da prole, inclusive as suas rezas para abençoar o filho nas eliminatórias do samba da Mocidade – que, pelo visto, surtiram bastante efeito em pelo menos cinco finais (1983, 1985, 1986, 1990 e 1991), sem falar nos três títulos da avenida...

Pois foi exatamente no domingo de carnaval de 1996, o fatídico ano da segunda separação de seus pais, que Volerita, Luciana, *Tião* e Maria Thereza estiveram reunidos pela última vez, desfilando pela **Mocidade**, mais uma vez campeã da Sapucaí com o enredo "*Criador e criatura*", mote concebido por Renato Lage. Naquela noite quente de fevereiro, a vó Maria vestiu o saião rodado

das baianas de Padre Miguel, para orgulho de toda a família Tavares, que não podia imaginar que estava assistindo à despedida vitoriosa da matriarca. Thereza veio a morrer aos 65 anos e tal fato calou fundo no filho, que, a partir daí, passou a crer que ele próprio também deixaria o planeta azul antes de completar a fatídica idade. O biógrafo, porém, já está pondo os bois antes da carroça; deixemos esse temor do artista e retomemos o fio de nossa meada...

Ao final de 1996, quando Júlia estava com três meses de vida, *Tiãozinho* entregou os pontos pela segunda vez e voltou envergonhado para casa. Era tempo de fartura na vida do artista, que faturava uma boa grana com os sambas vitoriosos da escola de Padre Miguel e ainda amealhava um cachê bem gordo no carnaval de Manaus, onde atuava na **Mocidade Independente do Coroado**, bicampeã do grupo 1 em 1996-97 com sambas compostos pelo artista carioca[108]. *Tita* teve a dimensão exata dessa fase áurea de seu ídolo no dia em que ele saiu com a jovem, levou-a ao *Shopping* e, sem pestanejar, logo na entrada do centro comercial, anunciou:

> *— Está vendo essas vitrines? Pode escolher o que você quiser, que eu compro...*

Aparentemente, tudo corria às mil maravilhas no reduto dos Fernandes Tavares, mas era tão somente um sonho dourado de carnaval. *Tiãozinho* continuava a nutrir uma paixão avassaladora por Alexandra e, no início do novo século, entre 2001 e 2002, os encontros com a mãe de Júlia se tornaram uma rotina na vida do pai, que, por fim, decidiu abandonar a família pela terceira vez. Volerita ainda guarda na memória as cenas daquele dia estranho, em que tudo parecia transcorrer às mil maravilhas dentro de casa, até que à noite ele saiu para visitar a outra filha e não voltou. Mesmo prestes a completar 28 anos, a jovem tornou a se abalar com mais um capítulo conturbado no longo novelo de amores e desamores do compositor já cinquentão, que sabia do desencanto dos filhos e da mulher com suas sucessivas traições, mas seguia agindo como um incorrigível adolescente.

Ela só recobrou a paz de espírito em 1º de abril de 2003, quando o pai regressou de mala e cuia para viver com Marlene, Volerita e Felipe. Parecia até

108 Como se viu no capítulo anterior, em 1996 o enredo vencedor foi *"Rudá! Amor e Paz"*; em 1997, *"Força e Arte de uma Raça"*.

mau agouro ou piada de mau gosto, voltar para casa em pleno 1º de abril, data que, afora o golpe civil-militar de 1964, é mais conhecida no imaginário coletivo nacional como "*o dia da mentira*". Só que felizmente, ao menos daquela vez, a amorosa filha não caiu no *1º de abril*. *Tiãozinho* viera para ficar – e quem em breve iria partir seria a própria *Tita*, que, casando-se com Luiz, pai de suas duas princesas, deixou a casa de Bangu para morar no bairro do Riachuelo, onde uma nova geração dos Fernandes Tavares – *de Oliveira* – seguiria sua jornada.

Ainda assim, dividir *Tião* com outra família nunca esteve no roteiro de *Tita*. Ela até se conformou em compartilhá-lo com o público que o admirava de norte a sul do país e já aprendera há muito tempo que o pai não era exclusivamente seu: "*era do mundo*", declarou ela textualmente ao biógrafo. Na verdade, Volerita não tardou a se dar conta de que havia dois "*pais*": um era o artista *Tiãozinho da Mocidade*; e o outro, o "*pai*" de carne e osso. A descoberta da figura midiática se deu no carnaval de 1985, quando a menina, aos dez anos de idade, estava de férias com os parentes em Muriqui. Na manhã da segunda-feira, 18 de fevereiro, ela se divertia na praia com as primas desde cedo, quando, subitamente, a mãe veio correndo e chamou todo mundo para ver o desfile das escolas de samba pela tevê:

— *Para tudo, pessoal! Lá vem a bateria da Mocidade Independente — não existe mais quente, não existe mais quente...*

De fato, a última agremiação a entrar na Avenida após uma longa e cansativa noite de folia era justamente a turma de Padre Miguel, que encantou o público com o memorável enredo *Ziriguidum 2001*, obra do genial carnavalesco **Fernando Pinto** – e cujo samba fora composto pelo trio Arsênio, *Gibi* e... *Tiãozinho*, o "pai artista" de Volerita. Com as crianças e os adultos reunidos na sala, de olho grudado na telinha, ela finalmente descobriu quem era o Sr. Neuzo Sebastião, vulgo *Tiãozinho da Mocidade*, no universo do samba. Aquele homem que, juntamente com o tio e a mãe, fizera a menina conhecer e apreciar os ritmos de nossa terra, desde os mestres da MPB (Caetano, Gil, Bethânia, Gal, Elis Regina, Ney Matogrosso, Novos Baianos & Cia.) até sambistas do calibre de Paulinho da Viola e Martinho da Vila, era também outro ícone que, a partir daquele desfile, se inscrevia na galeria artística de *Tita*.

Já mulher madura, ocupando o cargo de nutricionista da Prefeitura do Rio (com notável atuação na área de Vigilância Sanitária) e desfrutando da intensa experiência da maternidade, Volerita finalmente logrou estabelecer uma sutil e cristalina distinção entre as duas faces familiares de *Tião*: "*Hoje eu entendo que ele é meu pai – e não o marido da minha mãe...*" Sem jamais lhe perdoar as traições sofridas por Marlene e pelos próprios filhos, esse discernimento a ajudou a reconhecer as lições que Neuzo Sebastião lhe deu, ensinando-a (e aos irmãos) a ser honesta e a tratar todo mundo com um sorriso caloroso, sendo sempre educada com qualquer pessoa – sem nenhum tipo de discriminação. E é por isso que *Tita* o ama de paixão até hoje – e quase morreu de comoção quando o viu estirado em um leito de UTI após o grave infarto que ele sofreu em setembro de 2013. Mas essa já é outra história contada mais adiante neste folhetinesco capítulo da vida de *Tiãozinho*...

3. Marlene e Sebastião, parte 2: a história de Cláudia e Jorge Antônio

Já pai de Volerita, o projetista continuava a cumprir sua dupla jornada de trabalho, dividindo o batente de carteira assinada com a vida boêmia de compositor e cantor. A agenda de *Tiãozinho* estava sempre cheia de compromissos: além de gravar em estúdio sambas lançados em discos do próprio artista ou de seus parceiros (caso do carnavalesco Fernando Pinto), ele participava de festivais e se apresentava em clubes e casas noturnas. Na temporada carnavalesca, então, o cantor não parava, animando os foliões em diversos eventos da cidade, como o famoso "Baile do Diabo" (nos tempos áureos do América F. C.), o "Baile Vermelho e Preto" (atração do C. R. Flamengo), o midiático "Gala G" (fecho da folia do Scala Rio) e o exótico "Baile dos Horrores" (no Clube Magnatas, do Rocha), entre outros.

O artista começou a fazer algum sucesso depois de compor o samba "Será" (escrito com Jurandir *Brinjela*, Edu, Ferreira, Nezinho e três outros parceiros), que o radialista **Adelzon Alves** veio a incluir no LP que produziu com os *bambas* de Padre Miguel. A obra foi gravada pelo saudoso **Ney Vianna**, o consagrado intérprete da **Mocidade** nos anos 70/80. Animado pelo fato, *Tiãozinho* resolveu inscrevê-la em um concorrido festival de samba de terreiro e obteve o 3º lugar

no evento, vencido pela inesquecível "É preciso muito amor", de Noca da Portela e Tião de Miracema, com a famosa "Coisinha do Pai" (de Jorge Aragão, Almir Guineto e Luiz Carlos), que até em Marte foi tocada, classificada em 2º lugar.

Nesses serões musicais, *Tiãozinho* não pôde deixar de notar a presença de uma bela admiradora, com a qual logo iniciaria um tórrido romance, sem que Marlene de nada soubesse. A esposa não gostava de acompanhar o companheiro nas noitadas de samba e o artista, achando que isso fosse um "salvo-conduto" para suas aventuras amorosas, sentiu-se à vontade para se envolver com a jovem. Esta lhe chamou a atenção desde que os dois se viram pela primeira vez durante um animado pagode que ela curtia com as amigas e duas irmãs. No calor daquele ambiente alegre e descontraído, era impossível não notar a presença do cantor, sempre muito comunicativo e charmoso; sem disfarçar seu interesse, a tiete tratou de travar contato com *Tião*, indagando-lhe com a maior naturalidade:

— *Você é sambista?*

Tiãozinho surpreendeu-se momentaneamente com a abordagem direta da fã, mas não tardou em lhe responder com um misto de vaidade e sedução:

— *Sou compositor da Mocidade...*

A atraente morena se chamava Maria da Glória Porciúncula de Moraes – para os amigos, Cláudia. Ela era filha da professora Emília Porciúncula de Moraes e do coronel Josaphá Porciúncula de Moraes, que, àquela época, comandava uma guarnição do Exército na Zona Norte do Rio. Cláudia, os pais e seus treze irmãos moravam numa casa enorme no Méier, que tinha cinco quartos, varanda e um amplo quintal, com espaço de sobra para a criançada brincar. O destino, porém, nem sempre iria lhes sorrir... O primeiro golpe mais duro seria a perda da mãe: D. Emília morreu bem cedo, quando a menina tinha apenas doze anos. Por isso, o pai militar se tornou uma figura fundamental em sua vida: apegado à garota, Josaphá a levava para o quartel e até ensinou a filha a atirar. Infelizmente, o coronel também faleceu antes da hora, deixando órfã de pai e mãe a adolescente de dezoito anos.

Fazendo jus à patente, o patriarca educara os catorze filhos do casal com boa dose de rigor e disciplina, mas Cláudia desde cedo revelara ser bem autônoma e independente, ignorando a cartilha paterna com certa frequência. "*Eu era a ovelha morena da família*[109]", glosou ela em depoimento a este autor, lembrando que, após fazer três anos de faculdade, abandonou o curso de Economia para ser modelo fotográfico, desfilando na SOCILA[110] e em passarelas de São Paulo. A escolha teria contrariado em muito o velho coronel, se acaso ele ainda estivesse vivo nessa época. Afinal, todos os irmãos da jovem vieram a se formar e, com o tempo, arrumaram um bom emprego em suas áreas: um se tornou advogado, outro engenheiro, uma terceira psicóloga, outra assistente social e assim por diante...

A paixão pelo mundo da folia despertou quando a modelo foi convidada a desfilar pela Mangueira nos anos 70. A experiência a encantou e, desde então, ela passou a se sentir muito à vontade no festivo cenário das rodas de samba da cidade. De certa forma, a relação com *Tiãozinho* se associa à efervescência com que a "ovelha desgarrada" viveu a sua juventude. Os dois tiveram um relacionamento intenso no limiar da década de 80, época em que o artista já era pai da pequena Volerita. Eles saíam do samba e ficavam até dois dias juntos, esticando a noitada em outros lugares ou indo direto para algum motel. Cláudia se lembra até de uma madrugada em que, voltando do Bola Preta, o *Fusquinha* de *Tião* enguiçou e ela precisou empurrar o carro para o motor pegar.

O romance seguiu a todo vapor e, ao final de 1982, Cláudia soube que estava esperando um bebê. Não se pode afirmar que a gravidez tenha sido intencional, para evitar uma possível separação dos amantes. O fato é que ela acabou por ser mãe do segundo filho de *Tiãozinho*, um menino batizado como **Antônio Jorge**, que veio ao mundo em 27 de junho de 1983. Era um bebê

109 Entrevista de Cláudia ao biógrafo, concedida por telefone em 10/05/2021.

110 SOCILA é a sigla da Sociedade Civil de Intercâmbio Literário e Artístico, a mais tradicional escola de etiqueta dos "anos dourados" da burguesia do Rio de Janeiro. Criada em 1953 por Maria Augusta Nielsen, ela tinha por objetivo ensinar "boas maneiras, andamento e postura" às filhas "bem nascidas" da sociedade carioca.

bonito e tranquilo, que, no entanto, portava uma doença somente diagnosticada quando ele completou três anos de vida: o *transtorno de espectro autista* (TEA), que antigamente se denominava apenas *autismo*. É verdade que a mãe e os parentes estranharam o silêncio e a retração do menino, que não interagia do mesmo jeito que as demais crianças de sua idade com os familiares e as pessoas próximas. Por falta de informação, eles pensavam que Jorge era surdo e, também por isso, o transtorno tardou a ser identificado.

Nesse ínterim, o casal chegou a se encontrar com frequência no Méier, mas veio a se afastar em 1987, quando Neuzo voltou para Marlene. Por suprema ironia do destino, logo depois que o sambista regressou aos braços da esposa, esta engravidou. Desvalida e com uma criança vulnerável sob a sua guarda, Cláudia chegou a morar na casa de D. Thereza, mãe de *Tiãozinho* e avó de Jorge, que sempre a tratou muito bem. Ela conheceu ainda *Seu* Oswaldo, avô do menino, que, já separado da mãe de *Tião*, também admirava a outra "nora". A relação de Maria Cláudia com os Tavares se tornou tão estreita, que ela até viajou com a família para Campos, onde Sebastião possui alguns parentes. Acolhida por eles e, de certa forma, sempre próxima ao amante, eles ainda reataram a relação por algum tempo depois que Felipe nasceu.

Entre idas e vindas, a delicada situação do filho inquietou o espírito de Sebastião. Um dia, angustiado e remoído pelo episódio, ele decidiu revelar a Marlene tudo o que lhe acontecera, desde a traição até o nascimento do pequeno Jorge. Mesmo decepcionada com o marido, a companheira o intimou a cuidar do menino, consciente de que nunca poderia faltar ao pequeno Antônio a atenção do pai. Apesar do conselho, não seria simples lidar com o delicado transtorno (que, como hoje se sabe, compromete visivelmente a interação social, assim como a comunicação verbal e não verbal das pessoas), cujo tratamento requeria, por certo, total dedicação dos pais.

É claro que muita coisa mudaria com o crescimento do garoto. Sebastião ajudaria nos cuidados com o filho, mas a carga maior, infelizmente, recaiu sobre os ombros da mãe. Nos anos 80, o TEA era um distúrbio que a maioria das pessoas desconhecia. O caso de Jorge era ainda mais desconcertante, porque ele nasceu perfeito: andou, falou (dizia "mamãe", "papai"). Depois, aos dois anos, regrediu... O primeiro diagnóstico foi de surdez, mas quando se realizou o exame dos ouvidos, descobriu-se que Jorge ouvia perfeitamente.

Somente quando os pais procuraram um doutor sueco especializado em TEA foi possível, enfim, identificar o problema de que o menino padecia.

Embora não houvesse então conhecimento suficiente sobre o tema, muito menos a atenção que hoje se concede às vítimas do transtorno, já existia na virada dos anos 80/90 uma ou outra escola com atendimento voltado para os *autistas*. Com a ajuda de *Tiãozinho*, Cláudia matriculou o menino em um educandário especializado em Ipanema. O pai arcava com a mensalidade da instituição, mas era a mãe que levava diariamente Antônio Jorge de ônibus até lá, indo do Méier até a Zona Sul – uma viagem de mais de 20 km que durava quase duas horas com o tráfego normal.

Era uma *via crucis* diária carregar a criança na condução, muitas vezes de pé, sem ninguém para lhe oferecer o lugar. Um dia, no meio da viagem, um fato insólito aconteceu: abraçado ao colo da mãe, Jorge espiava o tempo todo, fixamente, uma senhora sentada à sua frente. Cláudia já se dera conta de que algo inquietava o guri, mas nada pôde fazer quando o filho esticou o braço e arrancou a peruca da mulher. Ela tratou de devolver o acessório à desconcertada passageira, mas isso não bastou para atenuar a indignação do marido, que esbravejava contra Jorge. Envergonhada e sem graça, a mãe sussurrou:

— *Meu senhor, ele é autista.*

O homem sequer deu crédito a Cláudia, tornando a expressar sua revolta, até que um passageiro da linha interveio para defender a embaraçada mãe:

— *Senhor, é verdade! A moça viaja todo dia com essa criança. De vez em quando o menino até dá uns gritos, mas a gente já está habituado.*

O esforço colossal para educar o garoto valeu a pena. Jorge até hoje adora a escola, embora nestes tempos de pandemia da Covid-19 tenha sido obrigado a ficar em casa por vários meses, o que decerto não contribuiu em nada para a sua paz de espírito. Durante a quarentena, ele (que agora, aliás, já é um homem feito de quase quarenta anos) passou o tempo todo grudado em Cláudia, querendo até escolher a roupa que a mãe devia vestir para ir à rua. Quando ela sai

e se vê obrigada a deixá-lo sozinho por algumas horas, não há qualquer problema mais grave, pois ele aprendeu a se limpar, a se alimentar – reforçando a tarefa do colégio, que o habilitou às tarefas práticas da vida.

O único senão é o apetite de Jorge. Ele gosta muito de comer, em especial arroz – se bobear, o rapaz devora uma panela inteira do alimento. A mãe já tentou de tudo, mas não há como dissuadir o guloso e teimoso filho. Afora isso, a vida segue sua rotina no Andaraí, onde hoje os dois vivem sem maiores sobressaltos. Quem sempre aparece para visitar o irmão no dia do aniversário é Júlia, filha de outra relação extraconjugal de *Tião*, que também conversa volta e meia pelo *Whatsapp* com Cláudia. Os outros irmãos se comunicam muito pouco com Antônio, mas a falta de contato não chega a ser motivo de mágoa ou queixa.

Por outro lado, em relação ao homem com quem ela se envolveu e compartilhou a gravidez há quase quatro décadas, a opinião de Cláudia é simples e sucinta: "*Tião* é um bom pai". De resto, quanto ao papel do complexo personagem que cruzou a sua vida e transformou por completo o imponderável roteiro que a "ovelha morena" da família Porciúncula poderia seguir, o comentário de nossa entrevistada é ainda mais econômico e singelo: "Na história de *Tiãozinho*, eu sou apenas uma figurante..."

Do outro lado desse novelo, onde está Marlene, a história de Tião com Cláudia, por si só um golpe fulminante na relação do casal, tornou-se ainda mais penosa porque todos à sua volta, a começar pelo marido, nada disseram sobre o nascimento de Jorge. A sogra Maria Thereza, sua cunhada Neuza Maria e os outros irmãos de *Tiãozinho*, ninguém se dignou a lhe contar que a paixão pela jovem resultara no segundo filho do companheiro. Na verdade, Marlene só soube da existência da criança por ocasião do batizado, evento de que toda a família Tavares estava ciente – menos ela. O fato a magoou tanto, que não houve como suportar a vida a dois e a fiel companheira decidiu se separar, para tristeza de Volerita, que adorava *Tião* e ficou atordoada com o divórcio dos pais.

Aparentemente, aquela história de amor que começara no limiar dos anos 70, em um baile de carnaval do *Cassino Bangu*, havia chegado ao fim. O sambista, todavia, era um sujeito resoluto, que, mesmo "queimado" pela atitude desleal e irresponsável, não queria abdicar da tenaz pernambucana. Ela repeliu as primeiras investidas do ex-companheiro, mas, após alguns meses, a

insistência extrema de Sebastião fez Marlene capitular. "*Não sei explicar bem por que voltei – era um carma*", diz ela hoje, sem disfarçar a mágoa que aquele episódio deixou em sua alma, que mais tarde voltaria a padecer outros dissabores com as novas traições que o incorrigível parceiro lhe aprontou.

Tiãozinho, por sua vez, considera que sua história com a companheira de quase meio século é "uma questão espiritual". Apesar de tantos percalços, ela era a pessoa mais talhada para que ele pudesse encaminhar sua vida e construísse um futuro bem sereno para a família. Conforme o próprio artista expressou durante uma entrevista a este autor, "*Marlene soube lidar com todas as debilidades e acolheu todos os filhos – congregou toda a família. É uma pessoa sábia*[111]".

A ironia maior veio pouco tempo depois da reconciliação, em 1987, ano do incrível desfile de "***Tupinicópolis***" e de mais uma viagem de *Tiãozinho* com o pessoal da **Mocidade** à França. Em outubro, Marlene foi ao médico se tratar de um cisto e descobriu que estava grávida de quatro meses. Ela voltou do consultório aos prantos e contou a notícia à irmã, que arrumava as louças na cozinha e, totalmente pasma com a novidade, deixou cair as travessas no chão. "*Foi um acidente de reencontro*", confessou a mãe ao biógrafo quando o filho tão adorado completou 32 anos[112]. O casal, de fato, não havia planejado ter mais uma criança logo após a tormenta, em meio à incerta bonança dos dias estranhos que os dois viviam. Mas o menino veio – e escreveu um belo capítulo nesta sinuosa crônica de amores e desamores.

4. Felipe Luan

O carioca **Felipe Luan** Fernandes Tavares nasceu no dia 13 de março de 1988, em Campo Grande, uma das "capitais" da Zona Oeste do Rio. Segundo filho do casal Marlene e Sebastião, ele exibiu desde o berço uma impressionante semelhança física e anímica com o pai, expressa no formato da cabeça,

111 Entrevista concedida pelo sambista ao biógrafo, por telefone, em 11/06/2020.

112 Entrevista dada ao autor por Marlene Fernandes Ferreira, em sua residência, em 14/03/2020.

no jeito largo de sorrir, na figura baixa e levemente atarracada, além dos traços que a estreita convivência ao longo de três décadas lhe legou, sobretudo o modo malemolente de andar, o gosto pelo uso do chapéu Panamá e a atração irresistível pelo microfone, que muito contribuiria para o seu futuro ingresso na área da comunicação.

Felipe viveu praticamente toda a infância entre o bairro de Senador Câmara, em que até hoje moram as tias maternas, e os quintais do Rio da Prata, onde ficava a antiga residência dos pais. Às vezes, o menino passava alguns dias em Campo Grande, na casa da tia Zilda, irmã de Marlene. Mesmo com tanta gente a zelar pelo guri, sua segunda mãe foi a irmã **Volerita**, que, treze anos mais velha que ele, cuidava do caçula com rara dose de carinho, cuidado e aquela espantosa maturidade que boa parte das meninas logra revelar desde a adolescência.

É claro que, por viverem sob o mesmo teto desde que Felipe veio ao mundo, os dois irmãos, filhos dos mesmos pais, possuíam uma afinidade natural, favorecida ainda mais pela identidade zodiacal: afinal, ambos nasceram com o sol em Peixes – signo que, além de estimular a sensibilidade e a intuição, acolhe pessoas bastante solidárias, compreensivas e compassivas, traços que até hoje caracterizam a relação de Luan e Volerita. Contudo, quem efetivamente regia a vida dos dois e do próprio pai era a dinâmica Marlene, que sempre marcou cerrado o menino, cobrando os deveres de casa (afinal, ela era professora e, mais tarde, tornou-se, também, diretora de uma escola municipal na região) e as regras básicas de comportamento, para que o garoto tomasse tento com a vida.

Na verdade, apesar de ser hiperativo e sofrer por algum tempo de transtorno de déficit de atenção, distúrbio muito comum nas crianças, Felipe não dava tanto trabalho em casa. Como qualquer guri suburbano, ele adorava brincar na rua, mas nunca fez nenhuma travessura digna de um castigo mais severo. É claro que, se havia alguma "novidade" que preocupasse os pais (como ir sozinho a uma festa que varasse a madrugada, ou viajar com os amigos para fora do Rio), o "conselho tutelar" do Rio da Prata se reunia para avaliar o pedido e autorizar (ou não) a aventura do filho. Nessas horas, *Tiãozinho* quase sempre intervinha favoravelmente, desejando que Luan pudesse viver novas experiências que o ajudassem a amadurecer. E essa atitude do pai surpreendia o moleque: mesmo vivendo às turras com o tinhoso Neuzo, que não gostava de

dar o braço a torcer, o filho era obrigado a reconhecer que ele era bem flexível ao negociar as demandas da prole.

Habituado desde pequeno a esse clima de diálogo e concórdia, Felipe se viu diante de um terrível paradoxo quando os pais se separaram pela segunda vez. Com apenas seis anos de idade, aquele novo divórcio do casal e a saída de *Tião* do lar, motivada pela relação extraconjugal que o sambista mantinha com a jovem Alexandra Romana, abalaram demais o guri. Era realmente doloroso não só para ele, mas para a própria Volerita, cujo maior desejo era ver sempre a mãe e o pai juntos, aceitar aquele videoteipe. O menino sentiu tanto a ausência paterna, que acusou um início de depressão e precisou consultar-se com um psicólogo, buscando superar o trauma sofrido.

Desde então, Felipe, tal qual já ocorrera com a irmã mais velha, passou a encarar o ídolo sob um novo prisma: por um lado, ele continuaria a admirá-lo profundamente como músico e projetista; por outro, haveria de ressentir-se por sua conduta na vida familiar, com tantas idas e vindas que desmentiam o que o próprio *Tiãozinho* pregava aos filhos. Sim, era duro ouvir o pai adverti-lo a não fazer o que ele tinha feito, aconselhando-o a ser sempre leal e parceiro de quem estivesse a seu lado – preceito válido, inclusive, para o **casamento**, cuja receita de sucesso se resume essencialmente à combinação de *respeito* e *diálogo*. Felipe, porém, não desdenhou da recomendação paterna e procurou desde então não faltar com a honestidade e a verdade, que ele elegeu como os dois princípios básicos de sua conduta ética nos diversos campos da vida.

Abraçar essa cartilha foi bem mais fácil do que equacionar a convivência com os dois irmãos que seu pai teve fora da união oficial. Luan confessa que ama Antônio Jorge, o irmão mais velho, mas a situação especialíssima que o rapaz enfrenta (apartado até hoje da vida social por causa do transtorno de espectro autista) não lhe permitiu estreitar laços com ele. Quanto a Júlia, Felipe admite que, no princípio, o ciúme de criança prejudicou bastante a relação entre os dois, até porque o envolvimento de *Tião* com Alexandra não se desfez de imediato: perdurou por longo tempo, gerando, inclusive, uma nova separação de Marlene e Neuzo. Só vários anos depois, quando o bom senso se impôs, o ranço pueril foi superado e eles puderam se entender.

A experiência de vida (com direito a um casamento de onze anos, desfeito ao final de 2019) foi uma condição *sine qua non* para que Felipe

reavaliasse, sem juízo de valor, o comportamento do pai e todos os "desatinos" que o impetuoso Neuzo Sebastião cometeu. Ao mesmo tempo, o acúmulo de percepções do trato familiar fez com que o xodó da avó Maria Thereza conferisse um justo e merecido valor às mulheres que o rodeiam, a começar pelas três tias maternas e as duas primas, além, obviamente, da irmã mais velha e da mãe. Isso sem esquecer a própria vó Thereza, um capítulo à parte na história afetiva de Luan e Volerita.

Amorosa e carinhosa ao extremo, a mãe de *Tiãozinho* era uma mulher igualmente generosa e hospitaleira, que não se cansava de paparicar os netinhos, satisfazendo sempre os desejos de todos eles: distribuía bolos, preparava régias refeições, refrescos, tudo que estivesse ao seu alcance para vê-los contentes e de barriga cheia. Felipe costuma dizer que, de tanto agradar, ela até "estragou os netos". Só que os mimos e a fartura gastronômica tinham lá sua explicação: criada em uma época na qual "ser gordo era sinal de riqueza", a obsessão de Thereza era evitar que os netos fossem magros – o que, para ela, representava um signo abominável de pobreza. Por isso, quando via o garoto mais "rechonchudo", ela exclamava com um misto de deleite e contentamento:

— *Meu bonito tá bonito! Ah, como meu neto tá gordo...*

A cumplicidade de Felipe com a avó lhe permitia brincar mais livremente com a matriarca, fazendo até alguns chistes divertidos, como aconteceu quando ele já era um "rapazinho" e, às vésperas do Natal, pediu a ela que lhe desse de presente um desodorante Avanço (marca das mais populares nos anos 80 no Brasil, ainda hoje fabricada no país), o que provocou a curiosidade da matriarca, que logo indagou ao neto:

— *Para quê, meu filho?*
— *Para as mulheres "avançarem" em mim, vó...*[113]

113 A resposta do neto inspirou-se totalmente no bordão utilizado na propaganda do produto ("*Com* ***Avanço****, as mulheres avançam*"), de forte apelo no imaginário sexista e patriarcal da sociedade brasileira do século XX.

Criado em um círculo familiar feminino, que lhe estimulou o senso de observação (atributo praticamente inexistente em seu gênero) e o fez ser mais atento aos detalhes da vida cotidiana, Luan reconhece, no entanto, que o pai sempre teve um peso extraordinário em sua formação. Mesmo que *Tiãozinho* tenha pisado na bola mais de uma vez, Felipe admirou-o por jamais ter escondido nada da família e por assumir imediatamente os dois filhos nascidos das relações com Claudia e Alexandra. É uma pessoa teimosa, até "radical" na hora de discutir qualquer assunto, mas sempre foi o companheiro nº 1 do filho, com quem construiu uma relação baseada em profundos laços de amor.

O pai projetista e sambista teve ainda relativa influência nas opções profissionais de Luan, seja na esfera da música, seja em outras áreas de atuação. Como era de se prever, o herdeiro nutre grande paixão pela **Mocidade Independente**, escola pela qual desfilou como passista na Passarela da Sapucaí. E também acompanhou *Tiãozinho* e o parceiro Bira na esfuziante *Banda Batera* (precursora do *Monobloco*, grande atração da folia carioca na década de 2000, criada pelo grupo *Pedro Luís e A Parede*), com somente oito anos de idade, em 1996, na Lona Cultural de Bangu.

Por sua vez, o ingresso na Faculdade de Engenharia também foi motivado pela carreira de projetista do pai no Centro de Pesquisas de Energia Elétrica – *Eletrobrás Cepel*. O curso, porém, nunca chegou a ser concluído: o rapaz logo constatou que sua vocação não estava no campo da Tecnologia, mas sim no fértil terreno da Comunicação, o que também indica certa conexão com *Tiãozinho*. De fato, Felipe não hesita em consignar que, tal qual o pai, ele gosta de "falar ao microfone, em público, para grandes plateias". Não por acaso, hoje ele se dedica a dirigir a empresa *5.0 Comunicação Integrada*, que ministra cursos livres na UEZO (agora o *campus* Zona Oeste da UERJ, em Campo Grande) e em Bangu.

Com muita água já rolada debaixo da ponte e muito chão ainda por trilhar, Luan, após a recente separação de uma longa relação conjugal, voltou a viver com os pais na ampla casa ao pé da Pedra Branca, onde trata de se reorganizar para seguir em frente na vida afetiva e prosperar na carreira profissional. O momento parece mais tranquilo para ele e toda a família, com a mãe e o pai reconciliados, a irmã Volerita casada com Luiz (pai de duas filhas encantadoras) e bem-sucedida no cargo de nutricionista da Prefeitura, além do trato afetuoso com Júlia Romana, patente nas fotos que ilustram este volume. Felipe só lamenta não gozar de uma relação plena com Antônio Jorge, lacuna que lhe

deixa um travo amargo no coração. Talvez por isso ele tenha se aproximado mais de Júlia nos últimos anos – a figura doce e, por vezes, melancólica que, involuntariamente, provocou tempestades e bonanças no lar dos Fernandes Tavares, conforme se verá logo a seguir...

5. Alexandra e Júlia Romana

Tiãozinho conheceu a cabeleireira e administradora **Alexandra Romana** da Silva numa roda de samba em Padre Miguel, bairro que, segundo os moradores da região, é a *Lapa* da Zona Oeste. O fulminante encontro se deu depois do carnaval de 1991, em meio aos infindáveis festejos pelo bicampeonato da **Mocidade**, com a torrente do "*Chuê, Chuá*" banhando as sessões de boemia e batucada dos *bambas* da escola. O romance com a bela e atraente figura iria se estender por uma década, com direito a idas e vindas entre os dois núcleos familiares – um folhetim digno de uma radionovela dos anos 50.

O compositor deixou a família para viver com a nova amante, pela primeira vez, após aquela fatídica viagem a Manaus, quando Volerita escondeu a mala do pai no *freezer* para que ele não pudesse sair de casa. Àquela época, a pequena **Júlia**, filha de Sebastião com Alexandra, era uma recém-nascida com apenas três meses de idade. De início, os dois moraram juntos no Méier, em um apartamento comprado por *Tiãozinho* na década anterior, graças ao dinheiro que ele ganhara como coautor do melodioso samba de 1983 da **Mocidade** ("*Como era verde o meu Xingu*"). Depois, com a menina mais crescida, o casal se abrigou no bairro do Jabour[114], em Senador Camará.

O triângulo amoroso vivido pelo sambista naqueles anos é digno de um roteiro de novela mexicana ou colombiana. Ele gostava de Alexandra, mas o temperamento mais impetuoso da mulher o assustava. Durante a gravidez, por exemplo, ela foi ao apartamento em que Marlene, Volerita e Felipe viviam, a fim de exibir à esposa do amante a barriga com a filha que fora concebida com *Tião*. Sem perder a ternura jamais, a professora acolheu a visita com paciência e serenidade, evitando

114 O bairro do **Jabour** é um quadrilátero urbano situado no bairro de **Senador Camará**, que foi idealizado e fundado pelo imigrante libanês Abrahão Jabour em 1960.

qualquer "barraco" – sem que isso significasse um aval à atitude de Romana, de quem desde então ela mantém uma prudente distância.

Por essas e outras, a maionese da arrebatadora paixão um dia haveria de desandar. No entanto, os episódios folhetinescos ainda cruzariam o milênio, trazendo novas aflições a todos. Para tristeza de Volerita, depois de regressar à residência da esposa e dos filhos, *Tiãozinho* voltou a deixá-los em 2003, após adquirir um imóvel na Estrada da Água Branca, a extensa via que segue de Realengo até Bangu pelo outro lado da via férrea. A segunda experiência com Romana, porém, tampouco iria prosperar, sobretudo porque a sabedoria e maturidade de Marlene continuavam a balançar o volúvel *Tião*. Como diria Monsueto, um dia ele botou na balança e a paixão não pesou – o mais aconselhável, sem dúvida, era fechar aquele capítulo, voltar para a família e botar a vida pra frente, jurando, de pé junto: *romance nunca mais...*

De fato, com o passar dos anos Sebastião se afastou de Alexandra. Contudo, ainda hoje existe um elo indissolúvel entre eles, que exibe nome e sobrenome: **Júlia Romana** da Silva Amorim Tavares, a graciosa menina que nasceu numa clínica particular, em Botafogo (Rio), em 28 de junho de 1996. Bastante apegada à família, sobretudo aos avós maternos, com quem viveu desde cedo no Jabour, a canceriana sensível e carinhosa sabe que, durante vários anos, foi um tabu para os Fernandes Tavares, cuja confiança e afeto a irmã tardou a conquistar. Durante boa parte da vida, seria esse o principal desafio da última filha de *Tiãozinho*, cuja história, de tintas melodramáticas, merece ser contada nesta breve crônica de amores e desamores.

Após o nascimento, com a mãe ocupada com os afazeres de cabeleireira e gerente de um salão de beleza, quem cuidou de Júlia desde os seis meses de idade foi Élcio, o avô aposentado, decerto a figura masculina mais significativa em sua vida (quiçá o "pai nº 1"), a quem ela venera com paixão por tanta atenção e amor que recebeu. Aliás, não por acaso, na celebração do *Dia dos Pais*, é com ele que Romana almoça, para só depois visitar *Tião*, que entende e respeita o ritual da filha. Afinal de contas, desde a infância, Élcio se tornou o esteio mor da neta, zelando por sua saúde, levando-a diariamente à escola e amparando-a financeiramente nas fases mais críticas do trabalho da mãe.

Mas o pai Neuzo também representa uma referência chave em sua vida: os dois são ótimos amigos e conversam com frequência, ainda que a convivência

intermitente até hoje a incomode. Não poderia ser de outro jeito, já que Alexandra e *Tião* nunca ficaram juntos por muito tempo. Da época de infância, Júlia ainda recorda com prazer os passeios a três pelo Jabour, tomando sorvete de mãos dadas na praça do bairro. Depois, com a separação definitiva em 2003, quando a menina mal completara sete anos de idade, sobrevém a triste lembrança das visitas mais espaçadas que o pai lhe fazia – e de tantas outras, prometidas e não cumpridas por *Tiãozinho* –, naquelas tardes maravilhosas em que ela espalhava todos os brinquedos pela sala, tratando de se divertir com o pai o máximo de horas possível...

Vivendo com a mãe e o avô, os laços com a família paterna viriam a ser construídos pouco a pouco, por meio de algumas personagens que nunca lhe negaram apoio e estima. Uma delas é a prima **Domênica**, filha de Neuza (irmã mais nova de *Tiãozinho*), que, desde que a conheceu, sempre fez questão de chamá-la para os encontros festivos do clã Tavares. E, por certo, não dá para elidir o papel de Marlene nesse processo: mesmo decepcionada com as sucessivas traições do marido (que, por duas vezes, deixou o lar do casal para estar ao lado de Alexandra), ela jamais confundiu as coisas e ajudou o quanto pôde a jovem Júlia – inclusive nas tarefas escolares, para pasmo de muita gente, que não entendia como era possível Marlene dar aula particular de graça para "a filha da outra".

Pois foi exatamente isso que aconteceu: já nas séries finais do Ensino Fundamental, a menina não sabia nada de Matemática, justamente a disciplina ministrada por Marlene na rede municipal de ensino. Sem pensar duas vezes, a tarimbada professora ofereceu-se para dar-lhe umas dicas e explicar os pontos mais cabeludos do programa. A proposta foi prontamente aceita por Júlia, que saía de Camará e ia até a casa do pai estudar com a "explicadora" de luxo. Após a aula, as duas tomavam um bom copo de açaí, comiam um saboroso pastel frito na hora e trocavam ideias sobre a vida – um programa *extra* que lhe fazia um bem extraordinário.

Era uma situação incomum, não resta dúvida. Marlene tinha todos os motivos para não se envolver com a garota, cuja pensão alimentícia era fornecida por *Tião*, que também comprava o material escolar de Júlia e lhe pagava um plano de saúde mensal. Contudo, a atitude sensível e desprendida da judiciosa professora veio a ser um passo gigantesco para que a "filha da outra" aos poucos se tornasse uma verdadeira irmã de Volerita, Jorge e Felipe – e, de quebra, estreitasse ainda mais os laços com o pai inconstante e fugidio.

Não há dúvida: não obstante as idas e vindas do pai, Júlia o admira profundamente. Na entrevista concedida ao biógrafo, ela não hesitou em afirmar que ele é "uma excelente pessoa", sempre "divertido e bem-humorado" – em suma, um parceiro valioso em sua vida. A cumplicidade entre os dois é tamanha, que Romana sempre preferiu revelar a *Tião* – e não à mãe, mais rigorosa e ciosa dos passos da jovem – certos segredos bem melindrosos da vida afetiva, inclusive as primeiras paqueras juvenis (os *namoricos* aos treze/catorze anos de idade, que o pai nunca proibia), algo deveras incomum em uma sociedade ainda bastante patriarcal e conservadora.

A *Tião*, Júlia credita também o gosto precoce e arraigado pela música, sobretudo pelos grandes nomes do samba e da MPB. Ela comenta, com um sorriso de encantamento, que o pai a ensinou a cantar "Trem das Onze", clássico de **Adoniran Barbosa** gravado pelos ***Demônios da Garoa***, cujos versos iniciais, por motivos óbvios, sempre calaram fundo no coração da filha: "*Não posso ficar / Nem mais um minuto com você / Sinto muito, amor / Mas não pode ser*". Devoto dos grandes mestres da arte popular, ele também lhe abriu as portas para a obra do mineiro **Geraldo Pereira**, notável compositor de "Falsa Baiana" (a preferida de Romana), "Escurinho" e "Sem Compromisso" (em parceria com Nélson Trigueiro), que Chico Buarque imortalizou no álbum *Sinal Fechado*, em 1974.

Certa feita, os dois foram até assistir a uma apresentação de **João Bosco**, cujo estilo meio introspectivo de tocar a princípio não a empolgou ("*Achei meio parado*", disse ela). Para desfazer a "má impressão", *Tiãozinho* tratou de relembrar, um a um, os clássicos de João com Aldir Blanc, indagando à filha, canção após canção, se elas lhe caíam bem. Depois de desfiar inúmeros sucessos da dupla jocosa, irreverente e profusa – como "De Frente pro Crime", "Incompatibilidade de Gênios", "Linha de Passe" e "O Bêbado e o Equilibrista" –, e colher alguns frutos pela insistência ("*Ah, essa eu conheço!*"; "*É, essa é legal, eu gosto*"), a decepção inicial se desfez e Júlia veio a se tornar uma fã incondicional do violonista que criou com o já saudoso Aldir verdadeiras pérolas do nosso cancioneiro popular.

Ser acolhida por Marlene e Neuzo também serviu de ponte para a sua aproximação com Volerita e Felipe, com quem ela sempre desejou travar uma relação mais estreita. Afinal de contas, não há como suprir uma lacuna de duas décadas em apenas um dia. Como raramente compartilham as experiências do dia a dia, há ruídos inevitáveis entre os três – ou melhor, entre os quatro. Aliás,

como esperar que os irmãos enviem um ao outro uma mensagem de *SMS* ou *Zap* no dia do aniversário de algum deles, se o próprio *Tiãozinho* às vezes nem se lembrava de ligar para a filha no Natal?

Superar os equívocos do passado é decerto a melhor receita para que o futuro seja bem mais auspicioso e sereno. Júlia quer deixar para trás a imagem constrangedora da mãe muito triste e abatida, com a filha no colo, sofrendo pela ausência de *Tião*. Se pudesse, ela faria de tudo para que os dois ao menos voltassem a ser amigos, mas isso hoje lhe soa um desafio duríssimo, porque Alexandra e o pai não se bicam há muito tempo. Todavia, depois de tudo quanto ela viu e viveu, uma lição, ao menos, Júlia parece ter aprendido para sempre:

— *Eu quero ser presente na vida de meus filhos e espero que meu companheiro também seja presente. Se acaso houver uma separação, quero que meu filho esteja incluído na relação com o pai.*

Enquanto faz planos para o futuro, a caçula também gostaria de estar mais próxima de Antônio Jorge, decerto o mais deslocado no círculo de irmãos. O rapaz, por sinal, foi quem a influenciou na escolha de uma carreira da área biomédica no vestibular. Pensando no drama desse ser tão frágil, que, por causa do autismo, se viu desde pequeno privado da convivência com os Fernandes Tavares, ela indagou a si mesma: o que fazer para ajudar pessoas nessa situação? Foi então que ela decidiu cursar a Faculdade de Fonoaudiologia na UFRJ, sonhando algum dia assegurar que outros Antônios e Jorges possam interagir da melhor forma com os entes que os rodeiam.

6. Marlene e Sebastião, parte 3: um amor sem conto de fadas

Depois de abandonar a esposa e os filhos duas vezes para viver com Alexandra, *Tiãozinho* finalmente voltou para o lar dos Fernandes Tavares, sabedor de que só o tempo haveria (ou não) de curar o coração tão ferido de Marlene. Para mudar de ares e virar aquelas páginas embaraçosas, ele resolveu enfim erguer a tão sonhada casa no terreno que fora comprado

em 1987, lá em Bangu, quase no sopé do Maciço da Pedra Branca. A construção da nova residência já estava se tornando mais um capítulo novelesco na vida do casal: quase quinze anos após a aquisição da área, a obra não atava, nem desatava...

A primeira empreitada fora por água abaixo logo no início dos anos 2000: para satisfazer a companheira, que desejava morar numa casa de madeira, Sebastião acabou adquirindo uma estrutura pré-fabricada que estava à venda no *Shopping* Nova América, dando R$ 100 mil de entrada no negócio. A firma, porém, enrolou os clientes e acabou não lhes entregando o produto – falseta que veio a se converter numa ação judicial até hoje não encerrada nos tribunais...

Depois dessa decepção, não havia outra coisa a fazer: em 2005, *Tiãozinho* decidiu então construir a ampla casa de alvenaria em que vive desde 2010 com a família e onde também recebe os amigos em dias de festa. O quintal do sambista, aliás, já ficou famoso pelas fabulosas feijoadas preparadas por Marlene, regadas a muito samba e chorinho, com a devida presença dos músicos que tocam com mestre **Hermeto Pascoal** – o alagoano arretado que, quando veio fazer carreira no Rio, em 1958, morou largo tempo no Bairro Jabour, pertinho de *Tião*, um recanto que ele nunca esqueceu.

Foi nessa casa que o biógrafo conversou com os dois, no início de 2020, um pouco antes de o mutante *Coronavírus* desnudar a fragilidade deste planeta neoliberalmente globalizado e da excludente sociedade que se forjou aqui ao sul do Equador. Nas densas entrevistas travadas com os dois, propôs-se um balanço da sinuosa história de amores e desamores vivida nesse período. Não há como descrever o que foram esses encontros, só relembrar alguns dos comentários registrados pelo gravador, como a primeira frase de Marlene ao entrevistador:

— *Quem disse que o amor é um conto de fadas?* – indagou a pernambucana à queima-roupa, de forma retórica e realista, sem dar ao interlocutor tempo de replicar. O biógrafo perguntara a ela se tinha valido a pena cultivar essa longa e truncada relação iniciada no limiar dos anos 70, já prestes a cumprir bodas de ouro; e a entrevistada, sempre direta e objetiva, arrematou a resposta na lata, com uma boa pitada de dialética:

— Sim e não. O cotidiano é um dia de cada vez. Às vezes, uma pessoa diz: "Ah, o meu casamento é maravilhoso!" Não é! Ninguém está de bom humor todo dia. Afora isso, Tião é um artista. Quem gosta de criar, vive em outra sintonia. Como conciliar sempre? Impossível, não é verdade?

Quando bota os prós e os contras na balança, Marlene reconhece que, a despeito de ser volúvel e agir como um *Don Juan* (que jamais se contenta com uma única conquista), *Tiãozinho* ama demais os filhos e a família. É claro que isso a sensibiliza, ainda que não tenha sido o desespero dos filhos pela separação do casal (ela nunca esquece que Felipe, aos oito anos, quase enlouqueceu com o pai fora de casa) o que a manteve ao lado do marido ao longo de cinco décadas de tantas idas e vindas. Tampouco se poderia falar em algum laivo de fatalismo espírita, embora ela própria por vezes se valha do termo *"carma"* para descrever, com boa dose de humor, a conturbada relação dos dois. Em verdade, ela não sabe explicar por que estão juntos, mas não demonstra arrependimento pela decisão.

07. E a indesejada das gentes não chegou...

Quando a indesejada das gentes chegar
(Não sei se dura ou caroável),
Talvez eu tenha medo.
Talvez sorria, ou diga:
Alô, iniludível!
O meu dia foi bom, pode a noite descer.
(A noite com os seus sortilégios.)
Encontrará lavrado o campo, a casa limpa,
A mesa posta,
Com cada coisa em seu lugar.

(Manuel Bandeira, "Consoada")

Com a vida familiar aparentemente mais estável, a nova casa em Bangu já montada e a tão suada aposentadoria das três décadas de labuta como projetista enfim concedida, *Tiãozinho* deveria estar bem mais sereno e relaxado ao completar, em agosto de 2009, sessenta anos de vida. Todavia, um febril pressentimento insinuou-se em seu espírito e passou a inquietá-lo de forma progressiva a cada novo aniversário: o temor de que ele não pudesse escapar à sina da mãe e viesse a morrer aos 65 anos, tal qual havia acontecido com D. Maria Thereza, cuja passagem se deu justamente após ela atingir a fatídica idade.

Ninguém sabia com clareza as razões para tamanha inquietude. Estaria o artista se remoendo por julgar que a visita prematura da *"indesejada das gentes"* não lhe permitiria acertar todas as dívidas que possuía com as mulheres e os filhos? Ou será que o angustiava a certeza de que a grande mesa ainda não estava posta, que havia coisas fora de seu lugar e que mal tivera tempo de limpar todos os cômodos da casa, antes que a cabulosa criatura viesse à sua procura? O único fato indiscutível é que ele estava convicto de que deixaria o planeta azul até meados de 2014 e que, por conta disso, era preciso celebrar, em grande estilo, sua despedida de amigos e familiares, promovendo uma festa de arromba no ano anterior à sua virtual desaparição.

Dito e feito. Em 04 de agosto de 2013, data em que o artista cumpriu 64 invernos muito bem vividos, o *moleque Tião*, com o entusiasmo que lhe é peculiar, organizou um evento magistral no amplo quintal de sua residência, com cerveja e comida à vontade para a rapaziada, além de muito samba no pé e no gogó. Houve quem não entendesse muito bem por que o sambista havia realizado aquela folgança tão grandiosa para festejar os 64 anos, uma idade geralmente irrelevante, mas a alegria era tanta entre os convidados, que sequer houve tempo para satisfazer a curiosidade. Era o primeiro domingo do mês, dia perfeito para o samba comer solto no terreirão de Bangu, onde mestre *Tiãozinho* acolheu carinhosamente mais de cem pessoas, feliz e ao mesmo tempo melancólico por imaginar que, no ano seguinte, já não lhe seria possível realizar tamanha efeméride.

Os filhos Volerita e Felipe lembram-se perfeitamente da "função", sem imaginar jamais o que estava por vir um mês depois, em setembro, quando o compositor sofreu um infarto, provocado pela obstrução da artéria coronariana. Quem o socorreu na pior hora foi a sua produtora, Ivanir Ribeiro Guimarães,

a "Pituka", um verdadeiro anjo da guarda que, a pedido do compositor, levou-a até uma clínica particular em Bangu. Lá ele foi atendido pelo Dr. Oswaldo, grande amigo dos cães, que sabia do amor de *Tiãozinho* pelos seus cachorros e declarou de imediato que ele não podia morrer, pois assim os animais ficariam órfãos. Era preciso fazer uma intervenção delicada no paciente e, por isso, o médico optou por interná-lo no Centro de Terapia Intensiva do hospital *Oeste d'Or*, em Campo Grande, onde o sambista foi operado para a implantação de três *stents*[115] no peito.

Tita, a filha mais velha, só soube do ataque cardíaco quando, alertada por sua intuição de pisciana, ligou para a mãe à noite e indagou pelo pai. Do outro lado da linha, Marlene, que já havia sido informada da internação na clínica por Pituka, lhe respondeu de forma lacônica e evasiva: *"Ele não está em casa..."* A resposta marota não convenceu Volerita, que prontamente retrucou, indagando onde, afinal, *Tião* estava. Sem outra saída a não ser contar a verdade, a mãe enfim lhe revelou o que havia ocorrido:

— *Seu pai está no hospital, Tita, internado no CTI. Ele sofreu um infarto...*

O coração da jovem disparou ao ouvir a notícia. Seu sétimo sentido não falhara: ela sabia que alguma coisa estranha estava acontecendo com o pai, mas não imaginara que fosse tão grave. A internação no CTI do *Oeste d'Or*, onde o artista permaneceu por onze dias, até ser liberado para um quarto particular, atestava que ele havia escapado por um triz da *"indesejada das gentes"*. Amando de paixão o tinhoso Sebastião, *Tita* decidiu que deveria estar ao seu lado naquela renhida batalha travada contra os sortilégios do destino. Por isso, dirigindo com os olhos marejados de lágrimas, durante uma semana e meia ela saiu do Riachuelo, onde vivia com Luiz e as filhas, e enfrentou quase 45 km de chão até Campo Grande, só para visitá-lo no hospital.

115 Um *stent* é um pequeno e expansível tubo tipo "malha", feito de metal, como aço inoxidável ou liga de cobalto. Os *stents* são utilizados para restaurar o fluxo sanguíneo na artéria coronária, imprimindo-lhe um ritmo quase normal.

O primeiro encontro entre os dois, no silêncio pesado do CTI, nunca mais lhe sairá da memória. Mal ela se aproximou do leito, a fim de beijar e afagar o pai, *Tiãozinho* lhe perguntou à queima-roupa:

— *Se eu morrer, você cuida do seu irmão?*

A primogênita quase não teve forças para responder àquela voz rouca e extenuada. Pega de surpresa pelo pedido de *Tião*, só lhe restou enunciar as únicas palavras cabíveis numa situação como essa: "*Deixa disso, pai, o senhor vai sair dessa logo, logo...*" A réplica de Volerita, porém, não o dissuadiu de sua preocupação, e o abatido compositor tornou a lhe recomendar

— *Paga o JR e cuida de Jorge, Tita!*

A preocupação com Antônio Jorge denota o quanto pesava na consciência de Tião o destino do seu filho com Claudia, que mora com a mãe desde que nasceu e, padecendo do transtorno de espectro autista, vive até hoje praticamente isolado dos irmãos, sobretudo de Volerita e Felipe, que raramente o veem. É verdade que, já há um bom tempo, a caçula Júlia tem procurado tecer laços mais íntimos com esse personagem até agora distante, que caminha para os quarenta anos de vida sem jamais ter participado das alegres tertúlias da família Tavares. Mas esse não era, por certo, o único motivo de apreensão do combalido paciente deitado no leito do CTI: latejavam ainda no fundo do peito outros descompassos que ele tampouco conseguira harmonizar nas últimas décadas do século passado

Tita, porém, sabia que temas dessa natureza não podiam vir à tona durante a longa vigília de onze dias que ela e a mãe empreenderam nas dependências do *Oeste d'Or*. A hora de lavar a roupa suja não era aquela – e, assim, as duas somaram suas energias à poderosa corrente que vários amigos e familiares formaram em prol da plena recuperação do frágil coração do sambista. A força e o alento de um sem-número de pessoas vieram a se tornar, de fato, um trunfo decisivo para o restabelecimento de *Tiãozinho*, que, no décimo segundo dia de internação, finalmente saiu do CTI e se instalou em um quarto particular, para alívio da mulher e dos filhos, que ruminavam em silêncio o medo de que ele reeditasse a sina de Maria Thereza.

O artista nunca mais seria o mesmo após aquela experiência tenebrosa com que havia se defrontado. Mesmo que por vezes tenha reincidido em equívocos que prometera a si próprio não mais cometer, o pai de *Tita*, Jorge, Felipe e Júlia decidiu rever a história de sua vida, passando a limpo certas páginas nebulosas das relações familiares e amorosas. Desde a tensa coexistência com a mãe e a avó, nos tempos da Vila Vintém e da casa no Rio da Prata, até as traições a Marlene, sua companheira de quase meio século, um mundo de recordações se derramou pelas moendas da memória, impondo ao artista uma profunda reflexão sobre esses episódios mais aziagos do impetuoso e teimoso cidadão.

O tempo dirá em que poderá resultar a contrição de Neuzo. Nos últimos anos, sua vida tem sido mais comedida e ele tem concedido uma atenção permanente aos motes culturais, seja pelo trabalho à frente do Conselho Consultivo do **Museu do Samba**, seja por sua ativa participação nas atividades do **Departamento Cultural da Mocidade**, sobretudo a divulgação do patrimônio imaterial e histórico da região onde vive. Depois de quase nos deixar após celebrar ruidosamente seu 64º aniversário na nova casa em Bangu, o sambista passou a reunir, ao menos uma vez por ano, no já famoso *Quintal do Tiãozinho*, amigos e amantes do samba e da MPB.

Os encontros no terreirão, animados pela saborosa feijoada servida por Marlene, além da cerveja bem gelada, da caipirinha deliciosa e dos músicos da mais alta qualidade (entre eles, conforme já dissemos, Fábio Pascoal, filho de Hermeto, e outros integrantes do grupo que acompanha o mestre alagoano mundo afora), são realmente um momento mágico ao sopé da Pedra Branca. Nesses dias, ao lado de Felipe, Volerita e, às vezes, de Júlia, *Tião* exibe o largo sorriso de menino e se veste a caráter, com o tradicional *Panamá* na cabeça. Ele parece estar em paz com a vida: dança, canta e tira versos como se ainda fosse aquele moleque sagaz da Vila Vintém. Mas o que mais o alegra, no final das contas, é saber que a *"indesejada das gentes"* ainda não o visitou – e, pelo visto, se depender da família e dos fãs, tão cedo tocará a campainha do festivo reduto banguense...

Canto
Faço do samba minha prece
Sinto que a musa me aquece
Com o manto da inspiração
Ao transportar-me pelas asas da poesia
Ao som de lindas melodias
Que vão fundo no meu coração

Então componho um poema singular
Rememorando obras célicas
Do cancioneiro popular
[bis]

Ó, divina música,
Tua magia nos envolve a alma
Tua sutileza nos seduz
Pois emanas a luz
Que inebria e acalma

Tu és a linguagem dos cantores
Tuas entonações nos inspiram amores
Música nos traz saudades coloridas
De trovadores em serestas
E das canções sentidas
Ó, música!

Música nos traz saudades coloridas
De trovadores em serestas
E das canções sentidas
[bis]

(*Toco da Mocidade*, "Rapsódia da Saudade")

07

DO PARTIDO-ALTO AO SAMBA DE ENREDO, SAMBA DE QUADRA E SAMBA-CANÇÃO: WILSON MOREIRA, *GIBI*, *TOCO* E OS *BAMBAS* DE PADRE MIGUEL

No alto, o afetuoso encontro de Wilson Moreira, um dos *bambas* de Padre Miguel, com o ator e compositor Mário Lago. Acima, o artista *Toco da Mocidade* (à dir.) com o cantor Vercesi, Heloísa e Ricardo de Moraes (à esq.), seu produtor, no Mika's Bar (Rio), após *show* em dezembro de 2000.

(Fotos: Arquivo Nacional + acervo pessoal de Ricardo de Moraes)

O extenso e abafado vale por onde serpenteiam os trens rumo a Santa Cruz abriga, desde o século XIX, um dos maiores celeiros da arte popular carioca. Às margens de cada estação da linha férrea, no ramal que sai de Deodoro e segue pela Zona Oeste do Rio, vive uma gente bronzeada de raro valor musical, cujo talento ilumina os terreiros, quintais, bares e quadras das agremiações carnavalescas da região. No balanço do trem, entre uma e outra parada, há novos ritmos e cadências pulsando pelas ruas e vielas de cada bairro, depois que a composição cruza a Vila Militar e envereda por Magalhães Bastos, Realengo, Padre Miguel, Bangu e Senador Camará, esse fértil território onde nasceram e se forjaram alguns dos maiores músicos, ritmistas e compositores do nosso samba e da própria MPB.

Essas veredas são as mesmas que as comitivas imperiais cruzavam há cerca de dois séculos, rumando para os lados de Campo Grande e daí seguindo, em longa viagem, até São Paulo, onde, aliás, em 1822, se proclamou, às margens do Ipiranga, a dita "Independência" deste eterno empório colonial. No caminho, era comum que os cavaleiros apeassem em uma ou outra fazenda daquela freguesia, cujos senhores tinham o costume de entreter os ilustres viajantes não apenas com uma providencial merenda, mas também com um serão musical executado pelos próprios escravos – uma semente que, mais tarde, haveria de germinar e impulsionar a notável tradição rítmica e festiva daquelas paragens.

De fato, ao longo do século XX a região se tornou um dos polos da arte popular na antiga capital federal. Afora as escolas que se projetaram nos desfiles oficiais da cidade, como a **Mocidade Independente** e a **Unidos de Padre Miguel**,

surgiram ainda blocos de larga história, dos quais vale citar o "Bacalhau na Vara", criado em 1952 por um animado grupo de jovens do clube Paez Dourada, boa parte dos quais viera do Nordeste (em especial de Pernambuco) para tentar a vida no Rio. Em sua origem, o grêmio carnavalesco era um grupo de rancho que saía pelas ruas de Padre Miguel com seu sugestivo estandarte (um bacalhau estendido na ponta de uma vara com uma "guirlanda" de vegetais) tocando samba, frevo e marchinhas carnavalescas – e, para esquentar os foliões, como lembram os amigos do Espaço Márcio Conde, servia a todos "sua sagrada batida de maracujá mexida com cabo de vassoura no latão de estanho[116]"...

As décadas se escoaram, um novo milênio chegou e os tambores continuam a ecoar com força na região. Que o diga a turma do **Terreiro de Crioulo**, que desde 2012 se reúne na Rua do Imperador, em Realengo, para festejar a herança da Mãe África, exaltando a cultura e a energia do povo negro numa das mais envolventes rodas de samba da cidade. Ou, então, a rapaziada do *Ponto Chic*, em Padre Miguel, cujos pagodes regados com muito ritmo, petiscos e etil embalam as noites estreladas do bairro. De certa forma, todas essas expressões de resistência cultural são uma prova cabal da vitalidade daquele território secular onde o passado e o presente se unem em um *continuum* poético-musical.

Por isso, se fôssemos render homenagem a todos os bambas que ali despontaram e vieram a se consagrar, brilhando nos palcos do Rio e do país, um único volume desta série de nada serviria. Afinal, como é possível contar, em duzentas ou trezentas páginas, a vida e a obra de figuras como **Wilson Moreira**, *Gibi*, **Robertinho Silva**, **Mestre André**, **Jorge Aragão**, **Elza Soares** e *Toco da Mocidade*, tal qual a do nosso guia nesta jornada musical, o dileto *Tiãozinho* **da Mocidade**? O biógrafo sabe muito bem que essa é uma missão impossível, mas não pode se furtar a evocar aqui alguns desses gênios de nossa arte popular, mesmo que o venha a fazer com as pálidas e efêmeras notas de sua viola literária.

116 Segundo o texto publicado na página virtual do @espacomarcioconde em 19/10/2021, reza a lenda da Zona Oeste que "quem já bebeu essa maravilha ficou curado de pressão alta, artrite, espinhela caída, 'carne no nariz', vício de jogo, unha encravada", nunca mais deixando de acompanhar o bloco. Confira a postagem original em: https://www.instagram.com/p/CVN2U1Qlwx_/. Consultado em 29/10/2021.

Assim, esta incursão pelos trilhos musicais da Zona Oeste fará parada em algumas das estações mais pródigas do **samba** (por certo, a maior expressão de resistência cultural do povo negro do Rio), celebrando o **partido-alto**, o **samba de terreiro**, o **samba de quadra**, o **samba de enredo** e o **samba-canção**. E tampouco deixará de dialogar com as distintas vertentes da **MPB**, que lá também encontram abrigo em diversos espaços, seja nas tendas culturais da Prefeitura (como a Lona "Gilberto Gil", em Realengo, ou a Areninha Carioca "Hermeto Pascoal", em Bangu), seja nos grupos musicais formados pelos artistas locais – entre eles, a dinâmica "Banda Batera", de *Tiãozinho*, iniciativa que marcou época na década de 90.

As autênticas matrizes do **samba carioca** foram ali cultivadas por compositores do naipe de **Adil**, *Brinjela*, **Dico da Viola**, **Djalma Crill**, *Gibi*, **Nezinho**, *Tatu*, **Tião da Roça**, **Tião Marino**, **Tio Dengo**, *Toco da Mocidade* e **Wilson Moreira**, além do próprio confrade *Tiãozinho*, que muito aprendeu com essa constelação de *bambas*. Por isso, para fazer justiça à vitalidade do gênero nas quebradas do fértil território encravado entre o Maciço da Pedra Branca e a Serra de Gericinó, abrimos espaço agora para alguns mestres cujo ziriguidum fez brilhar no céu a estrela-guia de Padre Miguel. *Evoé, Baco! Axé, Mocidade!*

1. Mestre Wilson Moreira, o já saudoso "Alicate"

O primeiro nome de destaque em nossa galeria só poderia ser o de Mestre **Wilson Moreira** Serra, o popular "Alicate", que nasceu na Rua Mesquita, em Realengo, no dia 12 de dezembro de 1936. O menino era filho de Hilda Balbina e Francisco Moreira Serra, mais conhecido pelos amigos do bairro como "Chicão". Mineira de Juiz de Fora, a mãe cultivava com muito gosto as tradições herdadas da Mãe África, sobretudo os batuques que ela conhecera na cidade natal, como o jongo e o calango, legado que mais tarde ecoaria nas letras e melodias do filho compositor. Já o pai trabalhava no *Instituto de Aposentadoria dos Previdenciários da Indústria* (o antigo *IAPI*, que construiu conjuntos residenciais em vários bairros do Rio) e, assim como Hilda, era outro fiel devoto de nossa música popular.

Wilson sempre reconheceu a influência do círculo familiar em sua formação nas lides do samba. O estímulo dos avós, dos pais e dos tios – quase todos jongueiros e exímios tocadores do caxambu (o principal tambor a marcar o ritmo e os passos da dança do jongo) – veio a ser decisivo para que o jovem trilhasse as veredas da arte negra, conforme ele próprio relatou em uma entrevista concedida em 2017: "*Meu primeiro contato com música? Minha mãe contava que meus avós eram sanfoneiros, jogavam caxambu e gostavam de dançar jongo*[117]".

Àquela época, porém, era quase impossível para um adolescente de origem mais humilde sobreviver às custas da música. Sem ter para onde correr, ele fez de tudo para ganhar o suado pão e ajudar no orçamento doméstico, sem jamais abdicar, porém, de ir à escola, uma das mais sábias resoluções que tomou na vida. Dessa forma, além de queimar as pestanas com as cartilhas, Wilson ralou em vários trampos (alguns até hoje bastante comuns entre os moleques da região) e se virou como vendedor de amendoim e de cocada, entregador de marmita, engraxate e guia de cego. Depois, "Alicate" assumiu um emprego fixo, exercendo a função de guarda penitenciário durante cerca de 35 anos.

No entanto, o moleque trabalhador e estudioso nunca deixou de ouvir o apelo do samba. Aos doze anos, ele já se ligava nas batidas das baterias das escolas de Realengo e Padre Miguel, sobretudo o **GRES** Água Branca, agremiação que depois iria se fundir com a **Mocidade**. Lá Moreira tocava tamborim, saía de passista e veio a compor seus primeiros sambas. Também se envolveu com a rapaziada da **Voz de Orion**, dos **Três Mosqueteiros** e da **Unidos da Curitiba**, um agrupamento menor, mas que já batia ponto nos desfiles da Praça XI. Ele, contudo, ainda não estava tão seguro do rumo a tomar na vida: "*Eu comecei a compor com 13 anos de idade. No começo, achava que aquilo tudo não passava de uma grande bobagem.*[118]"

117 "Wilson Moreira, um sambista em formação". *In*: "Samba em rede". Catraca Livre, 20/04/2017 (atualizado em 13/12/2019). Disponível em https://catracalivre.com.br/samba-em-rede/wilson-moreira-um-sambista-em-formacao/. Consultado em 09/09/2021, às 19 h 18.

118 Wilson Moreira, entrevista citada. *In*: Samba em Rede – Catraca Livre, 20/04/2017.

Felizmente, o talento de Wilson logo se faria notar. Quando a turma de Padre Miguel já se reunia para criar a **Mocidade Independente**, o jovem sambista apresentou algumas de suas composições ao renomado compositor **Paulo Brazão**, um dos fundadores da **Vila Isabel** (e autor, sozinho ou em parceria, de dezesseis hinos da escola da terra de Noel). O bamba da azul & branca ouviu, gostou e prontamente aconselhou o calouro: "*Muito bonito, hein? Pode se filiar e cantar esse samba que você vai se dar bem*'[119]". Foi assim que ele se juntou aos fundadores da **Mocidade** – uma "bateria" que surgira de um time de *pelada* do bairro e depois virou bloco e escola de samba.

O novato acatou a recomendação de Brazão e procurou Eurico Costa, presidente da ala de compositores da escola, para lhe mostrar o samba "Bahia", escrito com o parceiro Ivan Pereira (o "Davolta"), cujos versos iniciais ele entoou com rara emoção: "*Bahia me recordo com amor / Quando eu vejo alguém falar / Terra de São Salvador*". A composição do rapaz de Realengo caiu no gosto da turma de Padre Miguel, segundo o próprio "Alicate" comentou na entrevista dada em 2017: "*Todo mundo cantava. Era lindo. E, a partir disso eu comecei a acreditar na coisa*". Estimulado pelo êxito inesperado, em 1955, com apenas dezenove anos incompletos, ele passava a integrar a **Ala de Compositores** da **Mocidade Independente de Padre Miguel** e se tornava um dos pioneiros da briosa agremiação "*arroz com couve*" idealizada por um grupo de ritmistas da Vila Vintém e arredores.

A partir daí, Mestre Moreira passou a jogar nas onze, tocando e escrevendo pérolas do samba de enredo e de terreiro. Lá mesmo na **Mocidade**, ele assinou dois hinos para os desfiles de 1962 e 1963: o primeiro seria "Brasil no campo cultural" (tema concebido pelo carnavalesco Ari de Lima), composto com os parceiros Arsênio e Jurandir Pacheco; o segundo, feito com "Davolta", saudava "As Minas Gerais" (outro enredo a cargo de Ari de Lima), merecendo até rasgados elogios do temível Ary Barroso. E também começou a se projetar no meio musical, com direito à primeira gravação de um samba de sua lavra ("Antes assim"), em 1956, na voz sublime de Leny Andrade.

Dessa forma, durante mais de uma década (de 1955 até 1967), o sambista viveu intensamente o processo de consolidação da caçulinha da Zona Oeste,

119 Wilson Moreira, entrevista citada. *Idem, ibidem*.

que só nos anos 70 lograria rivalizar com as maiores escolas da cidade (o seleto quarteto que reunia a Portela, a Mangueira, o Império Serrano e o Salgueiro). Em 1968, porém, por uma grosseria de Arsênio, **Wilson** deixou os pares de Padre Miguel e tomou o rumo de Oswaldo Cruz para se tornar um dos mais ilustres membros da lendária ala de compositores da **Portela**, onde ele veio a compartilhar versos e acordes com **Candeia**, **Paulinho da Viola** e outros bambas do mais alto quilate.

Ainda que todos tenham sido pegos de surpresa, a mudança, ao contrário do que alguns poderiam supor, jamais significou uma ruptura de laços de **Wilson** com a escola da Vila Vintém. Mestre **Nei Lopes**, que formou com o amigo "Alicate" uma das mais fecundas parcerias da história do samba, é testemunha ocular desse episódio polêmico na vida do amigo. Segundo ele, não havia o menor ressentimento entre as partes; ao contrário: o carinho recíproco nunca se abalou. O próprio Nei conta como foi o reencontro dos dois:

> *Ali no finalzinho da década de 70, numa tarde de sábado, acompanhei Wilson Moreira em uma visita de surpresa à quadra da Mocidade. Já era "quadra" e não mais "terreiro", como ocorria com todas as escolas naquele momento. O "Depê", assim chamado pelos íntimos, já não era mais aquela "bateria que tinha uma escola", como diziam os invejosos. Mas ainda era quase dentro da comunidade.*
>
> *Por sua vez, Wilson já era um nome bastante conhecido no mundo do samba. Na minha avaliação, porém, sua condição de convertido ao "portelismo" poderia trazer algum problema àquela visita.*
>
> *Grande engano o meu! Garanto que nem o "Rei da Cocada Preta", se chegasse lá naquele dia, seria recebido com tanto calor, tanta amizade, tanto carinho! Wilson Moreira era um ídolo da Mocidade, por moços e moças, velhos e senhoras, pirralhos e marmanjos. Todos reverenciavam a Divindade. Reconhecimento merecido.*[120]

120 Nei Lopes. Depoimento prestado ao biógrafo por correio eletrônico em 11/09/2021.

Não há porque duvidar do relato de Mestre Nei Lopes, que conhecia como poucos o temperamento e o caráter do "Alicate", seu parceiro de fé nas lides musicais, ainda que os dois raramente desfrutassem do ritual boêmio tão comum entre os sambistas. Conforme o próprio Nei observa, "nunca fomos íntimos, colados, de andar sempre juntos; mesmo porque nossos estilos de vida eram diferentes: eu, cervejeiro de carteirinha; e ele, quase um abstêmio." Ainda assim, cultivavam uma relação de profundo sentido humano:

> *Nossa amizade se baseava, sim, em grande estima e respeito, expressos mutuamente. Minha admiração era, acima de tudo, pelo grande melodista, que vestia minhas letras com trajes de gala e costurava belas roupas para vesti-las. E também pela doçura de seu comportamento, naquele misto de timidez e inocência, que o credenciava como membro da "Confraria dos Sambistas Elegantíssimos", imaginada pelo impagável mangueirense Geraldo das Neves. Elegância que, aliás, contradizia o aperto de mão, origem do cognome "Alicate".*[121]

A estrela-guia desse homem simples de coração doce e aperto de mão férreo, que nasceu em Realengo, lapidou seu talento em Padre Miguel e depois seguiu para Oswaldo Cruz, fez com que ele brilhasse país afora desde meados da década de 60 até setembro de 2018, quando **Wilson** fez sua passagem para o espaço sideral, vítima de um câncer no rim. É claro que sua produção mais intensa e pródiga se deu entre o final dos anos 70 e o limiar da década de 90, período em que ele e Nei gravaram e forneceram à indústria fonográfica cerca de meia centena de canções, várias de enorme sucesso, além de dividir palcos de estúdios, teatros e emissoras de tevê com muita elegância e cadência.

Os dois parceiros se conheceram por intermédio do saudoso compositor e cantor **Délcio Carvalho**, o *bamba* do **Império Serrano** que criou várias obras-primas com Dona Ivone Lara. Segundo contou certa vez o "Alicate", em uma entrevista concedida ao portal *Bem Blogado*, foi o amigo imperiano

121 Nei Lopes, depoimento citado.

que lhe apresentou Nei, que estava ansioso por travar contato com o Moreira desde que ouvira o LP *Olé do Partido Alto*, lançado pela Tapecar em 1974, em que Wilson cantava "Madrugada Afora", um saboroso partido-alto de sua lavra:

> *O Nei era publicitário, trabalhava com jingles. O Délcio me convidou e fomos encontrá-lo. Ele falou pro Nei: "Vou te apresentar um cara que põe música até em bula de remédio". Pedi pro Délcio não exagerar. O Nei ficou muito alegre:*
> *— Wilson Moreira, poxa vida! E aí, tudo bem? Estou com umas letras e quero te mostrar. Como é que vai ser: 'Tu vais a minha casa?*[122]

Moreira aceitou prontamente o convite e foi à residência de Nei, que já estava com um punhado de letras para o parceiro musicar. O primeiro samba da dupla foi "Leonel ou Leonor", que **Roberto Ribeiro**, outro *bamba* da Serrinha, gravou em 1975 pela Odeon, no compacto duplo *Sucessos – 4 sambas*, em que o letrista ainda aparece com o nome de *Neizinho*. A canção agradou tanto, que os dois não tardaram a receber novas encomendas dos pares, numa época em que o gênero começava a abrir espaço nas gravadoras, não obstante a avassaladora invasão da música estrangeira no mercado fonográfico do país.

O marco da parceria foi o notável LP *A Arte Negra de Wilson Moreira e Nei Lopes*, lançado em 1980 pelo selo EMI-Odeon. O disco reuniu catorze obras da dupla, realizando um passeio singular pelas matrizes do nosso samba. Nele, **Wilson** & **Nei** criam pérolas do partido-alto (quem não se lembra de "Goiabada cascão" e "Coisa da antiga"?) e do samba de enredo (vale citar "Noventa anos de abolição" e "Ao povo em forma de arte", hinos do GRANES Quilombo, a histórica agremiação fundada em 1975 por Candeia e seus pares). De quebra, ainda nos brindam com um animado "samba-calango" ("Coité, Cuia") e o batuque sedutor de "Candongueiro", isso sem falar na veia lírica dos dois sambistas, presente em clássicos como "Senhora Liberdade" (gravado inicialmente

[122] Cf.: "Abre as asas sobre mim / Oh! Senhora Liberdade! Veja como foi feita esta música". In: *Bem Blogado*. Rio de Janeiro, 19/02/2020. Disponível em: https://bem-blogado.com.br/site/abre-as-asas-sobre-mim-oh-senhora-liberdade-veja-como-foi--feita-esta-bela-musica/ Consultado em 25/09/2021.

por Zezé Mota no LP *Negritude*, em 1979) e "Gostoso veneno" (que a "Marrom" Alcione eternizou).

O segundo vinil de resposta seria *O Partido (Muito) Alto de Wilson Moreira e Nei Lopes*, lançado em 1985 pelo selo EMI, que incluía, entre outros sambas antológicos da parceria, "Fidelidade Partidária", "Chave de Cadeia", "Eu Já Pedi" e "Sandália Amarela". O maior sucesso, sem dúvida, caberia ao espirituoso partido "Fidelidade Partidária", cuja gravação contou com a bem-humorada participação do cantor Evandro Mesquita (um dos líderes da **Blitz**, banda criada em 1982 com Fernanda Abreu, Márcia Bulcão, Lobão & Cia.). O sábio recado dado por Wilson & Nei é de uma atualidade estarrecedora – e bem que poderia ser adotado pelos filhos de nossa distraída e subtraída pátria-mãe nestes tempos tão bicudos que enfrentamos. Confiram só estes versos: *"Feijão com arroz na sua culinária (É fidelidade partidária!) / Ajudar quem tem situação precária (É fidelidade partidária!) / Não fazer acordo com a parte contrária (É fidelidade partidária!)"*. Para arrematar, outro ainda mais atual: *"Rejeitar propina na conta bancária"* – isso sim, é fidelidade partidária...

Mas nem tudo eram flores no caminho do "Alicate". Em 1997, ele sofreu um grave derrame e precisou contar com o apoio do mundo do samba para custear o tratamento médico. Os pares logo disseram presente, realizando um grande espetáculo no Teatro João Caetano, onde mais de mil fãs cantaram os sucessos de **Moreira** junto com **Paulinho da Viola, D. Ivone Lara, Nei Lopes, Zeca Pagodinho, Zé Keti** e **Nelson Sargento**. Animado pela repercussão do evento, **Wilson** então seguiu em frente. No século XXI, o criador de tantos clássicos da arte negra gravados por Alcione, Beth Carvalho, Martinho da Vila e Zeca Pagodinho continuou a ser atração em várias rodas e palcos do país, encantando o público com pérolas tais como "Judia de Mim" (samba composto com Zeca Pagodinho) e "Quintal do Céu" (escrito com Jorge Aragão), ambas lançadas por **Zeca** em seu LP de estreia em 1986, além das pepitas criadas com o dileto parceiro Nei Lopes em três décadas de samba.

Enfim, como pontificou Mestre Nei em seu belo e emocionado depoimento sobre o querido amigo, "foi por todas essas qualidades que a massa do 'Depê' estendeu o tapete verde para **Wilson Moreira**, naquela tarde festiva

dos anos 70". Da mesma forma que São Pedro o faria, em setembro de 2018, quando o ilustre filho da Zona Oeste fez sua passagem para o céu constelado de Realengo e Padre Miguel. Axé, doce e tenaz "Alicate"!

2. Os bambas da caneta em Padre Miguel: de Ari de Lima a Tião Marino

Wilson não era, por certo, o único bamba da caneta naquele fértil reduto da Zona Oeste. Além do "Alicate", havia uma legião de compositores que não só participavam das disputas de **samba de enredo** na **Mocidade** e em outros grêmios carnavalescos da região, como também se dedicavam a escrever, ao longo do ano, sambas que eram cantados em todas as quebradas da área, desde os terreiros e quadras dos blocos e escolas locais, até os bares, biroscas e rodas de samba dos becos e vielas da Vila Vintém e arredores. Mestre *Tiãozinho* conheceu como poucos essa fantástica confraria que cultivou o **samba de terreiro**, o **samba de quadra** e o **partido-alto** em Realengo, Bangu e Padre Miguel. Por isso, com muito gosto, não hesitou em evocar essa imensa galeria de *bambas* que, além de exibir um raro talento musical, se consagraram como cronistas ímpares das alegrias e tristezas vividas pela gente valorosa da Zona Oeste.

Acerca do **samba de terreiro**, vale lembrar, como frisou com muita propriedade o compositor **Domenil Santos**, que o gênero era um "estágio" para quem ingressava numa escola de samba[123]. O próprio **Noca da Portela**, figura de proa da agremiação de Oswaldo Cruz, passou por essa "prova de fogo" com Mestre **Candeia** (que, nos idos da década de 60, presidia a ala de compositores da água), segundo relatou o portal **Sambario**:

> *Na azul e branco de Madureira também era difícil entrar naquele seleto elenco de sambistas que na época era presidido por*

123 Cf. "Domenil e Gabriel Teixeira falam sobre a grandeza da Mocidade Independente de Padre Miguel". *In:* **Papo de Música**, YouTube. Disponível em: https://www.youtube.com/watch?v=aFmsm_8vlcs. Consultado em 03/10/2021.

ninguém menos do que Antonio Candeia Filho. Mesmo Noca já tendo uma certa tarimba no meio do carnaval, Candeia propôs-lhe um teste para ingressar na ala: deu ao novato uma nota de 10 cruzeiros para almoçar no bar do Nozinho (irmão do presidente Natal da Portela) e pediu que retornasse com um samba pronto. Depois de três horas, Noca voltou não com um, mas com dois sambas: Portela querida" (em parceria com Colombo e Picolino) e "Malhador". Pronto, Noca estava admitido. Logo em seguida, formou o Trio ABC da Portela com Picolino e Colombo, seus amigos e parceiros, também oriundos da escola.[124]

Vale dizer que não era apenas na vitoriosa águia de Oswaldo Cruz e Madureira que o gênero fazia sucesso. Conforme relembra o fisioterapeuta Marco Antonio Correa do Espírito Santo, filho mais velho de *Toco*, até a década de 1970, a **Mocidade Independente** também promovia o concurso de **samba de quadra** (forma mais recente, de cadência mais rápida, surgida depois que as escolas trocaram os terreiros de ensaio por quadras cobertas com maior afluência de público), "que chegava a ter a mesma emoção da escolha de um samba de enredo, pois a canção vencedora era cantada por anos e anos". Segundo ele, o próprio **Wilson Moreira** comentava sobre os compositores de várias agremiações que vinham para ver e admirar a Ala de Compositores da Mocidade, por sua excelência[125].

Tiãozinho também se aventurou pelo gênero, conseguindo inscrever um "samba de quadra" no *Festival de Músicas para Carnaval* da antiga TV Tupi. A canção concorrente, intitulada "Será?", acabou por chegar à finalíssima do programa com mais quatro sambas. Contudo, como já foi dito no capítulo anterior, quem venceu a disputa foi a música "É preciso muito amor", escrita por Noca da Portela e Tião de Miracema, que, aliás, fez muito sucesso desde o seu

124 Cf. **Sambario**. "Noca da Portela". *In*: http://www.sambariocarnaval.com/index.php?sambando=noca. Consultado em 1º/08/2018.

125 Depoimento prestado por Marco Antonio Correa do Espírito Santo, via correio eletrônico, em 02/11/2021.

lançamento. Ainda assim, o simples fato de participar do festival e chegar à última fase abriu muitas portas para o *bamba* de Padre Miguel, que começou a cantar em várias rodas de samba da cidade, levando o nome da **Mocidade** ao famoso **Bola Preta**, ao **Renascença Clube**, ao **Sambola** e a outros espaços de indiscutível prestígio.

Não há dúvida de que essa matriz essencial do **samba carioca** (inscrita em 2007 no Livro de Registros do IPHAN, junto com o **partido-alto** e o **samba de enredo**), constituiu no século XX uma das formas mais tradicionais e sedutoras da nossa arte popular. Todavia, ofuscado pela "espetacularização" dos desfiles do Grupo Especial nesta urbe que posa de pós-moderna e "descolada", o **samba de terreiro** veio a perder espaço para o **samba de enredo** nas últimas décadas do século passado. Mesmo assim, o gênero ainda vive nas boas rodas de samba, que mantêm viva a chama atiçada por um escrete de *bambas*, tais como o grupo **Fundo de Quintal**, as velhas guardas das escolas e nomes do naipe de **Dona Ivone Lara**, **Nelson Sargento**, **Noca da Portela**, **Paulinho da Viola** e tantos outros.

Em última instância, a chama não se apagou, nem se apagará, porque ela sempre foi uma expressão fiel dos locais de encontro e celebração de todos aqueles que gostam de cantar e dançar um samba simples e espontâneo, com as marcas de sua ancestralidade. Sem dúvida, os artífices do gênero souberam criar verdadeiras crônicas sincopadas, que relatam as experiências (agradáveis ou dolorosas) da vida, os amores, as festas, as lutas e conquistas, a natureza, a própria música e, claro, as agremiações do coração, retratando agruras e alegrias de sua gente e seu dia a dia. Em suma, como enunciou o próprio IPHAN, todos eles fizeram do samba de terreiro um "meio de expressão de anseios pessoais e sociais, um elemento fundamental da identidade nacional e uma ferramenta de coesão, ajudando a derrubar barreiras e eliminar preconceitos".

Registrando apenas os *bambas* da **Mocidade Independente**, a lista arrolada por *Tiãozinho* reúne um número assombroso de compositores. Entre tantas feras da caneta, nosso biografado cita **Adil**, **Ari de Lima**, **Dico da Viola**, **Djalma Crill**, **Djalma Santos**, **Domenil Santos**, **Ênio Ribeiro**, **Eurico Costa** (o popular *Tio* Eurico), **Fabrício da Silva**, *Gibi*, **Ita Passarinho**, **Jaci Campo Grande**, **Jorginho Carioca**, **Jurandir** *Brinjela*, **Nezinho**,

Serafim Adriano, Tatu, Tião da Roça, Tião Marino, Tio Dengo e, por fim, o genial *Toco da Mocidade*. Entre eles, afora a dupla *Gibi* e *Toco* (dos quais falaremos logo adiante), alguns merecem um comentário à parte nesta seção, por conta de seu papel relevante dentro da agremiação e, ainda, por sua contribuição inestimável (porém quase sempre desconhecida do grande público) para a arte popular.

É o caso, por exemplo, de **Ari de Lima**, figura chave na primeira década após a fundação da **Mocidade**. Egresso da **Beija-Flor**, ele fez de tudo na escola recém-fundada: foi carnavalesco, compositor, cantor e locutor (com muita bossa) dos ensaios de quadra. Outro nome a registrar é **Djalma Crill**, que assinou com *Toco* o samba de 1979 ("O Descobrimento do Brasil", enredo concebido por Arlindo Rodrigues), primeiro título da entidade. Já **Domenil**, que ainda atua na ala de compositores, começou no bloco **Namorar Eu Sei** e chegou a Padre Miguel nos anos 70, compondo "sambas de quadra" (como ele gosta de chamar) que muita gente boa, inclusive Elza Soares, gravou. Dignos de lembrança também são **Ênio e Fabrício,** os talentosos coautores de "Ê Baiana" (*Ê, baiana! / Eeê, baiana, ê baianinha*), canção que consagrou o saudoso *Baianinho*, fundador do GRES Em Cima da Hora. Por sua vez, **Jorginho Carioca** é o autor do conhecido e espirituoso samba de exaltação da escola: "*Mostrando a minha identidade / Eu posso falar a verdade / A essa gente / Como eu sou da Mocidade Independente...*"

Outra figura de peso era **Serafim Adriano**, que, além de vencer duas vezes (em 1972 e 1993) a escolha do samba de enredo, escreveu marchinhas de carnaval e compôs para João Bosco, Roberto Ribeiro e Jair Rodrigues. Por fim, Mestre *Tiãozinho* revela um apreço especial por **Tião Marino**, coautor com *Mestre André* do samba do **Independente F. C.** (time que seria o núcleo do aguerrido bloco do *Ponto Chic*), que os boleiros cantavam nos dias de jogos: "*Oh, minha gente, acaba de chegar / O Independente saudando o povo do lugar*". Incansável, **Marino** assinou o primeiro hino da entidade ("Navio Negreiros"), com direito a mais um samba dedicado a Getúlio Vargas ao final do desfile realizado no bairro em 1955, quando um astuto político da área, ao anunciar os vencedores, elegeu a **Unidos de Padre Miguel** o melhor *bloco* e, para não desagradar os eleitores, conferiu à novata **Mocidade** o título de melhor *escola de samba*...

3. Um parceiro saudoso de *Tiãozinho* e de Zé Katimba: Walter Pereira, o *Gibi*

Há ainda dois compositores especiais para *Tiãozinho*, com os quais este veio a formar memoráveis parcerias em Padre Miguel: o primeiro foi **Walter Pereira**, conhecido no mundo do samba como *Gibi*, que lamentavelmente nos deixou em 2008; o outro viria a ser *Toco da Mocidade*, de quem falaremos logo em seguida. *Tião* conta que Walter era um comerciante bastante próspero, dono, em sociedade com a esposa, de um depósito de artigos carnavalescos na Rua do Riachuelo (via situada no Centro do Rio), cujas portas se fecharam após a morte do proprietário. O seu vitorioso batismo nas lides do samba se deu quando ele compôs com **Arsênio** o samba "Meu Pé de Laranja Lima", trilha sonora do desfile de 1970, inspirado no romance autobiográfico de José Mauro de Vasconcelos, que relata as aventuras do travesso garoto Zezé. Nesse ano, a escola somou 78 pontos no julgamento oficial e obteve o inédito 4º lugar na avenida, só ficando abaixo da **Portela** (campeã com o tema *Lendas e mistérios da Amazônia*, que obteve 88 pontos), do **Salgueiro** (vice-campeão com nota 83) e da **Mangueira** (3º lugar, com 79 pontos).

Dessa forma, *Gibi* e **Arsênio** tornavam-se protagonistas de um feito histórico da caloura da Vila Vintém, que, pela primeira vez, ocupava um honroso posto no seleto grupo quase sempre reservado ao quarteto formado por **Portela**, **Mangueira**, **Império Serrano** (que amargou o 8º lugar) e **Salgueiro**. Era de se esperar, portanto, que Walter continuasse a participar da disputa dos hinos da **Independente** nos carnavais seguintes, mas isso não aconteceu. Em 1971, quando a escola desfilou com o belo samba "Rapsódia da Saudade", composto por *Toco*, ele deixou Padre Miguel rumo à estação de Ramos, desembarcando na **Imperatriz Leopoldinense**. Segundo relata *Tiãozinho*, a saída foi estimulada pela mulher de *Gibi*, após a covarde agressão que o marido sofreu de alguns integrantes da **Mocidade**. Vítima de alcoolismo, o sambista, por vezes, terminava a noite bêbado e dormia largado na quadra da escola, o que teria provocado a estúpida e violenta reação dos componentes.

Tal qual a **Mocidade**, a novata **Imperatriz** (presidida desde 1968 por **Oswaldo Macedo**, médico progressista e muito atuante na Zona da Leopoldina) ainda não ganhara o primeiro título no Grupo Especial, mas possuía um **Departamento Cultural** (**DC**) bastante criativo, liderado por **Hiram Araújo** (outro médico incansável e pesquisador apaixonado do samba), cujos enredos de perfil modernista exploravam as matrizes da brasilidade e o fértil motivo do hibridismo e da mestiçagem na formação do nosso país. Quem apoiava esse trabalho era o polivalente **Amaury Jório**, o grande idealizador da escola fundada em 1959. Foi ele quem apresentou *Gibi* ao sambista **Zé Katimba**, apadrinhando, com muito gosto, aquela que seria uma das maiores duplas de compositores do nosso carnaval. O próprio **Zé** relembra com carinho esse primeiro contato com o saudoso Walter:

> *A minha amizade com Gibi veio por meio do Amaury Jório, um dos fundadores da Imperatriz. Um certo dia o Amauri me perguntou: "Katimba, se o Gibi te convidasse para parceiro, você aceitaria?" Eu disse que aceitaria e, assim, surgiu "Martim Cererê" (minha e de Gibi) e "Só da Lalá" (de nós dois com Serjão).*[126]

Na escolha do samba de 1972, um ano após vencer em parceria com **Niltinho Tristeza** a disputa de 1971 (cujo enredo era *Barra de Ouro, Barra de Rio, Barra de Saia*), o tinhoso **Katimba** havia angariado o respeito dos pares. Ciente disso, Amaury lhe sugeriu que acolhesse o recém-chegado *Gibi* na ala de compositores – e **Zé** não se fez de rogado. Assim, a dupla recém-formada escreveu "Martim Cererê", a obra-prima que embalou mais um enredo modernista do **DC** em 1972. O samba era simples, curto e melódico, tratando a nação com uma intimidade incomum para aqueles tempos bicudos da ditadura e valendo-se de uma linguagem bem coloquial (com mistura da 2ª e 3ª pessoa de verbos e pronomes, bem ao gosto do falar carioca), conforme atestam os versos iniciais da canção:

[126] Depoimento concedido por **Zé Katimba** ao biógrafo, via correio eletrônico, em 28/10/2021.

Vem cá, Brasil
Deixa eu ler a sua mão, menino
Que grande destino
Reservaram pra você

Fala, Martim Cererê
Lá lá lá lá lauê
(bis)

Escrita no auge dos "anos de chumbo" da ditadura, a letra da dupla beirava uma e outra vez o delicado limite entre o ufanismo (vale citar a passagem "*Gigante pra frente / A evoluir / Laiá laiá / Milhões de gigantes a construir / Laiá laiá laiá*") e a mais engenhosa poesia (ilustrada pelo dístico "*E o Brasil cresceu tanto / Que virou interjeição*"). Bem singular seria igualmente o fato de ela se tornar parte da trilha sonora da novela *Bandeira Dois*, escrita por Dias Gomes, cujo principal cenário era uma escola de samba – a qual, nas gravações da TV Globo, viria a ser a própria **Imperatriz** de **Katimba** & *Gibi*.

Animado com essa estreia iluminada, Walter permaneceu por mais de uma década na agremiação, que, em 1980, sob a batuta do traquejado carnavalesco **Arlindo Rodrigues** (homenageado como enredo pela **Imperatriz** em 2022), arrebatou enfim sua primeira vitória na Sapucaí, com o tema *O que que a Bahia tem?* (cujo samba foi feito por Darcy do Nascimento e Dominguinhos do Estácio). Empolgada, a escola voltou em grande estilo à avenida em 1981, com outro mote sedutor de Arlindo: *O teu cabelo não nega* (o famoso "*Só dá Lalá*"), uma justa homenagem ao extraordinário compositor **Lamartine Babo**, autor de sambas e marchinhas que marcaram para sempre a memória musical dos brasileiros.

Dessa forma, uma década após o sucesso estrondoso de "Martim Cererê", **Katimba** e *Gibi*, desta vez em parceria com **Serjão**, voltam a assinar uma nova obra-prima da folia, cuja melodia envolvente e animada veio a ser cantada com raro entusiasmo pelo público, ajudando a escola a faturar seu segundo triunfo, ou seja, o inédito bicampeonato de 1980-81. Para quem não lembra, vale a pena recordar os versos que embalaram a reverência a "*Lalá*" no deslumbrante cortejo do povo da Leopoldina:

Neste palco iluminado
Só dá Lalá
És presente imortal
Só dá Lalá
Nossa escola se encanta
O povão se agiganta
É dono do carnaval
[bis]

Lá lá lalá Lamartine
Lá lá lalá Lamartine
Em teu cabelo não nega
Um grande amor se apega
Musa divinal

Eu vou embora
Vou no trem da alegria
Ser feliz um dia
Todo dia é dia
(Eu já disse que vou)
[bis]

Linda morena
Com serpentinas enrolando foliões
Dominós e colombinas
Envolvendo corações

Quem dera
Que a vida fosse assim
Sonhar, sorrir
Cantar, sambar
E nunca mais ter fim

Com três sambas vitoriosos na **Imperatriz** (ele também foi coautor, com Darcy do Nascimento e Dominguinhos do Estácio, do hino de 1979: "Oxumarê, a lenda do arco-íris"), *Gibi* acabou voltando à **Mocidade** em 1984, década em que nosso biografado começa a se projetar como um dos maiores compositores de Padre Miguel. Desde 1983, quando Adil, Dico da Viola, Paulinho Mocidade e *Tiãozinho* assinam o belíssimo samba "Como era verde o meu Xingu" (*épico* enredo do carnavalesco **Fernando Pinto**), o sucesso do compositor na quadra da Vila Vintém já era incontestável. Impressionado com aquele personagem que esbanjava talento e simpatia, *Gibi* então o convidou para escrever, junto com **Arsênio**, o samba de 1985, que embalaria o insólito *Ziriguidum 2001, um carnaval nas estrelas*, mais uma fabulosa *invenção da estética* tropicalista-futurista de **Fernando Pinto**.

Cabe aqui abrir um breve parêntese sobre a figura polêmica e nem sempre cordial de Arsênio Isaías (ou tão somente **Arsênio**), que, antes de 1985, já vencera a disputa de samba de enredo em 1962 (com "Brasil no Campo Cultural", escrito com Jurandir Pacheco e Wilson Moreira), 1970 (ano do já citado "Meu Pé de Laranja Lima", composto com *Gibi*) e 1980 (quando assinou com Djalma Santos e Domenil a "Tropicália Maravilha", hino do desfile vice-campeão da Sapucaí). O sambista era, de fato, uma pessoa rude e grosseira com aqueles de quem não gostava, sendo, inclusive, responsável pela saída de **Wilson Moreira** da **Mocidade**, após uma desavença entre os dois. Autoritário e temperamental, **Arsênio** se julgava dono da escola, mas sempre contou com o apoio de *Gibi*, o qual, segundo ele próprio confessou certa vez a *Tião*, tinha uma dívida de gratidão com o amigo (que, vale registrar, trabalhava na sua loja de artigos carnavalescos no centro do Rio).

Pois foi assim, entre controvérsias e cumplicidades, que o trio logrou criar um dos sambas mais empolgantes da década, com o qual a turma do "*arroz com couve*" da Vila Vintém veio a arrebatar seu segundo título no Grupo Especial do Rio, tornando-se a partir de então uma das mais respeitadas e admiradas agremiações do país. O hino seria a trilha sonora perfeita para o fantástico "*carnaval das estrelas*" de 1985, que, como já se anotou no **Capítulo 3** desta obra, provocou um assombro na avenida. Inspirada pelo clássico filme *2001, uma odisseia no espaço*, do cineasta Stanley Kubrick, a **Mocidade** fez sua própria viagem pela Passarela. Desde o abre-alas, com sambistas astronautas, até

as alegorias, com naves e insetos espaciais gigantescos, a escola mandou seu recado: ela seria "a pioneira" a erguer sua bandeira e plantar sua raiz em outros mundos, para "fazer todo o universo sambar", uma "missão" que a parceria alardeou com perfeição em seus versos:

> *Quero ver no céu minha estrela brilhar*
> *Escrever meus versos à luz do luar*
> *Vou fazer todo o universo sambar!*
> *Até os astros irradiam mais fulgor*
> *A própria vida de alegria se enfeitou*
> *Está em festa o espaço sideral*
> *Vibra o universo, oi, é carnaval*

Era de se esperar, uma vez mais, que o bem-sucedido trio voltasse a concorrer nos anos subsequentes, mas circunstâncias imprevistas fizeram com que esse roteiro não se cumprisse. Ao final de 1986, na escolha do samba para o desfile de 1987 (cujo enredo era o antropofágico *Tupinicópolis*, última obra-prima de **Pinto**), *Gibi* e *Tiãozinho* acabaram por se tornar renhidos rivais na quadra da Vila Vintém. Embora contasse com a franca simpatia do carnavalesco e de boa parte da comunidade, a parceria de *Tião* perdeu para o samba de *Gibi*, Chico Cabeleira, J. Muinhos e Nino Batera, que, segundo se dizia à boca pequena na **Independente**, era o preferido de Beth Andrade, a todo-poderosa nora do "patrono" Castor de Andrade. Por ironia do destino, foi justamente no quesito *samba-enredo* que a escola perdeu dois pontos na planilha dos jurados, ficando, assim, com nota total 223, apenas um ponto atrás da **Mangueira**, a grande campeã com 224 pontos...

O futuro escrito pelas estrelas para *Gibi*, a partir daí, seria ainda mais caprichoso para com os dois amigos. Walter nunca mais venceu uma disputa na **Mocidade**, ao passo que *Tião* teria mais adiante a glória de assinar, junto com *Toco* e Jorginho Medeiros, os hinos do bicampeonato de 1990-91. O distanciamento na quadra não diminuiu em nada o afeto e a admiração que *Tiãozinho* nutre até hoje pelo saudoso amigo, que seguiu à frente do seu depósito de artigos carnavalescos até 2008. Sempre bonachão e caloroso com quem o visitava naquele galpão da Rua do Riachuelo, o dublê de sambista e comerciante prezava muito

reviver os causos do passado, como a folclórica história de que, para atrapalhar o samba concorrente na noite da finalíssima, ele mandava distribuir centenas de empadas quentinhas para a torcida do samba rival, bem na hora da sua apresentação no palco... Com todo mundo "entalado" de empadinha, quem iria soltar a voz na quadra?

4. Outro parceiro memorável de *Tiãozinho*: Antonio Correia, o *Toco da Mocidade*

Além de **Gibi**, nosso biografado também guarda um imenso carinho e apreço por Antonio Correia do Espírito Santo, o genial **Toco da Mocidade**. Sem demérito de nenhum outro compositor, ele tem razões de sobra para venerar o parceiro, que era, literalmente, uma *avis rara* na música e na vida. Além do extenso *currículo* em Padre Miguel, onde, desde os anos 50 até o final dos 80 (quando ele e **Tiãozinho** se tornam parceiros), já havia faturado oito vezes a disputa de samba de enredo (sendo, inclusive, o coautor, com **Djalma Crill**, do hino do primeiro título no Grupo Especial, em 1979), ele também fizera carreira na noite carioca, cantando em casas famosas, como o *Bar do Tom*, no Leblon. *Tião* lembra que o músico adorava *jazz* (desde os grandes solistas até as *big bands*), *bossa nova* (um ícone dos "anos dourados" do país) e também o *samba-canção*, gêneros em voga no Rio da virada das décadas 50/60, chegando a ser *crooner* de **Cauby Peixoto** na *Boate Drink*.

De fato, Antonio Correia era um artista de raro talento e versatilidade. Bastante fluente na língua de *Tio Sam*, ele costumava incluir em seu repertório grandes sucessos de Nat King Cole, Tony Bennet, Frank Sinatra, Ella Fitzgerald e outros intérpretes de fama internacional. Se não bastasse, o artista ainda compôs diversos sambas de bela tessitura com parceiros do naipe de **Délcio Carvalho** (o compositor campista que apresentou Nei Lopes a Wilson Moreira), **Monarco** (o sambista feirante que, à época, antes de se consagrar na **Portela**, tinha uma barraca de chuchu na feira de Padre Miguel – e com quem *Toco* e Kleber escreveram o samba "Tema das Rosas"), **Marinho da Muda** e **Gibi**. E também teve a sua obra difundida por vozes ilustres da MPB, como **Emílio Santiago**, **Roberto Ribeiro** (que gravou "Aurora de um sambista" no

disco *Sangue, Suor & Raça* – LP Odeon, 1972) e a "Marrom" **Alcione**, que incluiu a "Rapsódia da Saudade", samba do desfile de 1971, em *Almas & Corações* (LP RCA Victor, 1983).

Carioca do Lins, *Toco* havia nascido para ser um autêntico mestre da arte popular. Ele sempre tratou a Música com enorme carinho, deliciando-se com os discos que lhe chegavam às mãos. Era visível o prazer que demonstrava ao escutar as faixas de um vinil, procurando distinguir os instrumentos (metais, cordas, contrabaixo) tocados em cada peça. Bastante afinado e dono de um ouvido privilegiado, o cantor possuía uma voz bem empostada, da qual sempre cuidou com muito zelo. Mestre **Zé Katimba**, que conviveu com ele durante sua breve passagem pela **Imperatriz**, em meados dos anos 70, considera o cantor um fenômeno: "*ele sabia ajustar a interpretação de* crooner *à cadência do samba; dominava o grave, o médio e o agudo; e conseguia mesclar a técnica precisa do* crooner *com a cadência e a emoção do samba, sabendo dividir como ninguém as canções*"[127].

Valendo-se de tantos dotes, não lhe foi difícil construir uma carreira respeitável nos palcos cariocas. Além das boates já citadas acima, *Toco* cantou no palco lendário do Teatro Opinião e no Teatro Tereza Raquel (ambos em Copacabana), além do amplo Teatro João Caetano (na Praça Tiradentes, antigo ponto boêmio do Rio). Afora essas casas de espetáculo, ele também cantou no badalado salão do Bloco Bola Preta (na antiga sede da Av. 13 de Maio, ao lado do Teatro Municipal), no Renascença Clube (no Andaraí) e montou a *Roda de Samba do Toco*, no Esporte Clube Madureira, que reunia os grandes nomes do gênero, como o já citado **Délcio Carvalho** (dileto parceiro com o qual compôs "Sorriso de Criança", samba que virou hino da casa de *shows* Sambola), **João Nogueira, Jorginho do Império, Mano Décio Da Viola, Roberto Ribeiro** e tantos outros.

O **samba**, de fato, acabou sendo uma epifania para *Toco*. Ao vencer a primeira final na **Independente**, compondo com o grande parceiro **Cleber** o samba do carnaval de 1957 ("O baile das rosas"), ele mal completara vinte anos de idade. Nesse desfile, a agremiação recém-fundada ficaria em 5º lugar no Grupo 2, do qual seria a grande campeã em 1958, com o enredo *Apoteose do Samba* (a cargo do polivalente Ari de Lima), cuja trilha sonora,

[127] Depoimento prestado pelo compositor **Zé Katimba** ao biógrafo, via correio eletrônico, em 28/10/2021.

uma vez mais, caberia à dupla *Toco* & **Cleber** – que também iria assinar o hino de 1959 ("Os três vultos que ficaram na História"), na estreia da **Mocidade** no Grupo 1, quando a verde & branca obteve um honroso 5º lugar.

O resultado em 1960, com o sugestivo enredo *Frases célebres da História*, seria ainda melhor, com a inédita 3ª posição. É bem verdade que nesse ano, após um imbróglio com os jurados, cinco escolas (Portela, Mangueira, Salgueiro, Unidos da Capela e Império Serrano) foram declaradas vencedoras pela Prefeitura (ou seja, na conta fria dos números, a **Mocidade** havia sido a 7ª colocada). De qualquer forma, o samba também fora escrito pela dupla, dessa vez com a colaboração de **Aloísio** e do lendário **Tio Dengo**, dois *bambas* egressos da Portela. Depois, em 1964, eles assinam "O cacho da banana" (outro tema de Ari de Lima), hino de um desfile que só obteve o 7º lugar. E em 1971, *Toco* volta a vencer, sozinho, a disputa na quadra, com o melodioso e harmônico samba "Rapsódia da Saudade" (um mote poético do carnavalesco Clóvis Bornay), cujos versos iniciais, mais ao estilo de um samba-canção (gravado, aliás, em grande estilo por **Alcione**) do que propriamente um hino de desfile, expressam uma verdadeira profissão de fé do autor em sua arte:

> *Canto*
> *Faço do samba minha prece*
> *Sinto que a musa me aquece*
> *Com o manto da inspiração*
> *Ao transportar-me pelas asas da poesia*
> *Ao som de lindas melodias*
> *Que vão fundo no meu coração*

Desde a década de 50 até 2007, a escola de Padre Miguel desfilaria ao menos doze vezes com composições oficialmente assinadas por *Toco* e seus pares. Aliás, não é exagero afirmar que o seu estilo de compor, de elevado e inconfundível padrão melódico e poético, tenha se tornado uma referência para os demais sambistas da agremiação, além de moldar a sua própria identidade musical. Ao longo de meio século na **Mocidade**, o compositor teria apenas duas passagens por outras coirmãs, ambas na década de 70 – ainda que, curiosamente, nenhuma delas tenha sido a **Mangueira**, pela qual nutria, desde jovem, uma paixão alucinada. A saída se

deu por conta da frustração que ele sentia por nunca ter conquistado um título na agremiação. Depois de chegar a inúmeras finais na quadra da Vila Vintém, sempre com a maior identificação com a comunidade e a escola, o jejum na avenida o fez aceitar convites que recebeu para compor em outras agremiações.

A primeira seria a **Imperatriz Leopoldinense**, onde estava "exilado" o amigo *Gibi*, outro bamba formado em Padre Miguel. Os dois compuseram e levaram até a final um belo samba que, infelizmente, não venceu a disputa. Outra passagem muito rápida foi na **Vila Isabel**, em que o samba de enredo de *Toco* também chegou à final, sem, no entanto, ser o escolhido da azul & branca da terra de Noel. Não se pode afiançar se as escolhas na quadra de Ramos e da Vila foram justas e isentas: o único fato incontestável é que, onde Antonio Correia pisava, o público era sempre agraciado com saborosas iguarias musicais.

Em 1975, Osman Pereira Leite, o novo presidente da **Mocidade**, dá um ultimato para que ele volte de vez para a escola. Assim, após um curto período afastado de suas raízes, *Toco* retorna à **Independente** e escreve com **Djalma Crill** o lindo samba do desfile de 1976, "Mãe Menina do Gantois" (trilha sonora do enredo concebido por Mestre Arlindo Rodrigues), que obtém o 3º lugar na avenida. Segundo relembra o seu filho Marco Antonio, a comemoração pela "medalha de bronze" foi tão eufórica, que parecia que a escola tinha conquistado o título[128]. Mas, em 1979, finalmente ele e **Crill** logram escrever o hino da tão sonhada vitória no Grupo Especial, cujo mote veio a ser *O Descobrimento do Brasil*, mais um enredo da lavra de Arlindo Rodrigues. O samba possui uma bela linha melódica, com uma abertura ao melhor estilo de *Toco*, em que os ícones da poesia e da música aparecem para emular o público a cantar o "poema" da verde e branca:

> *A musa do poeta*
> *E a lira do compositor*
> *Estão aqui de novo*
> *Convocando o povo*
> *Para entoar um poema de amor*

128 Depoimento citado de Marco Antonio Correa do Espírito Santo, concedido ao biógrafo em 02/11/2021.

Nos anos 70, porém, os temas "cívicos" tendiam fatalmente a certas manifestações de ufanismo amiúde estimuladas pela ditadura, mazela da qual, infelizmente, os poetas não puderam escapar. Assim, além de mimetizar a consigna do "Brasil Grande" que a regime difundia, a letra também subscreve o distorcido discurso histórico da "descoberta" de um país já habitado por vários povos, como se pode notar, sobretudo, nos dois refrãos:

> *De peito aberto é que eu falo*
> *Ao mundo inteiro*
> *Eu me orgulho de ser brasileiro*
> *[...]*
> *Vera Cruz, Santa Cruz*
> *Aquele navegante descobriu(descobriu)*
> *E depois se transformou*
> *Nesse gigante que hoje se chama Brasil*

Deslizes ideológicos à parte, se o 3º lugar de 1976 já suscitara uma enorme euforia no artista, imaginem quão celebrada foi essa conquista inédita na passarela. Outros dias de tamanha glória Antonio Correia só voltaria a viver em 1990-91, quando, em parceria com **Tiãozinho** e **Jorginho Medeiros**, faria a dobradinha na quadra e na avenida, compondo os hinos do primeiro (e até agora único) bicampeonato da **Independente** no Grupo Especial. Conforme já se destacou no **Capítulo 4**, o primeiro veio a ser o samba do contagiante enredo ***Vira, virou, a Mocidade chegou***, elaborado pela dupla de carnavalescos Lilian Rabelo e Renato Lage. O tema era, na realidade, uma justa exaltação à história da escola da Vila Vintém, que surgiu como time de futebol e com o tempo se tornou uma das maiores agremiações da cidade – uma origem que foi orgulhosamente cantada em dois versos: *Sou independente, sou raiz também / Sou Padre Miguel, Sou Vila Vintém*.

Já o segundo – ***Chuê, chuá, as águas vão rolar*** (outro mote de Lilian & Renato) – se tornou um verdadeiro tsunami de alegria na Sapucaí, graças, sobretudo, ao esfuziante samba do trio, que, literalmente, sacudiu as arquibancadas da Passarela do Samba, cantado com rara energia e entusiasmo por milhares de espectadores do vitorioso desfile. Navegando no mar verde e

branco da **Mocidade**, eles prometiam desde a primeira estrofe da canção encontrar "*um jeito novo de fazer meu povo delirar / uma overdose de alegria / num dilúvio de felicidade*". Pelo visto, os compositores não faltaram com a sua palavra e, sob as bênçãos de mãe Oxum e de Iemanjá mamãe sereia, lavaram a alma dos foliões com o seu jorro de alegria:

É no Chuê, Chuê
É no Chuê, Chuá
Não quero nem saber
As águas vão rolar

É no Chuê, Chuê
É no Chuê, Chuá
Pois a tristeza já deixei pra lá!

O amigo **Tiãozinho**, grande parceiro de **Toco** nessa jornada memorável na Sapucaí, considera-se um privilegiado por ter compartilhado com ele (e também com **Jorginho Medeiros**) esse momento mágico da sua carreira de compositor. Recapitulando a história do multifacetado artista, ele não hesita em afirmar que coube aos tambores da **Mocidade** o mérito de estimular no jovem *crooner* (cuja vocação pela arte do canto já se revelara na década de 50) o gosto e a paixão pelo samba de enredo. Sem jamais abdicar da carreira de cantor na noite carioca, **Toco** entrou para a escola criada pelo time Independent F. C., para surpresa de vários parentes e amigos da família, que certamente não desejavam vê-lo metido em um meio que, segundo o estereótipo então vigente nos segmentos mais *caretas* da classe média banguense, era sinônimo de drogas e cachaça.

Essas pessoas só aceitavam a presença de Antonio nos bailes, um ambiente mais elegante, mais formal, onde ninguém entrava de calça *jeans* – o traje tinha de ser *esporte fino*. O único evento mais festivo e descontraído daquele tempo era o "Baile do Havaí", realizado na parte de trás da sede social do Bangu A. C. e também no *Cassino Bangu*. Todavia, abençoado pelas musas do canto, o rapaz jamais se curvou à recriminação alheia. Exibindo um talento raro em seu ofício, ele soube abrir seu espaço, tanto nas quadras quanto nos palcos, adotando sempre um figurino do mais alto estilo.

É claro que a trajetória pessoal de T*oco* é bem mais complexa do que faz supor esta breve súmula biográfica aqui escrita. Nascido em 28 de maio de 1935, no bairro do Lins de Vasconcelos, Zona Norte do Rio, Antonio Correia foi o sexto filho da família Espirito Santo. Conforme nos revelou seu primogênito Marco Antonio, o garoto ganhou o nome completo do pai porque na época não era comum acrescer os termos *Júnior* ou *Filho* na certidão. A família mudara do Recife para o Rio de Janeiro e Antonio veio a ser o primeiro filho carioca dos três que nasceram no novo destino. Durante os anos de infância no Lins, ele travou seu primeiro contato com a música, ouvindo sua mãe (que era filha de Pedro Salgado, um dos precursores do frevo pernambucano) cantar e tocar acordeão.

Marco Antonio anota que o primeiro contato do artista com as escolas de samba foi "às escondidas, visto que elas eram marginalizadas". A visita à escola de samba **Flor do Lins** (cuja fusão com a **Filhos do Deserto** criaria a **Lins Imperial** em 1963), em especial, lhe rendeu uma surra histórica do pai – "e, na segunda tentativa, a surra veio de seu irmão mais velho[129]". Nessa mesma época, na virada dos anos 40/50, o patriarca comprou uma pequena chácara no centro de Bangu, onde criava patos, gansos e galinhas, além de plantar hortas e árvores frutíferas, como pés de carambola, abiu (ou *abio*, a grafia preferencial) e outros. Morando em Bangu, *Toco* vem a conhecer o seu primeiro amigo e parceiro, **Tião Marino**, que o convidou para participar da fundação da Mocidade.

Por ironia do destino, o velho Correia, tão refratário ao samba, faleceu cedo, por volta dos 67 anos, e não chegou a saber que o filho estava envolvido com a nova escola da área. Segundo Marco, se acaso soubessem do fato, os pais do compositor seriam contra e jamais o teriam apoiado, pois as agremiações eram vistas como refúgios de bandidos e cachaceiros. Afinal, o patriarca era um militar bastante rígido nos costumes e avesso por completo à "balbúrdia" das quadras e terreiros. Já sua mãe só ficou sabendo anos depois da morte do marido que o rapaz se dedicava à música, algo que, para ambos, não podia ser considerado uma profissão. Ela chegou a sonhar que o jovem faria carreira na

[129] Marco Antonio Correa do Espírito Santo, depoimento citado.

Aeronáutica, depois de prestar serviço militar na base aérea de Santa Cruz, mas Antonio não quis – e esse talvez tenha sido o maior arrependimento do artista até o final dos seus dias.

Para sobreviver, *Toco* fez de tudo um pouco na vida: nos primeiros anos, cortou um dobrado para deslanchar na atividade musical, sem deixar de ter um emprego fixo. Durante a noite, atuava como *crooner* na *Boate Drink*, palco onde brilhava **Cauby Peixoto**; de dia, trabalhava em uma loja em Copacabana – segundo conta Marco Antonio, como ele era um apaixonado pela língua portuguesa e tinha facilidade com a língua inglesa, era encarregado de atender os turistas estrangeiros. Ao longo da vida, porém, o cantor ganhou seu pão de várias formas, tendo sido, inclusive, por iniciativa de Castor de Andrade (que o admirava bastante), apontador do *jogo do bicho* – diga-se de passagem, dono de uma caligrafia invejável, conforme o parceiro *Tiãozinho* atesta. O gosto pelo jogo despertara no tempo da falecida Maria do Siri, parente do seu parceiro **Kleber**, outra figura ligada à contravenção.

Já na esfera pessoal, as histórias do intrépido Antonio Correia deram pano pra manga. Ele foi um homem de muitos casamentos, mas conseguiu fazer das ex-esposas suas melhores amigas. Ao todo, *Toco* e as companheiras tiveram oito filhos, todos homens, dos quais apenas dois trilharam os caminhos da música. A primeira esposa foi **Wilma da Silva**, mãe de três meninos: Marco Antonio, o primogênito (com o qual o biógrafo trocou bons dedos de prosa), que nasceu em 1957, quando a mãe tinha apenas dezesseis anos e o pai estava prestes a completar 22 anos; Jorge Luiz, nascido em 1958; e Isaac Newton, de 1960. Já com **Jocilda**, a segunda mulher, teve mais um filho, José Davi, nascido em 1966. Por fim, com **Sonia Linhares**, a terceira e última companheira, vieram mais quatro garotos: Robson Linhares do Espírito Santo, nascido em 1969; Ronald, de 1970; Roger, de 1971; e Rodney, o caçula, que nasceu em 1974.

Todavia, mesmo com tantas responsabilidades nas costas, Antonio nem sempre soube desviar-se das linhas tortuosas do destino, envolvendo-se com o álcool por conta das desilusões com a vida e com a **Mocidade** – um mal que o perseguiu por longo tempo. Destrambelhado, Correia teria ficado na "rua da amargura" se, por acaso, os pares não se mobilizassem para lhe encontrar um pouso. De fato, por iniciativa de alguns amigos, como o parceiro

Tiãozinho, e com a ajuda de Paulo Andrade, diretor da agremiação, finalmente foi possível comprar uma casa para o compositor em Bangu, onde ele passou o resto dos seus dias.

A carreira também recobrou certo prestígio, sobretudo na virada do século XXI, quando *Toco* prestou um valioso depoimento ao **Museu da Imagem e do Som** (MIS) e voltou a se apresentar nas casas noturnas da cidade, entre elas o Mika's Bar, em Ipanema, sob o olhar atento de seu produtor Ricardo de Moraes. A entrevista ao MIS, idealizada pelo próprio Ricardo e por Beto Moura, aconteceu em 31 de outubro de 2000, no Auditório do Museu (no centro do Rio), em sessão coordenada pela pesquisadora Marília Barboza, com a ilustre participação dos compositores Wilson Moreira, *Gibi* e Mirinho, da professora e museóloga Lygia Santos e dos jornalistas Sérgio Cabral (pai) e José Carlos Rego. Em suma, um escrete de *bambas* à altura do protagonista da sessão...

De fato, esse derradeiro ciclo do artista seria, afinal, bem mais sereno e discreto. Conforme nos conta Marco, o filho mais velho, quem conviveu com *Toco* na sua última década só o via sóbrio e lúcido, com uma Bíblia embaixo do braço. Quando acabava a disputa do samba, ele se entregava à igreja e a Deus, dentro de sua própria concepção da religião. E assim *Toco* se aprumou, até fazer sua passagem em novembro de 2006, com mais de setenta anos de idade, sem ao menos ver o "futuro do pretérito", aquela história "feita à mão" em leito de hospital com os parceiros Marquinhos Marino e Rafael Só, que a estrela-guia de Padre Miguel encenou na Passarela do Samba em fevereiro de 2007.

Nada disso, porém, embota a lembrança que todos os amantes do samba possuem desse apurado artista, que possuía total esmero com suas roupas e procurou sempre se vestir muito bem. Uma elegância que, por sinal, traduzia o seu próprio estilo de compor e cantar nas boates e nas quadras. No início da carreira de intérprete, era tudo nos *trinques*, da cabeça aos pés, com direito, inclusive, ao tradicional sapato cromo alemão. Aliás, ele não só exibia um notável refinamento no vestir, como também mantinha um trato cortês com as pessoas – ainda que, quando se excedia com a bebida, perdesse uma ou outra vez o prumo e se tornasse até uma pessoa inconveniente. Não por acaso, convém encerrar esta singela evocação do Mestre com uma síntese do primogênito sobre a convivência do pai com os pares de Padre Miguel e a escola que marcou eternamente sua notável história:

> Era uma relação de muito amor e decepções, ele não vivia sem ela, a Mocidade era a respiração e os batimentos cardíacos dele, era sua família, cada samba que compunha era como um filho. Por ser uma pessoa muito querida, em seus aniversários, sempre era contemplado com uma festa surpresa no bar da Velha Guarda.
>
> Era muito mais querido do que odiado ou invejado; sabia quem conspirava contra ele e mesmo assim mantinha amizade e presenteava o conspirador com uma parceria, sempre com um lindo samba.
>
> Independente das parcerias, todos conheciam o seu estilo de escrever e a roupa harmônica que ele dava para cada letra, as pessoas reconheciam, antes de saberem quem era o autor, que o samba era do **Toco!**[130]

5. Mestre André: o regente da orquestra popular "Não existe mais quente"

Em 2022, o hino que embalou o desfile da **Mocidade Independente** na Passarela do Samba foi dedicado a Oxóssi, o "caçador de uma flecha só", herdeiro de Iemanjá, irmão de Ogum e apaixonado por Oxum. Com o enredo intitulado *Batuque ao Caçador*, a escola de Padre Miguel exaltou não só o orixá senhor da caça e rei da floresta, mas também evocou a tradição ancestral dos tambores que ecoavam nos terreiros da Vila Vintém, cuja batida logo seria assimilada pelos ritmistas da bateria *"Não existe mais quente"* – decerto, uma das mais criativas e inspiradas do Rio de Janeiro e de todo o país. A íntima conexão dos toques da umbanda e do candomblé com a essência rítmica da orquestra verde & branca não passou despercebida aos compositores, como se pode ler e ouvir na penúltima estrofe da canção:

130 Marco Antonio Correa do Espírito. Depoimento concedido ao biógrafo em 02/11/2021.

> *Ô, Juremê, ô, Juremá*
> *Mandiga de Tia Chica fez a caixa guerrear*
> *Inverteu meu tambor*
> *De Dudu e de Coé,*
> *Foi Quirino, foi Miquimba*
> *De Jorjão, o agueré*
> *Fez do aguidavi, baqueta da nossa gente*
> *Pra evocar nesse terreiro toda alma independente*[131]

Sem dúvida, a homenagem da **Mocidade** a **Oxóssi** (São Sebastião, no sincretismo católico), que é também o orixá de proteção da **Portela**, representa uma reverência ímpar à história de sua bateria, formada por ritmistas que jamais esqueceram suas raízes e cujo talento seria muito bem aproveitado por Mestre André. Como já se registrou no **Capítulo 2** desta obra, ao ver *Tião Miquimba*, traquejado ogã do terreiro de Tia Chica, bater seu tambor de forma inusitada, ele não hesitou em adotar o surdo de terceira (o centralizador, no jargão do samba), com o célebre **toque invertido**. Conforme já se disse, Pereira era "um devoto das inovações": ele não só adotou o toque *sui generis* de *Miquimba*, mas ainda patrocinou a invenção de vários instrumentos (citou-se aqui a *raspadeira*, um reco-reco de ferro que imitava o casco ondulado do tatu, tocado com uma baqueta de bambu). A letra do samba de 2022, aliás, faz questão de mencionar o *aguidavi*[132], "a baqueta de nossa gente", outra herança dos terreiros no caldeirão antropofágico da "não existe mais quente".

Todas essas figuras são lembradas pela parceria, que, além de *Miquimba*, enaltece *Tia Chica* (aquela cuja mandinga "fez a caixa guerrear"), **Quirino**

[131] "Batuque ao Caçador", samba vencedor do troféu Estandarte de Ouro em 2022, composto por Cabeça Do Ajax, Carlinhos Brown, Diego Nicolau, Gigi Da Estiva, J.J. Santos, Nattan Lopes, Orlando Ambrosio e Richard Valença, com interpretação de Wander Pires.

[132] O termo **aguidavi**, também escrito **oguidavi**, designa as varetas utilizadas para a percussão dos atabaques no candomblé. Elas são confeccionadas com pequenos galhos das árvores sagradas do culto, como a goiabeira e o araçazeiro, e medem por volta de trinta a quarenta centímetros de comprimento.

(um exímio tocador de cuíca) e três outros comandantes históricos da orquestra verde & branca: **Mestre Jorjão** (que dirigiu a bateria de 1989 a 1994, com direito ao bicampeonato em 1990-91), **Mestre Coé** (que sucedeu *Jorjão*, ocupando o posto de 1995 a 2004, faturando o título de 1996) e **Mestre Dudu** (desde 2016 na função, sendo campeão em 2017). E, por certo, a trilha sonora de 2022 não poderia deixar de saudar o maior de todos, esse maestro extraordinário chamado José Pereira da Silva, o inesquecível **Mestre André**, o guia de todos os ogãs que batucam para o "Caçador" em Padre Miguel:

> *Arerê, Arerê, Komorodé*
> *Todo Ogã da Mocidade é cria de Mestre André*[133]

Morto precocemente em 1980, *André* contribuiu decisivamente para o prestígio angariado por sua escola no mundo do samba, tanto no Rio, quanto no resto do país e até no exterior. Graças a ele, entre tantas criações geniais de sua bateria, o povo do samba e os jurados do desfile viriam a conhecer a célebre "paradinha" da **Mocidade**, cuja origem sempre provocou acalorados debates. Diz *Andrezinho*, filho do Mestre, que um escorregão do maestro durante o desfile na avenida, ao rodopiar na pista, hábito herdado dos tempos áureos de mestre-sala, foi a origem da bossa. Na verdade, segundo *Tiãozinho*, foi nessa queda que nasceu a inversão dos surdos da bateria, quando *Tião Miquimba*, ritmista do surdo de segunda, para não deixar a peteca cair, entrou no lugar do surdo de primeira, que logo lhe respondeu. Mestre *André*, com igual presença de espírito, tocou o barco para a frente – e assim nasceu a batida invertida da **Mocidade**.

O compositor observa que, com ou sem escorregão de *André* na pista, a famosa "paradinha" já havia surgido em um desfile escolar de Sete de Setembro, em Vila Isabel, que o mestre adaptou para a orquestra da escola de samba. Mais uma prova do valor inestimável de ritmistas que, desde os tempos em que o Imperador cruzava a região a caminho de São Paulo,

133 "Batuque ao Caçador", samba já citado do GRES Mocidade Independente de Padre Miguel.

fizeram de Bangu, Padre Miguel e Realengo uma fonte inesgotável de talentos musicais. A região, de fato, como já se destacou aqui, é o berço de grandes percussionistas, como **Carlinhos Pandeiro de Ouro**, **Cuscuz** (que tocava surdo com João Nogueira), **Germano**, **Quirino** (dois *bambas* da cuíca) e o baterista **Robertinho Silva**, além de sambistas do porte de **Wilson Moreira**, **Jorge Aragão** e **Monarco**, sem falar na musa **Elza Soares**, uma das vozes mais talentosas do samba e da MPB.

Tanta capacidade, vale mais uma vez frisar, nunca surge do acaso. O obstinado e incansável *André* é um exemplo cabal desse longo aprendizado compartilhado com os demais ritmistas: no princípio, ele pegava o apito e soprava sem descanso, irritando os próprios pares. Quem o advertiu sobre o excesso foi Ari de Lima, o dublê de sambista e carnavalesco. Moderando nos silvos, José Pereira continuou a ser cada vez mais rigoroso, sem deixar escapar uma falha no meio da orquestra; do ponto onde porventura estivesse, ele logo avisava ao desafinado: "Ô cidadão, tá batendo errado!" Mesmo sem dominar todos os instrumentos, o mestre possuía um ouvido privilegiado, graças ao qual pôde angariar um enorme respeito de sua equipe. Dílson Carregal, sucessor de Pereira após sua morte, observou certa vez:

> O André não era bom ritmista. Não batia bem todas as peças da bateria. Quando queria ensinar, por exemplo, um **cortador** a impor uma alternância rítmica, chamava outro cobra de sua confiança para dar o exemplo. Ele era, sobretudo, um organizador, uma pessoa de pouco, mas de bom diálogo com todos. Mas tinha uma qualidade excepcional: o bom ouvido. Um ouvido afinadíssimo.[134]

Esse dom do mestre, por sinal, estimulou-o a lançar-se em outros projetos artísticos, como a formação do conjunto *Alma Brasileira*, integrado, entre outros, por Leca, Carlinho Coca, Jorge Lou e Paulão. Expressão da identidade

[134] *Apud* BÁRBARA, obra citada, p. 118.

percussiva de Padre Miguel, o grupo chegou a ter discos gravados pela Odeon, que reconheceu a força daquela batida singular, um ícone da nossa arte popular. Assim, *André* e seus pares se tornaram um exemplo cabal do roteiro que o **samba**, a maior expressão de resistência cultural do povo negro do Rio de Janeiro, percorreu no início do século passado. Em meio às perseguições da I República, o gênero saiu da Pedra do Sal e da "Pequena África" para consolidar novos núcleos de identidade dos negros que, livres do açoite da senzala, eram expulsos do centro remodelado da capital e partiam rumo aos subúrbios pelos trilhos dos ramais ferroviários.

Conforme expressa o próprio *Tiãozinho*, uma verdadeira "trilogia rítmica" acabou se estabelecendo no decurso do século XX: um polo seria a **Mangueira**, a famosa Estação Primeira, que criou o **surdo de primeira**; outro iria ser a **Portela**, encravada na divisa de Oswaldo Cruz e Madureira, que inventou o **surdo de resposta** nos anos 40; e, por fim, lá na estação de Padre Miguel, a **Mocidade** de *André*, *Miquimba* & Cia., que concebeu, junto com o **surdo de terceira**, a batida *invertida* com a "paradinha". Por isso, como cantou nosso biografado, não há dúvida de que, *"para falar de samba, tem de falar de Padre Miguel também..."*

6. De Realengo a Camará, de Robertinho Silva a Hermeto Pascoal: a MPB também pede passagem nos quintais e nas lonas da Zona Oeste

Desde os anos 90, época áurea da **Mocidade** na Passarela da Sapucaí, até o final da década seguinte, a primeira do novo milênio, enquanto os batuques corriam soltos nas quebradas de Padre Miguel, Bangu e arredores, a MPB também se fazia presente no fértil território do samba. De Realengo a Senador Camará, músicos notáveis como o baterista **Robertinho Silva** e o multi-instrumentista **Hermeto Pascoal** inspiravam jovens artistas dedicados à música popular, os quais procuravam mostrar seu valor para um público bastante animado, que lotava os mais diversos espaços culturais da região.

Assim como Wilson Moreira, **Robertinho** nasceu e se criou em Realengo, perto da Estrada da Água Branca, a longa via que, saindo de Magalhães Bastos, une o bairro a Padre Miguel e Bangu. Ele despertou no planeta em 1º de junho de 1941, ou seja, há mais de oitenta anos, antes mesmo que as principais agremiações da área fossem fundadas. Os tambores dos terreiros e das quadras que se ouviam na Vila Vintém certamente ecoaram em seus ouvidos desde cedo: o menino aprendeu a tocar bateria por conta própria e logo se iniciou nos segredos da percussão. E, não por acaso, o destino uniu-o ao jovem *Toco* no início da carreira, quando um se apresentava como baterista e o outro era *crooner* na mesma banda.

Dessa forma, a identidade musical de **Robertinho** forjou-se com os toques dos ogãs, a batida sincopada do **samba** e a cadência mais intimista da ***bossa nova*** (uma típica expressão estética dos "anos dourados" do Rio, que nasceu na Zona Sul e obteve enorme projeção na virada dos anos 50/60). Todos esses ritmos iriam influenciar bastante o percussionista, que depois mergulhou em uma viagem musical mais ousada com o **Som Imaginário**, grupo que tocou com o cantor e compositor **Milton Nascimento** no início da década de 70 (epígono do movimento *hippie* e da contracultura), navegando entre a MPB, o *rock* progressivo (que se difundia no Brasil por meio, sobretudo, de conjuntos ingleses como o Pink Floyd, o Yes e o King Crimson), o *blues*, o *folk rock* e até o *bolero* latino.

Afora o próprio **Robertinho**, o **Som** contava com artistas do calibre do arranjador e pianista **Wagner Tiso**, do guitarrista **Fredera** (o *Frederiko*, como ele então se chamava), do violonista **Tavito,** do baixista **Luiz Alves** e do tecladista **Zé Rodrix** (que saiu em 1971) –, sem falar em nomes como **Naná Vasconcelos**, **Nivaldo Ornelas** e **Toninho Horta**, que também tocaram no grupo. Eles acompanharam o cantor **Milton Nascimento** em dois álbuns memoráveis – *Milton* (1970) e *Milagre dos Peixes ao Vivo* (1974); de certo modo, conforme declarou certa vez Tavito, a banda deu "uma costela *pop*" para o *Bituca*... Se não bastasse tamanha *canja*, ainda gravaram três discos nessa época: *Som Imaginário I* (1970), *Som Imaginário II* (1971) e *A Matança do Porco* (1973).

A experiência com o conjunto impulsionou a carreira do baterista. Além de tocar com Milton por mais de 25 anos, **Silva** percorreu o Brasil e o

mundo, apresentando-se ao lado de lendas da música nacional e internacional, como Chico Buarque Egberto Gismonti, João Bosco, João Donato, Nana Caymmi e Tom Jobim, além de Airto Moreira, Flora Purim, George Duke, Herbie Hancock, Pat Metheny, Paul Horn, Sarah Vaughan e Wayne Shorter. Dialogando com o samba, a *bossa nova* e o *jazz*, o garoto de Realengo ajudou a definir o perfil afro-cosmopolita da percussão brasileira, sempre reinventando as raízes ancestrais que pulsavam nos tambores da Zona Oeste.

Robertinho nunca se dissociou de suas raízes rítmicas, tampouco se despiu da simplicidade inata do povo de sua terra. Quem o conheceu nos idos dos anos 70, como a professora e advogada Lia de Oliveira, até hoje se recorda com carinho de vê-lo sentado no tenebroso ônibus 397 (a antiga linha Campo Grande / Largo de São Francisco, hoje com ponto final na Candelária), seguindo de Realengo até o Centro para ir aos ensaios com o **Som Imaginário**. Era uma senhora viagem, que cruzava a engarrafada Avenida Brasil por quase duas horas até chegar ao seu destino. Por isso, por uma bênção providencial dos orixás, quando se deparou com o músico sozinho no banco, a despachada Lia tratou de se sentar a seu lado e puxar conversa, ciente de que, com um artista como aquele, a *via crucis* da passageira sequer seria notada O papo rendeu e os dois se tornaram bons amigos: a fã acompanhou sua carreira com muito gosto e se alegrou ao saber que, dos sete filhos que **Robertinho** teve com suas companheiras, pelo menos dois seguiram a carreira do pai[135].

É Lia quem nos relembra também os agitos musicais da área nos idos da década de 90. Ela própria promovia alguns saraus concorridos no imenso quintal da sua antiga casa na Rua Júlio César, em Bangu, quase na esquina da Av. Santa Cruz, do lado oposto à Estrada da Água Branca, ou seja, no outro costado da linha férrea. Uma tribo incrível fazia pouso naquele terreirão, em especial os cantores **Marco Lírio**, **Lúcio Veloso**, **Sérgio Passarinho**, **Ricardo Villas** e **Ed Menezes**, o violonista **Jorge Kwasinski** (dublê de músico e professor de Matemática) e o percussionista **Antônio Oliveira**. Mas o couro

135 Depoimento prestado pela advogada Lia de Oliveira ao biógrafo, via correio eletrônico, em 11/09/2021.

comia mesmo em outros espaços dos arredores, como na sede recreativa do Bangu A. C., que abrigava a piscina do clube mais famoso da região (situada na Rua Francisco Real, a caminho de Padre Miguel). Lá, numa noite inesquecível, o carismático **Lírio**, acompanhado ao violão por **Kwasinski**, conseguiu reunir um público de mais de três mil pessoas para ouvi-los.

Estimulados pelo entusiasmo das plateias, **Marco** (que também cantava na Lona Cultural "Gilberto Gil"[136] e no bar *Hospício do Chopp*, em Realengo) e **Lúcio Veloso** vieram a gravar um CD cada um, acompanhados somente por músicos da Zona Oeste, entre eles Anderson Zappa (guitarra), Geomar Silva (violão), Ronaldo Silva, um dos filhos de Robertinho Silva (bateria), Sidão Santos (baixo) e Eziel Oliveira (sax). Quem teve a chance de presenciar essa galera se exibindo nas lonas e arenas do pedaço sabe que o time jogava à vera, desfiando um repertório que ia de **Gilberto Gil** a **Natiruts**, incluindo **Jota Quest**, **O Rappa**, **Roupa Nova**, **Tim Maia** e **Vixe Mainha**, a saborosa geleia geral do Brasil.

Esse verdadeiro "culto" à MPB (com direito, muitas vezes, a sessões de forró, axé e até *rock* nacional) contava com milhares de "fiéis" não apenas da Zona Oeste, mas também de outras partes da cidade – como é o caso deste biógrafo, que saía de Vila Isabel, na Zona Norte do Rio, para assistir aos eventos realizados nos espaços alternativos da região. De fato, em meio à efervescência cultural pós-ditadura, na virada dos anos 80/90, a música pulsava não apenas em acolhedores quintais do pedaço, mas também nas arenas e lonas que a Prefeitura ergueu por insistência dos movimentos culturais ali existentes, dos quais o nosso *Tiãozinho* era um ativo porta-voz.

Quem viveu o agito cultural daquela época certamente recorda com muito prazer a pajelança sonora que rolava nas tendas locais. Cabe citar, em especial, a **Areninha Carioca "Hermeto Pascoal"**, localizada na Praça 1º de Maio, em Bangu. onde artistas renomados como **Jards Macalé**, **Gabriel**

136 A Lona "Gilberto Gil" foi criada por obra de alguns militantes culturais da Zona Oeste, entre eles o próprio *Tiãozinho da Mocidade*, que, à época de sua fundação, em 2000, era assessor cultural da Subprefeitura da região. O espetáculo de inauguração do espaço, aliás, contou com a ilustre presença da *deusa* **Elza Soares** e a "Banda Batera", liderada por *Tiãozinho* e Mestre Bira.

Pensador e o próprio **Robertinho Silva** se apresentaram. E, ainda, a já mencionada **Lona Cultural "Gilberto Gil"**, na Av. Marechal Fontenele (próximo ao Jardim Sulacap), em Realengo, palco que acolheu o próprio **Gil**, patrono do local, a fabulosa cantora **Alcione**, a "Marrom", o excepcional compositor e violonista **João Bosco** e até o saudoso compositor e cantor mineiro **Vander Lee**, autor de emotivas canções românticas e crônicas poéticas da vida cotidiana.

Afora esses recantos, a paixão pela arte popular tem se manifestado igualmente em outros nichos dos dois costados da linha férrea, onde músicos e cantores profissionais (e, por vezes, alguns amadores) costumam se reunir em efusivas tertúlias musicais. Conforme já anotamos no capítulo anterior, quem herdou essa tradição da terra foi o próprio Mestre *Tiãozinho da Mocidade*, que, desde que deixou o apartamento em Senador Camará e passou a morar na nova casa da Rua Simão Cristino, em Bangu, tem organizado uma das mais cativantes rodas de samba e chorinho daquelas quebradas.

A iniciativa ganhou força entre os anos 2016 e 2017. **Fábio Pascoal**, percussionista filho do polivalente artista **Hermeto Pascoal**, tinha um projeto de "Samba na Praça" no Bairro Jabour, onde até hoje ele mora com o pai. Folião entusiasmado, Fábio já havia fundado um pequeno bloco que só desfilava no primeiro dia do ano, após os festejos do *réveillon*, somente pelas ruas do diminuto bairro encravado em Senador Camará – e do qual o onipresente *Tiãozinho*, sempre a serviço da gandaia, veio a ser o "puxador"[137]. Admirador do amigo por sua bela carreira na **Mocidade** e pelo trabalho nas lonas culturais, Pascoal animou-se a produzir algo similar no quintal do compositor, tocando, em especial, chorinho, MPB e samba... Ato contínuo, ele expôs a ideia da roda ao traquejado artista, que logo abraçou a proposta.

Assim se reuniu, então, o núcleo inicial do animado *"Quintal"*, que contava com Mestre *Tiãozinho* (cantor), **Jorge Jassa** (violão), **Renan** (cavaquinho),

[137] Há quem prefira empregar o termo "intérprete" para a função, como era o caso do cantor Jamelão, baluarte da Mangueira, que possuía notória aversão à expressão "puxador", por suas acepções nada simpáticas no meio policial (ladrão de carros ou dependente de certas drogas). Tiãozinho, porém, ressalta que, para levantar o ânimo dos foliões na rua, é preciso, realmente, "puxar" o samba com garra e botar, literalmente, o bloco na rua.

Léduc (bandolim), **Caetano** (flauta e sax), **Dario** (surdo), **Rubinho** (violão sete cordas) e o diligente **Fábio Pascoal** (percussão). Quem já esteve no terreirão ao pé do Maciço da Pedra Branca sabe que as sessões do grupo têm marca registrada. Seguindo a receita de Mestre **Adelzon Alves**, o "Amigo da Madrugada", em seu lendário programa de rádio, a folgança geralmente se abre com uma seleta sessão de chorinho e MPB, à guisa de aquecimento para os músicos – e, ao mesmo tempo, de um saboroso aperitivo para os ouvidos do público que costuma lotar o espaço.

O concorrido evento começa bem na hora do almoço, por volta das 13 h, com muita cerveja gelada, caipirinha e, claro, algum prato irresistível da cozinha da Prof.ª Marlene, a companheira de *Tião* – cuja feijoada, diga-se de passagem, é absolutamente divina (este biógrafo pode atestar que é impossível parar no primeiro prato...). Com os músicos e os convivas acomodados sob um grande toldo erguido no quintal, a função do "grande circo rítmico" atravessa a tarde banguense e vai até o anoitecer, atraindo não somente o pessoal da área, como a dinâmica **Pituca** e o pessoal do *Departamento Cultural* da **Mocidade,** mas outras figuras de peso do samba. Entre elas, vale citar alguns vitoriosos compositores da escola, como **Beto Corrêa** (coautor de "Criador e Criatura", hino do título de 1996), **Jaci Campo Grande** e **Marquinho PQD**, assim como as *Velhas Guardas Musicais* da **Unidos de Bangu**, da **Unidos de Padre Miguel** e da própria **Mocidade** – além dos parceiros mais recentes de *Tião*, dos quais cabe mencionar o jovem **Rafael Drummond.**

Infelizmente, a terrível pandemia da Covid-19, que matou quase 75.000 pessoas até julho de 2022 no Rio de Janeiro e afligiu não apenas os cariocas (sobretudo os bairros e as comunidades mais carentes da Zona Norte e da Zona Oeste), mas toda a população deste nosso esquizofrênico e desgovernado país, silenciou a deliciosa tertúlia em Bangu. Desde o início de 2020 até o final de 2021, o *Quintal* ficou calado, à espera de dias melhores, que muito tardariam a chegar. Mas não há de *serenata*: para compensar o duro golpe, *Tiãozinho* nos prometeu que, quando o novo volume do **Acervo Universitário do Samba** for lançado, a casa reabrirá seu portão aos amigos e amigas da nossa arte popular, a fim de celebrar, em grande estilo, a vida e a obra do biografado e dos *bambas* do pedaço...

7. A "Banda Batera"

Quando chegou à **Mocidade Independente**, o novato *Tiãozinho* foi acolhido com raro carinho por **Mestre André** e seus pares. A bateria da agremiação era muito versátil: sob a regência do talentoso André, qualquer ritmo se transformava em samba. Nos anos 90, década dourada da verde & branca, o artista, ainda mais encantado com a criatividade dos ritmistas, propôs a Mestre **Bira** (que comandara a "*Não existe mais quente*" de 1983 a 1988) que fosse criada a bateria *show* da escola. A ideia foi muito bem recebida por Bira, que, junto com *Tião*, tratou de montar um grupo composto não só de percussionistas, mas que também incorporasse cavaquinho, violão, contrabaixo e teclado, além de instrumentos de percussão geral, como atabaques, bongô e chocalhos, capazes de dialogar com o baião, o maracatu, o boi-bumbá e outros gêneros populares de nossa terra.

A "Batera" começou a ganhar fôlego em 1996, realizando seus ensaios na quadra do GRES **Unidos de Bangu**, cujo presidente Robson França (o *Robinho*) era solidário ao projeto. O núcleo inicial, sob a batuta de **Mestre Bira** e **Dilsinho**, era formado por **Zé Mauro** (violão e cavaquinho), **Sérgio Longobucco** (contrabaixo), **Rodrigo** (teclados) e *Tiãozinho*. Além de reunir um grande número de pessoas na quadra da agremiação banguense, eles tocavam em várias cidades do eixo Rio—SP e na Região dos Lagos (Rio das Ostras, Saquarema), fosse em locais famosos como a boate *Asa Branca* e o *Circo Voador* (ambos na Lapa, no coração do Rio de Janeiro), fosse em espaços mais populares, entre eles a quadra do GRES *Gaviões da Fiel*, em São Paulo e o Centro de Treinamento do Flamengo, além do carnaval de rua do Rio de Janeiro e de Campanha (MG), afora as aparições em programas de rádio.

O projeto de *Tiãozinho* e sua banda era, em última instância, um legítimo caldeirão percussivo em que se misturavam todos os ritmos da arte popular, desde o samba e o chorinho, até o baião e o *funk* nacional, que já fazia grande sucesso àquela época (basta lembrar Claudinho & Buchecha, cuja canção "Assim sem você" era ouvida em todo o país). Isso para não falar dos ritmos estrangeiros que a "Batera" abraçou, em especial o *rock* (com direito a Beatles e Rolling Stones) e o bolero, que fora coqueluche no Brasil dos anos 50 e agora era recriado ao ritmo de samba.

A mescla era tão contagiante e pioneira, que chamou a atenção do saudoso **Mestre Jorjão**[138] (discípulo de **Mestre André** que brilhou na **Unidos de Viradouro** entre 1996 e 1998), amigo de **Mestre Bira** da **Mocidade** (outro pupilo de André), que, sem maior alarde, costumava bater ponto nos ensaios da esfuziante "Banda Batera". É bem provável que, ouvindo com muito gosto e atenção o trabalho percussivo inovador da banda, **Jorjão** tenha se inspirado para fazer com que a bateria da **Viradouro** exibisse na avenida esse tempero revolucionário criado por Bira e *Tiãozinho*. Aliás, não é exagero afirmar que, em certa medida, a banda também foi uma prévia do **Monobloco**, de *Pedro Luís e a Parede*, que recorreu a **Mestre Odilon**, da União da Ilha, para montar seus arranjos percussivos.

Aliás, não foram poucas as iniciativas que a "Batera", direta ou indiretamente, motivou. Uma delas veio a ser o CD *Mocidade Hits*, promovido pela diretoria da **escola**, uma seleção de sambas da verde & branca que deveriam ser gravados pelos intérpretes da agremiação. *Tiãozinho*, obviamente, deveria ter participado do disco, mas o presidente Jorge Pedro Rodrigues (que dirigiu a **Mocidade** de 1995 a 1998) já havia criado uma rixa com a banda, só porque ela ensaiava na quadra de outra entidade (a **Unidos de Bangu**), algo inadmissível para o vaidoso personagem. Por conta disso, Jorge resolveu ser o cantor do disco, alijando *Tião* do estúdio e monopolizando o microfone em todas as faixas.

Ainda assim, a experiência calou fundo no espírito de *Tiãozinho*, que ainda hoje a relembra com um misto de orgulho e nostalgia. Conforme ele próprio declarou ao biógrafo, o grande mérito da iniciativa foi o fato de que nada tinha sido planejado por ninguém: "Não havia esse papo de *marketing*, muito menos *Facebook*, *Twitter* ou *Instagram*" – os tentáculos vorazes das "redes sociais".

138 Falecido em 2018, aos 66 anos, vítima de um AVC, **Jorjão** era filho de uma família tradicional de Padre Miguel, os Oliveiras, que também possuía entre seus membros outros notáveis percussionistas, entre eles **Mestre Jonas e as irmãs Maria da Penha e Babi**, que moram e trabalham com música nos Estados Unidos. Aliás, o clã difundiu o samba mundo afora, como ocorreu também com **Estela** (ritmista que vive na Suécia), **Lisandra** (percussionista e cantora hoje no Salgueiro) e **Paulinha** (porta-bandeira e ritmista na Austrália). Conforme já anotamos neste capítulo, o mestre é um dos baluartes citados pela **Mocidade** no enredo de 2022.

Tudo aconteceu de forma muito natural e espontânea, por pura diversão e alegria, sem nenhum "padrinho" ou empresário. Hoje, é quase impossível reeditar um projeto musical tão simples e de tamanha envergadura. Mudaram as estações ou mudou a sociedade, devorada por estes tempos bicudos da pós-modernidade tropical?

Laroyê ê Mojubá, liberdade
Abre os caminhos pra Elza passar
Salve a Mocidade
Essa nega tem poder
É luz que clareia
É samba que corre na veia
[bis]

Lá vai menina
Lata d'água na cabeça
Vencer a dor, que esse mundo é todo seu
Onde a água santa foi saliva
Pra curar toda ferida
Que a história escreveu

É sua voz que amordaça a opressão
Que embala o irmão
Para a preta não chorar
(para a preta não chorar)
Se a vida é uma aquarela
Vi em ti a cor mais bela
Pelos palcos a brilhar

É hora de acender
No peito a inspiração
Sei que é preciso lutar
Com as armas de uma canção
A gente tem que acordar
Da lama nasce o amor
Quebrar as agulhas que vestem a dor
[bis]

Brasil
Esquece o mal que te consome
Que os filhos do planeta Fome
Não percam a esperança em seu cantar

Ó nega!
Sou eu que te falo em nome daquela
Da batida mais quente
O som da favela
É resistência em oração

Se acaso você chegar
Com a mensagem do bem
O mundo vai despertar
Deusa da Vila Vintém
Eis a estrela
Teu povo esperou tanto pra revê-la

(Dr. Márcio, Igor Vianna, Jefferson Oliveira, Prof. Laranjo, Renan Diniz, Sandra de Sá, Solano Santos & Telmo Augusto, "Elza Deusa Soares")

08
AS DEUSAS E OS GRIÔS DA MOCIDADE NAVEGAM PELO NOVO MILÊNIO

No alto, Elza Soares brilha no palco do Teatro Opinião (Rio), em maio de 1972. Logo abaixo, Tiãozinho e a artista, sua madrinha musical, que virou constelação em 20/01/2022.

(Fotos: Arquivo Nacional + Instagram @tiaozinhooficial)

Em 2019, quase vinte anos depois de se afastar da disputa de samba na **Mocidade**, *Tiãozinho* voltou a pisar o palco sagrado da agremiação para interpretar o hino que ele e os parceiros Trivella, Peixoto, Juca e Caruso haviam composto para o desfile de 2020 da verde & branca. O reencontro não ocorreu por acaso: nesse carnaval, o enredo da estrela-guia de Padre Miguel rendia homenagem à *deusa* **Elza Soares**, a cantora da Vila Vintém que saiu do *"planeta Fome"* para conquistar o universo da música com enorme talento e determinação. Devoto fiel de **Elza**, o compositor enterrou seus ressentimentos no fundo da alma e quebrou um longo jejum para reverenciar, com imensa gratidão e emoção, a mulher que ajudou a inscrever o nome do bairro e da escola no patamar mais alto da arte popular brasileira.

Na primeira noite em que se apresentou no *"Maracanã do Samba"*, o novo *terreirão* da **Independente** inaugurado em 2012 na Av. Brasil (a 3,5 km da modesta quadra da Vila Vintém, localizada quase em frente à estação ferroviária de Padre Miguel), com capacidade para doze mil pessoas, *Tião* estava bastante tenso e inquieto. O sambista tinha motivos de sobra para a ansiedade: afinal, aquela era a primeira vez em que uma composição de sua lavra concorria desde que ele e Dudu, seu parceiro de longa data, haviam brigado com Renato Lage e, sentindo-se preteridos pelo carnavalesco, decidiram deixar de participar dos certames da agremiação. E, se não bastasse a mágoa a latejar em silêncio no coração, a responsabilidade era ainda maior, em face da magnitude do tema que a **Mocidade** levaria para a avenida.

Sim, era preciso contar e cantar com garbo e maestria a história de **Elza Soares** na Passarela do Samba – e *Tião* pelejara para compor com seus pares

um samba à altura da homenageada. Ele sabia que perdera espaço para outras parcerias por ficar tanto tempo afastado daquele verdadeiro ritual em que se convertera a escolha do hino, com torcidas organizadas que reuniam centenas de pessoas exibindo vistosos adereços de mão e até mesmo caprichadas minialegorias durante a apresentação dos concorrentes. Contudo, o artista apostava na força dos versos e da melodia do quinteto para tentar chegar à grande final, exaltando a *"moça bonita" que vem da Vila Vintém* – a ousada filha do *"planeta Fome"* que desconcertou Ary Barroso em seu badalado programa de calouros na Rádio Tupi.

O samba valeu-se de uma colagem de episódios da vida de **Elza**, incluindo citações de músicas que marcaram sua carreira e remissões a fatos mais conhecidos da história pessoal. Assim, já no primeiro refrão, ela era descrita como a *"Mulher do fim do mundo a guerrear"*; na estrofe seguinte, sua dura trajetória se destacava no verso *"Já comi o pão que o diabo amassou"*, com referência explícita à conturbada relação com Garrincha, o "anjo das pernas tortas" que encantou milhões de pessoas nos estádios de futebol (*"Pequei por amor / nos braços do gênio indomável"*). Na penúltima estrofe, os motes eram os desfiles em que a intérprete dividiu o microfone com **Ney Vianna** na avenida em 1974 e 1975 (*"Na Festa do Divino delirei / Ouvindo o Uirapuru me encantei"*) e o firme posicionamento antirracista de **Elza**, cuja luta incansável logrou fazer brilhar *"a carne negra sem a sarjeta"* (uma glosa de "A carne", de Seu Jorge, Marcelo Yuka e Ulisses Cappelletti).

Os autores, no entanto, não conseguiram chegar à grande final. Quem venceu a disputa foi a parceria de **Sandra de Sá**, **Igor Vianna** & Cia., que também tratou de evocar o périplo de **Elza Deusa Soares** com versos e canções que sua voz consagrou. O público amante do gênero logo reconhecia em *"Sou eu que te falo em nome daquela"* o clássico samba "Malandro" (de Jorge Aragão & Jotabê) e no bordão *"Se acaso você chegar"* uma alusão direta a "Se acaso você chegasse" (de Lupicínio Rodrigues e Felisberto Martins). Há outras menções a músicas gravadas pela cantora, entre elas "Lata d'água" (seja a canção de Luiz Antônio e Jota Jr., ou a da própria Elza) e "Lama" (de Paulo Marques e Alice Chaves), o samba por ela escolhido para

o seu primeiro teste no programa *Calouros em desfile*, de Ary Barroso, em 1953, quando obteve o primeiro lugar.

O samba de **Sandra** não venceu por acaso. Ele teve o mérito de ressaltar a essência libertária e resiliente da vida e da obra de **Elza**, conforme expressam claramente, com boa carga de religiosidade afro-brasileira, os versos do refrão inicial:

> *Laroyê ê Mojubá, liberdade*
> *Abre os caminhos pra Elza passar*
> *Salve a Mocidade*
> *Essa nega tem poder*
> *É luz que clareia*
> *É samba que corre na veia*

Invocando **Laroyê** Exu Mulher (entidade dona das encruzilhadas, das porteiras e dos caminhos, que desafia abertamente a ordem patriarcal e misógina da nossa sociedade, não aceitando a submissão feminina aos tradicionais papéis domésticos de esposa e mãe), a composição reiterava o empoderamento de **Elza**, a negra que "*tem poder*". Como frisa a segunda estrofe, ela é uma artista que se dedicou à causa dos filhos e filhas da Mãe África com a alma e, sobretudo, com a **voz**, "*que amordaça a opressão*" e "*embala o irmão / para a preta não chorar*". Enfim, o hino traduz uma mensagem de ativa **resistência cultural** ("*Sei que é preciso* **lutar** */ Com as armas de uma canção*") e de **confiança** em um futuro melhor para esta pátria-mãe tão ingrata com sua gente ("*Brasil / Esquece o mal que te consome / Que os filhos do planeta Fome / Não percam a* **esperança** *em seu cantar*").

O desfile concebido pelo carnavalesco Jack Vasconcelos veio a ser um momento de extraordinária comoção na avenida. A própria **Elza**, protagonista do enredo, confessou em entrevista à imprensa que ficou com "o coraçãozinho batendo espertamente, alegremente" antes de entrar na Sapucaí. Sentada como uma rainha africana em um trono dourado à frente do principal carro alegórico da agremiação e vestida de branco da cabeça aos pés, ela viu a vida inteira passar naquele momento mágico do cortejo.

Conforme suas próprias palavras na segunda noite de desfiles do Grupo Especial, a homenagem significou "*amor, paixão, vontade de chorar, vontade de sorrir, de gritar*[139]".

A **Mocidade** foi bem recebida pelo público e pelos jurados: ela somou 269,4 pontos (perdeu três décimos no quesito *Fantasias*, 0,2 na *Bateria* e 0,1 na exibição de *Mestre-sala e Porta-bandeira*) e conquistou um honroso 3º lugar, ficando a dois décimos da campeã **Viradouro** (que obteve nota 269,6 com o enredo *Viradouro de Alma Lavada*, desenvolvido por Marcus Ferreira e Tarcisio Zanon) e da vice-campeã **Grande Rio** (que teve a mesma pontuação com *Tatá Londirá – O Canto do Caboclo no Quilombo de Caxias*, desfile a cargo dos carnavalescos Gabriel Haddad e Leonardo Bora). Ungida por um sortilégio de Momo, a *deusa* negra da Vintém não poderia ter tido melhor companhia em 2020, compartilhando o palco do samba com as *ganhadeiras de Itapuã* (as escravas que lavavam roupa na Lagoa do Abaeté para comprar sua alforria) e *Joãozinho da Gomeia* (o babalorixá baiano que abriu terreiro em Duque de Caxias e ali se impôs, superando a homofobia e o racismo).

1. *Elza Deusa Soares*

Reverenciar sua estrela mais cintilante, filha orgulhosa e altiva da Vila Vintém, era, sem dúvida, um desejo antigo da comunidade de Padre Miguel e de todos os componentes da escola "*arroz com couve*". Afinal, há muito tempo **Elza Soares** já se tornara uma figura reconhecida e admirada pelo público e pela crítica, contando, inclusive, com vários livros, documentários, programas

139 "Passa a vida toda, diz Elza Soares sobre desfile como enredo da Mocidade". Entrevista concedida pela artista a Matheus Rodrigues e Tatiana Nascimento. G1, 25/02/2020. Consultada em 22/11/2021. Disponível na página: https://g1.globo.com/rj/rio-de-janeiro/carnaval/2020/noticia/2020/02/25/da-vontade-de-tudo-diz-elza-soares-antes-de-desfilar-na-sapucai-como-enredo-da-mocidade.ghtml.

de TV e espetáculos teatrais a retratar sua vida e a prodigiosa carreira[140]. *Tiãozinho da Mocidade*, nosso guia pelos meandros da agremiação, tratou de explicar com mais detalhes por que o tributo à artista tardou tanto:

> — *O enredo sobre Elza Soares já era discutido há algum tempo dentro da escola. Mas, por certas conveniências da diretoria, que, por vezes, optou por algum tema sugerido pelo carnavalesco ou por algum patrocinador, demorou a ser escolhido. Contudo, por conta da atuação do segmento mais jovem da Mocidade, alinhado com a causa da negritude e da luta pelos direitos da mulher, o mote veio a ser aceito por todos. Além disso, desde que o nosso samba de 1990 ["Vira, virou, a Mocidade chegou", de Tião, Toco & Jorginho Medeiros] pôs a Vila Vintém em evidência, o fato de Elza sempre assumir seus laços com a comunidade reforçou a legitimidade do enredo.*[141]

O fator determinante para que o desfile finalmente acontecesse talvez tenha sido a celebração dos 90 anos da **deusa** em 2020. A **Mocidade**, por certo, não quis repetir a gafe grosseira da Estação Primeira de Mangueira, cuja diretoria, ao definir o enredo de 2008, ano do centenário de Mestre **Cartola**, ignorou seu maior ícone e preferiu festejar os *"100 Anos do Frevo"*, fechando um acordo de patrocínio com a Prefeitura do Recife (PE). Por isso, mesmo ciente das controvérsias acerca da idade da cantora (que, por sinal, nunca declarou ter nascido

140 Entre as obras arroladas pelo autor, incluem-se *Canto de rainhas: o poder das mulheres que escreveram a história do samba*, de Leonardo Bruno (Rio de Janeiro: Agir, 2021); *Elza*, de Zeca Camargo (Rio de Janeiro: LeYa, 2018); e *Estrela solitária: um brasileiro chamado Garrincha*, de Ruy Castro (São Paulo: Companhia das Letras, 1995). Dos documentários e programas de TV, cabe citar *Elza Soares – O gingado da nega*, dirigido por Rafael Rodrigues (Canal Bis / Soul Filmes, 2013) e o *Roda Viva* (TV Cultura, 02/09/2002). Registre-se, ainda, o musical *Elza*, com texto de Vinícius Calderoni e direção de Duda Maia, que estreou no Rio de Janeiro em 2018.

141 Entrevista concedida por *Tiãozinho da Mocidade* ao biógrafo, por via telefônica, em 27/11/2021.

em 1930)[142], a escola subscreveu a onda dos meios de comunicação, que desde o ano anterior já vinham anunciando ruidosamente o 90º aniversário da artista, e decidiu exaltá-la em grande estilo na Passarela do Samba, quatro meses antes da data "oficial" da efeméride (23/06/2020).

A relação de **Elza Soares** com a agremiação, como quase tudo na vida da artista, possui altos e baixos. Ela se estreita nos anos 70, quando a cantora grava (e consagra) um dos mais famosos sambas de exaltação da **Independente** – "Salve a Mocidade", de Luiz Reis (lançado em disco compacto duplo pela Tapecar em 1974) – e vem a integrar, durante quatro anos, o carro de som da escola na avenida. A estreia se deu em 1973, ao lado de **Tião da Roça**, no enredo *"Rio Zé Pereira"*, o primeiro sob a batuta de **Arlindo Rodrigues**, decano salgueirense contratado por Castor de Andrade para levar a **Mocidade** ao patamar mais alto do Grupo Especial do Rio de Janeiro. Depois, a intérprete dividiria o microfone com o traquejado **Ney Vianna**, em mais três desfiles concebidos por **Arlindo**: *A Festa do Divino* (1974), *O Mundo Fantástico do Uirapuru* (1975) e *Mãe Menininha do Gantois* (1976).

A presença de uma mulher no carro de som não era um acontecimento trivial no mundo do samba, àquela época bem mais patriarcal e misógino do que o é nos dias atuais. A recriminação velada à presença de uma figura tão altiva e polêmica quanto Elza, que já padecera terríveis represálias nos anos 60 por sua "escandalosa" relação com *Garrincha*, veio a explodir em 1975, quando, em meio a uma fase conturbada da escola, ela e **Ney** interpretaram o belo samba de Campo Grande, Nezinho e Tatu, louvando o *Uirapuru*, o "lendário pássaro cantor" da floresta amazônica. A expectativa geral era que o público fosse delirar com o desfile, mas problemas no carro de som prejudicaram a apresentação do hino. Indignada com o ocorrido, *Tia Rema*, segunda porta-bandeira da escola, acusou **Elza** de prejudicar a apresentação de

142 Segundo compilou o jornalista Leonardo Bruno, o *Dicionário Cravo Albin da MPB* e o crítico Mauro Ferreira apontam que a artista nasceu em 23 de junho de 1930. Contudo, ela própria, em entrevista concedida a Marília Gabriela no programa *TV Mulher*, em 1982, declarou ter nascido em 1933 (ou seja, seria três anos mais nova). Curiosamente, o jornalista José Louzeiro, seu primeiro biógrafo, registrou-a dois anos mais velha, isto é, a data retrocederia para 1928. Cf., a respeito, BRUNO, obra citada, p. 237.

seu companheiro Roberto, cantor de apoio da dupla. De sangue quente, *Rema* chamou-a para brigar e as duas só não consumaram o sururu porque a turma do "deixa disso" interveio e evitou um triste desfecho para o episódio[143].

Para **Elza**, desavenças, desconfianças e intolerância eram uma rotina que ela havia aprendido a enfrentar desde cedo. Na vida profissional, o marco inicial dessa saga se deu já na primeira ida ao programa *Calouros em Desfile*, que o famoso compositor e radialista **Ary Barroso** comandava na Rádio Tupi do Rio. A indelicada e preconceituosa recepção de Ary à candidata, então uma figura franzina e com uma indumentária singular (sandália gasta, cabelo penteado à moda "maria-chiquinha", blusa branca, saia escura e faixa na cintura), que não condizia com o padrão estético hegemônico, teria provocado hoje um *tsunami* de críticas nas redes sociais. Desde a pergunta inicial ("*O que você veio fazer aqui?*"), que a caloura respondeu sem pestanejar ("*Vim cantar.*"), até a réplica de Barroso ("*Quem disse que você canta?*"), o apresentador desdenhou solenemente da jovem. O clímax, porém, ainda estava por vir... Provocativo e debochado, Ary logo em seguida lhe indagou:

— *Então me responda, menina, de que planeta você veio?*

A resposta imediata de Elza e a sequência final do diálogo, encerrado com uma frase para lá de espirituosa e incisiva da cantora, entraram para os anais do MPB:

— *Do mesmo planeta que o senhor, Seu Ary?*
— *E posso perguntar que planeta é esse?*
— *Do planeta Fome.*

Do prólogo ao epílogo, tudo foi impactante nessa estreia radionovelesca no mundo da música. Afora o dito desconcertante (que se tornaria título do CD

143 Segundo nos relatou **Tiãozinho da Mocidade**, mais de três décadas depois, por iniciativa sua e de Fábio Fabato, promoveu-se o reencontro das duas em um bar carioca, selando definitivamente a paz entre as duas notáveis figuras da escola.

lançado em 2019, quase 66 anos após o episódio), **Elza** cativou a plateia com sua interpretação marcante da canção "Lama" (de Paulo Marques e Alice Chaves), cujos versos falavam por si: "*Se quiser fumar, eu fumo / Se quiser beber, eu bebo / Não interessa a ninguém / Se meu passado foi lama*" (...). Não havia, obviamente, como ser fácil, sobretudo na década de 50, o ingresso de uma mulher negra em um meio gerido por homens brancos em quase todas as esferas. Ela brilhava nas noites do *Texas Bar*, em Copacabana, mas era recusada, por sua condição racial, pela RCA Victor. Felizmente, a Odeon reparou o ato imperdoável da outra gravadora e, após um teste com a presença de João Gilberto, Lúcio Alves, Moreira da Silva e Sylvinha Telles, lançou em 1959 o antológico compacto duplo ancorado no samba "Se acaso você chegasse", sucesso do gaúcho Lupicínio Rodrigues e seu parceiro Felisberto Martins[144].

Depois, tudo seria um turbilhão no roteiro de **Elza**. Em se tratando de uma figura de tamanha personalidade e coragem, as reviravoltas épicas seriam recorrentes em sua árdua caminhada existencial e profissional. Conforme enunciou a canção emblemática de Paulo Vanzolini, ela sempre reconheceu a queda e nunca desanimou: *levantou, sacudiu a poeira e deu a volta por cima*. Era, enfim, o que lhe restava fazer naquela sociedade ainda bastante conservadora de um país herdeiro da cultura patriarcal da *casa-grande e senzala*, em que os *sinhôs* modernos ditavam as pautas de vida com enorme desfaçatez e hipocrisia, exercendo o protagonismo na vida pública e impondo às mulheres papéis subalternos na arena social, preferencialmente restritos à sua atuação na administração do "lar".

Afinal, o que esperar de um país cuja classe média, no início de 1964, às vésperas do golpe de Estado, saiu às ruas numa série de passeatas batizadas com o pomposo título de *Marcha da Família com Deus pela Liberdade*, que se iniciaram em São Paulo em 19 de março (dia de São José, "o padroeiro da família") e se estenderam por várias capitais do Brasil até junho? Sensíveis ao discurso moralista e conservador de várias forças políticas (entre elas o raivoso *udenismo* de Carlos Lacerda) que se aliavam ao clero, aos militares e ao grande empresariado servil ao capital estrangeiro, tais setores temiam "o *fantasma* do comunismo", que parecia

144 Cf. BRUNO, obra citada, p. 249.

infiltrar-se a passos largos no governo de João Goulart após a nacionalização de cinco refinarias de petróleo e o anúncio de uma possível "reforma urbana", assim como a adoção de um "imposto sobre as grandes fortunas".

Se a conjuntura econômica e social já era a mais retrógrada possível, o que dizer da questão de gênero e de raça neste empório tropical? Nos anos 60, o divórcio ainda era um tabu no Brasil e a mulher desquitada era execrada pelos moralistas de plantão, que a tachavam como *"desagregadora de lares"* e uma "ameaça" às famílias de bem. No interior do país e até mesmo nas zonas urbanas, uma jovem que engravidava era sumariamente expulsa de casa pelo pai e, se não fosse para um convento, nem encontrasse algum pouso mais seguro, terminava muitas vezes por tornar-se uma prostituta excluída do convívio familiar. O homem responsável pela gravidez não sofria, evidentemente, qualquer sanção social. A revolução sexual ainda não se tornara realidade entre nós e os varões da pátria ainda podiam invocar o vil e hediondo argumento de *legítima defesa da honra* para agredir e até mesmo assassinar a companheira supostamente "adúltera" ou a amante "infiel".

O termo *feminicídio* sequer existia no léxico jurídico quando, em 30 de dezembro de 1976, numa casa de veraneio em Búzios (RJ), o *playboy* Doca Street disparou três tiros no rosto e outro na nuca da socialite Ângela Diniz, figura de destaque na imprensa mineira. A defesa atribuiu o crime ao "comportamento sexual" da vítima, acusando-a de "imoral" e alegando que a violência havia sido "um ato de amor". Com isso, Doca logrou que os jurados o condenassem a uma pena mínima de dezoito meses pelo assassinato e mais seis pela fuga após o ato, ou seja, dois anos de prisão, com direito a *sursis*. Como já cumprira sete meses até o veredito, ele foi prontamente liberado. A decisão absurda, porém, gerou uma ampla revolta das mulheres, que lançaram a campanha *"Quem ama não mata"* e forçaram a Justiça a realizar novo julgamento, o qual resultou na pena final de quinze anos.

Elza ainda estava a quinze anos desse processo quando se envolveu com o jogador **Garrincha**, o craque do Botafogo bicampeão com a Seleção Brasileira na Copa do Mundo de 1962 – e eleito pela FIFA o melhor do torneio. Manoel Francisco dos Santos, o **Mané** dos gramados, era casado havia anos com Nair Marques, sua namorada de adolescência, com a qual teve nove filhos. Contudo, o caso de amor com a artista, que começou justamente durante a Copa do Chile,

quando ela se apresentou para a delegação brasileira, provocou um turbilhão na vida dos dois. O último Natal de *Garrincha* em Pau Grande (RJ), a cidade onde nasceu, seria em 1962. No ano seguinte, ele assumiria seu namoro com a cantora e se desquitaria de Nair, que estava grávida do último filho com o marido.

Éramos então um país majoritariamente católico, em que a Igreja e o Estado mantinham ambíguas relações e a dissolução dos "sagrados laços do matrimônio" soava como uma heresia aos ouvidos da sociedade, que continuava a seguir a máxima de Brás Cubas: *à vista de gente*, repreensão e castigo; *em particular*, beijos e agrados. Mais de uma década se passaria antes que o Senado aprovasse a Lei do Divórcio no Brasil, em 1977, um projeto do senador Nélson Carneiro (MDB), sacramentada posteriormente na *Constituição Cidadã* de 1988. Sob essa aura de moralismo e cinismo, **Elza** e *Mané* sofreriam desde 1963 uma raivosa campanha de difamação e perseguição, incluindo alguns incidentes deveras tenebrosos, conforme nos relata Ruy Castro em sua alentada biografia do jogador:

> *A hostilidade no Rio contra Elza não parava. Continuava a receber cartas anônimas e às vezes era ofendida na rua. Grupos se juntavam diante de sua casa na Ilha para atirar-lhe os velhos xingamentos de mulher fatal ou exploradora de Garrincha. Numa noite de junho, quando Garrincha estava na Europa com o Botafogo, Elza viu pela janela algumas pessoas se agrupando de forma suspeita em sua rua. Achou que planejavam alguma coisa e, pela primeira vez, temeu uma invasão. Pegou a arma, chegou à varanda e deu três tiros para o alto. O grupo se dispersou, mas a pacata noite da Ilha não entendeu bem o recado.*[145]

Reações similares ocorreriam em São Paulo, em 1966, quando o jogador, já em franco declínio por problemas físicos e pelo consumo abusivo de bebida alcoólica, assinou contrato com o Corinthians (deixando o Botafogo após doze anos gloriosos no clube da estrela solitária) e o casal foi morar na terra da

145 CASTRO, obra citada, p. 317.

garoa. Lá, assim que chegaram, eles enfrentaram a surda antipatia dos vizinhos do edifício situado na Rua Maranhão, no bairro de Higienópolis (um dos mais "nobres" da capital paulista), que não falavam com os novos moradores, nem sequer os cumprimentavam no elevador. Segundo anota Ruy Castro em sua biografia do craque, a vizinhança sentia-se incomodada com a atividade sexual dos dois e ameaçou até chamar a polícia por conta do "alvoroço noturno no sacrossanto recesso de um lar". Afinal, ninguém "*podia* fazer aquilo tantas vezes numa noite e com o mesmo entusiasmo". Felizmente, por intervenção de Dona Lillian, uma influente moradora do prédio, a situação se amainou e eles vieram a se aproximar de outros casais.

Por outro lado, se não bastassem as manifestações de ignorância e estupidez por parte de grupos sociais ideologicamente ajustados à cultura patriarcal e sexista do país, a guerreira **Elza** ainda enfrentaria terríveis tragédias familiares nos anos que se seguiram. A primeira delas aconteceu em 1969, quando *Garrincha* voltava de Pau Grande com a sogra, Dona Rosária, e a filha adotiva Sara, dirigindo o seu Ford Galaxie, e bateu em um caminhão Chevrolet que entrara na pista, capotando três vezes após tocar na traseira do veículo. Ele e a menina sofreram apenas cortes e escoriações, mas D. Rosária morreu na hora, depois de ser projetada violentamente do carro com o choque. Na delegacia, dois dias depois, os dois motoristas foram indiciados por homicídio culposo, já que os testemunhos, confusos e contraditórios, não lograram determinar o responsável pelo acidente. Liberado, o craque caiu em depressão e, mesmo consolado por Elza e Sara, viria a tentar o suicídio mais tarde.

A luta da guerreira pelo companheiro, infelizmente, seria uma causa perdida. Após o "Jogo da Gratidão", uma espécie de despedida precoce do gênio que encantou o mundo (evento realizado no Maracanã em 19 de dezembro de 1973, com um público de 131.155 pessoas pagantes), *Garrincha* sucumbiu à bebida e acabou sendo internado por alcoolismo quinze vezes em quatro anos, algumas delas quase à beira da morte. Pouco mais de nove anos depois da partida memorável, em 20 de janeiro de 1983, Manoel Francisco dos Santos morreu na clínica Dr. Eiras, em Bangu, na mesma Zona Oeste onde **Elza Soares** se forjou. Ele havia sido internado na véspera após uma grave crise do organismo e faleceu às seis horas da manhã, com um edema pulmonar que o colheu na solidão da madrugada.

O terceiro episódio fatal se deu em 11 de janeiro de 1986, quando *Garrinchinha*, o filho de nove anos de **Elza Soares** e *Garrincha*, sofreu um acidente de carro, perto do km 137,5 da rodovia Rio–Magé. Numa evocação sinistra do desastre que matou Dona Rosária, o automóvel em que ele viajava depois de jogar uma *pelada* em Pau Grande, terra natal do pai, perdeu a direção e caiu no rio Imbariê. Preso debaixo do carro, o menino não pôde escapar e morreu afogado no local[146]. Disse um filósofo alemão que a História só se repete duas vezes: uma como tragédia, outra como farsa. Fustigada por tantos reveses, será que a *Deusa* lograria algum dia vencer a sina funesta que o destino lhe reservara?

Elza, contudo, jamais entregaria os pontos, exibindo nos anos seguintes a mesma garra e consciência que a marcaram desde que decidira trilhar as veredas da música, como ela próprio declarou em entrevista concedida ao jornalista Leonardo Bruno:

> *— Meu pai não queria que eu me envolvesse nesse meio. A época era muito machista. Se eu fosse um filho homem, talvez não tivesse esse tipo de dificuldade, seria mais fácil. Quando eu comecei a trabalhar na noite, enfrentei outras dificuldades, por ser negra. Em alguns lugares, eu não podia cantar por ser negra. Era bem difícil, mas eu nunca tive medo, sempre enfrentei o que aparecia. Eu tinha atitude, fazia no peito e na raça. E mesmo em relação à negritude, o fato de ser mulher também interferia, porque o Jamelão, por exemplo, era negro e conseguiu virar dono da noite. Mas era homem, né...*[147]

Conforme aponta Bruno com propriedade, os reveses que a vida e o convívio social lhe interpuseram seriam superados com discos e canções que encarnam plenamente esse espírito da artista. Desde a década de 1950, o repertório de **Elza** inclui títulos de músicas e álbuns quase autobiográficos: "Lama" (samba que ela cantou no programa de Ary Barroso em 1953), "Sangue, Suor e Raça" (LP gravado com Roberto Ribeiro em 1972, um marco na carreira da cantora), "Como lutei"

146 Cf. CASTRO, obra citada, p. 489.

147 BRUNO, obra citada, p. 247.

(samba do LP *Elza Negra, Negra Elza*, de 1980), "Voltei" (clássico do LP homônimo de 1988), "Dura na queda" (música de abertura do CD *Do cóccix até o pescoço*, de 2002, três anos após a queda do palco do *Metropolitan*, no Rio, em que ela fraturou a coluna), "Volta por cima" e "Lata d'água" (sucessos do álbum *Vivo Feliz*, de 2004), "Mulher do fim do mundo" (canção do CD homônimo, de 2005) e tantas outras.

A artista era, literalmente, "dura na queda". No novo século, mesmo optando por discos mais politizados que atestam seu compromisso com a causa da **negritude** e da **mulher**, **Elza** não estreitou seus horizontes estéticos. Assim, na última década, ela lançou três torpedos sonoros com potentes libelos musicais (*A Mulher do Fim do Mundo*, de 2015; *Deus é Mulher*, de 2018; e *Planeta Fome*, de 2019) que consolidavam as veias abertas com o sucesso "A Carne" (a já citada canção de Seu Jorge, Marcelo Yuka e Ulisses Cappelletti), cujos versos contundentes traduziam a nova postura de engajamento da artista: "*A carne mais barata do mercado é a carne negra / Que vai de graça pro presídio e para debaixo do plástico*". Como observou Leonardo Bruno em seu ensaio sobre a cantora, os três discos evidenciam a clara disposição de falar da sua época, retratando nas canções a realidade do nosso povo, embalada por uma sonoridade moderna que, já não identificada com o samba de outrora, "incorpora o eletrônico, o *rap*, o *pop*"[148].

Em contrapartida, ela tampouco abandonou velhas matrizes do pródigo e ecléctico repertório. Em maio de 2014, por exemplo, a *Deusa* celebrou o centenário de **Lupicínio Rodrigues** com um emocionante espetáculo no palco do Teatro Rival (Rio), em que cantou clássicos do samba-canção e da "dor de cotovelo", tais como "Esses Moços", "Nervos de Aço", "Se Acaso Você Chegasse" e "Volta", com direito a uma *canja* privilegiada do herdeiro do compositor, Lupicínio Rodrigues Filho. As limitações físicas de **Elza** para se apresentar, em face da vida desgastante que levara e das sequelas do tombo sofrido em 1999, eram cada vez maiores, mas, mesmo sentada durante boa parte do espetáculo, a voz e o coração da artista estavam ali com o velho **Lupi**, comovendo uma devota plateia que reunia, entre outras estrelas da MPB, a cantora **Adriana Calcanhoto**, tiete confessa da *Deusa*.

Por isso, quando entrou na Av. Marquês de Sapucaí instalada com altivez no último carro alegórico da **Independente**, batizado sugestivamente com o verso

148 *Idem, ibidem*, p. 271.

"*Você tem fome de quê?*" (citação da canção "Comida", dos Titãs), **Elza Soares** foi ovacionada pelo Setor 1 da avenida, a arquibancada que acolhe os fãs das escolas participantes do desfile, decerto os maiores devotos da folia. Acomodada com o vistoso vestido branco em seu trono dourado, ela reluzia à frente do cenário que retratava os barracos de madeira e teto de zinco da Vila Vintém, a favela do *planeta Fome* que viu nascer e se aprumar a *mulher do fim do mundo*. Evoé, Baco! Axé, Elza *Deusa* Soares! Salve a Mocidade! Salve a Mocidade!

2. No terreirão das matriarcas

Infelizmente, por um capricho dos deuses, no dia 20 de janeiro de 2022, exatos 39 anos após a morte de *Garrincha*, **Elza** fez sua passagem e se tornou mais uma estrela de luz nos céus de Padre Miguel. Vale frisar, no entanto, que ela não foi a única mulher negra de destaque na escola "*arroz com couve*". Aliás, no próprio mundo do samba, ela tampouco havia sido a primeira voz feminina a empunhar o microfone na avenida, interpretando o hino de uma agremiação. É fato que sua estreia se deu em 1969, quatro anos antes da presença da artista no carro de som da **Mocidade** – e brilhando por outra coirmã, os **Acadêmicos do Salgueiro**, pela qual a cantora imortalizou o samba "Bahia de todos os deuses" (de Bala e Manuel Rosa), mais um vitorioso enredo afro-libertário dos mestres **Arlindo Rodrigues** e **Fernando Pamplona**. Não obstante a repercussão do título, cabe registrar, porém, como bem nos adverte Leonardo Bruno, que na década de 60, antes que a *Deusa* abraçasse o ofício, **Carmem Silvana**, o "Rouxinol do Império", já interpretara a antológica "Aquarela Brasileira" (obra-prima de **Silas de Oliveira**), no desfile do **Império Serrano** em 1964; e, no ano seguinte, ao lado de Abílio Martins, **Silvana** entoou também "História e tradições do Rio quatrocentão" (de Waldir 59 e Candeia), o mote da **Portela** para o cortejo do IV Centenário da cidade[149].

149 Cf. BRUNO, obra citada, p. 260. Vale acrescentar aqui que, no início da década de 70, outra mulher de peso se incumbiria da tarefa: **Marlene**, a consagrada "Rainha do Rádio", junto com Abílio Martins, veio a ser a intérprete do **Império Serrano** em 1972 (ano do desfile campeão *"Alô, alô! Taí Carmen Miranda"*) e em 1973 (com o vice-campeão *"Viagem encantada Pindorama adentro"*, outro enredo do mago Fernando Pinto).

Lá na Vila Vintém, de fato, as matriarcas ancestrais reinavam desde os tempos em que a **Independente** sequer havia sido fundada. Conforme se anotou no **Cap. 2** desta obra, o primeiro nome a ser evocado é o da lendária *Maria do Siri*, mãe de *Helena do Siri*, 1ª porta-bandeira da **Mocidade**, e avó de **Glorinha**, a 2ª porta-estandarte da escola na época em que o emblemático posto era ocupado por **Soninha** (a bailarina que dançava com **Roxinho**, sorridente mestre-sala egresso da **Mangueira** que, para pasmo de todos, tirou a vida se jogando na frente do trem em Padre Miguel). Conforme já se consignou em outro passo desta obra, além de seus laços com o *jogo do bicho*, **Maria** era uma quituteira de mão cheia, especializada em cozinhar pratos feitos à base do delicioso crustáceo em sua casa em Padre Miguel, cujo quintal seria o primeiro terreiro de ensaios da **Mocidade**. Fosse um caldo ou uma sopa de siri, com a pimenta a gosto do freguês, tudo o que ela preparava causava uma funda impressão no paladar dos clientes, que sempre batiam ponto no local para tomar uns *birinaites* e degustar as iguarias sublimes da cozinheira.

Outra figura venerável da comunidade era *Tia Chica*, a ialorixá cuja mandinga "fez a caixa guerrear", conforme cantou o samba da parceria de Sandra de Sá em 2020. Os *bambas* da época contam que, no terreiro da Rua Jacques Ouriques, um pouco depois do caminho dos Eucaliptos, as giras com tambor de Angola corriam soltas sob o céu estrelado do bairro. E foi justamente dali, ao ritmo dos atabaques tocados pelos ogãs, que saíram os principais batuqueiros da **Mocidade** (*Bibiano*, *Canhoto*, *Dengo*, *Fumão* e *Miquimba*, entre outros), forjando sua identidade percussiva. Quem manteve esses laços foi *Tia Bibiana*, uma das filhas mais famosas de *Chica*, que integrou a primeira ala feminina da escola, a turma das "melindrosas". Ela possuía ótima relação com **Mestre André** e outros baluartes da **Independente**, além de ser amiga dileta de *Toco da Mocidade*, um dos maiores poetas da nação verde & branca e do próprio samba carioca.

Naqueles tempos singelos da **Mocidade**, ainda na velha quadra da Vila Vintém, nas noites de eliminatórias do samba de enredo do desfile, havia uma turma que nunca faltava aos ensaios. Sentadas em um conjunto de mesas na quadra, acompanhadas por *Seu* Hélio Peixeiro, via-se sempre um grupo de

mais de vinte senhoras garbosamente trajadas, que desfrutavam o evento de uma forma *sui generis*, prestando seus serviços artísticos aos compositores que desejavam contar com o afiado coro de pastoras para a apresentação de seus sambas. O protocolo já era conhecido de todos: bastava falar com *Seu Hélio* e estava tudo arranjado. Na hora "H", no meio da quadra, as cantoras entoavam suas vozes em plena harmonia com os intérpretes do palco, cantando em grande estilo os versos da música. A 'colaboração' vocal, vale frisar, não saía de graça; o grupo, por certo, devia ser "remunerado", mas o pagamento não se fazia com *dindim*: era tudo em cerveja gelada, para molhar na dose certa o gogó das elegantes senhoras e de seu ladino "empresário"...

Outra personagem que chamava a atenção na quadra da **Independente** (e que também se tornou figurinha carimbada no estádio de Moça Bonita e em todos os locais onde o Bangu Atlético Clube jogava) foi **Aparecida Careca**, talvez a mais apaixonada das torcedoras da **Mocidade**. *Cida* era uma negra baixinha, alegre, sorridente e afetuosa, que não trocava nada deste mundo por um ensaio da escola. Fascinada pela verde & branca, ela se tornou um símbolo das **baianas** de Padre Miguel, viajando com a escola pelo mundo afora. Quem a conheceu nessa fase romântica da agremiação, lembra-se de vê-la bem cedinho na quadra de ensaios – **Careca** era sempre a primeira a chegar e a última a sair, sendo capaz de sambar sozinha a noite inteira. Evoé, Baco! Axé, saudosa **Aparecida**!

Bem mais nova que *Cida*, mas igualmente apaixonada pela escola, era a menina prodígio **Babi**, a *"bonequinha sambista"*, que, já aos seis anos de idade, brilhava com o grupo *Batuque e Samba* na roda organizada por *Mestre André*. A bailarina mirim inspirava-se na passista **Sheila,** grande atração do espetáculo e a maior referência para as crianças que sonhavam em seguir carreira na dança. Ao final da década de 80, ela viria a ser a 1ª porta-bandeira da **Mocidade**, empunhando o pavilhão verde & branco ao lado do mestre-sala Alexandre. Com eles, a agremiação sagrou-se bicampeã em 1990 e 1991, tendo como trilha sonora o samba composto pela parceria de *Tiãozinho*, *Toco* e Jorginho Medeiros.

Igualmente lendária veio a se tornar a **ala das baianas** da escola, que desfila há anos na avenida sob a batuta de Nilda da Silva, a famosa *Tia Nilda*. Diga-se

de passagem, a diretora sempre foi "pé quente", estreando na Sapucaí em 1979, ano do primeiro título da escola, com o enredo "O Descobrimento do Brasil", a cargo de Mestre **Arlindo Rodrigues**. Segundo ela própria contou à imprensa, **Nilda** era a primogênita de uma família de sete irmãos, com quem se habituou a ver os desfiles na Av. Presidente Vargas, o principal palco do cortejo antes da mudança definitiva para o Sambódromo, em 1984. A traquejada foliã lembra que seu pai empilhava alguns caixotes para as crianças assistirem à festa, mas o sonho de fazer parte do espetáculo somente se tornaria realidade aos 37 anos de idade – e, ainda assim, vivendo numa época ainda bastante conservadora e machista, ela precisou até mesmo de autorização do marido (!) para entrar na escola de Padre Miguel[150]...

Tal qual ocorreu com *Tiãozinho*, nosso guia pelas trilhas da **Mocidade**, aos poucos a vida de **Nilda** se confundiu com a própria história da agremiação e seguiu um roteiro que ela jamais imaginara cumprir. Com os pares de Padre Miguel, a *baiana* transpôs os limites do bairro e da Sapucaí, viajando para se exibir com a escola da bateria *"não existe mais quente"* em palcos da Europa e da Ásia, visitando países que aquela tímida menina trepada sobre um caixote na Av. Presidente Vargas jamais sonhara conhecer. Hoje, mãe de quatro filhos e já avó, **Tia Nilda** virou atração na imprensa e nos programas de rádio e TV, assim como nas redes sociais da ala, como o badalado perfil do Instagram (@baianasmocidade), atividades que ela coordena com a ajuda de uma incansável equipe de oito pessoas.

Por fim, cabe aqui citar outra figura de grata lembrança: trata-se de **Dona Ivanói**, grande destaque dos desfiles da verde & branca, que era proprietária de um badalado salão de beleza frequentado por D. Wilma Andrade, esposa do poderoso "patrono" da **Mocidade**. Dizem os mais antigos do *Depê* que, graças à sua influência sobre Wilma, teria sido ela a responsável por aproximar **Castor** da escola. Afinal, todos os anos **Ivanói** aparecia na lista dos dez maiores

150 Ver, a respeito: "Nilda, a baiana mais famosa da Mocidade". Rio de Janeiro: Revista **Quem**, 02/03/2019. Disponível em: https://revistaquem.globo.com/Carnaval/camarotequem/noticia/2019/03/quem-e-quem-no-carnaval-tia-nilda-baiana-mais-famosa-da-mocidade.html. Consultado em 13/12/2021.

destaques da folia, tornando-se uma mulher muito chique e respeitada na Zona Oeste. Entre suas relações, incluía-se até o midiático museólogo **Clóvis Bornay**, que desfilava nos bailes de gala do Teatro Municipal e, por recomendação de **Ivanói**, veio a ser carnavalesco da **Independente** em 1971 e 1972.

Tiãozinho se recorda com carinho da dinâmica personagem, que, certa vez, ao vê-lo se apresentando na quadra, convidou-o a integrar o grupo de *shows* que ela, *Mestre André* e Guilherme Martins (carnavalesco da **Mocidade** em 1966 e 1969, junto com Alfredo Briggs) dirigiam. Os três sempre foram muito carinhosos com *Tião*, estimulando-o a viajar pelo interior do Rio de Janeiro e por outros estados do país, como São Paulo e Espírito Santo, para se exibir em distintos eventos – iniciativa que iria mudar, definitivamente, a vida e a carreira do sambista.

3. O longo jejum da Mocidade no século XXI

Essas lembranças fagueiras das matriarcas ao longo do século passado afagam o coração, mas não atenuam o desgosto de ver a escola tão desorientada no início do novo milênio. Desde a saída de **Renato Lage** (carnavalesco tricampeão pela **Mocidade** nos anos 90), após o carnaval de 2002, quando ele voltou ao **Salgueiro** (onde iniciara a carreira em 1978, como auxiliar de barracão de **Fernando Pamplona**, seu mentor), a escola custou a delinear um novo perfil estético para o seu carnaval. Em **2003** e **2004**, sob a batuta do figurinista **Chico Spinoza** (campeão pela **Estácio de Sá** em 1992 com o enredo "*Pauliceia Desvairada – 70 anos de Modernismo*"), ela curiosamente optou por temas socioeducativos, tais como a doação de órgãos ("*Para sempre no seu coração – Carnaval da doação*") e a educação no trânsito ("*Não Corra, Não Mate, Não Morra – Pegue Carona com a Mocidade!*"). A mensagem social era válida, mas soava um pouco deslocada, sobretudo depois de treze anos do vitorioso estilo *high-tech* de **Lage** e suas parceiras (Lilian Rabello e Márcia Lávia) na linguagem visual da verde & branca.

Em meio às turbulências da política interna, abalada desde o final do século XX pela morte do "padrinho" Castor e as disputas sangrentas do clã Andrade

pelo espólio do contraventor, **2004** marca nova eleição de **Paulo Vianna** como presidente da **Mocidade**, sucedendo José Roberto Tenório, que assumira o cargo em 2002. Os dois vinham se revezando à frente da escola desde 1998, mas o novo mandato de **Vianna** seria o mais longo da era pós-Castor, só acabando em 2014. A mudança na direção veio acompanhada de outra troca no barracão: com um 5º lugar em 2003 e a 8ª posição no ano seguinte, Spinoza cedeu o posto a **Paulo Menezes**, um discípulo confesso de Arlindo Rodrigues, que, em **2005**, deixou as campanhas educativas de lado e preferiu falar da cultura e da culinária italiana com o mote "*Buon Mangiare, Mocidade! A arte está na mesa*". Na avenida, porém, a saborosa cozinha da Itália não cativou tanto os jurados: com raríssimas notas 10, a escola somou 388,7 pontos e obteve um modestíssimo 9º lugar.

Em **2006**, Menezes deu lugar ao traquejado carnavalesco **Mauro Quintaes**, a quem coube desenvolver o enredo "*A vida que pedi a Deus*", celebrando as bodas de ouro da **Independente**, fundada em 10 de novembro de 1955. A festa do **cinquentenário**, porém, ficou bem aquém da relevância da data: a **Mocidade** totalizou 390,7 pontos e acabou em 10º lugar, uma posição abaixo do resultado no ano anterior e quase sete pontos distante da campeã, a **Vila Isabel**, que sacudiu a Sapucaí com o mote "*Soy Loco por ti, América*". A única notícia alvissareira do desfile havia sido o samba de enredo, escrito pelo consagrado *Toco da Mocidade*, em parceria com Marquinho Marino e Rafael Só. Como já se anotou no capítulo anterior, o notável poeta faria sua passagem ao final daquele ano, mas não sem antes voltar a assinar, com a dupla Marquinho e Rafael, o hino de 2007.

Campanhas educativas, cozinha italiana, festejo de aniversário. Os temas eram os mais variados possíveis, mas nenhum deles conseguia fazer com que a *cinquentona* de Padre Miguel voltasse a desfilar entre as seis melhores escolas no "Sábado das Campeãs". Se em time que fica sem vencer a solução é demitir o técnico, como reza a praxe do nosso futebol, em grêmio recreativo que não decola quem padece é o carnavalesco. Em **2007**, coube então a **Alex de Souza** (assistente de figurino de **Lage** na própria **Mocidade** nos anos 90) buscar a redenção na pista com o enredo "*O futuro no pretérito, uma história feita à mão*", dedicado ao artesanato. Era um mote de bom apelo visual, mas a escola se houve muito mal: em vários quesitos, inclusive no *samba* da parceria do já

falecido *Toco*, ela não ganhou sequer uma nota máxima; já em *Alegorias e adereços* e *Fantasias*, recebeu um único 10. Assim, acabou obtendo nota 391,1 na pontuação dos jurados, oito pontos abaixo da **Beija-Flor** (campeã com o tema "*Áfricas, do Berço Real à Corte Brasiliana*"), amargando um vexatório 11º lugar, sua pior colocação em um certame desde a estreia em 1957.

Caindo um posto a cada ano, acendia-se o sinal amarelo em Padre Miguel em **2008**, quando apenas doze agremiações desfilariam, divididas em duas noites (seis no domingo e seis na segunda-feira). A "dança das cadeiras" dos carnavalescos prosseguiu, com a ida de **Cid Carvalho** para a Vila Vintém. Ele se consagrara na Beija-Flor, conquistando quatro títulos com a Comissão de Carnaval da escola de 1998 a 2005, e tratou de mudar mais uma vez a pauta da **Mocidade** com um enredo sobre os duzentos anos de chegada da Família Real Portuguesa ao Brasil: "*O Quinto Império: De Portugal ao Brasil, uma Utopia na História*". O mote se associava ao cortejo concebido por Rosa Magalhães na **Imperatriz** ("*João e Marias*"), mas parece que as naus lusitanas que zarparam de Padre Miguel e Ramos não colheram bons ventos entre os jurados: a **Independente** ficou em 8º lugar e a turma da Leopoldina em 6º. O título, uma vez mais, coube à escola de **Nilópolis**, justamente aquela em que **Cid** se projetara, ao lado de **Fran Sérgio**, **Nélson Ricardo**, **Shangai**, **Ubiratan Silva** e Mestre **Laíla**, um dos maiores decanos da folia carioca.

Em **2009**, Carvalho passou o bastão a *Cebola*, que se incumbiu de um autêntico sarau das letras nacionais, com o enredo "*Mocidade apresenta: Clube Literário Machado de Assis e Guimarães Rosa, estrela em poesia!*". Não adiantou apelar para os dois gênios da nossa prosa de ficção: a escola acabou outra vez num vexaminoso 11º lugar e, de quebra, ainda teve de ouvir e aplaudir o *Tambor* do **Salgueiro**, enredo vitorioso de **Renato Lage**, o tricampeão que se fora em 2002. Em **2010**, **Cid** voltou à Vila Vintém, e trabalhou até **2011**, mas a agremiação não passou de uma 7ª colocação nos dois desfiles. Como se vê, o jejum só aumentava na Zona Oeste, como se uma praga se abatesse sobre a agremiação que seguia enredada em disputas internas, sem divisar uma solução para a sua longeva crise.

A primeira década do novo século ficara para trás, mas o panorama aparentava ser ainda mais desolador em Padre Miguel. Mestre *Tiãozinho*, mesmo afastado das disputas na quadra, não deixara de amar a escola do coração e

acompanhava, bastante apreensivo e magoado, as desventuras da **Mocidade** nessa página tão infeliz da sua história (ave, Chico!). Relembrando aqueles anos de infortúnio do velho grêmio *"arroz com couve"*, ele comenta:

> — Jorge Pedro e Paulo Vianna foram duas figuras polêmicas em Padre Miguel. O Paulo era filho do vereador Waldemar Vianna, aquele político que proclamara a **Mocidade** *"a melhor escola"* do bairro. A sua eleição foi vista com muita esperança, sinalizando talvez tempos de bonança para a entidade, após a turbulência dos anos posteriores à morte de Castor de Andrade. Eu mesmo apoiei a sua candidatura. Mas o presidente afundou a agremiação – a tal ponto que, em 2012, eu próprio me candidatei a vice-presidente na chapa de oposição a Paulo, junto com vários componentes desiludidos com a sua gestão. Por conta disso, acabei sendo afastado da "Velha Guarda Show" por Macumba, então vice-presidente, que era conivente com os desmandos de Vianna (um dirigente que só se preocupava com o dinheiro das nossas apresentações).[151]

Em **2012**, disposta a dar fim ao incômodo jejum de quinze anos, a diretoria da **Mocidade** contratou o vitorioso carnavalesco **Alexandre Louzada**, que despontara nos barracões cariocas em 1985, à frente da **Portela**. Já campeão pela **Estação Primeira** em 1998 (com o belíssimo enredo *"Chico Buarque da Mangueira"*) e pela **Vila Isabel** em 2006 (festejando a latinidade com *"Soy Loco por ti, América"*), além de ser bicampeão pela **Beija-Flor** em 2007 (com o tema *"Áfricas: do berço real à corte brasiliana"*) e 2008 (*"Macapaba: equinócio solar, viagens fantásticas ao meio do mundo"*), ele acabara de vencer mais um carnaval no Rio de Janeiro (de novo pela **Beija-Flor**, com o enredo *"A simplicidade de um rei"*, uma homenagem ao cantor Roberto Carlos) e também em São Paulo (comandando o desfile da **Vai-Vai** com o mote *"E a música venceu"*).

151 Entrevista concedida por *Tiãozinho da Mocidade* ao biógrafo, por via telefônica, em 15/12/2021.

Assediado por três escolas (**Mangueira**, **Imperatriz** e **Mocidade**), **Louzada** optou por aceitar o convite da agremiação de Padre Miguel e concebeu o enredo "*Por ti, Portinari, rompendo a ela, a realidade*", um tributo ao pintor paulista Candido Portinari, um dos maiores ícones do movimento *modernista* nas artes plásticas. Todavia, mesmo com uma excelente concepção visual, o desfile não agradou os jurados, obtendo apenas o 9ª lugar. Já em **2013**, Alexandre foi obrigado a desenvolver um verdadeiro "*boi com abóbora*" na Sapucaí, a fim de construir uma narrativa que traduzisse o acordo firmado pela direção da escola com o empresário Roberto Medina, idealizador do badalado "*Rock in Rio*", um dos maiores festivais de música do planeta.

Surgiu assim o fatídico "*Eu vou de Mocidade com samba e Rock in Rio, por um mundo melhor*", que padeceu a mesma sina da **Mangueira** em 1989, quando a escola de Cartola, Jamelão e Delegado reverenciou sem pudor o empresário espanhol Chico Recarey no enredo "*Trinca de Ases*" (também dedicado a Valter Pinto, grande produtor do teatro de revista, e Carlos Machado, o rei dos musicais). Dono de casas noturnas de sucesso, como o *Scala Rio*, Recarey era considerado "o rei da noite" nos anos 80, mas seus negócios faliram na década de 90 e ele enfrentou diversos processos na Justiça[152]. Naquele ano, a **Estação Primeira** amargou um funesto 11º lugar no desfile – e, por suprema (e justa!) ironia dos deuses da folia, seria exatamente essa a posição da **Mocidade** em 2013, em sua exaltação a Medina, escapando por um triz da queda para o Grupo de Acesso, graças a uma disposição providencial do regulamento, que, nessa época, rebaixava apenas a última colocada.

Após o péssimo resultado, **Alexandre Louzada** deixou a escola e **Paulo Menezes** voltou ao barracão em **2014** a fim de desenvolver o enredo "*Pernambucópolis*", uma justa elegia a **Fernando Pinto**, o artista do Recife que revolucionou a **Mocidade** e a ópera popular de rua nas décadas de 70/80. Antes do desfile,

152 Os prejuízos de Recarey na época foram tão sérios, que em 1999 a Justiça leiloou 70% de seus bens para pagar as dívidas do empresário, que também foi processado e condenado por crime tributário em 2001. Afora isso, ele também era acusado de lavagem de dinheiro do tráfico internacional de drogas. Ver, a respeito: PAIXÃO, Roberta. "Trono penhorado". **Veja**. São Paulo, 03/11/1999; e "El Gobierno de Río de Janeiro quiere acabar con el negocio del gallego Chico Recarey". **La Voz de Galicia**. Espanha, 29/01/2008.

o presidente **Paulo Vianna** viria a ser afastado temporariamente do cargo e o vice Wandir Trindade, o popular *Macumba*, acabou assumindo o posto. Envolvido em um rumoroso episódio de falsificação de assinaturas de sócios da escola, Vianna era acusado de irregularidades e má gestão do cargo[153], ao qual ele veio a renunciar "compulsoriamente", em meio a um vácuo de poder que propiciou a volta do clã Andrade ao comando da verde & branca. Dezesseis anos após a morte do "patrono" Castor de Andrade, seu truculento sobrinho Rogério baniu Vianna da entidade de forma cabal e forçou sua deposição definitiva, decretando taxativamente ao ex-presidente: "*Você agora vai sair e nunca mais concorrer ao posto*[154]".

Em **2015** o desfile esteve sob a batuta do afamado **Paulo Barros**, carnavalesco que se projetara com suas alegorias humanas e os desfiles *espetaculares* na **Unidos da Tijuca**. O tema daquele ano seria "*Se o mundo fosse acabar, me diz o que você faria se só lhe restasse um dia?*", inspirado numa canção de Paulinho Moska e Billy Brandão sobre o fim do mundo. O devaneio apocalíptico de Barros, contudo, não foi além do 7º lugar, deixando a turma de Padre Miguel pela décima segunda vez fora do desfile das campeãs, fato inconcebível para a renomada agremiação. A crise, de fato, se instalara na escola da estrela-guia e ninguém parecia ser capaz de encontrar uma saída naquele labirinto em verde & branco. Nem mesmo **Louzada**, que voltou em **2016** em parceria com **Edson Pereira**, logrou redimir a escola com o enredo "*O Brasil de La Mancha - Sou*

153 **Paulo Vianna** foi denunciado à Justiça pelo Ministério Público do Rio por falsidade ideológica, junto com outros três integrantes da escola (Hugo de Souza Santos, Marcos Antonio de Barros e Evandro dos Santos Mendes), que adulteraram as assinaturas de dez associados a mando do presidente. A falsificação ocorreu na ata de uma assembleia da qual os associados não teriam participado. A denúncia foi ajuizada pela 2ª Promotoria de Justiça de Investigação Penal junto à 33ª Vara Criminal da Capital, no dia 15 de janeiro, pelo promotor designado Sauvei Lai. Cf.: "Presidente da Mocidade renuncia após denúncia de falsidade ideológica". *In*: G1 / Carnaval 2014, Rio, 05/02/2014, Cf.: http://g1.globo.com/rio-de-janeiro/carnaval/2014/noticia/2014/02/presidente-da-mocidade-renuncia-apos-denuncia-de-falsidade-ideologica.html.

154 Cf. MATOS, Tamyres. "Clã de Castor de Andrade volta à Mocidade". *In*: O Dia, Rio, 18/02/2014. Disponível em: https://odia.ig.com.br/diversao/carnaval/2014-02-18/cla-de-castor-de-andrade-volta-a-mocidade.html. Consultado em 02/12/2021.

Miguel, Padre Miguel. Sou Cervantes, Sou Quixote Cavaleiro, Pixote Brasileiro*", que acabou em 10º lugar.

Em **2017**, porém, veio a redenção, ainda que consumada após muitas idas e vindas, à feição de um folhetim ou de uma picaresca comédia de erros. Com o enredo "*As mil e uma noites de uma Mocidade pra lá de Marrakesh*", mais uma vez sob a batuta de **Louzada**, a escola brilhou na Sapucaí, com belas alegorias e uma comissão de frente *espetacular*, que recriava o conto árabe "Aladim e a Lâmpada Maravilhosa" – com direito a belas odaliscas que saíam dos cestos dos beduínos e ao famoso *tapete voador* que sobrevoou literalmente a avenida, levando em um drone fantasia a figura que representou o protagonista da história. Não havia dúvida de que a agremiação fazia jus ao título tão aguardado, mas um imbróglio no julgamento fez com que a **Portela** se sagrasse campeã, com nota 269,9 – um décimo a mais que a rival, que somou 269,8 pontos.

Um mês após o evento, com a divulgação das justificativas dos jurados, soube-se que Valmir Aleixo, julgador do quesito *Enredo*, descontou um precioso décimo da vice-campeã por considerar que esta descumprira o roteiro do seu desfile, não incluindo no carro abre-alas seu destaque maior, a atriz e modelo Camila Silva, que ao final de janeiro havia sido coroada rainha de bateria, substituindo Carmen Mouro. Ledo engano do gajo... Na verdade, a 2ª versão do guia já registrara a alteração, fato reconhecido pela própria LIESA; a nova edição, porém, não chegou às mãos do julgador, que, por isso, penalizou a **Mocidade**. Ciente da confusão, a agremiação entrou com recurso junto à Liga, solicitando a divisão do título entre as duas escolas. Para dirimir a questão, realizou-se uma reunião na LIESA em 05 de abril de 2017, na qual, por sete votos a favor, cinco abstenções e apenas um voto contrário (o da campeã **Portela**), aprovou-se o pleito da vice-campeã, de sorte que a turma de Oswaldo Cruz compartilhou o troféu com a coirmã de Padre Miguel.

E foi assim que, vinte e um anos após a última conquista, a estrela-guia voltou a brilhar no céu da Zona Oeste, para alegria de *Tião* e de milhares de pessoas apaixonadas pela escola. Com a autoestima recobrada e **Louzada** firme no barracão, a **Mocidade** foi ainda mais longe por terras do Oriente: depois de voar para lá de Marrakesh com os mistérios do mundo árabe, em **2018** ela desenvolveu o enredo "*Namastê: a estrela que habita em mim, saúda a que existe em você*", uma conexão Brasil – Índia via Padre Miguel, reunindo

Shiva, Gandhi e Theresa de Calcutá com D. Hélder Câmara, Chico Xavier e Mãe Menininha do Gantois. Com tamanha proteção, a escola apostava no bicampeonato, mas, na hora de abertura dos envelopes, teve de se contentar com um discreto 6º lugar. Em um desfile marcado por forte conteúdo social, a campeã seria a **Beija-Flor** (com o enredo *"Os filhos abandonados da pátria que os pariu"*), cabendo o vice-campeonato ao GRES **Paraíso do Tuiuti**, que encantou o público com seu libelo contra a farsa da igualdade racial no Brasil (*"Meu Deus, meu Deus, está extinta a escravidão?"*).

Já em **2019**, ainda com Alexandre Louzada no posto de carnavalesco, mudou-se o tema (*"Eu sou o Tempo. Tempo é vida"*), mas a colocação foi a mesma: de novo a 6ª posição, bem abaixo do desfile arrebatador da **Mangueira**, que sacudiu a Sapucaí e o Brasil com sua contundente e iconoclasta *"História para ninar gente grande"*. A **Independente**, tal qual em 2018, voltava a desfilar no "Sábado das Campeãs", mas era muito pouco para a sede de títulos do povo de Padre Miguel. Por isso (e também por outros fatores enunciados mais acima por *Tiãozinho*), decidiu-se que era hora de invocar a *Deusa Elza Soares* – e, para tanto, optou-se por substituir Louzada por **Jack Vasconcelos** (consagrado em 2018 pelo deslumbrante carnaval do **Paraíso do Tuiuti**), que costurou o belo cortejo dedicado a **Elza Soares** em 2020, já relembrado por nós ao início deste capítulo.

Em meados de março daquele ano, após o desfile da *Deusa*, tudo acabaria por se tornar uma permanente incógnita no Rio de Janeiro, no Brasil e no mundo. Entrava em cena o temível Coronavírus, disseminando celeremente a pandemia da Covid-19 por todos os continentes. Era um enredo quase surreal, cuja sinopse superaria até a mais delirante fabulação carnavalesca de artistas como Joãosinho Trinta e Rosa Magalhães. Enquanto as taxas de contágio e de mortes cresciam em nosso alucinado país, a turma da "terra plana" ignorava o poder letal do vírus e prescrevia poções "milagrosas" da indústria farmacêutica transnacional para a "cura" do mal, ignorando os esforços da comunidade científica para deter o avanço da enfermidade e criar uma vacina eficaz contra a Covid.

Assim, até o 2º semestre de 2021, os barracões ficaram silenciosos e os festejos de rua vieram a ser oficialmente suspensos pelas autoridades municipais e estaduais. Tal qual ocorrera em 1918, por conta da terrível "gripe espanhola" (que provocou 50 milhões de vítimas fatais no planeta até 1920), pela segunda vez em nossa História a grande festa de Momo veio a ser cancelada. Com as

quadras e os tambores em silêncio, *Tiãozinho* e seus pares (entre eles Mestre **Aluísio Machado**, já com mais de 80 anos bem vividos, e Mestre **Noca da Portela**, que em 2022 chegará aos 90 anos) ingressaram de vez na era digital e virtual, realizando rodas de sambas à distância e postando pelo *Facebook* e Instagram suas novas composições.

5. Caminhando pelo tempo, em busca de gente bamba, meio século depois

Com mais de 70 anos de idade, *Tião* teve de se adaptar à inesperada mudança de roteiro e, ao fazê-lo, deu-se conta de que estava completando meio século de carreira artística. Se, em 1985, ele e a **Mocidade** caminharam pelo tempo rumo ao futuro e às galáxias mais distantes em busca de gente *bamba*, agora era a vez de seguir o caminho inverso, evocando ao biógrafo, com o coração bem apertado, certas personagens e cenários que marcaram sua vida ao longo de tantas décadas – os quais, sem dúvida, contribuíram em muito para o sucesso da sua trajetória.

A primeira lembrança que lhe sobreveio foi o burburinho do movimentado *Ponto dos Compositores*, situado na esquina da Av. Treze de Maio com a Av. Almirante Barroso, bem no centro do Rio. Por lá circulavam, nos anos 70/80, dezenas de cantores, sambistas e poetas que sonhavam em brilhar nos palcos ou nos estúdios das gravadoras. Ali os sambistas faziam novas amizades, formavam parcerias, ajustavam sua participação em espetáculos musicais e abriam portas para a carreira. **Aluísio Machado**, **Beto Sem Braço**, **Bezerra da Silva**, **Ari do Cavaco**, **Catoni**, **Dida**, **Dedé**, **Zé Katimba** e **Zé do Maranhão** (alguns deles grandes parceiros de *Tiãozinho*) **Genaro da Bahia** (figura folclórica do *Ponto*, do qual se autoproclamava fundador), **Noca da Portela**, **Otacílio da Mangueira**, *Tião de Miracema* e outras *bambas* costumavam bater ponto no local.

As principais rodas de samba da Zona Sul e de outras áreas da cidade entravam em contato com suas atrações naquela efervescente esquina, que servia de ponte até para uma eventual participação dos sambistas em programas de rádio e TV. O gênero já marcava presença nos meios de comunicação da época,

consagrando figuras como o músico João Roberto Kelly (que apresentava o *Rio Dá Samba* na TV Rio na década de 70, famoso pelo refrão "*Bole-bole-bole, gatinha*") e Jorge Perlingeiro (apresentador do *Samba de Primeira* na TV Tupi e na CNT). E, nos bastidores das quadras e salões, *Tiãozinho* destaca ainda o produtor cultural Ribeiro, que organizava as rodas do **Bola Preta** e do **Renascença Clube**.

Outro "terreiro" de peso ficava nos estúdios da Rádio Globo, lá na Rua do Russell, 434, onde, de segunda a sexta, logo após o noticiário da meia-noite, entrava em cena **Adelzon Alves**, o "*Amigo da Madrugada*", que seguia no ar até as quatro horas da manhã. O seu programa, tal qual o *Ponto dos Compositores*, era outro reduto de sambistas em busca de apoio e divulgação para o seu trabalho. O radialista acolhia com muito carinho e atenção todas as pessoas que apareciam na emissora, entre elas o jovem *Tiãozinho*, que lhe apresentou o samba "Ingrata Amante" ("*Amei demais você / Você me fez penar / De mágoas vou viver porque / Você me fez chorar*"), de que Adelzon gostou e encaminhou à cantora Jurema, a qual viria a gravá-lo em um LP que incluía **Nelson Cavaquinho** & **Guilherme de Brito** (dois baluartes da Mangueira), **Guaraci** (o violonista de Elza Soares), **Luiz Carlos da Vila** (um gênio da raça) e Mestre **Zé Katimba**, entre outros *bambas* do gênero.

Para *Tião*, o radialista era um guerreiro que defendia a nossa música numa época em que as grandes gravadoras transnacionais invadiam o mercado brasileiro com uma legião de artistas estrangeiros, patrocinando até cantores nacionais com pseudônimos em inglês, como o grupo *Light Reflections* (autor do sucesso "Tell me you once again", que Ney Matogrosso parodiou como "Telma, eu não sou *gay*"), *Dave MacLean* e *Christian* (cuja música "Don't Say Goodbye" foi tema do casal Tarcísio Meira e Glória Menezes na novela *Cavalo de Aço*, da TV Globo, em 1973). O sambista se impressionou profundamente com o espaço que **Adelzon** concedia aos gêneros regionais do país, valorizando a cultura de todas as partes de nossa terra com raro entusiasmo e fervor. E esse exemplo acabaria por lhe estimular sobremaneira o gosto pela própria história do **samba** e de seus "berços" na fecunda Zona Oeste, o território onde *Tiãozinho* nasceu e veio a se criar.

Dito e feito. Em meados dos anos 90, durante o primeiro mandato do Prefeito César Maia (1993-1997), quando Marcelino d'Almeida era Subprefeito de

Bangu, sua secretária Theresa convidou o compositor para ser assessor cultural do órgão. Entre suas incumbências, estava a tarefa de registrar a história da **Fazenda do Viegas** e o passado do bairro, associado à rica agenda de toda a Zona Oeste. Era, sem dúvida, um enorme desafio para qualquer pesquisador de formação acadêmica – imaginem, então, como o nosso projetista reagiu ao inusitado convite. Surpreso, ele de início relutou em aceitar a ideia, por não se julgar politicamente habilitado para a missão. Theresa, porém, não deu o braço a torcer, ponderando que não havia outra pessoa mais representativa da tradição cultural da região para dar conta da tarefa – e o sambista, enfim, acabou aceitando a proposta.

Foi assim que *Tião* reconstruiu os passos daquele recanto do antigo *Sertão Carioca*, retrocedendo até o século XVII, a fim de pesquisar a criação da **Fazenda do Viegas**, que se estendia de Realengo até Santíssimo. Como a propriedade foi a maior produtora de açúcar e a segunda lavoura mais produtiva de café no estado, isso o motivou a buscar outras histórias sobre o território. Nessa lida, o sambista reencontrou a bibliotecária Ivanir Pereira Guimarães, a **Pituka Nirob**, sua amiga dos tempos do curso de Teatro na ABI e uma grande estudiosa da cultura afro-brasileira, com quem *Tiãozinho* se debruçou sobre o passado da própria **Mocidade** e do samba em geral (a rota que fez o *semba* se converter na maior expressão de resistência cultural do povo negro no país). Aliás, coube ao assessor, junto com o produtor Vicente de Paulo, promover nesse mesmo período a inauguração da **Lona Cultural "Gilberto Gil"**, em Realengo, onde o próprio *Tião* se apresentou com a **Banda Batera** e a musa **Elza Soares**.

Ao lado de **Pituka**, que depois se tornou produtora do compositor (organizando, inclusive, a edição do CD *Moleque Tião*), ele montou o grupo musical da *Velha Guarda* e o seu **Departamento Cultural. Ivanir** também foi responsável por conduzir *Tiãozinho* ao Conselho Deliberativo do **Museu do Samba**, instituição cuja presidência veio a assumir de forma interina, após a morte da Profª Nilcea Freire, no período em que Nilcemar Nogueira assumiu a Secretaria Municipal de Cultura. Já a parceira se tornou presidente do Centro Cultural Municipal José Bonifácio, na Gamboa, e depois retornou à Zona Oeste, onde atua hoje como gestora da Biblioteca Popular Municipal Manoel Ignácio da Silva Alvarenga, em Campo Grande. Por certo, tamanho empenho

do sambista pela cultura da sua terra não passou despercebido aos amantes e aos guardiães da nossa arte popular, com os quais *Tiãozinho* veio a tecer laços bem fecundos nos últimos anos.

Era uma no cravo, outra na ferradura. Não obstante o gosto pela pesquisa, a veia de sambista continuava a pulsar no corpo do compositor. Depois da experiência com a Banda **Batera**, que fez sucesso nos anos 90, promovendo a fusão do samba com outros ritmos de grande apelo popular, *Tiãozinho* também se envolveu com os blocos da sua área. Primeiro, ele virou enredo do **União de Bangu**, fundado por Mestre Bira; depois, em 2010, no *Dia Internacional do Samba* (02/12), criou o bloco **Banguçando o Coreto**, presidido por José Gama e sua esposa Jô. Se não bastasse, o folião ainda se tornou o presidente de honra da agremiação. Isso sem falar na homenagem que recebeu do bloco **Grilo de Bangu**, cuja bateria *Mestre André* apadrinhou – um dos fatores que o faria se aproximar da **Mocidade**. Em 2019, o animado **Grilo** desfilou no concurso oficial da Avenida Chile, no centro do Rio, exibindo como enredo a vida e a obra de *Tiãozinho da Mocidade*.

Outra entidade a contar com o artista entre seus conselheiros veio a ser o **Museu do Samba**, onde pesquisadores como Nilcemar Nogueira, Rachel Valença, Vinícius Natal e Felipe Ferreira (UERJ) se unem a sambistas do naipe de Aluísio Machado, *Tiãozinho* e outros *bambas* para promover a difusão e valorização do **samba**, atuando em prol do reconhecimento do papel da população negra na construção do patrimônio de nosso país. Membro do Conselho Deliberativo do órgão, coube ao compositor, em 2016, representar os sambistas na cerimônia de celebração dos "*Cem Anos do Samba*" (cuja referência é a data de registro na Biblioteca Nacional da canção "Pelo Telefone", de Donga e Mauro de Almeida, em 27/11/1916), cunhando de forma simbólica a efígie da moeda alusiva ao centenário (confeccionada pela **Casa da Moeda**). Como reza a tradição do gênero, a festiva solenidade se realizou com muita música e dança, na tradicional roda do "Samba do Trabalhador" (com Moacyr Luz e seu grupo), lá no Renascença Clube.

Assim, entre uma e outra iniciativa, o compositor consolidou essa outra faceta de sua carreira, contribuindo para a difusão do gênero no Rio e no Brasil, onde, em pleno século XXI, apesar do espaço arduamente conquistado, a **cultura negra afro-brasileira** e o **samba** ainda sofrem o ódio e o preconceito

de grupos ultraconservadores de nossa sociedade. Esse esforço, porém, não foi em vão: em 2021, como parte dos festejos pelo *Dia Internacional do Samba*, Mestre *Tiãozinho* foi agraciado pela Câmara Municipal do Rio de Janeiro com a **Medalha *Pedro Ernesto*** e fez jus a uma *Moção de Louvor e Congratulações*, expedida pela Casa em 29/11/2021, a qual lhe outorgou o título de "Personalidade do Ano no Carnaval Carioca". Na mesma ocasião, ele também recebeu o galardão de *Guardião do Carnaval Brasileiro*, título concedido pela Academia Brasileira de Honrarias ao Mérito.

Dessa forma, nossa gira com *Tiãozinho da Mocidade* e os *bambas* de Padre Miguel por ora se encerra no carnaval de 2022, quando a **Mocidade**, *mostrando a sua identidade*, decidiu bater os tambores para Oxóssi e desfilou na Sapucaí com o *"Batuque ao Caçador"*. Quase meio século após reverenciar *"Mãe Menininha do Gantois"* na avenida e dois anos depois do tributo a *"Elza Deusa Soares"* (último cortejo antes da alucinada pandemia de Covid-19), a cultura ancestral da Mãe África tornou a ecoar com força no grande terreiro da Vila Vintém, ressoando nos versos da parceria de Carlinhos Brown e Diego Nicolau: *"Arerê, Arerê, Komorodé / Todo ogã da Mocidade é cria de Mestre André"*.

Um longo ciclo chegava ao fim, prenunciando novos horizontes para a estrela-guia de Padre Miguel. Os velhos escravos que tocavam para a nobreza imperial nos saraus das fazendas legaram seus saberes aos exímios batuqueiros que saudavam seu orixá reunidos na bateria de Mestre *André*. Depois, os griôs e baluartes que já viraram constelação, como **Maria do Siri**, **Tia Chica**, o próprio ***André***, **Arlindo Rodrigues**, **Fernando Pinto**, **Toco da Mocidade** e **Wilson Moreira**, delinearam o perfil do quilombo moderno da Vila Vintém, ao lado de figuras de peso que ainda nos alumiam com sua luz, entre elas **Tia Nilda** e **Tia Bibiana** que seguem a invocar a chama da saudosa **Elza *Deusa* Soares** – afora ***Tiãozinho* da Mocidade**, o incansável guia desta viagem.

Fiel ao lema do *"Ziriguidum 2001"*, *Tião* segue caminhando pelo tempo e por outras terras em busca de gente *bamba*. Com a pandemia aparentemente sob controle (graças, sobretudo, à ação incansável dos cientistas e profissionais de Saúde, que se empenharam em vacinar milhões de pessoas), ele voltou ao *Velho Mundo* em 2022 e desfilou em Paris com o **GRES Porta da Capela**, criado em 2021 por franceses e brasileiros amantes da folia. Uma vez mais, o

artista se incumbiu de assinar o samba de enredo e o hino de exaltação da nova escola, que estreou em grande estilo nos *Champs-Elysées*.

Assim, *virando nas viradas dessa vida*, outro ciclo se iniciava ao norte e ao sul do Equador... Pouco importam as latitudes e os hemisférios: a arte popular brasileira continua a ser um elo e uma canção de amor entre mundos distantes, a divina luz que dissipa as trevas da intolerância e da exclusão. Evoé, Baco! Axé, *Tiãozinho*! Salve a **Mocidade** e os *bambas* de Padre Miguel! O nosso samba, minha gente, é isso aí...

Tiãozinho da Mocidade, o nosso guia pelas trilhas do samba – de Padre Miguel para o mundo.
(Foto: George Magaraia)

APÊNDICES

Apêndice 1

REFERÊNCIAS BIBLIOGRÁFICAS

I. Textos sobre carnaval, samba, música e cultura popular brasileira

BESSA, Virgínia de Almeida. *A escuta singular de Pixinguinha: História e música popular no Brasil dos anos 1920 e 1930*. São Paulo: Alameda, 2010.

BORA, Leonardo. *A Antropofagia de Rosa Magalhães*. Rio de Janeiro: Rico Produções Artísticas, 2019.

BRAZ, Marcelo (org.); COUTINHO, E. G.; LEITÃO, L. R. *et alii*. *Samba, cultura e sociedade*. São Paulo: Expressão Popular, 2013.

BRUNO, Leonardo. *Canto de rainhas: o poder das mulheres que escreveram a história do samba*. Rio de Janeiro: Agir, 2021.

_____. *Explode, coração: histórias do Salgueiro*. Rio de Janeiro: Verso Brasil, 2013.

CABRAL, Sérgio. *As escolas de samba do Rio de Janeiro*. São Paulo: Lazuli/Cia. Editora Nacional, 2011.

CASCUDO, Luís da Câmara. *Dicionário do Folclore Brasileiro*. Rio de Janeiro: Edições de Ouro, [s/d].

CAVALCANTI, Maria Laura Viveiros de Castro & GONÇALVES, Renata Sá (org.). *Carnaval sem fronteiras: as escolas de samba e suas artes mundo afora*. Rio de Janeiro: Mauad X, 1990.

DINIZ, André; MEDEIROS, Alan; FABATO, Fábio. *As três irmãs: como um trio de penetras "arrombou a festa"*. Rio de Janeiro: NovaTerra, 2012.

GRAND JR., João; MONTEIRO, Lício Caetano do Rego & SILVA, Thiago Rocha Ferreira da. "Escolas de Samba no Rio de Janeiro: da conquista do espaço à avenida fechada". Simpósio Nacional sobre Geografia, Percepção e Cognição do Meio Ambiente. Londrina: Universidade Estadual de Londrina, 2005.

GUTERRES, Liliane Stanisçuaski. *"Sou Imperador até morrer..."*: um estudo sobre identidade, tempo e sociabilidade em uma escola de samba de Porto Alegre. Dissertação (Mestrado em Antropologia Social). PPG em Antropologia Social da UFRS. Porto Alegre: UFRS, 1996.

JÓRIO, Amaury & ARAÚJO, Hiram. *Escolas de samba em desfile: vida, paixão e sorte.* Rio de Janeiro: Editora dos Autores, 1969.

LEITÃO, Luiz Ricardo. *Aluísio Machado: sambista de fato, rebelde por direito.* Coleção *Acervo Universitário do Samba*, vol. 1. Rio de Janeiro / São Paulo: DECULT-UERJ / Outras Expressões, 2015.

_____. *Noel Rosa: poeta da Vila, cronista do Brasil.* São Paulo: Expressão Popular, 2009.

_____. *Rosa Magalhães: a moça prosa da avenida.* Rio de Janeiro / São Paulo: DECULT-UERJ / Outras Expressões, 2019.

_____. *Zé Katimba: antes de tudo um forte.* Coleção *Acervo Universitário do Samba*, vol. 2. Rio de Janeiro / São Paulo: DECULT-UERJ / Outras Expressões, 2016.

LEMOS, Renato. *Os inventores do carnaval.* Rio de Janeiro: Verso Brasil, 2015.

LOPES, Nei. *O Samba, na realidade... Utopia da ascensão social do sambista.* Edição comemorativa de 35 anos. Rio de Janeiro: Malungo, 2012 [edição original: 1987].

MORAES, Eneida de. *História do carnaval carioca.* Rio de Janeiro: Record, 1987.

MOURA, Roberto de Almeida. *Tia Ciata e a Pequena África no Rio de Janeiro.* 2ª ed. Coleção Biblioteca Carioca. Rio de Janeiro: Secretaria Municipal de Cultura, 1995.

MOURA, Roberto M. *No princípio, era a roda.* Rio de Janeiro: Rocco, 2004.

PAULINO, Fernando. *Da bola de couro ao batuque nota 10: seis décadas de uma eterna Mocidade.* Obra inédita. Niterói, s/d.

PEREIRA, Bárbara. *Estrela que me faz sonhar: histórias da Mocidade.* Rio de Janeiro: Verso Brasil, 2013.

RAMOS, Artur. *O folclore negro no Brasil*. 2ª ed. Rio de Janeiro: Editora Casa do Estudante do Brasil, 1954.

SILVA, Alberto Moby Ribeiro da. *Sinal Fechado: a música popular brasileira sob censura (1937-45 / 1969-1978)*. 2ª ed. Rio de Janeiro: Apicuri, 2008. [1ª edição: 1994.]

SILVA, Josiane. *Bambas da orgia*: um estudo do carnaval de rua de Porto Alegre, seus carnavalescos e os territórios negros. Dissertação (Mestrado em Antropologia Social). PPG em Antropologia Social da UFRS. Porto Alegre: UFRS, 1992.

SIQUEIRA, Magno Bissoli. *Samba e identidade nacional: das origens à Era Vargas*. São Paulo: Editora UNESP, 2012.

SOUZA, Tárik de. *Tem mais samba: das raízes à eletrônica*. São Paulo: Editora 34, 2003.

TINHORÃO, José Ramos. *As origens da canção urbana*. São Paulo: Editora 34, 2011.

_____. *Música Popular: um tema em debate*. São Paulo: Editora 34, 1997.

_____. *Os negros em Portugal: uma presença silenciosa*. Lisboa: Editorial Caminho, 1988.

_____. *Os sons dos negros no Brasil*. São Paulo: Art Editora, 1988.

TROTTA, Felipe. *O samba e suas fronteiras: "pagode romântico" e "samba de raiz" nos anos 1990*. Rio de Janeiro: Editora UFRJ, 2011.

II. Textos sobre arte, literatura, comunicação, esportes e temas afins

BAKHTIN, Mikhail. *A cultura popular na Idade Média: o contexto de François Rabelais*. São Paulo / Brasília: HUCITEC / Editora da Universidade de Brasília, 1987.

DEBORD, Guy. *La societé du espetacle*. Paris: Gallimard, 1992.

CASTRO, Marcos de & MÁXIMO, João. *Gigantes do futebol brasileiro*. Rio de Janeiro: Civilização Brasileira, 2011.

SEVCENKO, Nicolau. *Literatura como missão: tensões sociais e criação cultural na Primeira República*. São Paulo: Brasiliense, 1983.

SCHWARZ, Roberto. *Um mestre na periferia do capitalismo: Machado de Assis*. São Paulo: Duas Cidades, 1990.

III. Obras literárias

ANDRADE, Mário de. *Macunaíma: o herói sem nenhum caráter*. 22ª ed. Belo Horizonte: Editora Itatiaia, 1986.

BANDEIRA, Manoel. *Poesia completa e prosa*. Rio de Janeiro: Nova Aguilar, 1983.

BARRETO, Lima. *Triste fim de Policarpo Quaresma*. In: *Prosa Seleta*. Rio de Janeiro: Nova Aguilar, 2001.

_____. *Os Bruzundangas*. In: *Prosa Seleta*. Rio de Janeiro: Nova Aguilar, 2001.

EVARISTO, Conceição. *Becos da memória*. 3ª ed. Rio de Janeiro: Pallas, 2017.

IV. Biografias e textos sobre história e formação social do Brasil e da América Latina

CAMARGO, Zeca. *Elza*. Rio de Janeiro: LeYa, 2018.

CASTRO, Ruy. *Estrela solitária: um brasileiro chamado Garrincha*. São Paulo: Cia. das Letras, 1995.

CAVALCANTE, Paulo. *Negócios de trapaça: caminhos e descaminhos na América Portuguesa (1700-1750)*. HUCITEC / FAPESP, São Paulo, 2006.

"Chuvisco: de Portugal para Campos adoçando a boca do Brasil". Pesquisa orientada por Orávio de Campos Soares (Faculdade de Filosofia de Campos). São João da Barra: VI Conferência Brasileira de Folkcomunicação, 2003.

CORRÊA, Armando Magalhães. *O Sertão Carioca*. 2ª ed. Apresentação de Marcus Venício Ribeiro. Rio de Janeiro: Contra Capa, 2017. 1ª edição: 1936.

FREYRE, Gilberto. *Casa grande & senzala*. São Paulo: Círculo do Livro [s/d].

GARCÍA CANCLINI, Néstor. *Culturas híbridas*. São Paulo: EDUSP, 2006.

HOBSBAWM, Eric. *A era dos extremos: o breve século XX (1914-1991)*. São Paulo: Companhia das Letras, 1995.

HOLANDA, Sérgio Buarque de. *Raízes do Brasil*. 21ª ed. Rio de Janeiro: José Olympio, 1990.

JUPIARA, Aloy & OTAVIO, Chico. *Os porões da ditadura: jogo do bicho e ditadura militar – a história da aliança que profissionalizou o crime organizado*. Rio de Janeiro: Record, 2015.

1960/1980 – Sob as Ordens de Brasília. I parte. Coleção *Nosso Século*. São Paulo: Abril Cultural / Círculo do Livro, 1980 / 1986.

PRADO JR., Caio. *A evolução política do Brasil*. 10ª ed. São Paulo: Brasiliense, 1977.

RAMA, Ángel. *A cidade das letras*. São Paulo: Brasiliense, 1985.

RIBEIRO, Darcy. *As Américas e a civilização*. Petrópolis: Vozes, 1983.

_____. *O povo brasileiro: a formação e o sentido do Brasil*. 2ª ed. São Paulo: Cia das Letras, 2001.

ROMERO, José Luis. *Latinoamérica: las ciudades y las ideas*. 4ª ed. Buenos Aires: Siglo Veintiuno Editores, 1986.

SÁBATO, Jorge. *La clase dominante en la Argentina moderna*. Buenos Aires: GEL-CISEA, 1986.

SARLO, Beatriz. *Una modernidad periférica: Buenos Aires 1920 y 1930*. Buenos Aires: Nueva Visión, 1988.

V. Dicionários

ALBIN, Ricardo Cravo. *Dicionário Houaiss Ilustrado: Música Popular Brasileira*. Rio de Janeiro: Paracatu Editora, 2006.

CASCUDO, Luís da Câmara. *Dicionário do folclore brasileiro*. Rio de Janeiro: Ediouro. [s/d].

HOUAISS, Antônio & VILLAR, Mauro de Salles. *Dicionário Houaiss da língua portuguesa*. Rio de Janeiro: Objetiva, 2009.

MACHADO, José Pedro. *Dicionário Onomástico Etimológico da Língua Portuguesa.* Vol. III. Lisboa: Editorial Confluência, 1981.

VI. Coleções de MPB

Ismael Silva. Coleção *Nova História da Música Popular Brasileira.* São Paulo: Abril Cultural, 1970. [2ª ed. São Paulo: Abril Cultural, 1977.]

Noel Rosa. Nova História da Música Popular Brasileira. 2ª ed. São Paulo: Abril Cultural, 1976.

Silas de Oliveira / Mano Décio da Viola. Nova História da Música Popular Brasileira. 2ª ed. São Paulo: Abril Cultural, 1977.

VII. Sinopses e documentos de eventos carnavalescos

LAGE, Renato & RABELLO, Lilian. *"Chuê, chuá... As águas vão rolar..."* Sinopse do enredo (desfile 1991). GRES Mocidade Independente de Padre Miguel, 1990.

LAGE, Renato. *"Criador e criatura".* Sinopse do enredo (desfile 1996). GRES Mocidade Independente de Padre Miguel, 1995.

LAGE, Renato. *"Verde, amarelo, branco, anil, colorem o Brasil no ano 2000".* Sinopse do enredo (desfile 2000). GRES Mocidade Independente de Padre Miguel, 1999.

VIII. Jornais, revistas, peças teatrais, vídeos e sítios virtuais consultados

ANTAN, Leonardo. "Do Setor 1 à Apoteose: Tupinicópolis - Mocidade Independente 1987". Disponível em: http://www.carnavalize.com/2019/07/do-setor-1-apoteose-tupinicopolis.html. Consultado em 20/03/2020.

BARBOSA, Ruy Silva. "As escolas de samba e as religiões afro-brasileiras". Disponível em: https://www.recantodasletras.com.br/artigos/2823539. Consultado em 29/02/2020.

Bem Blogado. "Abre as asas sobre mim / Oh! Senhora Liberdade! Veja como foi feita esta música". Rio de Janeiro, 19/02/2020. Disponível em: https://bemblogado.com.br/site/abre-as-asas-sobre-mim-oh-senhora-liberdade-veja-como-foi-feita-esta-bela-musica/. Consultado em 25/09/2021.

BERNARDO, André. "Entre infartos, falências e suicídios: os 30 anos do confisco da poupança". **BBC News Brasil**, 17/03/2020. Cf.: https://economia.uol.com.br/noticias/bbc/2020/03/17/entre-infartos-falencias-e-suicidios-os-30-anos-do-confisco-da-poupanca.htm. Consultado em 13/04/2020.

Carnaval Rio em San Luis – Miro Ribeiro. Documentário do Cultne Acervo, exibido em 09/04/2012 pelo YouTube: https://www.youtube.com/watch?v=HuhB7lPvlBs. Acesso em 21/02/2021.

"Castor de Andrade: de preso a aliado dos militares". Rio de Janeiro: **O Globo**, 07/10/2013, atualizado em 8/10/2013. *In*: https://oglobo.globo.com/brasil/castor-de-andrade-de-preso-aliado-dos-militares-10288725.

Catraca Livre / "Samba em rede". "Wilson Moreira, um sambista em formação". 20/04/2017 (atualizado em 13/12/2019). Disponível em https://catracalivre.com.br/samba-em-rede/wilson-moreira-um-sambista-em-formacao/. Consultado em 09/09/2021.

"Contraventores já foram condenados há 14 anos". Rio de Janeiro: **O Globo**, 13/4/2011. Consultado em 23/11/2011.

"El Gobierno de Río de Janeiro quiere acabar con el negocio del gallego Chico Recarey". La Voz de Galicia. Espanha, 29/01/2008.

Elza. Musical com texto de Vinícius Calderoni e direção de Duda Maia, Rio de Janeiro: Teatro Riachuelo, com estreia em 19 de julho de 2018.

Elza Soares – O gingado da nega. Direção de Rafael Rodrigues. Canal Bis / Soul Filmes, 2013.

Ensaio Geral. Mocidade Independente 1999/2000. Parte I. Direção: Arthur Fontes. Rio de Janeiro: Globosat, 2000. Disponível em https://www.youtube.com/watch?v=ijFRdGRRniM&app=desktop.

Ensaio Geral. Mocidade Independente 1999/2000. Parte II. Direção: Arthur Fontes. Rio de Janeiro: Globosat, 2000. Disponível em https://www.youtube.com/watch?v=hQPMfvMIN08.

"Entenda a guerra da família Castor de Andrade". **O Globo** *online*, 12/10/2006. Disponível em: https://oglobo.globo.com/rio/entenda-guerra-da-familia-castor-de-andrade-4556575.

Espaço Márcio Conde. "Bacalhau na Vara". Cf.: Instagram – @espaçomarcioconde. Disponível em: https://www.instagram.com/p/CVN2U1Qlwx_/. Consultado em 29/10/2021.

"Ex-presidente da Vila é condenado a 23 anos de prisão". *In*: **G1** RJ, 01/12/2011, 13 h 25. Disponível em: http://g1.globo.com/rio-de-janeiro/noticia/2011/12/ex-presidente-da-vila-isabel-e-condenado-23-anos-de-prisao.html. Consultado em 08/08/2019.

FABATO, Fábio. "Mostrando a minha identidade". Cama de Gato. **Galeria do Samba**, 27/10/2008. Cf.: http://www.galeriadosamba.com.br/artigos/mostrando-a-minha-identidade/cama-de-gato/105/.

Galeria do Samba Rio de Janeiro – GRES Mocidade Independente de Padre Miguel: Carnaval de 1959. Cf.: http://www.galeriadosamba.com.br/escolas-de-samba/mocidade-independente-de-padre-miguel/1959/. Consultado em 29/02/2020, às 16 h 58.

GODINHO, Iran & TENAN, Ana Lúcia. "Fernando Pinto se despede do carnaval". **O Globo**, Segundo Caderno, 30/11/1987, p. 1.

"Herança explosiva". **Isto É**, edição 2109, Rio de Janeiro / São Paulo, 14/04/2010. Disponível em: https://istoe.com.br/64124_HERANCA+EXPLOSIVA/. Consultada em 25/04/2020.

MARIA, Eliane. "Ritmo acelerado das baterias esconde toque para os orixás". *In*: **Extra**, 06/03/2011. Cf.: https://extra.globo.com/noticias/carnaval/ritmo-acelerado-de-baterias-esconde-toque-para-orixas-1222362.html. Consultado em 29/02/2020, às 19 h 48.

MATOS, Tamyres. "Clã de Castor de Andrade volta à Mocidade". *In*: O Dia, Rio, 18/02/2014. Disponível em: https://odia.ig.com.br/diversao/carnaval/2014-02-18/cla-de-castor-de-andrade-volta-a-mocidade.html. Consultado em 02/12/2021.

"Nilda, a baiana mais famosa da Mocidade". Rio de Janeiro: Revista **Quem**, 02/03/2019. Disponível em: https://revistaquem.globo.com/Carnaval/camarotequem/noticia/2019/03/quem-e-quem-no-carnaval-tia-nilda-baiana-mais-famosa-da-mocidade.html. Consultado em 13/12/2021.

O Pasquim, edição 599. Rio de Janeiro, dezembro de 1980.

PAIXÃO, Roberta. "Trono penhorado". **Veja**. São Paulo, 03/11/1999.

Papo de Música, YouTube. "Domenil e Gabriel Teixeira falam sobre a grandeza da Mocidade Independente de Padre Miguel". Disponível em: https://www.youtube.com/watch?v=aFmsm_8vlcs. Consultado em 03/10/2021.

PONSO, Fabio. "Após sucesso no teatro, Fernando Pinto faz história no Império e na Mocidade". **O Globo**, *Cultura*, 22/11/2017. Disponível em: https://acervo.oglobo.globo.com/em-destaque/apos-sucesso-no-teatro-fernando-pinto-faz-historia-no-imperio-na-mocidade-22098870. Consultado em 22/03/2020, às 22 h 40.

Programa *Roda Viva*. **TV Cultura**, 02/09/2002.

RODRIGUES, Matheus & NASCIMENTO, Tatiana. "Passa a vida toda, diz Elza Soares sobre desfile como enredo da Mocidade". *In*: G1, 25/02/2020. Consultado em 22/11/2021. Disponível em: https://g1.globo.com/rj/rio-de-janeiro/carnaval/2020/noticia/2020/02/25/da-vontade-de-tudo-diz-elza-soares-antes-de-desfilar-na-sapucai-como-enredo-da-mocidade.ghtml.

Sambario. "Noca da Portela". *In*: http://www.sambariocarnaval.com/index.php?sambando=noca. Consultado em 1º/.08/2018.

"Presidente da Mocidade renuncia após denúncia de falsidade ideológica". *In*: **G1** / Carnaval 2014, 05/02/2014. Cf.: http://g1.globo.com/rio-de-janeiro/carnaval/2014/noticia/2014/02/presidente-da-mocidade-renuncia-apos-denuncia-de-falsidade-ideologica.html. Consultado em 02/12/2021.

"Sem fantasias, integrantes da Vila Isabel desfilam de cueca". *In*: **Veja**, 04/03/2014, às 03 h 59. Disponível em: https://veja.abril.com.br/entretenimento/sem-fantasias-integrantes-da-vila-isabel-desfilam-de-cueca/. Consultado em 11/08/2019.

"Tiãozinho da Mocidade" [discografia/filmografia]. **Sambario** / Sambariocarnaval.com. Disponível em: http://www.sambariocarnaval.com/index.php?sambando=tiaozinhomocidade. Consultado em 19/04/2020.

TV ALERJ. Entrevista com a carnavalesca Rosa Magalhães publicada em 14/09/2016. Disponível em: **https://www.youtube.com/watch?v=9u8CXlkA3ao**.

"Volkswagen Fusca 1300: 1974 O ano em que o preço despencou". **Motor Tudo**. Disponível em: https://motortudo.com/volkswagen-fusca-1300-1974-ano-em-que-o-preco-despencou/. Consultado em 09/03/2020, às 17 h 20.

IX. Desfiles carnavalescos

Mocidade 1996. "Criador e Criatura". Rio de Janeiro: #ResenhaRJ84 | #GeraçãoCarnaval. Disponível em: https://www.youtube.com/watch?v=EGK0TaMGQvk.

Mocidade do Coroado 1996. Manaus: Amigos do Carnaval de Manaus / Josevaldo Souza. Disponível em: https://www.youtube.com/watch?v=0GLSbc7Qoqs.

Mocidade Independente 1991 (desfile completo). TV Manchete. Rio de Janeiro, 26/02/1991. Disponível em: https://www.youtube.com/watch?v=0GLSbc7Qoqs.

Mocidade Independente de Padre Miguel. Campeãs 1992. Sonhar não custa nada, ou quase nada. TV Manchete. Rio, 07/03/1992. Disponível em: https://www.youtube.com/watch?v=M59FlMpQiGI.

Vira, Virou, a Mocidade Chegou! Mocidade Independente de Padre Miguel (desfile completo, 1990). #DepartamentoCultural #MemóriaMocidade. *In*: https://www.youtube.com/watch?v=ucfeTGqvjZk.

Apêndice 2
ARTISTAS, PERSONALIDADES E FAMILIARES ENTREVISTADOS
Breve Notícia Biográfica

Adelzon Alves, "o amigo da madrugada"

O radialista e produtor artístico **Adelzon Alves** nasceu em Cornélio Procópio, região agrícola do Paraná (à época terra de cafezais e hoje celeiro da soja), em 05/09/1939. Filho de Sebastiana Maria Gonçalves e do vereador Antônio Damasceno Alves, o menino estudou na terra natal e saiu para Curitiba em 1962, onde trabalhou na Rádio Cruzeiro do Sul, Rádio Independência e na tradicional emissora Guaracá.

Em 1964, veio para o Rio e se tornou locutor da Rádio Globo, onde comandou por décadas o famoso programa "O Amigo da Madrugada", de meia-noite às 4 h da manhã. Acompanhou o trabalho do *Grupo Opinião*, ouvindo Nara Leão, Zé Keti e Elizeth Cardoso, e identificou-se com nascente circuito do samba, em especial o *Zicartola*.

A partir daí, Adelzon trava contato com diversos artistas de raiz, entre eles Cartola, Candeia, Djalma Sabiá, Dona Ivone Lara, Geraldo Babão, Nelson Cavaquinho e Silas de Oliveira, além de outros *bambas* do samba, como Paulinho da Viola e Martinho da Vila. Com isso, promoveu no radiojornalismo um trabalho pioneiro, abrindo espaço em seu programa para os compositores populares.

Ele assumiu ainda a função de produtor artístico, cabendo-lhe divulgar a obra de algumas notáveis cantoras brasileiras, em especial Elizeth Cardoso e Clara Nunes. Permaneceu em atividade até o início desta década, pelas ondas da Rádio Nacional do Rio de Janeiro, da qual, infelizmente, veio a ser demitido pelos gestores do governo federal.

Entrevista concedida ao biógrafo e a Eliane Oliveira, na Rádio Nacional (RJ), em 04/12/2014.

Felipe Tavares

O carioca **Felipe** Luan Fernandes **Tavares** nasceu no dia 13 de março de 1988, em Campo Grande, uma das "capitais" da Zona Oeste do Rio. Segundo filho do casal Marlene e Sebastião (o popular *Tiãozinho da Mocidade*), ele viveu praticamente toda a infância entre o bairro de Senador Câmara, em que até hoje moram as tias maternas, e os quintais do Rio da Prata, onde se localizava a antiga residência dos pais.

O jovem revela uma impressionante semelhança física e anímica com o pai. Ela se expressa nos traços fisionômicos, no jeito largo de sorrir, na figura baixa e levemente atarracada, além dos traços que a estreita convivência ao longo de três décadas lhe infundiu, sobretudo o modo malemolente de andar, o gosto pelo uso do chapéu Panamá e a atração irresistível pelo microfone.

Na vida profissional, Felipe ingressou na Faculdade de Engenharia motivado pela carreira de projetista de *Tião*, mas não chegou a concluir o curso. Depois, estimulado pela capacidade comunicativa do pai, ele criou a firma *5.0 Comunicação Integrada*, que ministra cursos livres na UEZO (Campo Grande) e em Bangu.

Entrevista concedida ao biógrafo na residência de Tiãozinho da Mocidade, em 07/02/2020.

Floresval Tavares

O carioca **Floresval** de Amorim **Tavares** nasceu em 18 de janeiro de 1955. Filho de Maria Thereza Tavares e Oswaldo Tavares, ele é o irmão caçula de *Tiãozinho da Mocidade*, com o qual desde a infância cultivou sempre uma ótima relação. Aliás, como o próprio Floresval declarou nesta biografia, os dois dormiam juntos na mesma cama, ao passo que os demais irmãos (Neusa e Oswaldo) possuíam camas individuais.

Floresval identificou-se desde cedo com o mundo do samba e com as curimbas, um legado da mãe Thereza, com quem se iniciou nos terreiros, onde

ele buscou proteção para a vida pessoal e profissional. Nas lides da música e da folia, Val chegou a ser cantor de um conjunto de samba e promoveu bailes em clubes da região onde até hoje vive.

Entrevista concedida ao biógrafo na residência de Tiãozinho da Mocidade, em 07/02/2020.

Júlia Tavares

A jovem **Júlia Romana** da Silva Amorim Tavares nasceu em Botafogo (Zona Sul do Rio), em 28 de junho de 1996. Filha de Alexandra Romana da Silva e *Tiãozinho*, a caçula do artista só viveu com o pai nos primeiros meses de vida, quando o compositor estava separado de sua esposa Marlene.

Não obstante a convivência truncada com Neuzo, Júlia credita à influência paterna o gosto precoce e arraigado pela música, sobretudo pelos grandes nomes do samba e da MPB, como o paulista **Adoniran Barbosa**, cuja célebre canção "Trem das Onze" ele a ensinou a cantar.

Atualmente, ela é estudante de Fonoaudiologia da UFRJ, abraçando a área biomédica tal qual sua irmã mais velha Volerita, que há anos atua como nutricionista na rede pública de Saúde.

Entrevista concedida ao biógrafo na residência de Tiãozinho da Mocidade, em 07/02/2020.

Lia de Oliveira

A carioca **Lia de Oliveira** nasceu no dia 16 de março de 1944, em Bangu (Zona Oeste do Rio). Filha de Tyndaro de Oliveira e Almerinda Laudeauzer, ela estudou no Instituto de Aplicação (habilitando-se a lecionar no Ensino Fundamental) e depois cursou a Licenciatura em Língua Portuguesa e Língua

Francesa na UERJ, onde também concluiu o Bacharelado em Direito, credenciando-se ao exercício da advocacia.

Além das lides jurídicas, Lia atuou várias décadas como professora da rede municipal de ensino do Rio de Janeiro, pela qual se aposentou. Sua paixão maior, porém, sempre foi a música, que a cantora de timbre aveludado cultiva até hoje nas horas de folga e nos instantes festivos, marcando presença onde estiverem os músicos, os compositores e os sambistas.

Em sua larga e fértil existência, ela aprendeu, afinal, que a música torna a nossa vida mais bela. Por isso, ela fez da sua antiga residência, na Rua Júlio César (Bangu), um verdadeiro "centro cultural" em que se reuniam os músicos e artistas mais expressivos da região, entre eles os cantores Marco Lírio e Lúcio Veloso, assim como o já saudoso violonista Jorge Kwasinski, promovendo saraus que marcaram época na memória afetiva de seus pares.

Depoimento prestado ao biógrafo por correio eletrônico, em 11/09/2021.

Marco Antonio Correa do Espírito Santo

O carioca **Marco Antonio** Correa do Espírito Santo nasceu em 23 de março de 1957. Filho de Wilma da Silva e de Antonio Correa do Espírito Santo (o sambista *Toco da Mocidade*), ele foi o primogênito do casal, que teve ainda dois meninos antes de se separar (o pai teria outro com Jocilda, a segunda esposa, e mais quatro com Sonia Linhares, a última companheira).

Marco não seguiu a carreira musical, optando por estudar e se formar em Fisioterapia, área na qual construiu sua vida profissional. Contudo, esteve sempre atento à trajetória do pai, tornando-se um admirador profundo da arte do notável cantor e compositor, seja nos palcos das casas de espetáculos em que ele se apresentou, seja nas quadras das escolas de samba.

Assim, ele acompanhou desde cedo a convivência de *Toco* com os grandes *bambas* do samba e da MPB da Zona Oeste. Entre eles, vale destacar o baterista

Robertinho Silva (de cujo grupo o pai foi *crooner*), assim como os compositores Wilson Moreira, *Gibi* (parceiro de *Toco* na Mocidade e na Imperatriz Leopoldinense) e *Tiãozinho da Mocidade* (com quem *Toco* compôs os sambas do bicampeonato de 1990-91).

Depoimento prestado ao biógrafo por correio eletrônico, em 02/11/2021.

Maria da Glória de Moraes ("Cláudia")

A carioca Maria da Glória Porciúncula de Moraes, que prefere ser chamada **Cláudia**, é filha da professora primária Emília Porciúncula de Moraes e do militar Josaphá Porciúncula de Moraes, um coronel do Exército que comandou o quartel de Campinho (Zona Norte do Rio). Apesar de possuir catorze filhos, o casal não enfrentou maiores dificuldades econômicas, morando em uma ampla casa de cinco quartos no bairro do Méier e garantindo que toda a prole cursasse o ensino superior.

Economista e modelo fotográfico, Cláudia era apaixonada pelas rodas de samba da cidade. Foi nesse meio que ela conheceu *Tiãozinho*, quando o artista já estava casado. Ela viveu uma ardente relação com o sambista na década de 80, morando com ele no Méier e engravidando do menino Jorge Antônio, que nasceu em 1988. O pai reconheceu o filho e a apoiou em sua educação, mas depois reatou com a primeira esposa e os dois se separaram de vez.

Entrevista concedida ao biógrafo por telefone, em 10/05/2021.

Marlene Fernandes

A pernambucana **Marlene** Fernandes Ferreira nasceu no bairro de Casa Amarela, no Recife, em 28 de outubro de 1953. Filha de Maria Fernandes

Ferreira, a autobatizada *Dona Lourdes*, e de Severino Francisco Ferreira, que era fornecedor de banana para os feirantes da região, ela só viveu na terra natal até os cinco anos. Em 1958, por insistência da tia que morava no Rio de Janeiro, a família veio para a "Cidade Maravilhosa", mas enfrentou sérias dificuldades econômicas e o pai se tornou servente de pedreiro para garantir o pão de cada dia.

Estudiosa, Marlene venceu todos os obstáculos e prestou vestibular para a Licenciatura em Ciências da UFRJ. Aprovada, ela se formou e veio a se tornar professora da Prefeitura do Rio de Janeiro, ministrando aulas de Matemática. Afora isso, exerce ainda o cargo de diretora de uma escola da rede municipal na Zona Oeste da cidade, uma das áreas mais carentes da região metropolitana, onde a persistente educadora cumpre um relevante papel social.

Marlene casou-se duas vezes com Neuzo Sebastião, o nosso *Tiãozinho*. A primeira união oficial, lavrada no Cartório de Bangu, aconteceu há quase meio século, em 20 de novembro de 1973. Um ano e meio depois, nasceu a primeira filha, Volerita. Posteriormente, os casos extraconjugais do marido (que resultaram em dois filhos de duas mães distintas) abalaram a relação do casal, que se separou em meados da década de 90 e, mesmo reatando seus laços, só voltou a viver em harmonia no decurso do novo século, permanecendo junto até hoje.

Entrevista concedida ao biógrafo na residência de Tiãozinho da Mocidade, em 07/02/2020.

Nei Lopes

O carioca **Nei** Braz **Lopes** nasceu em 9 de maio de 1942, no bairro de Irajá (Zona Norte do Rio), terra de muitos sambistas de renome, como Zeca Pagodinho, Dorina e outros *bambas*. Filho de Eurydice de Mendonça Lopes e Luiz Braz Lopes, ele se formou em Direito e Ciências Sociais pela Faculdade Nacional de Direito da UFRJ e veio a construir uma fértil carreira artística e acadêmica em duas esferas distintas: uma como renomado compositor e cantor de samba e MPB; outra como escritor e notável pesquisador das culturas de matriz africana.

Na música, compôs com Wilson Moreira e outros parceiros sambas memoráveis ("Coisa da antiga", "Goiabada Cascão", "Gostoso Veneno", "Senhora Liberdade" e tantos outros), além de ter sido membro da Ala de Compositores e da Velha Guarda do Salgueiro (sua escola do coração) e diretor da Unidos de Vila Isabel. Nas letras, escreveu obras essenciais, como *Partido Alto: samba de bamba* (2005), o *Novo Dicionário Banto do Brasil* (1999/2015) e o *Dicionário da História Social do Samba* (2015), este em parceria com Luiz Antonio Simas.

Por sua imensa contribuição à cultura, à educação e à humanidade, Nei recebeu diversos prêmios e honrarias, entre elas a medalha Rio Branco, do Ministério de Relações Exteriores, e os títulos de Doutor *Honoris Causa* da UFRRJ, da UFRS, da UFRJ e da nossa UERJ. Aliás, o pródigo criador está escrevendo com o jornalista Leonardo Bruno o volume VII do *Acervo Universitário do Samba* (UERJ), dedicado ao GRES Acadêmicos do Salgueiro.

Depoimento prestado ao biógrafo por correio eletrônico, em 11/09/2021.

Neuza Maria Tavares

A carioca **Neuza Maria Tavares** é a terceira filha do casal Maria Thereza Tavares e Oswaldo Tavares. Nascida em 18 de junho de 1952, ela é apenas três anos mais nova que *Tiãozinho*, com quem compartilhou uma infância e adolescência bem carinhosa e amigável, apesar das rixas e reclamações comuns entre irmãos.

Em sua entrevista ao biógrafo, Neuza relembrou com muito prazer os bailes promovidos na casa da família, quando *Tião* começou a se aventurar no mundo da música e desejou iniciar a carreira de cantor. Ela também admira o espetáculo do carnaval, mas nunca desfilou por nenhuma escola, seja a Mocidade, seja o Salgueiro, agremiação preferida de sua mãe.

Entrevista concedida ao biógrafo na residência de Tiãozinho da Mocidade, em 07/02/2020.

Oswaldo Tavares Filho

O carioca **Oswaldo Tavares** Filho, o *Dinho*, nasceu em 15 de agosto de 1950. Ele é o segundo filho do casal Maria Thereza Tavares e Oswaldo Tavares, sendo apenas um ano mais novo que o primogênito Neuzo Sebastião (o nosso *Tiãozinho*). *Dinho* compartilhou a infância com o irmão na Vila Vintém e na casa do Rio da Prata, morando ainda hoje em Bangu.

Oswaldo gostava de brincar carnaval com *Tiãozinho* e de vê-lo cantar nas quadras e rodas da Zona Oeste, mas sua grande paixão sempre foi o futebol. Ele chegou a treinar em alguns clubes da região, mas não seguiu carreira no esporte, optando por ganhar a vida como corretor de seguros.

Entrevista concedida ao biógrafo na residência de Tiãozinho da Mocidade, em 07/02/2020.

Rachel Valença

A carioca **Rachel** Teixeira **Valença** nasceu em 18 de junho de 1944. Ela é filha de Lygia Teixeira e de Lino Romualdo Teixeira, um oficial da Aeronáutica cassado pelo regime militar em 1964. Ela graduou-se em Letras pela UnB e realizou Mestrado em Língua Portuguesa pela UFF.

Rachel exerceu múltiplas atividades em sua vida (professora e pesquisadora, em especial) e ainda ocupou o cargo de Subsecretária de Cultura do Município do Rio de Janeiro. Sua maior paixão, todavia, é o Império Serrano, escola na qual cumpriu relevantes missões: dirigiu a Ala das Crianças nos anos 80 e assumiu o posto de vice-presidente de 2005 a 2010.

Uma de suas maiores contribuições à escola da Serrinha é, sem dúvida, a coautoria, com Suetônio Valença, da obra *Serra, Serrinha: o Império do Samba*, a mais consistente pesquisa sobre a escola de Madureira. Mas Rachel também se tornou, ao longo das décadas, uma das maiores estudiosas da

arte popular brasileira e, em especial, do samba carioca em seus mais pródigos territórios.

Entrevista concedida ao biógrafo pela pesquisadora, em sua residência, em 17 de outubro de 2018.

Volerita Tavares

A carioca **Volerita** Fernandes Tavares de Oliveira, a *Tita*, nasceu em 26 de fevereiro de 1975, em Bangu (Zona Oeste do Rio), filha do casal Marlene Fernandes e Neuzo Sebastião. A "banguense de raiz" foi criada entre o bairro natal e Senador Camará, onde até hoje vivem as tias maternas. Casada, ela é mãe de duas belas meninas, as primeiras netas do orgulhoso vovô *Tiãozinho*.

Apaixonada pela **Mocidade**, **Volerita** estreou com "pé quente" na arquibancada da Sapucaí em 1990, no dia do aniversário de 15 anos, quando a agremiação arrebatou o título com "*Vira, virou, a Mocidade chegou*". Em 1991, *Tita* desfilou pela primeira vez pela escola de Padre Miguel, que faturou o bicampeonato com o apoteótico "*Chuê, chuá, as águas vão rolar*".

Formada em Nutrição pela UNIRIO, ela se tornou uma brilhante profissional da Prefeitura Municipal do Rio, com notável atuação na área de Vigilância Sanitária, inclusive durante os tempos adversos da pandemia de Covid-19 no Rio de Janeiro. E segue sendo a fã mais fiel de *Tiãozinho*, o pai-artista que ela tanto admira.

Entrevista concedida ao biógrafo na residência de Tiãozinho da Mocidade, em 07/02/2020.

Zé Katimba

O paraibano José Inácio dos Santos, o popular *Zé Katimba*, nasceu numa fazenda de Guarabira, em 11 de novembro de 1932. Ainda menino, veio com os pais para Niterói e logo depois para o Rio de Janeiro, onde morou em várias comunidades, entre elas o Morro do Adeus, no Complexo do Alemão.

Compositor de mão cheia, *Katimba* desde jovem se uniu à Imperatriz Leopoldinense, escola para a qual ajudou a compor diversos hinos, entre eles o samba campeão de 1981, "Só Dá Lalá" (tema reeditado na Sapucaí em 2020), composto com Serjão e *Gibi*, um de seus maiores parceiros. Zé também se destacou pelos belos sambas criados com Martinho da Vila, João Nogueira e Alceu Maia, entre os quais vale destacar "Bandeira da Fé", "Do Jeito que o Rei Mandou" e "Tá Delícia, Tá Gostoso", gravados por Martinho, João, Simone e Julio Iglesias.

Eleito *Cidadão Samba* do Rio em 2013, ele é o protagonista do volume II da série biográfica do *Acervo do Samba*, o livro-CD *Zé Katimba: antes de tudo um forte*, escrito por Luiz Ricardo Leitão. Prestes a completar 90 anos de pródiga existência, ele segue ativo nas lides musicais, compondo canções com diversos parceiros e acompanhando com carinho a sua Imperatriz.

Entrevista concedida ao biógrafo por telefone, em 28 de outubro de 2021.

O Autor

Foto: Daniel Cordeiro (TV UERJ)

Luiz Ricardo Leitão é escritor, professor associado da UERJ (1995-2021) e Doutor em Estudos Literários pela *Universidad de La Habana*. Além de publicar obras sobre literatura latino-americana e brasileira, compêndios gramaticais e manuais de produção textual, ele tem se dedicado na última década a escrever ensaios biográficos sobre grandes nomes do samba e da folia, entre eles: *Noel Rosa: Poeta da Vila, Cronista do Brasil* (2009), *Aluísio Machado: sambista de fato, rebelde por direito* (2015), *Zé Katimba: antes de tudo um forte* (2016) e *Rosa Magalhães: a moça prosa da avenida* (2019). De 2018 até 2022, o incansável pesquisador coordenou o *Acervo Universitário do Samba*, uma iniciativa acadêmica em defesa da cultura popular brasileira e do samba carioca. Atualmente, o professor preside o Conselho Editorial do projeto, vinculado ao Centro de Tecnologia Educacional da UERJ.

O Apresentador

Foto: Jefferson Meganni

Leonardo Bruno é jornalista, escritor e roteirista. Pesquisador rigoroso, ele é autor de seis livros na área da cultura popular, entre eles *Canto de Rainhas* (2021), *Três poetas do samba-enredo* (2021, em coautoria com Gustavo Gasparini e Rachel Valença) e *Zeca Pagodinho – Deixa o samba me levar* (2014). Na área televisiva, Leonardo dirigiu a série O samba me criou, que exalta os grandes poetas do gênero e suas agremiações (Portela, Império Serrano, Salgueiro e Mangueira), e comenta os desfiles das escolas de samba pela TV Globo. Bruno ainda faz parte do júri do prêmio Estandarte de Ouro (concedido aos grandes destaques dos cortejos na Passarela do Samba) e, se não bastassem tantas atividades, está escrevendo com Nei Lopes o volume VII do Acervo Universitário do Samba, dedicado aos Acadêmicos do Salgueiro.

CD Tiãozinho da Mocidade e os bambas de Padre Miguel

FICHA TÉCNICA

MÚSICAS

Muleke Tião
(Tiãozinho da Mocidade & Afonso Mendes)

Barão com a Belizário
(Tiãozinho da Mocidade)

Na Boca da Noite
(Tiãozinho da Mocidade & Raphael Drumond)

Você Me Faz Falar de Amor
(Tiãozinho da Mocidade)

Pra Falar de Samba Tem que Falar de Padre Miguel Também
(Tiãozinho da Mocidade)

Pandemia de Samba
(Tiãozinho da Mocidade, Marcinho Moreira e Jota Erre)

Pout-Pourri de Sambas Campeões:
Ziriguidum 2001
(Tiãozinho da Mocidade, Arsênio & Gibi)

Vira, Virou, a Mocidade Chegou
(Tiãozinho da Mocidade, Jorginho Medeiros & Toco da Mocidade)

Chuê, Chuá, as Águas Vão Rolar
(Tiãozinho da Mocidade, Jorginho Medeiros & Toco da Mocidade)

Devido à pandemia, os fonogramas presentes neste CD foram gentilmente cedidos por *Tiãozinho da Mocidade* e seus parceiros. Todas as faixas do disco são gravações realizadas anteriormente, de forma independente, pelo compositor e cantor.

Agradecemos à EDIMUSA pela parceria e liberação de uso dos Sambas Enredos de 1990 e 1991 da Mocidade Independente de Padre Miguel.

Intérprete:
Tiãozinho da Mocidade

Remasterização:
Gledson Augusto (Rádio UERJ/CTE-UERJ)

Produção Executiva:
Tatiana Agra

Reprodução:
DISCMIDIA

CRÉDITOS DAS MÚSICAS:

Muleke Tião, Barão com a Belizário e *Pout-Pourri Sambas Campeões*

Produtor Fonográfico: José Roberto Resende | Direção Musical e Estúdio: Felipe Silva | Gravado e Mixado no Estúdio Zona Oeste por Cesar Delano | Produção, arranjos e regência: Felipe Silva | Bateria: Robson Gomez | Baixo: Roger Gomez | Teclado: Nelio Jr. E Anderson Modesto | Percussão Geral: Fernando Cardoso, Julio Chocolate e Amendoim | Flauta e Violão: Junior Duvi | Cavaco, afinação de Bandolim e Banjo: Felipe Silva | Coro: Anderson Modesto, Erika Sá, Felipe Silva, Fernando Cardoso, Junior Duvi, Mayara, Wallace Guimarães.

Na Boca da Noite e *Você me Faz Falar de Amor*

Produtor musical e Técnico de gravação: Vidal Guimarães | Gravado em Somar Studio | Auxiliar técnico de gravação: Lucca Grings | Percussão Geral: Michell Pitty | Harmonia Geral (Cavaco, Banjo, Violão e Contrabaixo): Vidal Guimarães | Flauta: Rafael Piccolo | Coro: Tiãozinho da Mocidade, Rafael Drumond, Millena Wainer e Mari Antunes.

Pandemia de Samba

Arranjo: Rildo Hora | Cavaquinho: Mauro Diniz | Violão de 7 Cordas: Carlinhos 7 cordas | Baixo: Dudu Dias | Teclado: Misael da Hora | Bateria: Paulo Bonfim | Flauta: Jeferson Souza | Trombone: Wanderson Cunha | Cavacolim: Paulista | Percussão geral: Pedrinho Ferreira | Coro: Marcelo Amaro, Munique Matos e Fernanda Garcia.

Pra Falar de Samba Tem que Falar de Padre Miguel Também

Produtor musical e Técnico de gravação: Vidal Guimarães | Gravado em Somar Studio | Auxiliar técnico de gravação: Lucca Grings | Percussão Geral: Michell Pitty | Harmonia Geral (Cavaco, Banjo, Violão 6 e violão 7): Vidal Guimarães | Coro: Maguinho Vnb, Millena Wainer, Vidal Guimarães e Mari Antunes.

FOTOS & CARTOGRAFIA AFETIVA

CARTOGRAFIA DA FALA: TIÃOZINHO DA MOCIDADE

...dobra tambor,
dobra tempo,
do bra espaço...

constelações

corpos hídricos

satélites

samba é igual água

corpos celestes

órbitas

explosões solares

supernovas

sua muito povoado por espaço

LEGENDA
- origens / afetos
- labor
- musicalidades / samba
- lugares / encontros

ziriguidum . 2001

bahia — bar dos compositores . t.13 de maio

bola preta

centro — samba de terreiro

copacabana

tocantins

scala gay

vila isabel

renascença

paraná — mestre andré

rocinha — samba enredo

santa catarina

escola — rural e sagr. coração de jesus

projetista

curimba

padre miguel

vira virou, a mocidade chegou. 1990

abolição — sambola

r. river

hinos — ig. de s. judas

tôco

madureira — coreto

manaus — samba enredo bicampeão

realengo

ogã

mocidade

cascadura — roupas • gomes

bailes

sky master — gr. musical.

gibi

compositor

g.r.b.c. grilo de bangu — muleque tião: uma estrela que brilha

chué chuá, as águas vão rolar . 1991

grilo de bangu

bangu

dona leonor — ensinou a ler

r. barão de piraquara

jorginho medeiros

como era verde o meu xingu . 1983

1º carnaval — barão com a belisário

r. belisário de souza

terreiro — dona zélia tia chica

brincar de cantores

arsênio

senador camará

são paulo — samba enredo

r. toquio

elza soares

presidente do museu do samba

olaria — samba enredo

camará show

campo grande — coreto

amapá — samba enredo

r. rio da prata

escutando música com jorge aragão

cassino bangu

santíssimo

bossa nova

compondo até por telefone

londres

suécia

paris

finlândia — samba enredo

itália

canadá

argentina

suíça

322

CARTOGRAFIA SOCIAL DO SAMBA: TIÃOZINHO DA MOCIDADE

A proposta da **Cartografia do Samba** é organizar as informações por meio de mapas afetivos dos sambistas e personagens da cultura carioca. O projeto permite compreender a leitura e interpretação da lógica espacial de Vivência desses atores, valorizando-os enquanto importantes nomes da arte popular do Rio de Janeiro e apontando redes que costuram diferentes espacialidades. Acredita-se que a memória da cultura do samba e da cidade esteja associada aos seus personagens que constroem um imaginário do gênero, contribuindo como movimento de resistência cultural da cidade.

A cartografia da fala de **Tiãozinho da Mocidade** nos levou a uma viagem ao espaço sideral. A representação dessa forma de ver o mundo e experimentá-lo não seria justa se não incorporasse o Universo de possibilidades gerado pelo mundo do samba a esse artista. Além da extrema conexão com corpos celestes e encantados, sua profunda capacidade inventiva permite – como um rio – receber inúmeros afluentes. É com a energia da água e da mata que sua história e musicalidade se confundem com a dinâmica do Universo, vislumbrando o que seria esse sistema solar com suas órbitas nas diferentes escalas de sua identidade brasileira.

Andressa Lacerda, *Tiãozinho da Mocidade* e Daniela Seixas
(Foto: George Magaraia)

No alto, Dona Sebastiana, a avó de *Tiãozinho da Mocidade*, com suas bisnetas Volerita (à esq.), Domenica (no colo), Flávia e Luciana, Na outra foto, uma alegre festa infantil do subúrbio, com Júnior e Domenica, sobrinhos de *Tiãozinho*, no colo dos avós Oswaldo e Thereza (pais do artista).

(Fotos: acervo pessoal de Tiãozinho da Mocidade)

Muito rígida com *Tiãozinho* na infância, sua mãe se rendeu ao samba e à escola do filho nos anos 80: ela saiu pela Mocidade pela última vez no vitorioso desfile *"Criador e Criatura"* (ver a carteira do desfile no alto), integrando com muito orgulho a Ala das Baianas em 1996, ano em que faleceu.

(Fotos: acervo pessoal de Tiãozinho da Mocidade)

Uma família trabalhadora da Zona Oeste: no alto, a carteira de Maria Thereza Tavares, mãe de *Tiãozinho*, estudante da Academia de Cabeleireiros de Nova Iguaçu; logo abaixo, a carteira do filho, que fez curso de Desenho Industrial, Hidráulico e Elétrico no SENAI da Tijuca (Rio), em 1974.

(Fotos: acervo pessoal de Tiãozinho da Mocidade)

Nos anos 50, Padre Miguel se transfigura e se projeta na vida da cidade. No alto, vê-se o conjunto do IAPI (o popular "Caixa d´Água"), ainda em obras. De lá e da Vila Vintém, saem os ritmistas que encantarão o país, como no desfile de 1972, "*Rainha Mestiça em tempo de lundu*" (foto acima).

(*Fotos: Arquivo Nacional*)

Cria da Vila Vintém, Elza Soares é um dos maiores ícones da arte popular. A cantora desponta na cena artística nos anos 60, brilhando nos palcos da Zona Sul do Rio (no alto, no Teatro Opinião, em 1972) e encantando plateias até o séc. XXI, inclusive no Teatro da UERJ (acima, em 05/10/2009).

(Fotos: Arquivo Nacional + Rede Sirius/UERJ)

ELE FAZ A FESTA

Tiãozinho da Mocidade comanda amanhã evento em homenagem aos 68 anos de Padre Miguel

PÁGINAS 6 A 8

Muito samba para comemorar

Padre Miguel completa 68 anos e faz festa com roda de samba e homenagens no Point Chic Crame

Nathália Marsal
nathalia.marsal@extra.inf.br

▶ "Lá um lugar de respeito / Quem chega com jeito / Problema não tem / A Barão com a Belisário / Fica na Vila Vintém." O trecho da música composta por Tiãozinho da Mocidade descreve um pouco do dia a dia em Padre Miguel. O bairro, que completa 68 anos na segunda-feira, é famoso por ter influência de diversas vertentes da música, assim como o sambista tricampeão da Mocidade.

Aos 66 anos, ele lembra bem como aconteceu:

— Um empresário construiu muitas casas num terreno vazio e dizia que não valiam um vintém. O nome pegou. Por ser barato e termos muito emprego por perto, pessoas do Brasil inteiro se mudaram para a região. Por isso, Padre Miguel é um caldeirão cultural.

Tiãozinho conta que foi um dos influenciados pelo dia a dia na comunidade. Desde as músicas cantadas pelas lavadeiras, passando pelos cânticos religiosos até o carnaval que curtia nas praças do bairro. Ele vai mostrar toda essa mistura amanhã, durante uma festa no Point Chic Charme, na Rua Figueiredo Camargo 110. É o quinto ano consecutivo.

— A ideia é levar cultura e resgatar a autoestima — conta Ângelo Oliveira, um dos organizadores.

Durante o evento, a Unidos de Padre Miguel e os jogadores do time vencedor da Taça das Favelas deste ano serão homenageados.

NA PÁGINA 8
A união que faz a
Unidos de Padre Miguel

Como a própria imprensa reconhece, a história de *Tiãozinho* e a da Mocidade se confundem em Padre Miguel – que o diga a Barão com a Belisário, na Vila Vintém, onde o artista "faz a festa".

*(Fotos: **Extra** / O Globo – Zona Oeste, 4/4/2015)*

No alto, samba e política: o Gov. Chagas Freitas aplaude a Mocidade no desfile de 1973, ano de estreia de Arlindo Rodrigues na escola, com o "Rio Zé Pereira". Acima, o carnavalesco Fernando Pinto e o carro alegórico das *baianas espaciais*, no fabuloso *"Ziriguidum 2001"*, campeão de 1985.

(Fotos: Arquivo da Cidade do Rio de Janeiro + acervo pessoal de Tiãozinho da Mocidade)

E A MOCIDADE CHEGOU
De Ziriguidum a Vira virou

Tiãozinho, um dos maiores compositores da escola de Padre Miguel, conta sua trajetória de bamba

■ WILSON MENDES
wilson.mendes@extra.inf.br

■ Da esquina da Barão com a Belizário, não poderia sair malandro melhor. Nascido na confluência das ruas que são o berço do samba da Vila Vintém, em Padre Miguel, em agosto de 1949, Tiãozinho da Mocidade, nome que adotou mais tarde, é sambista tricampeão.

São dele Ziriguidum 2001 (1985); Vira virou, a Mocidade chegou (1990); e Chuê chuá, as águas vão rolar (1991). Três dos sambas mais marcantes da Mocidade Independente de Padre Miguel.

Mas como diria o malandro, ninguém nasce grande:

— Ali perto das ruas ficava a biquinha onde todo mundo pegava água. Gente de todo o país que vinha trabalhar na fábrica Bangu ou na Vila Militar convivia. Da bica, ele bebeu um pouco de cada ritmo.

— As pessoas vinham e traziam o calango, o forró, o coco e o jongo e criança aprende tudo rápido. Dessa mistura saiu a Mocidade. O contato com o samba foi inevitável. Em uma época em que os cantores cobravam para cantar o samba de outros compositores, ele se propôs a fazer de graça, para melhorar, e rapidamente se enturmou no grupo de bambas da escola.

Hoje na Velha guarda, ele não pretende sair da Mocidade, apesar de até ter fundado escolas na Europa, como a francesa Sambatuc.

— Eu sou de uma geração onde nem apanhando você deixa a escola. E é assim mesmo. Já teve caso de cantora atravessar o samba e ser obrigada a beber uísque quente. E é fiel à escola até hoje. Somos de uma geração assim.

> *Traziam o jongo. Criança aprende rápido*

TIÃOZINHO DA MOCIDADE: três sambas, três títulos

▶ Veja a entrevista com Tiãozinho da Mocidade

A estrela-guia brilhou na Sapucaí com Lilian Rabello & Renato Lage e os sambas de *Tiãozinho*, Jorginho Medeiros e *Toco da Mocidade*. O trio assinou "*Vira, virou, a Mocidade chegou*", hino do desfile campeão de 1990, e "*Chuê, chuá, as águas vão rolar*", bicampeão em 1991 (foto acima).

*(Fotos: **Extra** / **O Globo** – Zona Oeste, 18/02/2012 + Wikedia Commons / Fernando Maia)*

No alto, o artista posa diante do Arco do Triunfo, em Paris, cidade onde ele ajudou a fundar a *Sambatuc – École de Samba*. Logo abaixo, *Tiãozinho* e Ney Vianna, dois *bambas* da Mocidade, participam da célebre "Batalha das Flores", em Nice, em 14/07/1987.

(Fotos: acervo pessoal de Tiãozinho da Mocidade)

Antes de brilhar como compositor, *Tiãozinho* já planejava ser cantor e ter seu próprio conjunto. O sonho virou realidade nos anos 90, quando ele criou a pioneira **Banda Batera**, precursora do Monobloco e outros grupos do gênero (na foto inferior, o sambista está bem à direita, na 1ª fila).

(*Fotos: acervo pessoal de Tiãozinho da Mocidade*)

No alto, Volerita ao lado do irmão Jorge Antônio, filho de *Tiãozinho* com Cláudia. Logo abaixo, o artista na rede da varanda de sua casa com três dos quatro filhos: Júlia, Felipe Luan e Volerita.

(Fotos: acervo pessoal do compositor + George Magaraia)

Com o sambista, tudo vira "uma apoteose de alegria". No alto, ele comanda a festa no *Quintal do Tiãozinho*, em 2017, ladeado pelo Prof. Luiz Ricardo Leitão e pela produtora cultural Marcia Teles, Na segunda foto, o artista aparece com os irmãos Floresval, Neuza Maria e Oswaldo Tavares Filho.

(Fotos: @acervodosambauerj + acervo pessoal do compositor)

No alto, veem-se *Tiãozinho* e a companheira Marlene sentados com as netas; de pé, os filhos Volerita, Felipe e Júlia (com a bandeira da Mocidade) e a equipe de pesquisa do *Acervo do Samba*. Acima, a imagem da contracapa do livro, um ensaio fotográfico realizado em junho de 2020.

(Fotos: George Magaraia)